FÊTES ET JEUX

POPULAIRES

AU MOYEN-AGE

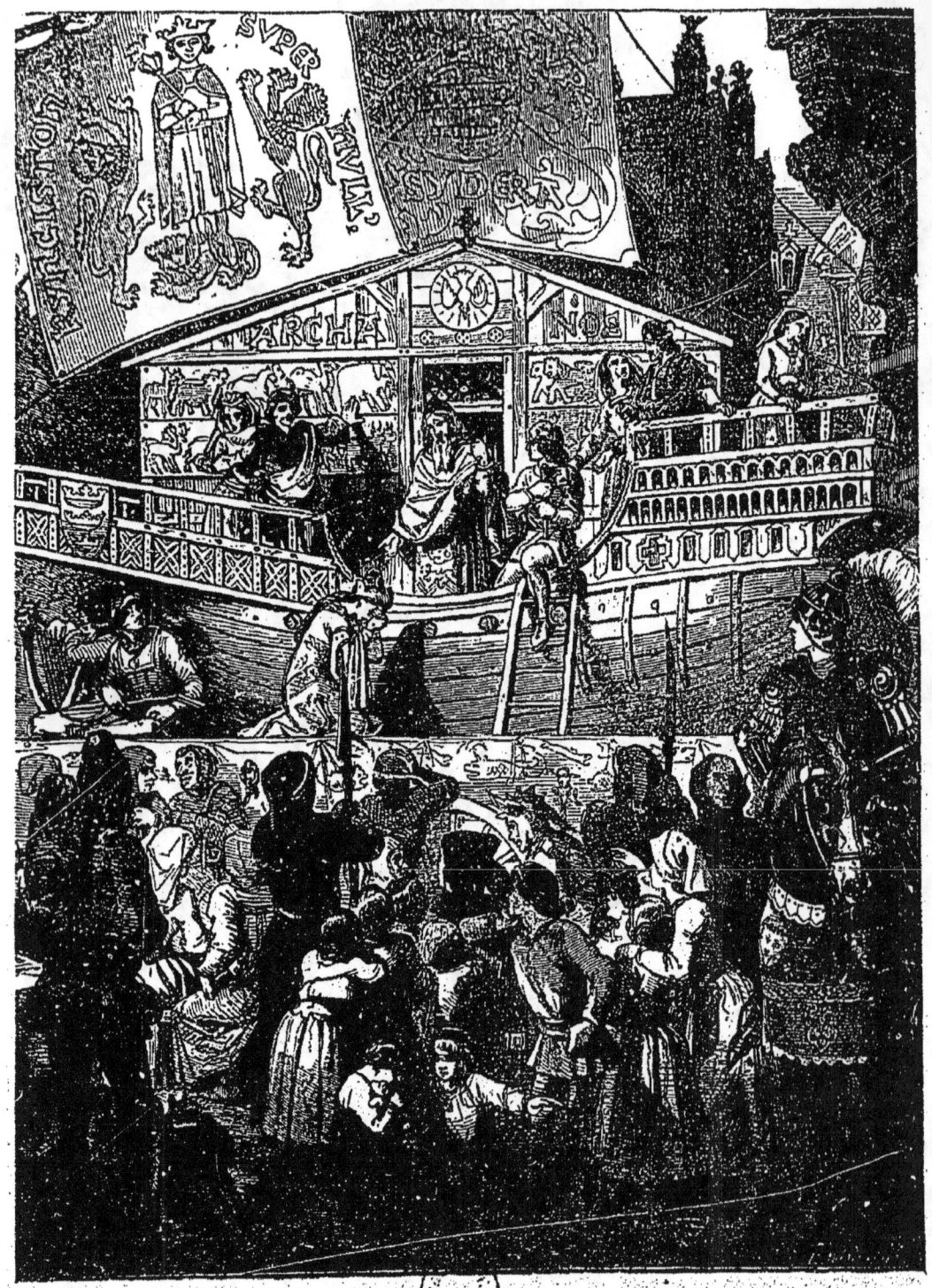

Représentation d'un mystère au moyen âge.

L'Arche de Noé.

HISTOIRE ANECDOTIQUE

DES

FÊTES ET JEUX POPULAIRES

AU MOYEN-AGE

PAR M^{lle} AMORY DE LANGERACK

LIBRAIRIE DE J. LEFORT
IMPRIMEUR ÉDITEUR.

LILLE PARIS

RUE CHARLES DE MUYSSART, 24 RUE DES SAINTS-PÈRES, 30

Propriété et droit de traduction réservés.

A Mademoiselle

Marguerite Chevreau

(de l'Oise)

HOMMAGE ET SOUVENIR

Février 1870.

QUELQUES MOTS

AUX LECTEURS DE CE LIVRE

On ne saurait contester à notre siècle la gloire d'avoir produit une très-brillante série d'écrivains dont l'érudition, la sagacité et l'esprit critique ont agrandi le domaine des recherches historiques. C'est même dans cet ordre d'études si fertiles que se trouve un de ses meilleurs titres à l'estime des générations nouvelles. Après les Chateaubriand, les Thierry, les Fauriel, les Monteil, les Guizot et les Martin, de beaux talents très-divers sont venus ajouter aux travaux de leurs devanciers, heureux d'apporter leur pierre à l'édifice dont les maîtres avaient non-seulement posé les bases, mais encore jeté les plus belles et les plus imposantes parties. Mais en dehors de ces fortes et utiles productions de l'ordre le

plus élevé, pouvons-nous compter bon nombre d'ouvrages dont l'esprit, en même temps que le style, réponde entièrement aux besoins de la masse des lecteurs pour qui une information facile et prompte est rendue nécessaire par le manque de loisirs ou de connaissances préliminaires? Non sans doute; car il a toujours été difficile de répondre aux exigences de cette sorte. Ce n'est pas, il est vrai, d'aujourd'hui qu'on se préoccupe d'instruction facile, de vulgarisation, comme on dit; mais on n'attacha jamais autant de soins, autant de sollicitude à tout ce qui a du rapport à l'éducation ou au complément des études. On a vu des hommes d'un mérite éminent consacrer leurs veilles à la plus délicate, à la plus honorable des tâches, celle de répandre parmi la jeunesse les connaissances utiles, les résultats les plus généraux et les plus certains des recherches littéraires et scientifiques. Seulement le succès n'a pas toujours couronné de si grands, de si nobles efforts. On s'adressait trop exclusivement à une classe de lecteurs; on dédaignait de s'astreindre aux conditions de style et de convenance que réclament des ouvrages faits plus spécialement pour la jeunesse. Cependant nous devons

convenir que de notables progrès ont été faits dans cette veine de littérature; chaque année voit éclore une grande variété d'ouvrages se recommandant par le goût, par le style non moins que par l'érudition. Les sciences, l'histoire et les voyages fournissent d'amples matériaux à des écrivains distingués auxquels d'excellents artistes, d'un talent reconnu, apportent l'heureux concours du crayon et du burin. D'excellentes monographies abondent où les jeunes intelligences peuvent trouver plaisir autant que profit. Heureuse jeunesse, à qui le livre vient aujourd'hui s'offrir sous un aspect si attrayant de goût, d'élégance et de fines recherches! combien vous êtes loin de ce temps où l'on n'aurait mis sous vos yeux que de froides, d'arides et mesquines compositions. Les berquinades et les impressions vulgaires ont fait place aux publications sérieuses, substantielles, utiles et curieuses tout à la fois, et faites pour plaire aussi bien que pour instruire.

Quand on veut toucher à l'histoire des derniers siècles et même des plus reculés, on ne saurait trop apporter le scrupule de la conscience, de la bonne foi et de l'honnêteté dans les vues. Malheureusement,

il n'en est pas toujours ainsi de nos jours; la passion entraîne les uns, l'esprit de dénigrement égare les autres; surtout s'il s'agit des vieilles annales de notre propre pays. On dirait qu'aujourd'hui il y a un parti pris pour taire ou affaiblir ce qui fut bien et pour grossir la somme du mal d'autrefois. Avec quelle légèreté de jugement nous voyons certains esprits s'appliquer à blâmer nos aïeux, à les présenter sous les plus noirs aspects, sans daigner songer quelle part il est juste de faire aux circonstances ou aux malheurs des temps. Notre siècle, si fier à bon droit de lui-même, mais s'exagérant trop ses propres mérites, aurait-il oublié qu'il pourra bien un jour encourir le même blâme; ses fautes pouvant être jugées plus sévèrement que celles de ses devanciers, par cela seul, que les faits ou les actes qui précèdent, sont présentés comme comme devant toujours servir d'enseignement aux générations qui suivent. Certes, nous aimons à constater les bienfaits de la civilisation contemporaine. L'âge moderne est riche de ses ressources, mais il convient de lui rappeler que beaucoup de ses acquisitions importantes en tous genres n'ont été possibles qu'après les

travaux et les découvertes des anciens des divers âges. Une grande solidarité relie les hommes aux hommes et les siècles aux siècles. Et pour qui sait bien voir l'ensemble des choses sans pour cela négliger les détails, il y a plaisir à contempler la suite des travaux et des découvertes, des efforts et des améliorations tendant au même but, qui est le bonheur des hommes. Que l'on cesse donc de méconnaître ce que nous devons à la tradition, et de critiquer un passé qui a eu sa grandeur, qui, lui aussi, a cherché et trouvé dans le vaste champ des choses à explorer que ne peut épuiser l'esprit humain.

C'était là un peu le sens d'un livre que je publiai moi-même, il y a quelques années, *les Fêtes de nos pères*, où, insistant surtout sur les traditions de quelques localités, je tâchai de prouver que nos pères apportaient dans leurs amusements plus de cette gaieté franche et cordiale, qui caractérise les époques chargées de moins de soucis, de moins de luxe et de superfluités convenues. L'auteur du présent livre a généralisé davantage son sujet. Prenant son point de départ des temps mérovingiens, il suit, dans la mesure des pro-

portions commandées par son ouvrage, les diverses phases de notre histoire au moyen âge; les effleurant d'une main légère mais sûre, décrivant ou racontant les particularités essentielles de nos fêtes nationales; mêlant à la peinture des faits et gestes la fine observation d'un esprit qui sait on ne peut mieux garder en tout la mesure, il offre à l'imagination une suite de récits pittoresques qui ont souvent tout le charme intime des maîtres flamands et hollandais. Les Miéris, les Ostade et les Jean Steen sont çà et là facilement évoqués, vu surtout la nature des motifs qui prêtent si bien aux représentations du pinceau. Les chapitres se succèdent comme autant de tableaux, lesquels, tout en variant de format, d'importance et d'effets, n'en conservent pas moins quelque chose du même souffle, du même esprit, qui les relie entre eux et en forme un ensemble attachant, et par l'intérêt des détails biographiques, anecdotiques et curieux, et par le charme d'un style aisé, simple et délicat. On sentira à cette diction élégante et pleine de fraîcheur tout ce qu'il y a d'exquis dans une imagination de femme. On sentira aussi que l'auteur, admiratrice passionnée de notre belle

histoire, l'a écrite avec amour, y a mis de son cœur qui a dû battre fortement à chaque grande page du passé qu'elle a signalée. Française dans l'âme, on voit bien qu'elle est heureuse de nos gloires et qu'elle prend à tâche d'insuffler ce même enthousiasme national aux jeunes gens qui ouvriront son livre. De tous les travaux sortis de sa plume, c'est peut-être pour nous celui où se sent le mieux cette religion de notre passé historique. Il serait bien à désirer qu'il parût davantage de ces travaux de bon aloi. Elevée dans le respect des ancêtres, la jeunesse contemporaine envisagerait le passé d'un regard plus sérieux et plus recueilli.

Disons, en terminant, que l'auteur est aimé de la jeunesse. Habitué à un public d'élite qui accueille avec bienveillance ses travaux depuis plusieurs années, il est certainement de ceux dont le nom estimé est déjà une garantie pour les lecteurs. Partout dans ses ouvrages on est sûr de trouver les plus charmantes qualités du cœur unies à celles de l'esprit. Nous ne citerons que les principaux : *Nouvelles intimes*[1], *Galeries des femmes célèbres*[2], *Histoire anecdotique des proverbes*[3].

[1] Castermann, éditeur. Paris. [2] Périsse frères, éditeur. Paris.
[3] J. Lefort, éditeur. Lille.

En prenant l'un de ces livres, les mères savent d'avance qu'elles pourront les yeux fermés le mettre aux mains de leurs jeunes filles, et que celles de vingt ans comme les adolescentes y trouveront plaisir et profit. Nous croyons pourtant que dans la présente *Histoire anecdotiques des fêtes et jeux populaires au moyen-âge*, l'aimable auteur s'est encore mieux appliqué qu'ailleurs à mériter la réputation que s'est acquis son talent si délicat et si fin; et nous le félicitons de la pensée de sa dédicace, qu'il adresse à un nom charmant, — une des plus vives sympathies de l'auteur, — une jeune fille qui est elle-même une poésie vivante.

C'est donc à tous ces titres présentés au lecteur que nous croyons pouvoir prédire à ce livre un succès véritable et mérité.

<div style="text-align:right">Alfred des Essarts.</div>

FÊTES ET JEUX

POPULAIRES

AU MOYEN-AGE

I

Les jeux et les fêtes publiques chez les peuples anciens.

« Les lois sont l'expression des mœurs, » a dit Montesquieu. Aux nombreuses imitations auxquelles cette phrase si connue a donné lieu, nous pourrions ajouter celle-ci : Les divertissements d'un peuple sont l'expression de son caractère.

En effet, depuis les courses des Grecs et les hauts

faits du pugilat romain jusqu'aux ébattements pleins de gaieté et de bonhomie de nos naïfs aïeux, depuis le Colysée de Rome jusqu'aux combats de taureaux et jusqu'aux combats de coqs, que les raffinements progressifs de la civilisation moderne n'ont pu extirper des mœurs espagnoles et des mœurs anglaises, on suit aisément le caractère des peuples et des âges dans la simple histoire de leurs fêtes et divertissements. Toute l'allure d'une nation est là. Nulle part elle ne se peint elle-même comme à ces heures de liberté et d'abandon qui n'appartiennent pas à son histoire politique, où elle sent que la postérité n'a pas l'œil sur elle, où elle se livre franchement à sa bonne humeur, à ses joies intimes. Ce sont quelquefois les meilleures heures de l'histoire.

La *course* semble avoir été la première forme de divertissement public qu'aient connue les peuples anciens. La supériorité qu'attachaient les républiques grecques à la force corporelle avait fixé toute leur attention sur les exercices du corps, et il n'est pas un écolier de cinquième qui, aux heures de récréation et de gymnastique, ne pense malgré lui aux exercices athlétiques auxquels les jeunes Spartiates et les petits Lacédémoniens étaient rompus dès l'enfance. La Crète et la Messénie fournissaient la Grèce de coureurs comme la Normandie et le Perche entretiennent nos races chevalines ; et l'histoire a noté à côté des noms de héros, celui du coureur Hermogène, surnommé *Hermogène le Cheval*, qui en trois olympiades remporta huit victoires, et celui du fameux coureur d'Alexandre, Philomède, qui parcourait en neuf

heures la route de Sicyone à Elis, ce qui ne faisait pas moins de soixante lieues, environ sept lieues à l'heure.

Quelque chose de ces traditions est resté dans les mœurs méridionales. En Provence, et généralement dans tous les départements du Midi, il n'est pas de fêtes qui n'aient pour complément les jeux de courses. Dès le matin, des joueurs de tambourin parcourent la localité et promènent sous les yeux de la foule les écharpes de soie à franges d'or, les larges plats d'étain réservés aux vainqueurs pour stimuler le courage des lutteurs. Il y a là déjà comme un reflet des fêtes espagnoles.

Loin pourtant, bien loin de notre esprit national cette brutale exhibition de la force musculaire qui faisait tout le prestige des fêtes païennes. L'influence de la religion chrétienne, douce et active comme la lumière, a passé sur nos joies comme elle a fécondé nos douleurs. Elle les a bénies, solennisées, épurées. A nos heures même de gaieté, de fantaisie et de caprice, elle a su mêler quelque chose de cette gravité douce, de cette dignité décente qui caractérise ses fêtes et ses cérémonies. Rien sans elle de pur, d'aimable, d'élevé.

*
* *

On comptait en Grèce quatre jeux solennels :

Les *jeux Olympiques*, célébrés à Olympie près de Pise, ville de l'Elide.

Les *jeux Pythiques*, consacrés à Apollon, surnommé

Pythien, à cause du serpent Python : on célébrait ceux-ci à Delphes, et seulement de quatre ans en quatre ans.

Les *jeux Néméens*, qui tiraient leur nom de Némée, ville et forêt du Péloponèse, et qui furent établis ou renouvelés par Hercule, après qu'il eut tué le lion de Némée.

Enfin, il y avait les *jeux Isthmiques*, qui se célébraient sur l'isthme de Corinthe, en l'honneur de Neptune, et dont Thésée fut le restaurateur.

A tous ces jeux, il y avait des prix pour les vainqueurs, mais simples et sans valeur. Le prix du triomphe aux jeux Olympiques était une couronne de *laurier sauvage*. Le prix des jeux Pythiques était une couronne de *laurier simple*. Le prix des jeux Isthmiques était une couronne d'*ache verte*.

Mais de tous ces jeux, les plus célèbres, et avec raison, étaient les jeux Olympiques. De tous les points de la Grèce la foule y accourait avide et curieuse, et il est facile de voir à quel degré de solennité et même à quelle importance nationale le peuple les avait élevés, puisqu'ils réglaient la chronologie grecque. Les vainqueurs étaient l'objet d'honneurs considérables et d'ovations extraordinaires. On pense bien que l'émulation des concurrents était grande. Aussi s'y préparaient-ils de longue date et avec infiniment d'ardeur. Le triomphe leur tenait à cœur ; et puis on allait quelquefois jusqu'à dater l'année du nom de l'heureux triomphateur.

Pausanias nous fait assister à une description magnifique et détaillée des jeux Olympiques. Il raconte que les femmes n'y étaient pas admises. Celles qui auraient

osé se présenter eussent été punies des châtiments les plus sévères. Il leur était même défendu d'approcher du lieu où se célébraient ces solennités mystérieuses; elles ne devaient pas passer le fleuve Alphée, ce qui avait donné lieu à une locution proverbiale.

Pendant cinq jours, la Grèce était toute aux jeux Olympiques. Les femmes seules, retirées dans leurs gynécées, attendaient, en filant, que la rumeur publique leur apportât le nom du vainqueur. Et quelle joie, quelle gloire, quand ce nom était celui d'un frère, d'un époux chéri !

Les exercices des jeux Olympiques étaient la lutte, le pugilat, ce qui constituait tout l'art de la guerre chez les anciens, le pancrace, le disque et la course.

*
* *

Romulus célébra des jeux en l'honneur de *Neptune équestre;* ces jeux étaient appelés *Consus.* Ce fut à une de ces bruyantes et joyeuses solennités que le rusé roi de Rome donna le signal de l'enlèvement des Sabines. Les grands jeux sont donc de l'institution la plus ancienne chez les Romains. Ce peuple belliqueux, plein déjà d'une émulation héroïque, ne pouvant, dans son enfance, lutter encore gigantesquement avec le reste du monde, exerçait doucement ses forces, et attendait l'avenir avec une confiance qui semblait être le pressentiment de ses destinées victorieuses.

D'après Tite-Live, l'origine de l'édilité patricienne serait dans l'offre que firent les jeunes patriciens de célébrer à leurs frais les grands jeux dont les édiles ne pouvaient soutenir la dépense. Niebuhr rejette cette assertion, d'après le témoignage de Fabius, qui affirme que la république assignait annuellement cinq cent mille as à cet usage. Il assure que jusqu'à la fin du IV° siècle le soin des jeux était remis aux consuls, les mystères religieux ne concernant que les patriciens. Enfin Niebhur dit qu'en accordant un jour de plus à la célébration des *grands jeux*, la république n'avait pas prétendu seulement prolonger les fêtes, mais que c'était marquer les honneurs et l'égalité accordés aux simples plébéiens, parce que les premiers jours appartenaient chacun à l'une des tribus patriciennes.

On comptait aussi alors les *jeux votifs*, qui n'étaient pas d'institution périodique, mais simplement accidentels. Ce sont ceux dont parle le plus souvent l'histoire. Comme vœu, c'était chez les anciens le moyen d'obtenir quelque victoire; ils le croyaient du moins. Comme si ces dieux sourds, création de la créature, eussent eu la puissance d'exaucer des vœux insensés qu'ils ne pouvaient entendre! Arrivait-il quelque calamité publique, aussitôt le peuple ou ses chefs promettaient les jeux votifs pour se rendre favorables leurs divinités de bois ou de marbre. Et ici, comme à chaque page des annales des nations, se révèlent encore la beauté et l'imposante grandeur de notre vraie unique religion, le christianisme. Les religions païennes, fausses comme la sagesse antique qui leur faisait pompeusement cortége, n'avaient

d'autre culte que le plaisir ; c'était l'autel et le dieu tout à la fois. Le culte du christianisme, c'est le sacrifice ; son Dieu lui-même est une victime. Ses vœux, ses offrandes, ses pompes sont des sacrifices. Ce n'est pas par des courses, par des jeux, par de folles danses, que le chrétien fléchit le Dieu sévère et juste qu'il adore ; c'est par des larmes, par des jeûnes, par l'entier sacrifice du cœur. C'est que le christianisme, doctrine de la Vérité immuable, sait bien que le plaisir est et ne saurait être qu'un délire, qu'un état factice et accidentel dans la vie, mais que pour la créature déchue, le dernier mot de la vie en ce monde est la douleur.

Les jeux votifs, en Grèce, étaient toujours précédés d'une procession solennelle où l'on portait en triomphe les images du Dieu auquel on sacrifiait plus particulièrement dans la circonstance. Alors les édiles préparaient le peuple à cette grande solennité, et mettaient toute leur gloire à ce que les rues, les places et les statues fussent magnifiquement décorées.

Lorsque le Capitole eut été si singulièrement préservé de l'invasion des Gaulois par la vigilance des *oies sacrées*, Camille institua les *jeux Capitolins*. Les chefs de Rome connaissaient bien ce peuple, avide de bruit, d'éclat, de pompe, de mouvement; ce peuple qu'on a osé comparer à notre peuple français, non pas, il est juste de le dire, sans quelque vraisemblance; ce peuple mi-lâche, mi-magnanime, qui, au sein des plus tristes calamités, ne demandait autre chose que « du pain et des jeux. » C'est que l'âme manquait à ce peuple. Et c'est en ce sens que nos critiques et nos historiens ont

peut-être raison. Sans sa grande âme, qui est le christianisme, le peuple de France serait peut-être le peuple de Rome.

A peu près à cette même époque, nous voyons instituer à Rome les *jeux Floraux*. Ces jeux étaient purement scéniques. Ils avaient pour but d'obtenir des dieux l'abondance des produits de la terre.

Mais les jeux qui ont le plus d'importance dans l'histoire du peuple romain, sont les *jeux séculaires*, à cause de leur portée chronologique. En l'an 516 de Rome, on les célébrait pour la troisième fois. La durée du siècle, dont l'expiration en amenait le retour, n'est pas déterminée. Horace, le roi des poëtes latins, donne, dans une admirable composition, une description de ces jeux. On croit que l'invention en est due à Valérius Publicola, après l'expulsion des rois et l'établissement de la république. On envoyait des hérauts à tous les peuples, pour les convoquer à des fêtes qu'ils n'avaient jamais vues, disait-on, et qu'ils ne reverraient jamais plus. De tous les côtés de l'Italie, les peuples accoururent en foule pour ces solennités, qui furent en effet d'une magnificence extraordinaire. Les quindécimvirs ou sibyllins, assis sur leur siége dans le temple de Jupiter Capitolin, distribuaient au peuple des objets propres à le purifier, tels que des flambeaux de bitume ou du soufre. Chacun y portait son offrande : les uns du froment, ceux-ci de l'orge, ceux-là des fèves. Quand le moment de la fête était arrivé, on en faisait l'ouverture par une procession solennelle dans l'ordre que voici :

A la tête du cortége marchaient les prêtres et les

illustrations de la République. Les vestales allaient de pair avec cette aristocratie du peuple-roi. Puis venait le peuple tout vêtu de blanc, comme il était d'usage dans les fêtes solennelles, couronné de fleurs, et des palmes aux mains. Cette marche triomphale s'en allait ainsi du Capitole au Champ-de-Mars, le théâtre le plus ordinaire des grands *esbattemens* de la nation romaine. Là, pendant trois jours, ces Romains si héroïques oubliaient tout, le soin de leur gloire au-dehors et presque celui de leur nourriture quotidienne. Spectacles, courses, combats de gladiateurs, rien n'était épargné pour sa satisfaction. C'était comme une ivresse générale dont profita souvent quelque ambitieux tribun de la place publique; ivresse dont le réveil fut un jour l'esclavage pour cette Rome qui s'était affranchie, comme d'une servitude, du joug sévère et digne de la royauté.

Les *jeux Apollinaires* furent institués pendant la deuxième guerre punique. Depuis, ils furent rendus annuels, et furent fixés au 5 de juillet, en l'an de Rome 544, à l'occasion d'une peste. Enfin, les jeux se multiplièrent à mesure que l'énergie et la fierté de Rome s'énervaient dans les corruptions qu'engendre la continuité du bonheur. De nouveaux jeux furent encore institués en souvenir de la victoire d'Actium, et on pense bien qu'Auguste fit de son mieux pour leur donner plus d'éclat et de retentissement qu'à aucuns.

Le promontoire d'Actium, théâtre des triomphes du premier César couronné, fut choisi pour la célébration de ces jeux.

Depuis ce moment, les jeux romains ne furent plus

seulement la fête des idoles païennes et du peuple de Rome ; ce furent avant tout les *ébats* des *divins empereurs*, et presque toujours l'apothéose du vice dominant du tyran auquel obéissait Rome déchue. Les passions populaires y apportaient leur flot, et c'était tout.

Enfin advint le règne de la Croix, au sein de cette Rome en qui la vie extérieure avait tué la conscience. Elle se débattit longtemps dans ses mortelles langueurs contre les étreintes de la Vérité éternelle *venue en ce monde*. Epuisée, abattue, on dirait qu'elle n'ait eu alors de courage que pour lutter contre l'action de la grâce, que pour repousser la main de Dieu qui s'étendait sur elle. Alors on vit dans les jeux de ce peuple autre chose que des courses et des dialogues scéniques ; on vit dans ses sacrifices d'autres victimes que les animaux. Les libations et les offrandes ne furent plus seulement le vin et l'hypocras. Ce ne furent plus dans les cirques de simples combats de gladiateurs. Ce fut l'immolation de ce que l'humanité avait de plus pur, de plus innocent. Les victimes furent de saints martyrs, les uns jeunes et vigoureux, les autres blanchis dans le sacerdoce et la pénitence ; ce furent de jeunes vierges pâles, belles, timides, de saintes et vertueuses femmes, telles que les Perpétue et les Félicité, des enfants innocents, qu'on traîna dans les arènes. Là, entassés sur les gradins, ces citoyens féroces de l'antique Rome, hurlant de joie et battant des mains à un spectacle si nouveau et si palpitant, ne rougissaient pas de mettre aux prises la faiblesse et l'innocence avec les tigres amenés des déserts brûlants, et altérés comme lui-même de sang humain.

« Les chrétiens aux bêtes! les chrétiens aux bêtes! »
Le Colysée en ruines en retentit encore, et le fidèle qui, voyageur ou pélerin, s'en va errer pieusement autour de ces débris d'un autre âge, croit retrouver encore sur ces froides pierres la trace d'un sang béni, et entendre à ses oreilles, comme une harmonie céleste, le chœur mystérieux de toutes ces douleurs sanctifiées.

II

Les cirques et les arènes.

Origines romaines. — Les arènes sous les empereurs romains. — Le Colysée. — Les chrétiens aux bêtes. — Les arènes chez les Gaulois. — Le chevalier Tustin.

Ce que nous appelons maintenant *cirques*, c'est-à-dire ces circuits sablés entourés de quelques gradins d'où les enfants vont applaudir aux tours de force des sauteurs de corde et aux courses de leurs chevaux, n'ont rien de commun que la forme, et tout au plus avec les anciens *cirques*, ces immenses *arènes* dont Nîmes, Arles, Autun ont conservé quelques ruines gigantesques, et dont ces villes offrent avec orgueil au voyageur les curiosités archéologiques. Nous pouvons ajouter que c'est fort heureux. Notre civilisation actuelle ne nous permettrait plus, comme aux premiers Gaulois et aux Francs, de nous *esbattre* devant ces jeux barbares, inventés par la brillante civilisation romaine. Le chrétien a horreur du sang humain, partout ailleurs que sur le

champ du martyre ou sur le champ d'honneur. Et tous les jours, à notre gloire, cette délicatesse de mœurs s'accroît en France. Tout friands de plaisir que nous sommes, nous laissons volontiers à l'Espagne ses combats de taureaux, et l'on dirait que le peu de vestiges qui restent encore de ces mœurs barbares dans nos provinces méridionales tend à s'y effacer de plus en plus.

Il faut pourtant rendre cette justice aux premiers Romains des temps de la république. Leurs *cirques* n'étaient alors que ce qu'ils auraient dû être toujours, un brillant concours des forces et de l'adresse de la jeunesse romaine. C'étaient encore à cette époque des amusements dignes d'un peuple sérieux et brave. Au *cirque* comme au *forum*, on reconnaissait alors cette nation grave, noble, honnête qui devait donner des lois à l'univers. Les jeux du cirque se bornaient à des courses de chevaux et de chars. Ces premières arènes n'étaient encore que des enceintes fermées de planches, ornées à l'intérieur de petits temples, d'autels et des statues de divers dieux. Elles étaient situées hors de la ville, et ressemblaient par leur forme oblongue ou ovale au stade des Grecs. Plus tard on apporta plus de solidité et d'élégance à ces constructions d'abord fragiles. Au lieu de planches, ce furent des murailles; à l'extérieur, on les orna de colonnades et de galeries. Quand la foule sortait des jeux, elle trouvait sous ces édifices toutes sortes de boutiques et de marchands, qui étalaient à ses yeux tous les fruits les plus savoureux, puis l'ambre, le corail et les tissus d'Asie.

Les jeux terminés, les oisifs et les promeneurs en-

traient dans l'intérieur du cirque. Mais une honnête citoyenne romaine ne s'y fût pas montrée à cette heure. Les mœurs encore sévères de Rome ne lui en permettaient pas l'accès. Puis le temps vint où la constance du bonheur amollit et égara la farouche loyauté de ce peuple honnête et fier. L'habitude du triomphe l'enivra jusqu'à lui faire perdre le sens du bon et du juste. Des passions populaires déchaînées, naquit la corruption avec tous ses abrutissements. Bientôt ce peuple ne sut plus distinguer un héros d'un gladiateur, ou plutôt il avait fait de ses gladiateurs les héros de ses plaisirs.

Alors ce ne furent plus des cirques qu'il lui fallut : ce furent de vastes amphithéâtres, de sanglantes arènes. Ce ne furent plus les jeux d'un pugilat innocent, des luttes d'athlètes, des courses de chars, des courses à pied ; ce furent des combats d'homme à homme, puis des combats d'homme à tigre.

On venait d'enlever au peuple ses comices. Il fallait le dédommager. Auguste le comprenait bien. Il sentait que les appétits de ce peuple ne se contenteraient plus des simples *jeux scéniques* qu'à l'exemple des Grecs on avait introduits sur ses théâtres. Pour lui faire oublier qu'il s'était donné un maître, il fallait l'étourdir d'émotions nouvelles et l'enivrer de son propre sang.

C'est alors que se déployèrent dans toute leur grandiose magnificence les amphithéâtres, où devait ruisseler à flots le sang humain mêlé à celui de la brute, et dont le monde antique devait nous laisser pour échantillon ce colosse insatiable de victimes humaines qui

dresse encore son ombre gigantesque entre les sept collines, — le Colisée [1].

Cependant l'aurore d'un âge de grâce et de vérité venait de luire sur le monde. L'Evangile apportait à ce monde déchu le pardon et la régénération. Mais ce peuple que les caprices de ses empereurs trouvaient souple et docile fermait son cœur aux doux accents du Christ et à l'autorité des miracles qui sanctionnaient chaque jour sa doctrine. Il désertait les temples des faux dieux; mais c'était pour courir aux arènes, et pour aller voir inaugurer les jardins de Néron, où, de place en place, attachés à des pieux, brûlaient des chrétiens dont les cendres bénies engraissaient la terre. Digne consécration des plaisirs d'un empereur romain !

Un cirque autrefois construit par Statilius, une immense baraque faite de planches, puis devenue un amphithéâtre, avait été brûlé. Néron en fit élever un autre, aussi en planches, au Champ de Mars. Un siècle après, Trajan en faisait construire un troisième. Puis vint cet honnête Vespasien, dont le brutal patriotisme résista au touchant héroïsme d'Eponine. Vespasien, l'homme positif avant tout, tout occupé qu'il fut par les Gaulois qui donnaient de la besogne à son courage, n'oublia pas que les *arènes* étaient devenues une partie nécessaire de la vie du peuple romain. « Du pain et des jeux, » lui fallait-il. Avec cela, tous les jougs lui étaient supportables, toutes les résignations lui étaient faciles. Vespasien, comme les autres, lui donna la pâture qu'il demandait, et ce fut lui qui commença le Colisée.

[1] Du latin *Colosseo*. — Le Colisée a un diamètre de cent quatre-vingt-huit mètres.

Le Colysée fut bâti sur l'emplacement de l'étang *de la maison dorée de Néron*. Un immense colosse de Néron se trouvait près de là, et l'on croit généralement que c'est à ce monument d'orgueil que le Colysée doit son nom.

Toujours est-il que ce devait être un colosse plus grand encore, ce cirque immense dont les débris gigantesques sont la gloire du monde antique. Tout dépouillé, tout mutilé qu'il est, il domine encore la ville éternelle de toute la hauteur de ses arcades et de ses souvenirs. Douze mille Juifs, de ces mêmes Juifs que Vespasien et Titus venaient d'arracher en larmes aux ruines fumantes de Jérusalem dévastée, avaient bâti en un an cette merveille. Quel étrange rapprochement ! Cette génération déicide, dont les pères avaient dressé l'arbre sanglant de la Croix, devait-elle donc poursuivre l'œuvre de sa race sur les enfants de la Croix, et préparer elle-même de ses mains ce lit de sable du martyre, où nos confesseurs et nos vierges devaient donner au monde le spectacle de leur héroïque agonie ?

Vespasien ne vit pas la dédicace de ce temple du plaisir. Ce fut Titus qui le dédia. Le peuple romain eut, dans les fêtes de cette dédicace, des *esbattemens* dignes de lui. Personne n'en avait encore tant fait pour son bonheur, dans la suite de tous ces tyrans qui flattaient ses passions pour être plus sûrs de lui. Pendant cent jours les jeux ne cessèrent pas, et il y eut sur ce premier sable cinq mille bêtes et autant de gladiateurs entr'égorgés. C'était un beau commencement. On assure

que Titus, cet idéal de la sagesse et de la sensibilité païennes, se retira dans son palais après le spectacle pour y pleurer. Tel fut le baptême de ce *Colysée*, où Dioclétien plus tard, devait faire des *naumachies* de sang chrétien.

Voilà pour l'histoire du Colysée. Essayons maintenant de le reconstruire à peu près, et de repeupler ces arènes un instant de nos souvenirs. A l'intérieur de ces murs, nous revoyons ces gradins, si habilement élevés et distancés pour la commodité des spectateurs. C'était là que les dames romaines, la tête ornée des cheveux soyeux de nos Gauloises, les joues savamment fardées, les bras chargés de perles d'Asie, venaient étaler leur luxe voluptueux. Pendant les temps de brûlante chaleur, des voiles immenses suspendus par des poutres aux colonnes du théâtre, et flottant doucement au gré de la brise, projetaient, sur le fin lin de leurs robes et sur leurs bras nus, leurs reflets nuancés; cette lumière mobile et diaprée, se jouant sur les groupes des dames et des sénateurs et sur les statues des dieux, formait, avec les sombres profondeurs des *cavea* qui garnissaient la partie basse de l'enceinte et où rugissaient les bêtes, des contrastes pleins d'émotions. Au-dessus de ces *cavea* ou loges des bêtes, s'avance un élégant balcon orné de colonnes et de balustrades. C'est le *podium;* cette place d'honneur est réservée à l'empereur, aux magistrats, aux vestales; car elles étaient là, ces prêtresses du feu sacré et de Vesta, qui d'un signe pouvaient faire grâce, et qui voyaient froidement mourir sous leurs yeux des vierges

pures et héroïques, qui portaient véritable dans leur cœur ce feu sacré dont le feu de Vesta n'était que la figure. Elles étaient là, et l'empereur et les sénateurs aussi, parce que c'était de là qu'on distinguait le mieux les coups des gladiateurs, la profondeur de leurs blessures, les yeux sanglants et les dents menaçantes des bêtes. De là, on entendait de plus près leurs rugissements et les cris de douleur des combattants, quand les gladiateurs orgueilleux, esclaves des plaisirs populaires, daignaient laisser échapper un cri, avant de tomber sur l'arène pour y « mourir avec grâce. »

L'arène, — c'était l'espace du milieu, — était couverte d'un sable fin, et de là lui venait son nom; à moins que le caprice des empereurs ne le remplaçât, comme le faisaient quelquefois Néron, Caligula et Domitien, par du vermillon, pour irriter davantage les bêtes, ou par de la poudre. Le sable leur semblait trop doux aux pieds des chrétiens.

C'est au-dessus du *podium* que commencent les gradins, appelés *cunei*. Les quatorze premiers seulement sont garnis de coussins de velours. C'est qu'ils sont destinés spécialement aux chevaliers romains, distinction qu'avait déjà créée Auguste, et que Claude et Néron avaient consacrée. Le reste appartient à la classe qui « porte des habits bruns » et au peuple. Des maîtres de cérémonies veillent pendant les jeux à l'exacte observance de ces distinctions sociales parmi les concitoyens dégénérés de Brutus et de Cassius.

Au bout des degrés et entre les colonnes sont les *vomitoria*. C'est en effet par ces ouvertures que ce

cirque colossal vomit les flots de peuple qui se sont pressés dans ses flancs, et que vient de tenir en haleine, durant des heures, ce jeu barbare de la vie et de la mort, des forces de la brute et de celles de l'homme.

Quelquefois, suivant le caprice de cette foule cruelle ou de son maître, ces arènes se changent en naumachies. Ce n'est plus alors le sang humain qui les baigne : c'est une vaste nappe d'eau, où nage le crocodile, et sur laquelle d'élégantes barques, toutes bariolées de vives couleurs et chargées d'esclaves, simulent des combats navals.

D'autres jours, sur un beau caprice de générosité de l'empereur, on rassemble dans l'arène un certain nombre de bêtes féroces, ou même de gibier de chasse, et, du haut des gradins, les spectateurs applaudissaient à la plus horrible boucherie que l'on puisse voir. Des chevaliers, et des plus distingués de Rome, ne dédaignent pas d'exposer là leur courage, et de concourir à ce spectacle, armés de flèches et de pieux. Après les jeux, l'empereur abandonnera à la multitude ces restes palpitants des victimes de ses plaisirs, et le peuple, comme une nuée d'oiseaux de proie, s'abattra sur ce champ de carnage et s'arrachera ces dépouilles. C'est ce qui s'appelle une *sylve*. Le César ne pouvait pas octroyer une plus grande faveur que celle-là au peuple-roi.

Mais c'étaient de bien innocentes diversions pour cette foule blasée. Dioclétien, Dace, Sévère, le savaient bien : la persécution seule pouvait lui fournir des victimes de bonne volonté, car on savait que les chrétiens marchaient

bénévolement au supplice, et « se laissaient égorger, disait-on, comme des agneaux qui s'en vont à la boucherie. »

Aussi ne les épargna-t-on pas. Pendant plusieurs siècles, Rome eut de quoi pourvoir son immense Colisée, et ses provinces leurs amphithéâtres. Souvent on amenait des groupes de chrétiens à chaque tigre ou à chaque hyène que lâchaient dans l'arène les *cavæ*, ou bien ces cages de fer d'une invention si habile, qui abaissaient leurs parois sous les yeux mêmes du peuple romain.

Une grande croix de bois peinte en rouge, la couleur du sang, s'élève aujourd'hui, comme la bannière de nos triomphes, sur ce champ tout à la fois profane et béni, qui a bu à si généreux flots le sang le plus pur de l'humanité. O que de noms immortels rayonnent pour nous au pied de cette croix!

C'est sur cette fameuse arène que tombèrent tant de vierges et de confesseurs, Ignace d'Antioche, sainte Martine et tant d'autres. Quel spectacle pour ce peuple avide de sensations, dans lequel, malgré son abrutissement, l'héroïsme du courage réveillait toujours un écho!

Ignace, conduit de Séleucie à Rome pour y être livré aux bêtes, brûlant de donner sa vie pour Jésus-Christ, et craignant d'arriver trop tard pour les jeux, pressait lui-même les soldats : « Allons, disait-il, je suis le froment de Jésus-Christ. Je veux être moulu par la dent des bêtes, pour devenir un pain tout pur. » Son nom était illustre, sa foi était connue, et de tous les points la foule était accourue pour assister à ce drame. Ils virent Ignace aller au-devant des bêtes et les provoquer pour

exciter leur fureur. Mais le spectacle ne se prolongea pas assez au gré de cette foule inhumaine. En un instant le serviteur de Dieu fut dévoré par les bêtes, et le peuple désappointé, qui s'attendait aux péripéties d'une lutte, applaudissait encore, que déjà l'âme du saint évêque était au royaume céleste.

Il arrivait pourtant quelquefois, par un miracle qui exaspérait alors la foule, que les bêtes, moins cruelles que ces spectateurs endurcis, refusaient d'exercer leur rage sur ces saintes victimes.

Un jour que le peuple, rassemblé en foule, attendait, dans ce même Colisée, une de ces scènes palpitantes que les actes des martyrs lui fournissaient si fréquemment, on amena une vierge romaine arrêtée comme chrétienne. C'était Martine, fille de riches patriciens, qui avait en effet embrassé la foi avec tous ses renoncements. Son corps, déchiré et couvert de plaies ruisselantes, se traînait péniblement sur l'arène, car elle avait déjà été torturée pour le nom du Christ. Cependant ses traits rayonnaient d'une joie céleste, et elle attendait que la dent des bêtes terminât son martyre. Une panthère de Numidie et un léopard furent lâchés sur elle. Par un prodige surprenant, les bêtes se détournent d'elle et refusent cette proie si facile. La foule stupéfaite n'en croit pas ses yeux, bien que souvent il plût à Dieu d'écarter de ses serviteurs le fer et le feu. On lâche une hyène dont la férocité n'était point suspecte. La bête recule devant la faible victime offerte à sa fureur, et ces animaux, couchés à ses pieds, semblent confesser comme Martine la puissance du Dieu trois fois saint.

Rome avait le Colisée ; mais toutes les provinces romaines, c'est-à-dire tous les points du monde connu, avaient le leur, arènes plus ou moins vastes, plus ou moins magnifiques, mais non moins illustrées par d'héroïques souvenirs.

Presqu'en même temps qu'Ignace le saint évêque, on martyrisait à Smyrne un jeune homme, un héros de la foi. C'était saint Germanique. Conduit sur l'arène, ce gladiateur du Christ avait osé, comme Ignace, appeler à lui les bêtes, et tant de jeunesse jointe à tant de courage avait presque ému ce peuple païen que rien ne touchait plus. Mais ce spectacle l'avait altéré de sang. Le jeune homme avait à peine disparu sous la dent des bêtes, que le peuple enivré redemanda une nouvelle victime : c'était Polycarpe, un vieillard qui avait blanchi dans le sacerdoce et les austérités. Quand il parut dans l'amphithéâtre, la rumeur était immense parmi la foule. On l'attendait avidement ; une dernière fois le gouverneur présent aux jeux voulut lui faire renoncer sa foi : « Il y y a quatre-vingt-six ans que je sers le Christ, dit Polycarpe, et il ne m'a jamais fait de mal. » Aussitôt la multitude en furie se mit à crier : « C'est le docteur de l'Asie, le père des chrétiens, le destructeur de nos dieux. C'est lui qui a détourné de notre culte tant de gens qui maintenant appartiennent à sa secte. Qu'il soit livré aux bêtes ! »

On lâcha un lion dans l'arène ; mais, comme pour sainte Martine, le lion se détourna du vieillard. A ce moment les jeux étaient achevés, et Polycarpe fut reconduit dans sa prison, non sans avoir laissé derrière lui

quelques conversions. Les actes des martyrs disent que, conduit à un bûcher que le peuple, au sortir de l'amphithéâtre, lui avait dressé en un instant de ses propres mains, la flamme, au lieu de consumer le saint martyr, s'étendit autour de lui comme une voûte, ou comme la voile d'un vaisseau enflée par le vent. On fut obligé de le percer d'un coup d'épée, pour en finir.

Les arènes de Carthage avaient vu le martyre si douloureux et si sublime de Félicité et de Perpétue. Mères toutes deux, elles avaient méprisé les plus doux instincts de la nature, pour rester fidèles au nom de Jésus-Christ. Avec elles étaient enfermés de généreux chrétiens, Sature et Saturnin, deux frères, puis Révocat et Secondule. Ils n'avaient pas voulu laisser marcher seules au supplice ces courageuses chrétiennes.

Des jeux solennels allaient avoir lieu pour la fête de de Géta, alors empereur. Le jour venu, on fit sortir de prison cette troupe angélique et on la conduisit à l'amphithéâtre. La joie était peinte sur leurs visages : elle rayonnait dans leur démarche, dans leurs paroles et leurs gestes. Les martyrs sont amenés dans l'arène. Le peuple, dans une anxiété féroce, attend le moment de la lutte. Sature avait manifesté la crainte d'être exposé à un ours. La lenteur cruelle de cet animal à dévorer sa proie, lui faisait redouter d'être le dernier à être offert en holocauste dans cette course au martyre. Il priait Dieu de lui envoyer un léopard qui d'un seul bond eût terminé sa vie. Dieu exauce sa prière. Un léopard est lancé dans l'arène. Il s'attaque à Révocat et à Saturnin qui soutiennent la lutte. Le peuple bat des mains;

haletant, il respire à peine, pendant que les victimes, calmes et heureuses, attendent leur sort en glorifiant Dieu. Soudain un ours paraît, il dispute au léopard les deux jeunes gens, qui, gisant à terre, attendent la fin des horribles tourments qu'ils endurent. Restaient Sature et ses deux compagnes, car Secondule était déjà couronné de la gloire éternelle. On lance contre Sature un sanglier furieux. Mais l'animal se retourne contre celui qui l'avait amené, et l'étend sans vie d'un coup de boutoir. Il revient ensuite à Sature, qu'il renverse et traîne quelques pas sur le sable sans le blesser; puis il se retire.

Les douleurs de Saturnin et de Révocat expirant sous les coups des animaux qu'ils avaient combattus, la mort du gardien éventré par le sanglier, ne suffisaient pas au divertissement du public: Sature est de nouveau rendu à l'arène; on lui adresse un ours. Mais l'animal refuse le combat; enfin un nouveau léopard sort de sa loge, s'élance plein de rage sur le martyr et lui fait d'un coup de dents une telle blessure, qu'il est laissé pour mort sur le sable.

C'était le tour de Perpétue et de Félicité. Enfermées dans des rets, et exposées à la fureur d'une vache sauvage, elles ne pensaient, dans leurs douleurs, qu'à se couvrir des lambeaux de vêtements qui leur restaient encore. Elles s'attendaient à soutenir le combat jusqu'à la fin; mais devant l'héroïsme de ces jeunes femmes, le peuple se sent pris d'un caprice de clémence. Il ordonne qu'elles soient conduites à la porte *Sanevivaria*, qui donnait sur la place publique. On se disposait à égorger

les martyrs dans le *Spoliarium*. Mais la foule ordonne qu'ils soient mis à mort dans l'amphithéâtre.

Tout aussitôt, ils se lèvent tous, pleins de joie, et s'y rendent d'eux-mêmes. Arrivés sur l'arène, suivant la touchante coutume des martyrs près du terme de leur vie, ils se donnent le baiser de paix. Il était temps. Presque ensemble, ils reçoivent le dernier coup qui doit achever leurs souffrances et commencer leur triomphe. Perpétue seule, qu'un gladiateur maladroit faisait souffrir, survivait. Jalouse d'aller rejoindre ses frères, elle conduit elle-même la main du bourreau, et tombe sur le sable en rendant sa belle âme à Dieu.

Telles sont les scènes horribles et sublimes dont ces arènes de l'Orient et de l'Occident étaient le théâtre.

Aux arènes d'Antioche sont attachés aussi d'illustres et de saints souvenirs : Thècle, la fille spirituelle de saint Paul, arrachée par lui au monde, du sein de ses plus enivrantes délices, y versa son sang. Au milieu d'une prédication de l'apôtre, elle avait senti l'orgueil patricien et l'amour du plaisir fléchir en elle sous l'humble joug de la croix. La grâce avait pris possession de son cœur. Sa belle intelligence, cultivée de bonne heure par des parents soigneux, la mettait au rang des philosophes et des docteurs, comme la belle et savante Catherine d'Alexandrie. Ses charmes, sa jeunesse, son opulence, la noblesse de son rang faisaient d'elle l'héritière la plus enviée d'Antioche. Elle était à la veille d'un heureux mariage. En un instant sa destinée changea. Dieu avait marqué au front cette victime du divin amour. Dénoncée par son fiancé lui-même, Thècle fut

conduite à l'amphithéâtre et livrée à des taureaux furieux. Mais Dieu favorisa sa servante. A la prière de saint Paul sans doute, la dent des bêtes l'épargna. Après avoir été exposée à d'autres supplices ensuite, elle sortit saine et sauve de tous ces périls, et elle finit ses jours longtemps après Paul, qui la devança au ciel.

Cyprien et la vierge sainte Justine arrosèrent aussi de leur sang l'amphithéâtre d'Antioche. Cyprien le Magicien avait donné sa vie au démon. Il donna sa mort au Dieu des chrétiens.

Les Gaules aussi eurent leurs arènes, comme toutes les provinces romaines.

Lyon se souvient encore de saint Pothin et de Blandine, la douce esclave qui souffrit la mort pour le Christ. Il y avait avec eux Attale, citoyen romain, à qui on fit faire le tour de l'amphithéâtre, pour montrer au peuple l'inscription dont on l'avait revêtu : « Attale le Chrétien. »

C'était un jour de fête publique, et les bêtes dans l'arène rugissaient en attendant leur proie. Pendant qu'on interrogeait les martyrs et qu'ils confessaient leur foi, on surprit un médecin phrygien qui, par ses signes, les encourageait à persévérer. Il fut compris dans le troupeau consacré. C'était le dernier jour des spectacles ; ces héros chrétiens gisaient déjà au milieu de l'amphithéâtre lorsqu'on amena Blandine, et avec elle Ponticus, un enfant de quinze ans, dont par sa fermeté elle soutenait la jeunesse. Tous deux périrent ensemble. Et comme Blandine avait déjà résisté à la dent des bêtes,

on la jeta à des taureaux furieux, enfermée dans un filet. On l'égorgea enfin pour l'achever.

Quand les barbares descendirent en Occident, ils trouvèrent des arènes et des amphithéâtres dans presque toutes nos villes. Arles, Nîmes, Béziers qui avait le sien taillé dans le roc, Autun, Besançon, Bordeaux, Poitiers, Saumur, Sceaux même, avaient leurs arènes. La tradition populaire, au cœur de notre superstitieux moyen-âge, logeait dans les ruines des arènes de Poitiers la fée Mélusine. C'était comme on disait en Italie aussi le *parlouare* des fées et des esprits. On avait surnommé cet édifice le palais Gallien.

L'amphithéâtre de Doué, qui avait été aussi un monument très-remarquable, servait au moyen-âge de théâtre à la représentation des mystères. Les actes des apôtres et les scènes de la Passion revivaient là au milieu de ces ruines, à cette même place où autrefois avait coulé le premier sang chrétien.

Au commencement de ce siècle, quand on creusa le canal de Briare, à Chenevière près Montargis, on découvrit les ruines d'un amphithéâtre. On l'appelait *la fosse aux lions*.

Enfin Paris même a eu le sien.

Sur le revers oriental de la montagne Sainte-Geneviève, au haut de la rue Saint-Jacques et tout à côté des vignobles qui commençaient la campagne autour de Paris, s'étendait autrefois *le Clos des arènes*. Etait-ce un des cirques construits par le roi Chilpéric au VIe siècle, à Paris et à Soissons? On ne sait trop au juste. Toujours est-il que la fin de la domination romaine et

l'institution définitive de notre christianisme dans les Gaules changeaient absolument la destination de ces édifices. Les cirques se trouvaient rendus aux courses de chars et de chevaux, et aux jeux d'adresse.

Quelques-uns, lors de l'invasion des barbares, avaient servi de citadelle, et plusieurs ruines portent encore des vestiges de cette transformation. D'autres furent arrangés pour servir de résidences royales, quand le goût de nos populations pour les jeux et les luttes publiques devint moins sérieux. Enfin, dans quelques-unes de nos villes, les arènes étaient si vastes, qu'on y bâtit quelquefois tout un faubourg ou tout un quartier. Les *caveæ*, qui dans l'antiquité servaient de loges aux bêtes servaient de logements à la classe pauvre, tandis que la classe riche élevait sur l'emplacement même de l'arène de somptueuses demeures.

Les Normands, race robuste et forte aux exercices du corps, ne dédaignaient pas les cirques. Leur force physique incomparable et leur prodigieuse valeur leur permettaient quelquefois de se mesurer aux animaux les plus terribles. Ils en dressaient pour leurs jeux comme les Romains, et on lit de leurs exploits quelques récits qui font frémir.

Du temps du célèbre duc Robert de Normandie, quelques Normands mécontents s'étaient fixés dans le royaume de Bénévent et y avaient formé une petite colonie. Il n'était bruit dans la Sicile et dans toute l'Italie que de leur courage et de leurs exploits. Leur chef s'appelait *Tustin;* c'était un seigneur d'une force si prodigieuse, que douze Lombards ne pouvaient tendre son arc.

Un jour qu'on tirait de sa prison un jeune tigre pour le conduire aux jeux publics de Salerne, l'animal franchit la barrière, comme cela était arrivé souvent aux jeux à Rome, ce qui avait inspiré l'idée d'entourer les arènes de fossés. Sorti du cirque, le tigre s'était précipité sur une chèvre, qui broutait l'arbousier sur un rocher près de là. Le chevalier Tustin court sur lui, lui arrache sa victime, le prend tout rugissant dans ses bras, puis, après l'avoir balancé, le jette écumant de rage du haut du rocher.

On raconte de ce même Tustin des choses merveilleuses. Il faudrait l'espace d'un volume pour écrire les exploits et surtout la fin malheureuse de ce héros. Il mourut empoisonné par le venin d'un monstre dont il avait délivré la contrée. On peut ajouter qu'il méritait un meilleur sort.

Il est dit dans Sauval que le roi Chilpéric avait bâti à Paris un cirque destiné aux courses et aux jeux équestres qui faisaient autrefois les délices de Rome. Sauval a soin d'ajouter que ce monarque le fit bâtir et non pas réparer, ce qui signifie clairement qu'il n'y en avait pas, de son temps, ailleurs qu'à Arles et à Saragosse, c'est-à-dire chez les Bourguignons et les Wisigoths.

Ce divertissement sembla perdre de sa vogue, puis disparaître tout à fait sous la suite de nos rois de la première race, soit que les derniers vestiges de la civilisation romaine se fussent affaiblis de plus en plus, soit, comme dit un autre auteur, que nos rois mérovingiens ne trouvassent pas en France d'assez bons

athlètes et des chevaux bien dressés. Toujours est-il que nos relations historiques ne nous apprennent plus rien là-dessus jusqu'à Pépin, le chef de la seconde race, qui greffa d'un sang jeune et courageux le rameau abâtardie de notre monarchie. On dit que ce prince, chez qui une valeur téméraire suppléait à la taille, aimait considérablement les combats de bêtes féroces. Se trouvant un jour à Ferrière, une abbaye située à vingt-deux lieues de Paris, environné des principaux officiers de son armée, il fit lâcher dans la cour du couvent un lion en furie contre un taureau d'une taille et d'une force peu communes. Etait-ce une leçon que le prince, récemment intrônisé et mal assuré encore de ses droits, avait médité de donner à son entourage et à cette nation aux yeux de laquelle le courage a tant de prestige? Tandis que le lion, lancé sur le taureau, le prend par la tête et le renverse à ses pieds, et pendant que les assistants, curieux et haletants, attendent le dénouement du combat, Pépin se lève, et se tournant vers les chefs de l'armée française, « Que vous en semble, dit-il, qui de vous fera lâcher prise au lion ou l'éventrera sur le taureau? » Comme tous se taisaient, bien surpris, comme on pense, d'une telle question, Pépin, sans plus de façon, se précipite sur le pavé, l'épée à la main, et d'un seul coup abat la tête aux deux animaux. Puis revenant à ses généraux : « Mes braves, dit-il, que pensez-vous de moi, maintenant? croyez-vous que ma taille doive me faire tort, et que je ne sois pas capable d'être votre maître? Souvenez-vous de ce que fit David au grand Goliath, et de ce que fit Alexandre, qui était

encore plus petit que lui, au lion de Basarie. » Et alors devant une logique aussi serrée, tous ces chefs militaires, électrisés par ce fier courage, oublièrent, les uns leur jalousie secrète, les autres le préjugé injuste qui dans ce temps s'attachait encore aux formes physiques, et tous d'une voix unanime proclamèrent une seconde fois pour leur chef Pépin, dont jusqu'alors la petite taille semblait avoir discrédité le mérite parmi la fière nation franque.

Lorsque, sous Philippe-Auguste, on édifia le portail de Notre-Dame, parmi les figures de nos rois dont on l'orna, on représenta Pépin, monté sur un lion, l'épée nue à la main.

On ne sait trop si le divertissement du cirque continua sous les successeurs de Pépin. On peut toujours affirmer que les loges des bêtes au jardin des plantes eurent leur origine sous Philippe de Valois, dans cette grange qu'il acheta rue Froid-Manteau, et qui attenait au Louvre, pour y remettre des lions, ours et autres bêtes sauvages. Après lui, nos rois Charles V, Charles VI, Charles VII, et ainsi jusqu'à Henri II, affectèrent à cette destination l'hôtel Saint-Pol de la rue Saint-Antoine, l'hôtel qu'on appelait pour cette raison l'hôtel des Lions.

III

Les tournois et les carrousels.

<small>La chevalerie. — L'éducation et le baptême du chevalier. — Le chevalier au tournoi. — Le tournoi. — Les armoiries et devises. — Les chevaliers des croisades. — Le lion de Geoffroi de la Tour. — Le jeune sire de Couci. — Le pas d'armes ou d'emprise. — L'emprise du dragon. — Le pas de Sandricourt. — L'emprise du chevalier solitaire. — La petite guerre de Châlons. — Les carrousels.</small>

Les souvenirs barbares des temps mérovingiens se sont effacés. L'âpreté sauvage de ces premières mœurs s'est adoucie sous le joug aimable du Christ. Partout sur cette terre de France, si féconde et si puissante, a germé le bon grain de la parole divine. A côté de ses fruits, l'ordre social et la morale individuelle, s'épanouit, comme le conseil à côté du précepte, cette fleur de poésie qui s'appelle la chevalerie, la forme la plus belle et la plus sublime que le monde ait encore vue jusqu'ici du progrès social par le christianisme, ce fanatisme de l'honneur et du devoir, qui réunit dans une si admirable harmonie les deux plus puissants mobiles moraux : le principe religieux et le principe héroïque.

Dès les premières pages de notre histoire, et avant les siècles virils du moyen-âge, on devine déjà l'aurore de cette brillante institution de la chevalerie, dont, malgré ses transformations, l'esprit français a toujours gardé quelque chose. Les *tournois* et les *joûtes*, que l'Europe latine appelait *jeux français*, n'en furent qu'une forme tardive. C'étaient les récréations et les jeux de la chevalerie.

D'abord, les Francs et les Gaulois ceignent l'épée à leurs enfants, au milieu de la famille solennellement convoquée, et avec des cérémonies qui préludent de loin à l'accolade de notre chevalerie. L'objet de ces cérémonies était de célébrer l'avènement de l'adolescent à la vie civile et militaire, morale et politique.

Puis nos rois, exposés en même temps que le peuple aux spoliations et à la tyrannie des seigneurs, appellent à eux, du sein de la conscience publique, des dévouements volontaires auxquels ils remettront la défense de cette double cause respectable et sacrée, le roi et la nation. Des rangs mêmes de la noblesse sortent ces pléiades de braves guerriers qui consacrent leurs bras au rétablissement de l'ordre et à la répression des brigandages de quelques châtelains pervers.

Leurs exploits et leurs vertus désignent bientôt aux respects populaires cette classe d'hommes supérieurs aux autres; et comme un de leurs plus nobles priviléges était de ne combattre qu'à cheval, on les nomma chevaliers.

De là, cette sublime institution de la *chevalerie*, avec son code étrangement beau de simplicité et d'héroïsme,

avec ses devoirs, avec ses plaisirs, tout à l'honneur de *Dieu*, du *roi* et des *dames*.

La chevalerie ! que de gloires, que de fastes, que de souvenirs dans ce mot ! Il nous retrace tout une phase de notre civilisation, et peut-être la plus virile, la plus élevée, la plus digne d'un peuple chrétien.

Que notre civilisation actuelle n'en rougisse pas ! C'est à l'esprit de la chevalerie qu'elle doit ce qu'elle a conservé de plus précieux de son caractère national : cette notion si délicate de l'honneur, innée au cœur français ; ce sentiment religieux si puissant qui, malgré nos irrévérences, nous poursuit jusque dans nos dépravations ; cette urbanité si connue et d'un si haut renom parmi les nations étrangères ; enfin, ces traces de loyauté, de bonne foi, d'équité, dont nos plus cruels ennemis politiques ne peuvent taire l'aveu, à ces heures de crise où la conscience de l'Europe en appelle à l'arbitrage ou à la médiation de la France.

Car de tous les crimes que proscrivait le code héroïque de la chevalerie, le mensonge et le parjure lui paraissaient les plus odieux. Elle les marqua de tant de honte et d'ignominie, qu'on ne pouvait les reconnaître, même dans les temps les plus licencieux, sans les flétrir d'un éternel mépris.

Dignes fils de l'Evangile, les chevaliers revêtaient de bonne heure la livrée du renoncement, du courage et de la vertu. Suivant une sage coutume du temps, les fils de nos gentilshommes sortaient à peine de l'enfance, qu'on les envoyait à la cour de quelque seigneur d'honnête renom, afin qu'ils s'instruisissent des *lois et pratiques de la chevalerie.*

Le moment de la séparation venu, le père, blanchi dans l'honneur et la piété, appelait celui qui devait porter son nom, le bénissait et lui disait :

« Cher fils, c'est assez t'amuser aux jeux du premier âge. Il faut t'en aller apprendre prouesse et valeur, et devenir moult expert en toutes sortes de bonnes doctrines. Crains Dieu et conserve l'honneur. Souviens-toi de ton lignage et ne forfais pas. Sois brave et modeste en toutes rencontres ; car louange est réputée blâme en la bouche de celui qui se loue, et celui qui attribue tout à Dieu est exaucé. Sois le dernier à parler dans les assemblées et le premier à frapper dans les combats. Loue le mérite de tes frères, car le chevalier est ravisseur des biens d'autruy qui tait les vaillances d'autruy. Mais toi, garde le silence sur les prouesses que Dieu t'octroiera d'accomplir[1]. Ne mets pas en oubli la parole de l'Evangile.

» Cher fils, je te recommande encore simplesse et bonté envers les personnes du petit état ; elles te porteront plus de remerciemens que les grands qui reçoivent tout comme dette à eux acquise ; mais le petit se trouvera honoré de tes doulces manières, et te fera partout los et renommée. »

C'est ainsi que parlait le vieux père de Bayard, quand le futur chevalier *sans peur et sans reproche* quittait le manoir paternel pour s'en aller requérir les insignes de la chevalerie, et puis après guerroyer au profit de

[1] Aux croisades, dans le plus fort de la mêlée, le chevalier Tancrède faisait jurer à ses compagnons d'armes de ne rien révéler des glorieux faits d'armes qu'il accomplit.

la gloire de Dieu et du roi. Et pendant ce temps-là, sa noble mère, les larmes aux yeux, attachait au cou de son enfant, avec son précieux reliquaire, la bourse œuvrée pendant les veillées d'hiver : sept écus d'or en faisait le fonds. Pauvre petite escarcelle ! Elle ne fournirait pas aujourd'hui aux vacances du plus mince écolier !

C'est avec cela que le chevalier Bayard s'engagea dans la carrière de la gloire. Ce n'était pas alors le chemin de la fortune qui était le plus couru.

Arrivé en la cour du prince ou du comte auquel son père l'adressait, le jeune damoisel endossait l'habit de page, et apprenait le noble métier des armes avec les autres pages et écuyers du lieu. Ainsi se formait-il à dompter le cheval pour les prochains tournois, à franchir les palissades, couvert d'une cuirasse pesante, à jeter la barre et à joûter contre la *quintaine*, cette figure mobile du chevalier armé de toutes pièces pour le combat ; il se dresse insensiblement aux passes brillantes des tournois, au maniement de la lame et aux manœuvres de la guerre. Dans leurs jeux, ces futurs paladins s'exercent aux assauts, en figurant des villes qu'ils escaladent. Ils attaquent une Babylone d'argile, et surprennent une Antioche qui n'est autre qu'une charmille ou un bosquet de roses. Mais dans ces jeux brillent déjà des promesses de gloire, et les faciles trophées qu'ils prennent à leur conquête sont les gages de leurs prochains exploits. Souvent, du milieu de ces premières épreuves, le jeune page emportait dans son cœur l'image de la fiancée qui devenait pour lui l'objet indirect de

ses futurs triomphes, qu'il devait en tous lieux proclamer la plus belle, et qui dans le tournoi devait de sa main le couronner vainqueur.

Puis venait le moment où le jeune gentilhomme allait être initié *au saint ordre de chevalerie*, un jour de vigile de fête, ou dans quelque circonstance solennelle. C'était un cérémonial grave et austère : le jeune écuyer, vêtu d'un habit *de lin blanc comme neige*, venait faire sa *veille d'armes* dans une église, agenouillé en pieuse oraison devant l'autel de la Vierge ou du saint patron. Aux premières lueurs du jour, d'anciens chevaliers, parrains du jeune homme, viennent le chercher pour le conduire *au bain*, qu'a préparé en signe de purification le grand chambellan. Quelquefois même, ajoutent quelques auteurs, on mettait au lit le candidat, en le couvrant d'*un drap noir*, ainsi que dans le cérémonial de la consécration religieuse, afin de témoigner qu'il disait adieu au monde impur et frivole, et qu'il commençait une vie nouvelle.

La tunique blanche, la robe vermeille et la saie ou cotte noire indiquaient aussi par leurs couleurs symboliques l'engagement de mener une vie chaste, de verser son sang pour la foi, et d'avoir toujours présente la pensée de la mort, salutaire pensée qui réglerait notre vie si nous ne la chassions sans cesse comme un créancier importun.

Sorti du bain de purification et couvert de la tunique symbolique, le jeune homme reçoit au cou une écharpe à laquelle se suspend son épée dont le pommeau a la forme d'une croix. N'est-ce pas la pensée de la croix

qui inspirera son bras? n'est-ce pas pour elle qu'il va combattre aux lieux saints, et n'est-ce pas d'elle qu'il attend la victoire?

Puis le prêtre bénit ses armes : « O mon Dieu, dit-il, conservez votre serviteur. Que cette épée ne sorte du fourreau que pour défendre l'Eglise, le trône, les lois, tout ce qui souffre et gémit. Donnez-lui pour cette mission sacrée la sagesse de Salomon et la force des Machabées. »

Le candidat, conduit par ses parrains dans les appartements, revêt alors le pourpoint brun, puis la camise de gaze brochée en or; sur ce vêtement on lui met le haubert d'acier, et par dessus cette cotte de mailles la chlamyde, composée des couleurs et des livrées du chevalier.

C'est ainsi vêtu et *adoubé* qu'il doit être conduit au prince ou comte de qui il recevra l'accolade. Arrivé au milieu des officiers et dames de la cour, il voit s'avancer les sires-clercs, apportant sur un lutrin le livre où sont transcrites les lois de la chevalerie. Et quelles lois! Aucune morale antique ne se peut comparer à ce code de l'honneur et de la charité chrétienne, où les divins préceptes de l'Evangile se développent dans toute leur poésie et leur beauté. Aucune perfection de la sagesse humaine ne se rapproche de cette essence céleste de perfection, qui régla pendant plusieurs siècles la vie de tous nos preux français.

Après la lecture longue et sublimement détaillée de tous les devoirs qu'il embrassait, et auquel se joignait pour le chevalier l'obligation personnelle de jeûner tous

les vendredis et d'ouïr la messe chaque jour, il prêtait serment entre les mains de son parrain en chevalerie. Alors le prince qui le recevait tirait son épée, en frappait son épaule par trois fois. C'était l'accolade : « Au nom de Dieu, de saint Michel et de Notre-Dame, disait-il, je te fais chevalier. Or ça, qu'il te souvienne d'entretenir toutes règles et bonnes ordonnances de la chevalerie, qui est une vraie claire fontaine de courtoisie. Sois fidèle à ton Dieu, à ton roi, à ta mie. Sois lent à te venger et à punir, mais prompt à pardonner et à secourir les veuves et orphelins. Assiste à la messe et fais l'aumône; aie bien soin en outre d'honorer les dames; ne souffre d'en ouïr médire; car d'elles, après Dieu, vient l'honneur que les hommes reçoivent. »

Ensuite le nouveau chevalier chaussait les éperons d'or, emblème de sa dignité nouvelle. Le parrain l'oignait d'huile et lui expliquait le sens mystérieux de chaque pièce de son harnais.

Souvent dans cette poétique cérémonie, la dame du lieu venait elle-même nouer l'écharpe du chevalier, ou lui ceindre son baudrier, en lui recommandant d'être invincible dans les combats, invulnérable au mal et à ses corruptions.

Alors les cloches sonnaient à pleines volées, l'église retentissait de fanfares. On apportait son *heaume* au jeune chevalier. On lui amenait son cheval de guerre. Il s'élançait sur son coursier en faisant flamboyer cette épée, désormais l'espoir de la chrétienté, le refuge de l'opprimé; et le nouvel élu parcourait la ville et les

préaux verdoyants qui s'étendaient sous les remparts, afin de faire connaître à tous que la religion, l'état et les faibles avaient un défenseur de plus.

C'était ensuite au chevalier « à *gagner*, comme on disait alors, *ses éperons.* » Et c'est aux jeux de la chevalerie qu'il se dressait à ces tours de force du courage humain, à ces prouesses étranges qui ont retenti dans le monde entier pendant tout un âge. Or les jeux de la chevalerie, jeux tout militaires s'il en fut, c'étaient les *tournois*.

On retrouve dans le tournoi (tournoiement) le souvenir de cet exercice si cher aux Gaulois, dans lequel le cavalier faisait tourner son cheval en cercle. C'est ce qui fait que plusieurs auteurs ont voulu contester à la France et faire honneur à la Germanie de l'invention de ces tournois, si fameux par la courtoisie, la loyauté et la brillante valeur de nos chevaliers. Il est certain que du temps de Henri l'Oiseleur, empereur d'Allemagne, on connaissait à sa cour certaines parades équestres, où ses chevaliers venaient couverts de pavois et de cottes d'armes, bigarrés de plusieurs couleurs appliquées en cercles, en ovales et en losanges. Mais il est probable que les Allemands, très-vétilleux à l'endroit des prétentions nobiliaires, ne faisaient de ces fêtes qu'un étalage de prétentions héraldiques, et que ce n'était chez eux que des revues périodiques où le public venait contrôler leurs preuves de noblesse.

Les Arabes et les Maures avaient aussi de ces parades. Grenade, Cordoue ont eu leurs cirques, leurs sérénades, leurs jeux de bagues dans les carrousels. Il y

a même dans le caractère des divertissements des Orientaux de grands rapprochements avec nos jeux militaires du moyen-âge. Mais, comme le dit un auteur érudit dont la plume a retracé avec succès les poésies de notre histoire, à quel autre peuple que le nôtre appartenait-il de donner l'exemple de ces triomphes sans carnage, de ces rivalités sans haines, de ces honneurs sans vanité, en un mot de ces tournois célèbres, où le plus brave était le plus noble, où le plus fidèle se croyait le plus heureux, où les chansons du troubadour se mariaient à ces mots chéris, devises toutes nationales : « Honneur et patrie ! — Gloire aux fils des preux ! — Dieu, mon roi et ma dame. »

Aussi les Français sont-ils considérés par toutes les nations comme les inventeurs des tournois, et les historiens étrangers ne se sont jamais avisés sérieusement de leur contester cet honneur[1].

Il y avait deux parties dans le tournoi. C'était d'abord la joute[2], c'est-à-dire *le combat à plaisance*, entre deux chevaliers qui couraient l'un contre l'autre, la lance en arrêt, en cherchant à se désarçonner l'un l'autre.

Puis il y avait le *tournoi* proprement dit : c'était une mêlée générale de deux escadrons d'hommes d'armes.

On connaissait encore les « combats à la barrière, » où deux troupes de chevaliers combattaient avec la hache, le sabre et la masse d'armes, jusqu'à ce que l'un des

[1] Le premier tournoi dont parle l'histoire de France est celui qui eut lieu à Strasbourg, lors de l'entrevue de Charles le Chauve et de son frère Louis, roi d'Allemagne. Cependant on croit qu'ils sont d'une origine antérieure.

[2] Joûte vient du latin *juxta*, qui signifie se rapprocher, se joindre. — Choc.

deux partis eût été repoussé par l'autre au delà de la barrière qui fermait la lice.

D'autres combats simulaient des siéges de villes ou de citadelles où deux partis assaillaient et défendaient. C'étaient les *behours*.

Le tout était réglé et contrôlé par le *diseur* ou juge du camp, qui était toujours un des plus anciens et des plus dignes chevaliers. Auprès des diseurs ou juges du camp, se tenaient les hérauts d'armes qui attendaient leurs ordres; car depuis le onzième siècle, un seigneur tourangeau, Geoffroi de Preuilli [1], avait formulé le code des tournois, consacré par le contrôle royal.

Ces jeux brillants, qui, d'après du Cange, étaient appelés *Ecoles de guerre*, avaient donc leurs réglements; réglements rigides où se sent le magnanime esprit de la chevalerie, et qui nous découvrent tout ce qu'avaient de sérieux et de profonds ces héroïques parades.

Nous ne suivrons pas tout au long les *Chroniques de Tours* et le *Théâtre de chevalerie* de la Colombière; mais citons seulement quelques articles qui regardaient l'exclusion possible de quelques rares chevaliers :

« Quiconque des nobles et des chevaliers aura dit ou fait quelque chose contre la sainte religion catholique sera exclu du tournoi.

» Quiconque aura commis une faute contre son prince souverain, ou négligé le service de son pays, ou fui lâchement du champ d'honneur en vue du danger, sera puni et chassé du tournoi.

[1] Geoffroi de Preuilli fut la victime de ces jeux militaires. Il fut tué dans un tournoi.

» Quiconque aura outragé de faits ou de paroles le bon renom des dames, ou en aura laissé médire, sera repoussé loin des barrières.

» Quiconque aura trahi sa parole, falsifié ses timbres, ou la croix de son seing,

» Quiconque aura, par nouvelle invention, fait charger ses terres de nouveaux impôts, rançonné les marchands, ou nui au commerce public,

» Quiconque, devenu l'ennemi d'un autre, voudra s'en venger en faisant dégât dans ses domaines, sera noté d'infamie et renvoyé honteusement du tournoi. »

On le voit, c'était comme dans les lois de la chevalerie, toujours la même idée religieuse et sociale, et dans le même ordre moral :

Dieu, le roi, l'honneur, la dame.

Transportons-nous un instant au milieu du douzième siècle, au retour de la seconde croisade.

Nos chevaliers, attristés mais non abattus par leurs récents revers de la chrétienté en Terre-Sainte, craignant de laisser éteindre dans les langueurs du repos les ardeurs de leur courage, convoquèrent un prochain tournoi. L'allégresse se répand dans les provinces et dans les manoirs. La trompe du hérault d'armes, messager d'une cour souveraine, publie en tous lieux l'annonce d'un « pas d'armes et tournoi. » La bannière de son seigneur en avant, il proclame ainsi, au nom de son très-puissant et honoré maître, le ban du tournoi :

» Or, oyez, crie-t-il par trois fois. Seigneurs chevaliers et écuyers, vous tous qui, parmi les délices de fortune,

espérez la victoire par la trempe de vos armes et la présence de vos dames, au nom de Dieu et de Notre-Dame, on vous fait savoir la très-grande joûte qui sera frappée et maintenue par le très-haut et redouté seigneur dont vous voyez les armoiries; laquelle joûte sera ouverte à tous venans, et prouesse y sera vendue et achetée au fer et à l'acier. Le premier jour on y combattra à trois coups de lance et à douze coups d'épée, le tout à cheval, et portant armes courtoises, non effilées et mi-tranchantes. Il est défendu, comme à l'ordinaire, entre loyaux chevaliers, de férir le coursier de son adversaire, de frapper icelui au visage, de lui causer affolure de membres, et de courir sus, après le cri de merci. Le prix, pour le mieux faisant, sera un plumail flottant au moindre souffle, et un bracelet d'or émaillé, à la livrée du prince, et du poids de *soixante écus*.

» Le second jour, les tenans joûteront à pied, et lance en arrêt; après les lances rompues, il y aura assaut à coups de hache, et à la discrétion des juges du camp. Le prix du plus vaillant sera un rubis de cent écus et un cygne d'argent.

» Le troisième jour se verront castille et behours; la moitié des chevaliers combattra contre l'autre; les vainqueurs feront des prisonniers qu'ils amèneront aux pieds des dames. Le prix sera une armure complète, et un palefroi avec sa houssure d'or.

» La dame la plus belle donnera les prix, en joignant à iceulx couronne de fleurs. Vous donc, qui désir avez de tournoyer, êtes tenus de vous rendre à Itebergés quatre jours avant les joûtes, pour exposer vos blasons

aux palais, abbayes et autres édifices voisins des lices. »

Cette proclamation retentit dans toute la France. Du fond des sombres castels qui se cachent sous les ombrages des mystérieux vallons, du sommet des montagnes, de quelques points même de la Germanie et d'autres contrées lointaines, arrivent maint et maint seigneur, jaloux de maintenir le combat. Les climats méridionaux nous envoient leurs troubadours avec leurs doux lais; les ménestrels accourent avec leurs ballades et leurs tensons, tout prêts à célébrer le nom du vainqueur. Des troupes de jongleurs les accompagnent. Ils portent sur le dos leurs singes qui assaisonneront de maintes farces et drôleries les couplets plus ou moins héroïques des ménestrels, pour divertir la foule émerveillée. Les jongleurs sont d'habiles personnages; tout à la fois baladins, escamoteurs, joueurs de gobelets, ils tiennent la foule en haleine pendant que le ménestrel, las de ses chansons, prend quelque repos. Le ménestrel et les jongleurs sont de toutes les fêtes. On les voit aux cours plénières, aux jeux et festins publics comme aux tournois. Ils sont partout, partout où il faut rire, plaire, deviser, chanter. C'est la gaîté ambulante, le complément nécessaire de toutes les solennités.

Aux alentours des lices s'établissent de toutes parts des marchands forains, qui vendront aux passants des pâtisseries et confiseries diverses. Un peu plus loin s'établiront sur les premiers tréteaux les premiers acteurs des mystères. Ces tréteaux seront l'origine du théâtre des confrères de la Passion.

Les jeux de balle, de dés et de tir se disputent la

faveur de la foule; mais elle n'a d'yeux que pour les préparatifs du brillant tournoi auquel se rendent tous les seigneurs, tous les preux et leurs dames, de toutes les provinces et même d'étranges pays.

Pendant plusieurs jours les routes sont couvertes de caravanes. A côté des jongleurs et des plaisantins, chevauchent les écuyers, les gentilshommes, le faucon sur le poing, avec leur suite de pages et de varlets. Des femmes de haute maison, vêtues d'or et de soie, mènent leur haquenée. Parfois vient en nombreuse compagnie la noblesse réunie de toute une province, faisant petites journées pour se rendre au tournoi. Leurs habits sont d'écarlate brodé d'argent. Tous ont un costume uniforme, et le peuple qui s'arrête pour les voir passer en grand cortége, les appelle *la compaignie à la riche couleur*.

De nobles barons, de hauts et puissants comtes jettent dans cette brillante mêlée la variété des couleurs de leur armure. L'un est le comte rouge, l'autre le baron vert, un autre le prince noir. C'est un mouvement, un éclat dont nos fêtes actuelles, bruyantes, mais souvent monotones et tristes, ne peuvent nous donner une idée.

Cependant les chevaliers et les seigneurs arrivés au carrousel s'empressent, suivant les règles du tournoi et l'ordonnance royale, d'exposer autour des lices, quatre jours avant l'ouverture des joûtes, leurs casques et leurs écus armoriés.

Quelle galerie brillante! Toute la fleur de la chevalerie est là.

Les hérauts d'armes, gardiens de ces insignes de l'honneur, accompagnent les dames et les seigneurs

étrangers. Ils leur expliquent les armoiries et les divers ordres de chevalerie dont les colliers sont suspendus aux boucliers des preux et des nobles paladins.

On y voit les armures des trois chevaliers de la Table ronde, cet ordre dont l'origine est attribuée au fameux Arthur de Bretagne. Ces chevaliers de la Table ronde, sortis vainqueurs d'un tournoi solennel, avaient imaginé de donner un grand festin. Pour se confondre dans une fraternité toute cordiale, et pour bannir du milieu d'eux toute contestation de rang et de préséance, le repas avait été servi sur une table ronde, où l'on ne pouvait reconnaître le plus noble et le plus vaillant, sinon à la manière dont il vidait sa coupe pleine de vin de Chypre et d'hydromel.

Plusieurs siècles après, on montrait en Angleterre cette fameuse table ronde avec les noms de ses preux.

Là brillent les écussons des chevaliers de Saint-Georges, des chevaliers du Lion, des chevaliers du Bain. Ceux-ci portent un nœud blanc attaché sur l'épaule : l'origine de leur nom s'explique par la cérémonie de leur réception. Au sortir du bain qui prépare le gentilhomme à la sainte accolade, ils jurent de porter un nœud sur l'épaule jusqu'au jour où une action célèbre commencera leur renommée, et ils sont venus ici en chercher l'occasion.

Un autre écu nouveau brille entre tous les écussons étrangers. C'est l'écu des romanesques chevaliers du Cygne. Une héritière de la maison de Clèves, la belle Béatrix, ne pouvait résister à ses vassaux qui méconnaissaient son autorité et voulaient usurper ses Etats. Un

jour qu'elle rêvait, tristement assise aux bords du Rhin, un frêle esquif s'approcha. Il s'en élança un chevalier de grande beauté et dont le casque portait pour cimier un cygne aux ailes déployées. C'était le brave chevalier Eslie qui accourait la défendre contre ses ennemis. Bientôt il les défia, les soumit et épousa la belle duchesse. Pour célébrer sa victoire et son heureux mariage, Eslie fonda l'ordre des chevaliers du Cygne, dont le collier est composé de trois chaînons suspendant un cygne d'argent sur une terrasse émaillée de fleurs.

Ailleurs, c'est l'ordre du Levrier, établi par des seigneurs du duché de Bar. Unis par une belle amitié, ils firent vœu de se défendre mutuellement et de partager leurs biens et leurs maux. Depuis ce temps un même écusson a rassemblé leurs devises.

Entre tous ces écus illustres tant français qu'étrangers, brillent les armoiries de notre noblesse nationale. Presque tous ces symboles, simples mais héroïques comme les braves cœurs qui les ont créés, perpétuent le souvenir de quelque exploit illustre. C'est ainsi qu'il faut expliquer ces forteresses, ces tours, ces fers de lance, qui, or, argent ou sinople, brillent parmi toutes ces peintures héraldiques. Telles sont, entre toutes, les armoiries de cette noble maison de Montmorency, d'un renom si populaire parmi nous dès les origines mêmes de la France.

L'*or* est l'emblème de la foi, de la richesse, de la force, de la constance.

L'*argent* symbolise l'innocence et la pureté.

Le *rouge* indique la vaillance, l'audace, la générosité.

L'*azur*, la beauté céleste, la curiosité, la bonne renommée.

Le *vert* rappelle la jeunesse, la confiance, l'espérance et la grâce.

Le *noir* enfin est la couleur du deuil et de la tristesse.

Ici est l'écusson de la maison de Leiris du Languedoc. C'est cet arc-en-ciel dont un hérault d'armes dans son amour du merveilleux fera l'écharpe d'Iris. Ces *têtes de loup* sont les armes de la maison de *Louviers*. Cette *tour* appartient aux armes de la maison de la *Tour de Turenne*. Voici celles du seigneur de Vaudray avec sa devise se rapportant à trois noms de ses terres : J'ai *valu, vaux* et *vaudray*.

Ces *merlettes,* peintes sans bec et sans pieds, sont les emblèmes de fidèles chevaliers revenus mutilés des combats de la Terre-Sainte. Ces *bezans d'or* sont le symbole de la rançon des captifs et du tribut que, sous la conduite du fier Godefroy de Bouillon, les chrétiens imposaient naguère aux infidèles. Mais partout nous voyons la croix, l'objet sacré et la récompense de tous ces faits de gloire dont l'histoire n'a enregistré que le plus petit nombre.

Les simples devises n'offrent pas une variété non moins curieuse, et nous n'en finirions pas s'il fallait citer la plupart de ces emblèmes, tous d'une poésie et d'une grâce dignes de cette brillante époque.

Ici c'est une hermine avec ces mots : « Plutôt mourir que me souiller. »

Là-bas un phénix sortant du bûcher et regardant

le soleil avec cette simple légende : « D'un feu à l'autre. »

Un grenadier chargé de fleurs : « Tous les ans nouvelles couronnes. »

Un labyrinthe : « J'aime à m'y perdre. »

Un lion blessé, couché sous un baume qui distille sur lui ses gouttes salutaires avec ces mots si doux : « Ses larmes me guérissent. »

Voyez cet autre si fier : un aigle regardant le soleil, « Il est seul digne de mon hommage. »

Mais par dessus tout, le lis, cette unique fleur entre toutes les beautés de la création dont le nom soit sorti de la bouche adorée du Sauveur, le lis, la fleur de nos rois, dont saint Bernard a dit avec tant de grâce : « Elle a l'odeur de l'espérance : *Habens odorem spei.* »

Mais enfin le tournoi s'annonce : le clairon retentit. La présence des dames, le prix promis à la valeur, le haut renom des chevaliers venus de lointains pays, électrisent tous les courages. La lice s'ouvre. Ce sont toutes les péripéties de la guerre. Les fers sont émoussés dans ces combats courtois. Mais ce sont les mêmes émotions, la même ardeur qu'aux combats de l'honneur.

Entre tous ces chevaliers, brille la fleur de notre noblesse, qui se battait avec toute la ferveur du courage et de la foi aux côtés de notre glorieux chef de la prise de Jérusalem. On y voit Guicher, le guerrier le plus téméraire et le plus fort de toute l'armée de notre première croisade; Eléazar de Monredon, Conon de Montaigu, Lethalde et Engelbert, deux jeunes chevaliers, deux frères nés à Tournay. Tous deux ont

cueilli sur la Terre-Sainte des lauriers de gloire. Ils combattaient ensemble, et tous deux entrèrent ensemble les premiers dans les murs de Jérusalem délivrée. Plus loin dans la lice, est Guillaume, vicomte de Melun, surnommé le Charpentier, par une terrible allusion à l'intrépidité presque féroce avec laquelle ce chevalier, armé d'une hache, *charpentait* les infidèles.

Voici venir plus loin Hermann de Conni, Robert de Samdeval, et enfin le fameux Geoffroi de la Tour. Ce chevalier est l'un des plus vaillants guerriers de la chrétienté; et l'on raconte de lui des choses si merveilleuses, qu'on refuserait de les croire si des chroniques dignes de foi ne les avaient consignées.

On raconte que ce héros de la Terre-Sainte, s'étant éloigné du camp pour découvrir l'ennemi, entendit l'effroyable rugissement d'un lion qu'un énorme serpent enlaçait de ses anneaux redoublés. Geoffroi de la Tour ose prendre parti dans cet affreux combat. Il traverse de coups d'épée le reptile furieux. Le lion est délivré. L'animal reconnaissant se tourne vers le héros d'un air caressant et soumis; il lui lèche les pieds, s'attache à lui et l'accompagne en tout lieu. Oubliant tout à coup ses instincts farouches et carnassiers, il renonce aux déserts et vit tranquillement dans le camp des chrétiens sans y répandre la terreur. Un attachement étrange, mais en quelque sorte sublime, liait désormais pour toujours le lion délivré et son défenseur héroïque. Le lion suivait aux combats, à la chasse et en voyage son cher libérateur.

Le chevalier Geoffroi, ayant accompli le vœu de sa

foi, voulut retourner sur la noble terre de France, sa patrie, avec les autres chevaliers. Mais le pilote et l'équipage, effrayés à la vue de son compagnon de voyage, refusèrent de le recevoir à bord s'il ne s'en séparait pas. Longtemps Geoffroi hésita à partir. Il ne pouvait se résoudre à quitter son ami. Cependant chaque jour l'absence lui pesait davantage. Le doux attrait du pays natal l'appelait sur les rivages chéris que depuis si longtemps il avait quittés. Il se décide enfin à se séparer de son fidèle compagnon. Lui, ce fier paladin, on le voit répandre des larmes et soupirer en quittant l'animal reconnaissant, qui, ignorant de la séparation qui l'attend, joue et bondit près de lui, selon l'ordinaire, comme un lévrier fidèle qui s'en va accompagner son maître. On appareille, on lève l'ancre : Geoffroi s'élance sur le navire; le lion en est repoussé par les matelots. A l'instant il se jette dans la mer et suit le bâtiment à la nage; mais par degré ses forces s'épuisent, et le noble animal disparaît sous les flots.

Tels sont les héros dont les noms glorieux fourmillent en notre histoire des croisades. C'est la fleur des tournois, comme ils sont sur le champ de bataille l'orgueil de la France et la terreur de l'ennemi.

Mais voici que tout à coup un champion se présente à la barrière. Il n'a armoiries, ni devise, ni cimier; il ne traîne point à sa suite pages ni écuyers. Un cheval d'emprunt est toute sa monture, et il cherche vainement autour de lui un adversaire qui accepte avec lui le combat. Personne ne connaît ce nouveau venu, on ne sait qui il est; et cependant le vieux proverbe

circule dans la foule : « Si le diable sortait de l'enfer pour se battre, il se trouverait un Français pour lui porter le défi [1]. »

Le nouveau concurrent trouve enfin à mesurer son courage et l'ardeur de sa jeune audace. Il se précipite dans la lice, la lance au poing. Il fait en moins de rien vider les arçons à quatorze chevaliers. Quelques-uns dans la foule croient voir en cet inconnu des forces mystérieuses et surhumaines, et croient au sortilége. D'autres applaudissent et proclament : « Prix et louange à l'aventureux nouvellement venu! » Le vainqueur lève enfin sa visière, et l'on reconnaît un enfant!

C'est le coup d'essai du jeune sire de Clisson!

Quelle joie, quel triomphe alors, pendant qu'un ami, un aïeul, sa mère peut-être, perdus dans la foule des spectateurs, ouvrent involontairement leurs bras à ce digne héritier d'une gloire sans tache! Et les juges du camp proclament, au bruit des fanfares, la devise du jeune vainqueur. Ambitieux de renom, impatient de devenir un héros, il n'a gravé sur ses armes que ces mots si modestes : « Quand sera-ce? » et le beau jour est déjà venu!

Et pendant les trois jours que doit durer le tournoi, chaque jour les joutes se renouvellent; chaque jour les danses, les concerts, les plaisirs de toutes sortes se succèdent et s'entremêlent. Des repas d'un goût exquis et de la plus courtoise magnificence sont offerts aux spectateurs par les chevaliers les plus connus par leur opulence. On dresse les tables du festin sous les om-

[1] *Sainte-Foix* : Essais historiques

brages du bois qui avoisine la lice, dans la vaste cour de la plus prochaine abbaye, sur les bords d'une rivière limpide. La nature prête à ces fêtes ses riantes décorations. C'est un superbe paysage animé.

Souvent le tournoi était un simple *pas d'armes* ou *emprise*. Le fameux roman de Lancelot du Lac en donne la plus riche description.

Le *pas d'armes*, qui était généralement la suite d'un engagement formé pour plaire aux dames, donnait lieu à des fêtes guerrières plus analogues au génie aventureux de l'époque.

Les chevaliers à qui tenait au cœur profondément l'amour de leur dame et le noble enthousiasme de ses vertus et de sa beauté, ne rêvaient plus que prodiges de valeur et prouesses pour lui témoigner l'ardent désir qu'ils avaient de s'élever au même degré de mérite qu'elle dans des voies différentes. Ils se rendaient alors aux chemins croisés des forêts, aux lieux les plus fréquentés par les voyageurs, dans quelque site pittoresque et en vue des cités d'alentour. Là, plantant leur étendard, ils suspendaient leur écu, où on lisait que pendant tel temps *ce passage serait défendu contre tout venant.*

Quand la formule et les conditions du cartel étaient connues sur tous les points de la France, des chevaliers jaloux de s'éprouver avec le gardien de l'*emprise*, et des dames curieuses de ces jeux brillants dont l'honneur était pour elles, arrivaient bientôt de toutes parts.

C'était alors chaque jour de nouvelles joûtes, de nouveaux combats, puis des danses, des jeux, des repas

à l'ombre des grands arbres, des bois, et au fond des verdoyants vallons.

Il y eut de ces *emprises* qui furent de véritables faits d'armes, et que Charlemagne lui-même nous a décrits dans un ouvrage qu'il écrivit sur les tournois. C'étaient *les pas d'armes de l'arbre d'or, du charme de Marcenay, de la fontaine des pleurs*, près Châlons, *du chevalier sauvage à la dame noire*. Mais d'autres encore plus célèbres furent maintenus par des chevaliers français : ce furent l'*emprise du dragon*, l'*emprise du pas de Sandricourt* et le *cartel du chevalier solitaire*.

L'*emprise du dragon* eut lieu près de Saumur. Elle fut ainsi appelée de ce qu'on avait élevé sur le lieu du combat une haute colonne qu'entourait un dragon. Cette emprise fut maintenue par quatre chevaliers en l'honneur et pour le plaisir des dames. Réné d'Anjou, roi de Sicile, y fit remarquer sa haute magnificence. Ce prince excellait dans les jeux de chevalerie, et il avait acquis la réputation du plus vaillant et habile chevalier qui se pût voir. Il peignait des armoiries et rédigeait des tournois pendant tout le temps de sa vie que la guerre et la chasse n'occupaient pas. Il était occupé à dessiner une perdrix, lorsqu'un hérault vint lui annoncer la prise de Naples. Il ne quitta pas son ouvrage ; mais il représenta cet oiseau les ailes déployées pour en faire l'emblème des biens d'ici-bas.

Entouré d'un nombreux cortége, il se rendit à l'emprise du dragon. Deux estafiers turcs, conduisant chacun un lion enchaîné, marchaient devant lui. Puis venait

un dromadaire, sur lequel était assis un nain qui portait l'écu du roi. On vit alors une dame de grande beauté, que l'imagination romanesque des assistants prit pour une fée, ouvrir la barrière aux chevaliers et leur donner le prix et le baiser d'usage.

Le pas de Sandricourt, qui fut tenu près de Pontoise, ne fut pas moins brillant. On y vit les plus grands seigneurs de France. L'histoire a recueilli les noms des tenants, des assaillants et des dames, et nous raconte les exploits qui retentirent durant les quelques jours que dura le combat dans *le carrefour ténébreux*, le *champ de l'Epine*, et la *barrière périlleuse*, divers noms donnés aux passages défendus ou attaqués.

Mais l'*emprise du chevalier solitaire* est digne d'être mentionnée ici.

Un chevalier français, qui voulait rester inconnu sous le simple nom de *chevalier solitaire*, se fit passer dans un batelet en la Grande-Bretagne avec un sien compagnon. S'étant rendus à Londres, ils dressèrent leurs écussons et leurs bannières devant le palais. Ils vinrent alors en face du roi d'Angleterre, lequel tenait en ce moment *cour plénière et tinel ouvert*, pour lui demander la permission de combattre avec ceux d'entre les chevaliers de son royaume qui voudraient leur faire l'honneur de se mesurer avec eux. Le roi d'Angleterre accepta; et ces nobles aventuriers, pendant huit jours, joûtèrent contre toute la noblesse d'Angleterre, et prouvèrent admirablement à cette rivale jalouse qu'elle était en toute chose *vassale* de la France.

Le *chevalier solitaire* et son compagnon s'en revinrent

sur nos rivages vainqueurs et chargés de trophées et de présents.

Mais ces nobles combats ne finissaient pas toujours aussi gaiement, et bientôt nos papes, qui, selon les vues de la charité chrétienne, devaient exercer leur juridiction spirituelle sur toutes les institutions ressortant des mœurs, virent d'un mauvais œil ces jeux sublimes mais dangereux, où la vie de nos preux les plus distingués était si souvent compromise et sans cause autrement sérieuse. Il s'y était vu déjà tant d'accidents, qu'un *chiaoux*, qui sous le roi Charles VII, assistait à un tournoi brillant donné en son honneur, disait avec candeur : « Si l'on se bat tout de bon, ce n'est pas assez. Si c'est pour s'amuser, c'est trop. »

Et, en effet, à Châlons, dans un tournoi fameux où le roi Edouard tenait avec ses chevaliers anglais contre le comte de Châlons et les Bourguignons, il était resté sur le terrain un si grand nombre de chevaliers, que l'on avait surnommé ce tournoi *la petite guerre de Châlons*.

C'est dans un tournoi que Robert, comte de Guînes, Robert de Jérusalem, comte d'Essex, avaient perdu la la vie. Il y avait encore Florent, comte de Hainault, et le comte de Boulogne, qui avaient péri dans le tournoi tenu à Corbie en 1229. Le comte de Hollande, à Nimègue, avait payé de sa vie le chapelet d'honneur que lui devait octroyer sa dame, et en 1279 le comte de Clermont, après avoir failli mourir de sa blessure, en était devenu fou.

Mais les Français n'y ont jamais regardé de si près,

et le moyen de faire cesser les tournois en France n'était pas de les défendre. Charles VI et ses successeurs jusque dans la maison de Valois-Angoulême ne tinrent nul compte des défenses ecclésiastiques. Les tournois ne devaient disparaître en France qu'avec l'esprit de la chevalerie ; et tout cela n'empêcha pas qu'Henri II y reçut le coup mortel.

Sous cet accident, quelques historiens ont cru deviner un crime politique, et on a osé penser que la lance du comte de Montgommery avait été l'instrument adroit d'un complot régicide.

A peu près à partir de cette époque, nous ne voyons plus de vestiges de ces magnifiques tournois qui avaient occupé l'attention de toute la chrétienté, sinon ces riches *carrousels*, qui étaient plutôt une exhibition de chevaux, d'habits somptueux et de resplendissants équipages, que tout autre chose. On y retrouvait toujours les *courses*, ce premier élément de toutes nos fêtes. Mais un nouveau genre de divertissements s'y était établi, le ballet, qui atteignit une vogue furieuse sous le roi Louis XIV.

Des superbes carrousels qui furent donnés aux fêtes et aux entrées de nos rois, il nous est resté surtout un souvenir : la célèbre place dite *du Carrousel*, située comme dit l'*Histoire de Paris*, à l'est des Tuileries.

Cette place, qui n'était d'abord qu'un terrain inoccupé, devint, vers l'an 1600, un joli jardin, qui fut nommé ensuite le *Jardin de Mademoiselle*, parce que Mlle de Montpensier, qui habitait au palais de Tuileries, le possédait. Il fut détruit en 1655.

C'est un peu plus tard que Louis XIV choisit ce même

terrain pour y donner le plus beau carrousel qui se vit jamais. Toute la cour y était. Jamais il ne se rencontra plus de diamants, plus d'habits chamarrés d'or ni de plus beaux équipages. On avait dressé sur cette place une construction en charpente qui contribuait à l'éclat de ce spectacle, et qui coûta au roi une somme assez ronde pour l'époque.

A présent que la place du Carrousel nous apparaît toute bâtie, bordée par les Tuileries et par le Louvre achevé, elle ne nous offre qu'une bien faible idée de ce qu'elle était sous le rapport de l'étendue à cette époque, où rien n'était construit pour en diminuer les proportions.

Un autre carrousel qui fit beaucoup parler en Europe, est le magnifique carrousel que Marie de Médicis, alors régente, donna en 1612. L'emplacement qu'elle avait choisi était la place Royale, laquelle venait d'être achevée tout justement. Cette fête préluda dignement aux belles fêtes par lesquelles Louis XIV devait inaugurer son règne.

IV

L'Epiphanie.

Les mages à Bethléem. — Offrande mystique. — L'offrande de la messe des rois de France. — Souvenir de Noël. — Le réveillon. — Le gâteau des rois. — Histoire de la fête. — Les Noëls du moyen-âge. — La fête des rois en Provence.

Il y avait quelques jours que le Messie promis à la terre depuis quatre mille ans, annoncé par les prophètes, attendu, désiré avec ardeur par les nations, était enfin apparu dans ce monde. Il était apparu, non au milieu de la foudre et des éclairs, comme le Dieu de Sinaï, non au milieu de l'or et de la pourpre comme les princes de la terre, mais au sein des anéantissements, comme le devait un Dieu Rédempteur, entouré du dénûment de l'indigence et du silence des destinées les plus obscures, comme le devait le Dieu de la Croix et du Calvaire.

Il était selon les lois de l'éternelle vérité que cela fût ainsi. « L'homme, avait dit la sainte Ecriture par la voix de Job, naît nu du sein de sa mère, et il rentre

tel dans la terre d'où il est sorti. » Un Dieu ne pouvait naître parmi nous que pauvre et nu. La Vérité pouvait-elle revêtir la livrée du mensonge ? Le Créateur pouvait-il emprunter à la créature ses fausses grandeurs, lui qui venait en ce monde pour les condamner, ou du moins pour faire prévaloir sur elles la justice et ses renoncements ?

Le mystère de Bethléem ne pouvait donc être un écueil pour les cœurs droits ; cependant le Seigneur, qui savait qu'il serait pour plusieurs « un sujet de scandale et de chûte, » ne voulut point laisser de prétexte à l'orgueil de l'intelligence et à la mauvaise foi humaine. De même que dans le cours de sa vie il devait appuyer de l'autorité visible de ses miracles l'autorité spirituelle de sa doctrine, de même il voulut donner au monde une manifestation surnaturelle de sa personnalité divine et de sa mission. Une étoile en fut le symbole visible.

Laissons parler le saint Evangile lui-même dans sa sublime simplicité, plus éloquente que toute bouche humaine :

» Lors donc que Jésus fut né en Bethléem de Juda, aux jours du roi Hérode, voilà que des mages vinrent d'Orient à Jérusalem,

« Disant : Où est celui qui est né roi des Juifs ? car nous avons vu son étoile en Orient, et nous sommes venus l'adorer.

» Ayant appris cela, le roi Hérode se troubla, et tout Jérusalem avec lui.

» Et assemblant tous les princes des prêtres et les scribes du peuple, il s'enquit d'eux où naîtrait le Christ.

» Or eux lui dirent : A Bethléem de Juda, car il a été ainsi écrit par le prophète :

» Et toi, Bethléem, terre de Juda, tu n'es pas la moindre parmi les principales villes du Juda; car c'est de toi que doit sortir le Chef qui doit régir Israël, mon peuple.

» Alors Hérode, les mages secrètement appelés, s'enquit d'eux avec soin du temps où l'étoile leur était apparue.

» Et les envoyant à Bethléem, il dit : Allez, informez-vous exactement de l'enfant, et lorsque vous l'aurez trouvé, faites-le-moi savoir, afin que moi aussi j'aille l'adorer.

» Ceux-ci donc, après avoir entendu le roi, s'en allèrent : et voilà que l'étoile qu'ils avaient vue en Orient les précéda jusqu'à ce qu'elle vint et s'arrêta au-dessus du lieu où était l'enfant.

» Or, voyant l'étoile, ils se réjouirent d'une grande joie.

» Et entrant dans la maison, ils trouvèrent l'enfant avec Marie sa mère, et, se prosternant, ils l'adorèrent; puis leurs trésors ouverts, ils lui offrirent des présents, de l'or, de l'encens et de la myrrhe. »

Offrande symbolique, dont le sens parlerait seul à défaut des Ecritures, et des interprétations que l'Esprit-Saint nous a envoyées par la bouche des docteurs de l'Eglise.

De l'or, comme à un roi, le roi du monde; de l'encens, comme à un Dieu, Verbe incréé du Père, engendré de lui avant tous les siècles; de la myrrhe, pourquoi,

ô Victime sacrée, sinon pour prévenir ta sépulture, comme le fit Madeleine avec le vase de parfum qu'elle brisa à tes pieds ?

Nos aïeux, qui peut-être avaient plus que nous le sentiment des choses de la foi, comprenaient bien le sens infini et mystérieux de cette triple offrande. Aussi nos rois ne manquaient-ils pas, à l'offrande de leur messe, ce jour-là, de porter, comme les mages antiques, de l'or, de l'encens et de la myrrhe. Quelques-uns, la plupart, le firent comme une chose toute simple, comme une coutume introduite par la dévotion de notre belle monarchie dans le cérémonial. D'autres, cependant bien simples dans leurs mœurs, y mirent plus d'apparat. De ce nombre fut le doux et sage Charles V. Il fit cette offrande à la Sainte-Chapelle avec une grande solennité.

Il y a dans l'Epiphanie un souvenir de Noël, et le peuple a confondu longtemps dans la même vénération, dans le même culte, la crèche de Noël, l'adoration nocturne des anges et des bergers, et celle des mages. Nous ne savons si à côté de la bûche de Noël, bouquet du foyer, les Français des premiers siècles du moyen-âge mettaient le large gâteau des rois. Mais ces fêtes sont si proches l'une de l'autre, il y a entre elles tant de mystérieux rapports, que c'est toujours le souvenir de Noël qui revit dans l'Epiphanie. Noël ! mot qui à lui seul renferme tant de choses ! mot dont nos pères avaient fait le synonyme de toutes nos allégresses, le symbole de toutes nos délivrances, de tous nos triomphes !

Il fallait acheter par les saintes préparations de la pénitence, jeûnes, prières, aumônes, toutes les joies que

ce jour versait sur le seuil du foyer; et la coutume fut longtemps de passer à l'église, dans la méditation des saints mystères et dans des offices pieux, la nuit qui précédait Noël.

C'était ce qu'on appelait fêter la vigile.

De là est née la coutume du *réveillon*. Au retour de l'église, à la messe de l'aurore, le temps de la pénitence était passé, car un petit carême précédait Noël, comme la Quadragésime précède Pâques, et alors pleuvaient sur la table de famille les jambons, les saucisses et les boudins, qui, de date immémoriale, ont été en France, la suprême délectation de ces jours de gala tout particulier.

Aujourd'hui, il y a beaucoup de réveillons, mais peu de vigiles.

Il y avait des campagnes, et il y en a encore, où cet usage s'est conservé, et où on y joint toujours une vieille et naïve coutume. En revenant de la messe de minuit, les villageois qui vont faire réveillon donnent d'abord à manger aux bestiaux, afin de les associer à la fête, en mémoire du *bœuf* et de l'*âne*.

Tout le monde sait avec quelle solennité la belle fête de Noël est célébrée, avec quelle impatience elle est attendue au sein de nos familles. Les enfants attendent avec crainte et curiosité la récompense d'une longue année de sagesse que le *petit Jésus* doit glisser cette nuit-là dans leur soulier. Ce soulier-là, c'est la conscience de l'enfant. Combien j'en ai vu ne pas l'oser mettre dans la cheminée, tourmentés par le souvenir d'une espièglerie récente, et d'autres ne le risquer qu'à demi. Tant il est vrai que l'homme tout enfant entend

déjà sa conscience lui parler au fond de lui-même, et que cette conscience sait qu'elle a un juge.

Et l'arbre de Noël, cette fête aux bougies, où chaque rameau porte son fruit plus ou moins bien choisi, plus ou moins précieux !

Nous connaissons aussi le *roi de la fève*, cette fête de famille dont chacun a sa part, même le pauvre inconnu qui frappe à la porte et vient réclamer au nom d'un pieux usage le quartier de gâteau auquel il a droit de par Dieu.

Dans une partie de l'Amérique le *gâteau des rois* n'a pas que notre fève traditionnelle. Il est autrement compliqué ; il y a de tout : des petits bijoux, des pièces d'or, des bagues, et jusque des anneaux de fiancés.

La fête de l'Epiphanie est de toute ancienneté. Fêtée quelque temps avec la solennité de Noël, comme nous l'avons dit, ce fut vers le IVe siècle que l'Eglise l'en sépara, et fit de la fête de l'*Adoration des rois* une fête tout à fait distincte. Ce qui le prouve, du reste, c'est que le fameux Julien l'Apostat, vers le milieu du IVe siècle, se trouvant à Vienne, n'osa pas manquer d'assister à l'office de ce jour, bien que déjà son cœur se fût détourné de notre foi. Mais il n'avait pas encore renié ouvertement alors la religion chrétienne. Il gardait encore, aux yeux de la foule, une piété d'apparat qu'il trahissait et repoussait dans son âme.

Maintenant quels étaient ces mages, ces rois de la sagesse et de la science antique, dont la royauté éternelle de Jésus-Christ voulut avoir la récognition ?

Malgré les ténèbres historiques qui enveloppent ces

saints voyageurs, la légende a suppléé au silence des livres sacrés. Elle les appelle Balthazar, Melchior et Gaspard. Un ouvrage attribué à Bède, *Extrait des Pères*, nous donne ainsi le nom des trois mages, et de plus leurs traits et leurs costumes, décrits avec un soin minutieux. Melchior est un vieillard chauve, à longue barbe, vêtu d'une robe couleur d'hyacinthe. Gaspard est jeune, il porte une robe orangée et un manteau rouge; le manteau est bariolé de dessins divers. Nos artistes avaient besoin que la légende leur vînt en aide: Aussi leur a-t-elle servi beaucoup, et c'est à peu près ainsi que tous nos peintres ont représenté cette adoration des mages.

Les *mystères* ont représenté aussi cette scène des livres saints. Enfin nos cantiques et les noëls du moyen-âge l'ont rimée à leur façon. Voici un fragment de ces pieuses poésies anciennes :

> Trois rois de leurs domiciles
> Viennent adorer l'enfant.
> Et de leurs mains libérales
> Lui donnent or, myrrhe, encens.
> Trois rois de haut parage,
> D'étrange région,
> Lui vinrent faire hommage
> En grande oblation.
>
> Une étoile les conduisait
> Qui venait devers Orient,
> Qui à l'un et l'autre montrait
> Le chemin droit en Bethléem.

Et cet autre :

BALTHAZAR.
> Qui vous émeut, ô princes!
> De quitter vos pays,

De laisser vos provinces
A demi ébahis?
Avez-vous quelque augure,
D'une chose future,
Qui vous met en émoi
Aussi bien comme moi?

GASPARD.

Pour moi, dans ma contrée
Et de jour et de nuit,
S'est vue et remontrée
Une étoile qui luit,
Qui biaisant sa course,
Ne va point comme l'ourse
Qui fait voir à nos yeux
Qu'elle n'est dans les cieux.

MELCHIOR.

Aussi l'ai-je aperçue,
Comme vous l'avez dit,
Et si bien dans ma vue
Son rayon s'épandit,
Que sans nuage ou voile
J'avise à cette étoile
A l'endroit plus luisant
La forme d'un enfant.

BALTHAZAR.

La chose est très-certaine;
Et c'est elle vraiment;
Nous voilà hors de peine
Par votre enseignement.
Et me vient une idée,
Que c'est en la Judée,
Parmi ce peuple hébreu,
Que doit naître ce Dieu.

GASPARD.

L'étoile nompareille,
Qui chemine dans l'air
Pour voir cette merveille,
Semble nous appeler.
Donc, princes débonnaires,
Prenons nos dromadaires,

> Et courons vitement
> Voir cet événement.

MELCHIOR.

> Sus donc en diligence,
> Car ne voyez-vous pas
> Que l'étoile en cadence
> Nous mesure nos pas?
> Courons à toute bride,
> Le grand flambeau nous guide
> Et encor conduira
> Tout juste où il faudra.

Telles étaient les rimes naïves et incorrectes que nos pères débitaient sans façon à la table de famille, en se partageant ce jour-là le gâteau des rois.

Et autour de ce gâteau, que d'attentes curieuses, que d'exclamations, que de battements de mains joyeux, quand le roi de la fève, élu par le sort, se faisait enfin connaître, et quand cette majesté d'un soir portait son verre à ses lèvres : « Le roi boit! La reine boit! » Heureuse royauté! la seule peut-être à qui soient inconnus les soucis, les douleurs, les fatigues, l'ingratitude, l'adversité!

En Provence, où rien ne se fait froidement comme ailleurs, la tradition a conservé à cette fête une forme toute pittoresque. Il y a surtout une petite ville, nommée Trats, qui mérite qu'on en parle tout particulièrement.

Cette petite ville, peu connue aujourd'hui et qui n'a plus qu'un rang secondaire, a été importante autrefois. Ses rues étroites et mal bâties s'animent pourtant singulièrement quand vient la fête des Rois. Dès la veille les jeunes gens se réunissent pour aller au-devant des

trois mages. Ils portent sur la tête des corbeilles de fruits secs. Cela se comprend en Provence et à cette époque de l'année. Une chapelle consacrée à Saint-Roch se trouve en dehors de la ville : c'est le but du pélerinage. A la chapelle sont trois personnages revêtus du costume oriental. Un orateur les complimente; pour la peine, il reçoit d'eux des corbeilles et une bourse pleine de jetons. Notre discoureur n'a pas plus tôt entre les mains le prix accordé à son éloquence, qu'au lieu de partager, il se sauve à toutes jambes avec son butin. Mais ce n'est que pour la forme. Car ses camarades se mettent à sa poursuite en formant une falandoule, c'est-à-dire une chaîne de danseurs. On rentre ainsi en ville; il est convenu que malgré l'agilité du fugitif, il finit toujours par être enlacé dans les anneaux de la chaîne qui le poursuit sans relâche. Danses, jeux, repas de famille restent pour le lendemain.

Nous avons encore, dans tous les pays catholiques du monde, le roi de la fève. Pour que cette fête ait résisté à toutes les vicissitudes sociales et politiques subies par l'Europe dans ces derniers temps, il faut qu'elle ait comme toutes nos fêtes religieuses, en France surtout, des racines bien solides.

V

Le Carnaval.

Les saturnales anciennes et modernes. — Le masque au moyen-âge. — Les changements du calendrier. — Les calendes de janvier. — La fête de l'âne. — La fête des fous. — La procession du renard. — La procession du bœuf gras en 1739. — Le bœuf gras dans la grande salle du palais. — Arlequin et Polichinelle. — Le carnaval en divers pays.

Il en faut convenir : l'hiver ne serait peut-être pas supportable sans les belles fêtes de l'Eglise qui échelonnent notre calendrier de cette partie de l'année, sans les veillées du foyer et sans les joies du bal. Aussi sans doute est-ce pour oublier les tristesses de la saison, pour tromper l'ennui des jours de pluie et de brouillard, qu'on a inventé les divertissements du *carnaval*. Ils ne sont pas nouveaux. Ils dérivent, il faut le dire un peu en rougissant, des *saturnales* antiques, et il n'y a peut-être rien de si vieux dans les coutumes des peuples modernes que la *procession du bœuf gras*. Mais ne parlons d'abord que du carnaval en lui-même.

Les *bacchanales* des païens, les *panathénées* des

Grecs, le *phurium* des Juifs, fête instituée par la vertueuse Esther et par son oncle Mardochée, parmi ceux de leur nation, pour célébrer leur délivrance de ce fameux péril conjuré par la reine, sont l'antique image, quelques-uns disent le principe même des saturnales moins scandaleuses que nous célébrons maintenant sous le nom de carnaval. Au moyen-âge, il faut le dire, les fêtes du carnaval étaient le plus souvent de vraies orgies. Les déguisements d'un sexe en un autre, et même les travestissements de l'homme en bête, donnaient lieu à des scènes et à des épisodes déplorables pour la morale, et ce n'est pas sans raison que l'Eglise, gardienne immortelle de la dignité humaine, tonna pendant plusieurs siècles contre ces désordres, dont le récit, exagéré souvent par des plumes haineuses, attriste notre histoire qui compte dans son passé de si belles, de si glorieuses pages. On fut obligé de défendre le masque au XVIe siècle sous les peines les plus sévères, et la monarchie se prêta très-bien en ceci aux vues de l'Eglise, qui réprimait et condamnait hautement ces scandales. Les Valois, qui n'étaient point rigoristes, et dont quelques écrivains modernes ont fait les puissants patrons de toutes les immoralités de ce monde, sont précisément ceux de nos rois qui se sont montrés les plus sévères à cet endroit des mœurs publiques. Jusqu'en 1509, le masque avait passé à travers les époques les plus rigides. Là s'arrêtèrent ses débordements. On avait vu jusqu'alors des troupes de masques arpenter les rues, armés de bâtons entourés de paille, frappant à tours de bras tous les passants qui se rencontraient sur leur chemin.

Ce fut une ordonnance de François Ier qui leur défendit ces libertés, et peu après, l'usage des masques et momons fut absolument défendu en public sous les conditions les plus rigoureuses [1]. Nous sommes aujourd'hui presque plus tolérants à cet endroit que ces efféminés Valois dont on a dit tant de mal avec plus ou moins de raison.

Toujours est-il que, l'époque des anciennes saturnales correspondant à merveille avec l'époque des réjouissances de Noël, nos naïfs aïeux, qui mêlaient sans remords, dans leur dévotion quelquefois très-bigarrée, les images du paganisme aux pratiques chrétiennes, finirent par fondre ensemble dans leurs fêtes de famille le souvenir des saturnales romaines, des calendes de janvier, de l'Epiphanie et même de Noël. Leur carnaval commençait le 25 décembre et se poursuivait jusqu'à l'entrée du carême. C'était dans les premiers siècles le premier jour de l'an que se faisaient les principales mascarades en l'honneur de Janus, et on pourrait bien trouver peut-être l'origine du masque dans la fête de ce dieu à deux visages.

C'est à cause de ces mascarades bruyantes et désordonnées que l'Eglise imagina d'avancer l'année de huit jours, système qui fut adopté par nos rois de la seconde race. Auparavant l'année française commençait le 1er mars, jour qui, sous les Mérovingiens, était la fête de la revue générale des troupes.

Sous les Capétiens, l'année s'ouvrit à Pâques. Ce ne fut que sous Charles IX, par un édit royal de 1564,

[1] Sauval : *Antiq. de Paris.*

que l'année fut enfin fixée, suivant l'ancien usage, au 1er janvier.

De ces origines toutes païennes, sont dérivées la *fête des fous*, ces ignobles réjouissances que se permettait en pleine cathédrale le clergé infime de nos grandes villes; la *fête des calendes de janvier*, autre sorte d'orgies et de mascarades non moins intolérables; la *fête de l'âne*, avec sa prose si curieuse, un vrai monument de la poésie du temps, et enfin la procession du renard, imitée sous un autre titre et quelquefois d'autres attributs suivant les localités.

La fête de l'âne a quelque chose de pittoresque, malgré la grossièreté de cette coutume en elle-même. L'ânesse de Balaam était l'héroïne de la scène. A Rouen, le jour de Noël, avant la messe solennelle, tous ceux de l'église sortaient du cloître en procession et s'arrêtaient au milieu de la nef où était préparée une fournaise de linge et d'étoupes. Six personnes d'un côté représentaient les Juifs, et six autres de l'autre côté représentaient les gentils. Deux jeunes clercs en chape faisaient la fonction de chantres, et leur adressant successivement le discours, ils les invitaient à reconnaître la certitude du mystère de l'Incarnation. Les païens et les Juifs chantaient quelque chose qui marquait leur incrédulité; et les deux chantres, pour les convaincre, appelaient tour à tour les prophètes qui avaient annoncé la venue du Messie. Alors on voyait paraître Moïse, le premier, avec sa longue barbe et des cornes, tenant d'une main les tables de la loi et de l'autre sa baguette, et que l'on conduisait en chantant jusqu'à la fournaise.

Puis venaient Amos, Isaïe, Aaron, Jérémie, Daniel, Habacuc, et c'était là l'endroit le plus intéressant. Deux ambassadeurs de Balac, roi des Moabites, appelaient Balaam. Celui-ci arrivait, chevauchant sur son ânesse qu'il pressait de l'éperon en lui retirant la bride. A ce moment, la patience proverbiale de l'espèce était censée manquer à la pauvre bête. Pendant qu'un jeune homme, arrangé en manière d'ange, apparaissait tout à coup, un glaive à la main, pour s'opposer au passage du prophète, une voix partait de dessous l'ânesse : c'était pour tous l'ânesse qui parlait.

« Malheureux que je suis! s'écriait la pauvre monture, pourquoi me piquez-vous ainsi de vos éperons? »

Sur quoi le prophète ébahi s'arrêtait court, et l'ange de dire à Balaam : « Cessez de vouloir exécuter les ordres du roi Balac. » Alors les chantres criaient : « Balaam, soyez prophète, » et Balaam répondait comme dans la sainte Ecriture : « Il sortira une étoile de Jacob. »

Ensuite paraissaient Samuël, David vêtu en roi, les prophètes Osée, Joël, Abdias, Jonas, Michée, Nahum, Sophonias, Aggée, Zacharie, Ezéchiel, Malachie, Zacharie père de saint Jean-Baptiste, Elisabeth sa mère, le vieillard Siméon, et pour couronner le tout, le poëte Virgile. Alors le roi Nabuchodonosor appelait deux de ses gardes, leur montrait sa statue, et leur commandait de la faire adorer aux trois compagnons de Daniel. Ceux-ci refusent d'obéir. Après plusieurs dialogues entre le roi, les gardes, et les trois enfants, ces derniers étaient jetés dans la fournaise où l'on mettait le feu. Débarrassés de leurs liens, ils chantaient un cantique; le roi té-

moignait hautement sa surprise de ce que la flamme les avait respectés, et finalement confessait la gloire du Très-Haut.

Le dernier personnage de cette scène était la sibylle vêtue en reine, qui se mettait aussi à prophétiser comme les autres.

Ce n'était qu'après toutes ces momeries que commençait sérieusement l'office de Noël. La procession finissait par rentrer avec le plus d'ordre possible dans le chœur, où les prophètes et autres officiants entonnaient alors la prose du jour : *Puer natus est*. Nous ne savons pas si les paroissiens d'alors étaient suffisamment édifiés à la vue de cet âne honoré d'une chape, qui rentrait avec son cortége à l'église.

La procession du renard, si fameuse dans nos curiosités historiques, n'était pas moins drôle.

On voyait figurer, au milieu du clergé, un renard couvert d'un surplis fait à sa taille, avec la mitre et la tiare sur la tête. On avait mis de la volaille à sa portée. Le renard, naturellement vorace, n'attendait pas, comme on pense bien, la fin de la cérémonie pour se jeter sur cette facile proie. Le plus souvent, il oubliait ses pieuses fonctions, et s'emparait des poules qu'il se mettait à dévorer en présence de l'assistance, si noble qu'elle fût. Plus d'un prince s'en amusa, entre autres Philippe le Bel, que la procession du renard divertissait beaucoup. Il est vrai que ce monarque avait eu maille à partir avec le pape, et qu'il voyait une allégorie qui lui plaisait dans cette singulière procession.

Ces divertissements sacriléges n'effarouchaient point

la dévotion superstitieuse des populations du XIIIe et du XIVe siècle. Aujourd'hui le moindre de ces épisodes nous scandaliserait hautement. Nous aimons mieux, et nous avons raison, la procession du bœuf gras, sur laquelle nous reportons toutes les réjouissances du carnaval, et ou du moins ne se mêle aucune pieuse extravagance, aucune profanation des choses saintes. Ce bœuf, qui rappelle tout simplement l'âne de Silène, n'a rien qui offusque nos saintes croyances, et ce cortége mythologique qui l'environne ne soulève nullement nos scrupules religieux.

Nous avons dit que la procession du bœuf gras ou *villé* (de ce qu'il est promené pendant trois jours en toute la ville) est d'une très-haute antiquité, et nous tenons à le prouver.

Un auteur latin la fait remonter au temps des sacrifices humains qu'on pratiquait chez les Gaulois. Mais n'en voit-on pas déjà l'origine dans cette sorte de promenade des bœufs destinés aux sacrifices païens, que nos tapisseries anciennes retracent avec tant d'exactitude historique? Il est vrai d'ailleurs qu'on promenait le bœuf gras dans quelques-unes de nos villes les plus anciennes, savoir surtout Marseille. La victime était choisie parmi les plus beaux bœufs, parée de fleurs, entourée de ses sacrificateurs qui la gardaient à vue, et de musiciens qui avaient l'air de prétendre charmer ses derniers moments. Près d'entrer dans la sainte abstinence du carême, on voulait montrer au peuple le dernier bœuf dont il il lui serait permis de manger. On l'appelait bœuf gras, comme on appelle encore jours gras les jours d'allégresse qui précèdent le careme.

Excepté son entourage mythologique, qui ne date en réalité que de la révolution, où il semble que la nation eut perdu toute notion du vrai et du juste, puisqu'on ne savait plus même sous quelle forme adorer la Divinité, le bœuf gras d'autrefois a toujours ressemblé à notre bœuf moderne. On l'a toujours paré comme il est aujourd'hui et comme l'étaient les victimes antiques. On a toujours entouré sa marche de la même pompe, à peu de chose près. Les garçons bouchers, chargés de la marche, étaient jadis, comme aujourd'hui, vêtus à l'instar des esclaves des sacrificateurs, et avaient des instruments comme les anciens en portaient aux sacrifices. On mettait aussi sur le dos du bœuf, à Paris seulement, l'enfant traditionnel, aujourd'hui transformé en *amour*, jadis appelé par les bouchers *leur roi*. Peut-être la légende de saint Nicolas entre-t-elle là pour quelque chose.

Un auteur du XVIII^e siècle nous raconte une procession du bœuf gras en l'année 1739. Nous verrons qu'elle ne diffère pas grandement de la cérémonie actuelle.

Cette année-là, les garçons bouchers de l'*Aport de Paris* n'attendirent pas le jour ordinaire pour faire leur fête du bœuf gras. Dès le mercredi matin, veille du jeudi-gras, ils s'étaient rassemblés, et promenèrent tout le jour par la ville un bœuf qui avait la tête ornée d'une grosse branche de laurier-cerise au lieu d'aigrette; on avait revêtu l'animal d'un très-beau tapis qui lui servait de housse.

Assis sur le dos du bœuf, le jeune roi de la fête, avec un grand ruban bleu passé en écharpe, tenait

d'une main un sceptre doré, et de l'autre une épée nue.

Autour de lui faisaient cortége quinze garçons bouchers, les plus beaux hommes de leur profession, vêtus de corsets rouges avec des trousses blanches, et sur la tête une espèce de turban ou de toque rouge bordée de blanc.

Deux d'entre eux tenaient le bœuf par les cornes et le conduisaient. Plusieurs avaient des instruments, des fifres et des tambours; d'autres des bâtons.

En cet équipage, ils allèrent dans les quartiers les plus fréquentés de Paris, principalement à l'hôtel du Bailliage, chez M. le premier président, pour lui donner une aubade.

Mais comme ce chef du parlement était encore à la grand'chambre, les bouchers prirent le parti de l'aller attendre sur son passage; et pour cela, ils *firent monter le bœuf par l'escalier de la Sainte-Chapelle*, et vinrent dans la grande salle du parquet des huissiers de la grand'chambre.

Enfin, le premier président sortit. On peut juger de l'ébahissement de ce grave personnage : c'était bien autre chose que l'ânesse de Balaam.

Pendant que le magistrat se remettait de sa surprise, les garçons bouchers faisaient haie sur son passage, et sans se déconcerter, le saluèrent au son de leurs instruments. Durant cette gracieuse aubade, on avait éloigné le bœuf gras vers le passage des Enquêtes. On ne sait trop comment le président reçut cette aubade; mais il est certain que tout le reste se passa au mieux. Le

magistrat sorti, les bouchers profitèrent de ce bon moment pour visiter avec le bœuf les plus belles salles du palais. Après cette promenade qui était pour leur compte, ils firent enfin descendre leur animal par l'escalier appelé alors de la Cour-Neuve, du côté de la place Dauphine; après quoi ils continuèrent tranquillement leur marche dans Paris, pour le compte du public.

Cette invasion avait fait quelque sensation dans la ville; car il paraît qu'un nombre considérable de curieux, tout étonnés d'une pareille audace, environnait les abords du palais.

Le lendemain, des bouchers d'un autre quartier promenèrent aussi un bœuf; mais « ils ne vinrent pas au palais, » dit la chronique.

De nos jours, l'un des personnages du cortége du bœuf le plus important est sans contredit Arlequin. Ce type spirituel et fin mérite bien quelques minutes d'attention.

C'est à la scène italienne que nous avons emprunté Arlequin. On ne le connaissait guère en France avant la renaissance. Il y fit fortune. Arlequin, avec sa spirituelle et souple badine, avec son masque qui lui permet toutes les finesses de la plus audacieuse raillerie, son habit étriqué, court, bigarré de morceaux triangulaires de drap, avec des souliers sans talons, avec son menton narquois et ses noires prunelles foudroyantes de malice sous son masque de velours, était un type qui devait se nationaliser en France. Aussi Arlequin devint-il le héros de toutes nos folies et mascarades, en compagnie

de *Colombine* et de *Polichinelle*, *Pulcinello*, un type italien aussi.

Moins spirituel que le nôtre, l'Arlequin des Italiens avait aussi sa grâce et sa finesse. Il tenait à la fois du singe et du chat, gracieux et souple, rusé et perfide à l'occasion. C'était un grand enfant, quelquefois naïf, quelquefois pétillant de saillies, toujours fécond en ressources, et n'échappant à une situation comique que pour tomber dans une autre encore plus comique. Comme le nôtre, il avait un masque noir, et l'on croit que c'est parce qu'un esclave africain en fut le premier modèle.

La première langue d'Arlequin fut le patois de Bergame ; ce fut sans doute, dit-on, pour ridiculiser les habitants de Bergame, généralement sots et fripons ; car, comme le remarque un auteur, la comédie italienne s'attachait moins à la physiologie des individus qu'à celle de la nation. Toujours est-il que, depuis son apparition parmi nous, Arlequin ne nous a plus quittés. Il éclipsa la célébrité des Scapin, des Sganarelle, des Crispin, des Pierrot, des Gilles, des Jeannot, des Cadet Roussel et des Jocrisse. Il fut un des personnages essentiels de nos scènes comiques. De nos jours, banni à peu près des théâtres, nous le retrouvons encore presque partout dans nos mascarades populaires, et il restera éternellement le souvenir et le symbole des plus belles époques du carnaval.

A Londres, en Espagne, en Italie, même dans tout le Nord, en Allemagne et en Russie, le carnaval s'est soutenu beaucoup mieux qu'en France. Il est fort agréable

à Barcelone, et à Londres, où dit-on, la meilleure compagnie oublie les lois de stricte étiquette et de hautaine réserve qui la régissent ordinairement, pour partager, sous le commode incognito du masque, les divertissements populaires. Mais cela n'est rien à côté de ce carnaval de Venise tant vanté et avec raison. C'est à Venise que le carnaval semblait avoir élu son privilége exclusif. L'Europe retentissait au moyen-âge de la somptuosité et de l'élégance de son fameux carnaval. C'était la plus brillante fête de la folie que l'on pût voir. Quel temps que celui-là! Sur les canaux serpentaient les riches gondoles pavoisées et illuminées, portant leurs masques aristocratiques. Au sommet des mâts de triomphe s'agitaient au vent les bannières éclatantes des nations étrangères que Venise comptait comme autant d'alliées. Chaque clocher déployait l'image du lion ailé, le lion de Saint-Marc. Des tapisseries précieuses, de soyeuses banderoles flottaient sur les murailles noircies et aux balcons dorés des palais. Dans de riches équipages marins s'avançaient les ambassadeurs des puissances que la fière Venise tenait sous son joug, et c'est au milieu de ces pompeuses fêtes qu'avait lieu cet acte étrange de mysticisme politique, *le mariage du doge avec l'Adriatique.*

Venise se souvient-elle encore de ses gloires et de ses joies éclipsées?... C'était alors, pour son histoire, la phase de la poésie : aujourd'hui c'est celle de la prose.

VI

Les étrennes et les calendes de janvier.

Le gui des druides et la déesse Strenia. — Les étrennes chez les Romains. — L'augure favorable.— Le dieu Janus. — Les étrennes des empereurs.— Les étrennes au moyen-âge. — L'hospilité française. — Les étrennes diaboliques

C'est en général à la persévérance avec laquelle un usage se conserve au milieu de nous, qu'il faut juger de son ancienneté. L'usage de fêter par des présents, des réunions de famille, et de joyeux souhaits le renouvellement de l'année, n'était déjà pas nouveau, lorsque, dans les forêts vierges des Gaules, la serpette d'or des druides faisait tomber dans leurs robes le gui sacré, à ce cri populaire si connu : *Au gui l'an neuf!* Cette coutume était déjà aussi vieille que Rome chez les Romains d'avant Jésus-Christ; et un auteur ancien, Symmachus, nous apprend que l'usage des étrennes fut introduit dans la ville éternelle sous l'autorité du roi Tatius Sabinus, qui reçut le premier la verveine, autrefois la *verbène*, du bois sacré de la déesse Strenia, pour

le bon augure de la nouvelle année. La verveine, que nous aimons encore, était alors l'*herbe sacrée*. Elle avait, aux yeux des anciens, une vertu occulte bien au-dessus des propriétés bienfaisantes que la science ne lui refuse pas ; c'était la fleur des vestales, et on en tressait des couronnes aux héraults chargés de proclamer la guerre ou la paix. A ces premières étrennes, se joignirent bientôt des présents de figues, de dattes et de miel, allusion aimable et charitable aux souhaits qui accompagnaient le présent, laquelle appelait sur la nouvelle année, pour l'ami à qui on l'offrait, les douceurs du sort et les faveurs de la fortune.

De là sans doute, l'usage de cet échange de bonbons et de sucreries qui se fait à Paris et dans toute la France, à la grande satisfaction des femmes, des enfants et des confiseurs, pendant tout le cours de la première quinzaine de janvier.

Cette coutume, du reste, se retrouve dans la civilisation orientale tout comme dans la nôtre. Mais, pour ne parler que de nos premiers instituteurs, les Romains, le perfectionnement et la consécration de cet usage fut la suite des progrès de leur propre civilisation. C'est ce qui nous empêche de désespérer, comme beaucoup d'esprits chagrins, de sa persévérance à se reproduire dans nos mœurs. Tant que l'esprit de sociabilité et la notion des convenances nous sembleront les conséquences naturelles de toute civilisation, tant qu'il y aura parmi nous des grands et des petits, des bienfaiteurs et des obligés, tant que surtout subsistera la famille, il y aura tous les ans des étrennes données et reçues.

Les Romains avaient fait une fête de famille et une fête religieuse de ce premier jour de l'année qu'ils avaient consacré à Janus, et c'était du reste une charmante allégorie que la figure de ce dieu représenté à deux visages : l'un devant, qui annonçait l'année nouvelle; l'autre derrière, symbole de l'année disparue, déjà tombée dans les abîmes fuyants du *passé*.

Ce jour-là, on offrait aux dieux des sacrifices, et le peuple s'en allait en foule au mont *Tarpée*, où les autels du dieu Janus étaient tout habillés de robes neuves, d'où nous concluons que ce n'est pas une mode nouvelle non plus de s'habiller de neuf les premiers jours de l'année.

Au retour du mont Tarpée, les Romains traitaient ce jour de l'an comme un jour ouvrier, et chacun se mettait à l'ouvrage de sa profession avec un courage et une ardeur toute particulière. Ce n'était pas par mépris pour le dieu Janus qu'ils venaient de fêter si joyeusement; mais le peuple romain, qui était superstitieux, voulait consacrer par le travail, après cet acte de religion, les premières heures de cette nouvelle année, afin que le temps qui allait s'écouler les trouvât tous diligents et courageux. Quelle leçon pour nos civilisations modernes!

On le voit, sous quelque forme que ce soit, la conscience humaine a toujours reconnu les droits de Dieu sur toutes les prémices humaines, et la loi du travail comme une nécessité de toute société, et surtout comme une forme d'expiation pour ce péché originel que confessent presque toutes les religions antiques et modernes,

Les empereurs romains recevaient des étrennes. Tout le peuple allait souhaiter la bonne année à son souverain, sachant bien aussi que c'était se la souhaiter à lui-même. Auguste aimait à recevoir des étrennes, même du plus petit peuple. Il recevait quelquefois des sommes considérables, et soit piété, soit ostentation, il en achetait des statues d'or et d'argent des dieux de l'empire, statues qui décoraient alors telle ou telle voie romaine, telle ou telle place publique.

Tibère, qui n'était pas d'une si belle humeur que lui, et qui n'aimait pas les grandes compagnies, s'enfuyait tout exprès pour échapper aux visites du peuple et en même temps aux dépenses par lesquelles Auguste avait coutume de répondre aux libéralités populaires; on sait que la libéralité était son moindre défaut.

Caligula eut plus d'esprit que lui. Il reçut, mais il ne rendit pas. Tout le jour de l'an il se tenait comme un vrai mendiant dans le vestibule de son palais, les mains ouvertes et la robe tendue, recevant avec ravissement l'or et les présents qui lui pleuvaient.

Cela alla ainsi jusqu'aux premiers siècles de l'Eglise. A cette époque encore la mode d'envoyer des étrennes aux magistrats et aux empereurs subsistait toujours. Les empereurs les employaient aussi souvent aux réparations que nécessitaient les bâtiments publics, surtout les temples et les cirques.

Dans les premiers temps, quelques pères et docteurs de ceux qui constituaient nos conciles, se fâchèrent contre cette coutume, en réalité transplantée du paganisme dans notre christianisme naissant. Ce n'était pas

la coutume elle-même qu'ils blâmaient, mais certains usages qu'on avait conservés de sa célébration primitive. Par exemple, quelques-uns dans le peuple se déguisaient en prenant la figure de bêtes; d'autres, sans rime ni raison, offraient des sacrifices de génisses et de biches à des dieux dont ils savaient le néant et qu'ils ne servaient plus. Il y en avait même oncques qui allaient faire des vœux devant des arbres consacrés aux fausses divinités.

On conçoit que ces restes d'idolâtrie stupide aient dû être réprimés par nos pères de l'Eglise, qui, du reste, étaient tous des hommes nés eux-mêmes de la civilisation antique, et tous des hommes éminents en mérite, en savoir, en raison et en talent. Aussi les conciles qualifient-ils quelquefois les étrennes de l'épithète de *diaboliques,* et il y avait, comme nous l'allons voir, vraiment bien de quoi.

Depuis, les étrennes prirent une forme plus chrétienne et plus convenable. Mais il leur resta toujours quelque chose de leur origine première dans la forme essentiellement.

Du reste, les vestiges des coutumes religieuses par lesquelles nos ancêtres inauguraient l'année nouvelle se sont conservés dans un grand nombre de nos provinces. On peut encore entendre, le premier de l'an, retentir aujourd'hui comme au temps des druides, dans les campagnes de la Picardie, de la Bretagne, de la Guyenne, le cri : *Au gui l'an neuf!*

Dans les communes qui avoisinent de plus près Bordeaux, on a une façon originale de fêter le premier jour

de l'année. Des troupes de jeunes gens, bizarrement vêtus, s'en vont couper des branches de chêne dans les bois et s'en tressent des couronnes comme dans nos siècles antiques; après quoi ils reviennent en triomphe au refrain de chansons spécialement faites pour la circonstance, et qui s'appellent *guilanus*.

Les étrennes ont une place dans l'histoire intime du peuple français. Généreux, toujours prêt à saisir le moindre prétexte que le temps et les circonstances puissent fournir aux démonstrations de leur gaieté, les Français ont fêté avec plus ou moins d'enthousiasme le premier jour de l'an, qui est comme l'aurore d'une année nouvelle. Sous la première race, on se travestissait à Paris pour étrenner l'année par des farces. On se faisait volontiers cerf ou vache. Peut-être y avait-il sous cet usage qui fut du reste très-passager, quelque idée superstitieuse que l'histoire n'a pas daigné consigner dans ses tablettes sérieuses. On attachait aussi une très-grande importance à ne rien prêter à son voisin le premier jour de l'an, pas même du feu.

Comme à l'occasion de nos fêtes nationales et politiques, on dressait hospitalièrement à sa porte des tables abondamment chargées de viandes et d'autres aliments destinés aux passants. Etait-ce une inspiration délicate de la charité chrétienne qui réclame de toutes nos joies la part de ceux qui pleurent et qui souffrent? Assurément, si la charité était d'invention humaine, c'est en France qu'elle serait née.

A ces buffets hospitaliers ouverts en plein vent, on joignait quelquefois des présents sur lesquels, dans les

temps superstitieux, on avait souvent fait des conjurations pour détourner de soi-même au profit du malencontreux *étrenné* les malheurs dont on pouvait être menacé. Peut-être une officieuse sentinelle était-elle là pour écarter les amis du foyer de ces dangereux présents. C'est surtout là ce que l'Eglise condamna sous le nom d'*étrennes diaboliques*.

Depuis la révolution, les étrennes ont beaucoup perdu de leur antique splendeur, s'il en faut croire les mémoires et même les dictionnaires. Avant cette époque, les fêtes du premier janvier n'étaient pas une petite affaire pour la cour et l'aristocratie. On s'y ruinait en somptueux cadeaux.

Il y avait bien comme aujourd'hui un grand nombre de gens qui tentaient de s'esquiver à cette coutume onéreuse, et il y eut peut-être plus d'un financier ou d'un riche bourgeois qui disait à son domestique, comme le fameux Dubois, ministre du régent : « Monsieur, je vous donne tout ce que vous m'avez volé. »

Mais cette loi sociale était pratiquée généralement alors avec une largeur et une magnificence que les modifications apportées dans l'état social depuis ce temps ne permettent plus à nos mœurs actuelles.

Nous ne nous étendrons pas davantage sur un sujet si connu. Tout ce que nous pouvons dire, c'est que cette contribution volontaire, qu'un usage vénéré lève tous les ans sur notre bonne volonté et notre bourse, ne nous semble pas devoir disparaître de sitôt en France, malgré ce qu'en disent quelques critiques, et que plutôt il pour-

rait bien, par un de ces revirements auxquels notre société française est sujette, reprendre quelque jour une vogue furieuse et refleurir dans toute son ancienne splendeur.

VII

Longchamp.

Le Longchamp moderne. — L'abbaye de Longchamp et la sœur de Saint-Louis. — Les concerts spirituels. — Longchamp et ses ruines.

L'usage est comme le temps : il enfante tout, il corrompt tout.

Qui croirait, à voir notre promenade actuelle de Longchamp, cette route sillonnée d'équipages, de livrées du dernier goût, de brillants cavaliers, de toilettes resplendissantes sorties toutes fraîches la veille de l'atelier et des mains de la plus *élégante faiseuse,* qui croirait que cette fête de la mode a commencé par être un pélerinage, et un pélerinage des plus dévots et des plus sévères, puisqu'il ne s'agissait de rien moins que d'aller célébrer le souvenir des douleurs et des ignominies du sacrifice de la Croix? On n'a vraiment pas l'air de s'en souvenir aujourd'hui.

Ce qui est le plus triste, c'est que cette course luxueuse ayant gardé les trois jours saints de la sainte semaine,

elle contraste douloureusement avec cet air de tristesse et de deuil qu'involontairement Paris, la seconde capitale du monde chrétien, porte avec lui pendant le jeudi et le vendredi saint surtout.

Aussi la foule pieuse des habitants de Paris, du vrai Paris, celui qui prie, qui croit, qui travaille, ferme-t-il l'oreille aux échos qui lui viennent de ce côté; et les pèlerinages vraiment dévots ne cessent pas dans notre métropole et dans nos églises, et il semble que ses fidèles veuillent faire oublier à Dieu qu'il y a tout à côté d'eux des gens qui ne se soucient pas de lui.

Mais rappelons l'origine de ce pèlerinage de Longchamp, devenu le pèlerinage de la mode.

Il existait autrefois, au milieu du XIIIe siècle, sur les bords de la Seine, au nord du village de Boulogne, près Paris, une pieuse retraite bien simple, mais pourtant de fondation royale. C'était l'abbaye de Longchamp. La sœur du roi saint Louis, de noble et précieuse mémoire, Isabelle de France, élevée dans les plus rigides pensées, n'avait eu de bonne heure de vues que pour le ciel. Son illustre mère, la reine régente, Blanche de Castille, l'avait formée à toutes les vertus. Elle n'avait jamais pressé sa jeune fille de se choisir un époux parmi les grands de la terre. Elle lui savait des espérances et une ambition plus élevées. Fille de France, elle pouvait penser à une fondation pieuse, et elle projeta de faire élever au milieu du bois de Rouvray, c'était alors le nom de ce bois métamorphosé que nous appelons Bois-de-Boulogne, une maison de recueillement et d'oraison. Elle consulta le roi, son frère, et le confes-

sœur de la maison de France ; elle obtint leur consentement, et bientôt s'éleva comme par enchantement, au milieu d'une ceinture de verts ombrages, le couvent rêvé par la fille de Blanche. Isabelle y réunit quelques filles, et quelques années après cette érection, elle y entra pour n'en plus sortir jamais. Cela se passait en 1260.

Le monastère devint au milieu de cette riante solitude comme une fleur mystique de dévotion. Dieu y était adoré et servi dans la prière, la mortification et le sacrifice du cœur. Ce couvent fut longtemps l'asile de toutes les austérités religieuses, d'une règle sévère et de toutes les saintetés. Il avait une réputation qui lui attirait au loin la considération des personnes les plus illustres en dévotion et en vertu, et les descendants de saint Louis, fidèles à ces pieuses traditions, nos princesses surtout, y allaient souvent en visite ou en retraite.

Le roi Philippe V avait aussi cette coutume ; il y conduisait souvent sa fille Blanche. Cette princesse entra à l'abbaye de Longchamp, où plus tard elle mourut sous l'habit de religieuse.

Comme elle y était encore, le roi, son père, l'alla voir un jour à l'abbaye. Pendant le peu de temps qu'il y resta, Philippe V tomba malade, et si dangereusement qu'on craignit pour sa vie. Les moines de Saint-Denis, alarmés de l'état désespéré du roi, vinrent pieds-nus et processionnellement faire toucher au souverain bien-aimé un morceau de la vraie Croix, et il guérit miraculeusement.

On disait en France que le tombeau d'Isabelle avait fait aussi des miracles, et grand nombre de personnes de qualité dévotes voulurent y être enterrées.

Cela alla ainsi jusque vers vers le milieu du XVIe siècle. C'était le moment de la réforme. La terreur qu'excitait partout la révolution faite par Luther, les divisions que suscitaient des croyances diverses désormais au sein d'une nation qui n'avait eu jusque-là, comme elle le disait elle-même, qu'*un cœur*, qu'*une foy*, qu'*une loy*, les préoccupations qui assiégeaient l'Eglise catholique déchirée par ses propres enfants, devaient laisser s'introduire un grand relâchement dans les monastères. Tout se passait alors en controverses, en discussions et en dissensions. Au milieu de tous ces graves événements, le monastère de Longchamp s'était laissé aller comme les autres à certaines déviations de sa règle, si austère et si pure dans les beaux temps de la foi. D'ailleurs le contact continuel du monde avait amolli son esprit et ses mœurs. Les religieuses méritèrent les censures de saint Vincent de Paul, qui édifiait à cette époque la cour de Louis XIII et le monde entier. Le saint leur reprochait déjà alors « de porter des habits mondains, de vivre en chanoinesses plutôt qu'en recluses, de se montrer éblouissantes au parloir, de passer toutes leurs heures en visites, et de porter même des montres d'or. »

Ce monastère se releva-t-il de ces reproches ? rentra-t-il dans l'esprit primitif de la règle ? On ne le sait. Mais il est certain que pendant la semaine sainte, surtout les trois jours de ténèbres, tout Paris y courait. Des voix

mélodieuses, jeunes et fraîches, chantaient l'office et des hymnes pieuses.

Cette affluence entraîna parfois des désordres, comme il en est de toutes les vogues. Mais le pèlerinage demeura, sinon les concerts spirituels, et jusque 89, on continua d'aller faire ses dévotions à Longchamp, les uns par un motif de sincère dévotion, ceux-là par tout autre.

Mais comme il ne se rendait là que la fleur de la bonne compagnie d'abord, on pense bien que les équipages et les toilettes étaient des plus soignés. La bourgeoisie s'en mêla, puis une autre classe de personnes qui, par métier, avait intérêt à copier les coupes élégantes et coquettes des dames du noble faubourg. C'est ainsi que petit à petit, surtout quand la dévotion ne s'en mêla plus, on eut l'air d'avouer hautement que Longchamp n'était plus qu'un brillant concours de vanité et de coquetterie.

Interrompue sous le régime de la terreur, qui se piquait d'un cynisme absolu et farouche à l'égard de la grave question du vêtement, la promenade de Longchamp, puisque pélerinage il n'y avait plus, reprit une nouvelle vogue sous le Directoire, époque à laquelle notre vrai caractère commençait à reprendre le dessus. Mais le marteau des démolisseurs politiques qui croyaient effacer les souvenirs d'un glorieux passé en anéantissant ses monuments, avait passé sur la vieille abbaye; plus d'offices, plus de cloîtres silencieux d'où les voix pures des religieuses s'élevaient vers le ciel en passant par les âmes qui les écoutaient; plus de traditions sous ces ombrages où la grande ombre de saint Louis avait erré.

Plus rien que le pauvre moulin qui tournait toujours silencieusement son aile, et qui devait à la pensée de sollicitude matérialiste des membres de tous ces gouvernements successifs d'être là encore.

Voilà l'histoire de Longchamp. Aujourd'hui la mode et le caprice régnent là où si longtemps a passé la pensée chrétienne, si sincère et si vivace dans ces siècles où l'on ne faisait rien à demi, ni le bien ni le mal, et où l'on mettait quelque chose de son cœur dans tous ses actes. Jusqu'où ira cet usage maintenant? S'il disparaît comme la sainte coutume qui lui a donné naissance, et cela en prend tout l'air, ce ne sera que justice, et ce n'est pas nous qui nous en plaindrons.

VIII

La fête du may.

La basoche. — La montre des basochiens et le may du palais. — Les origines de la fête du may. — Le may dans les campagnes. — La procession noire. — Le mois de Marie et Madame Louise de France.

Il y avait autrefois à Paris une grande puissance régnante : c'était *la basoche*. La basoche constituait en France comme un autre parlement, encore plus tapageur seulement que le premier. Elle était composée de tous les clercs du palais; et en vérité, à cette époque, ce n'était pas peu de chose. Elle avait ses succursales dans nos provinces, son tribunal, ses priviléges, son gouverneur chancelier; bien plus, elle avait son *roi*.

Toutes ces grandeurs lui avaient été octroyées par Philippe le Bel, qui avait ordonné qu'elle portât le titre de *royaume*, illustration unique s'il en fut; et la basoche signait tous ses jugements souverains et sans appel de cette pompeuse formule : « La basoche régnante et triomphante. »

Tant d'honneur avait fini par lui tourner la tête, à ce point que la royauté ne lui suffit bientôt plus, et que le chef des clercs du présidial d'Orléans osait bien prendre le titre d'*empereur*.

A tout cela, nos rois ajoutaient leur très-haute et favorable considération; car le roi François Ier voulut un jour assister en personne à une de leurs fêtes et ne dédaigna pas de leur montrer sa satisfaction.

Aussi la basoche ne fut-elle pas ingrate à ses nobles protecteurs; car la Guyenne s'étant révoltée après la mort du roi François Ier, le roi de la basoche vint offrir au nouveau roi de France, Henri II, six mille hommes de ses sujets pour l'expédition que ce prince préparait. Bien des corps de l'Etat n'aurait pu en faire autant. Henri II fut touché de cet élan patriotique et de cet acte de dévouement pour sa personne royale; et comme il n'y avait plus moyen de rien ajouter aux honneurs et immunités dont cette institution jouissait depuis longtemps, le roi leur octroya une faveur toute spéciale.

La fête du *royaume de la basoche*, puisque royaume il y avait, tombait le premier mai. Ce jour n'était pas fête rien que pour messieurs les clercs du palais. Toute la France consacrait depuis longtemps ce beau jour au retour du printemps. On disait déjà alors *le joli mois de mai*; peut-être avec plus de raison que de nos jours; dans nos campagnes les jeunes gens plantaient à la porte de leur fiancée un *mai* fleuri d'aubépine et élégamment enrubanné; et même à la ville cela se faisait souvent aux portes des personnes considérables en naissance ou en dignité quelconque.

Toutefois le 1ᵉʳ mai était tout spécialement la fête de la basoche, et comme ils avaient coutume de planter leur *mai* dans la cour du palais, Henri II leur octroya le droit de couper, dans son bois royal de *Bondies*, tels arbres qu'ils voudraient, pour servir à la cérémonie du *plant du may*, ce qui n'était pas une petite solennité.

On les voyait donc tous les ans ravager le bois de Bondies qui n'en pouvait mais, et revenir triomphants avec trois gros chênes, sûrement les plus beaux de l'endroit, desquels l'un était consacré au *may de la basoche*, et les deux autres vendus au profit de cette honorable corporation.

Cette fête s'appelait la *revue* ou plutôt la *montre de la basoche*. Toutes les corporations avaient alors leur fête ou *montre*, où elles se promenaient dans Paris avec leurs bannières et insignes particuliers. Les charpentiers (dont le patron était saint Joseph), les orfèvres (enfants de saint Eloi), les cordeliers, en un mot toutes les associations industrielles et commerciales avaient leur jour de montre ou de procession solennelle, la statue du saint patron en tête. Mais les grands priviléges et le grand honneur en lesquels était tenue l'association de la basoche faisaient de leur *fête du may* la fête la plus remarquable de la vieille cité. Aussi messieurs les clercs s'en donnaient-ils à cœur joie, et c'était de toutes les montres la plus turbulente. Il n'y avait compagnie qui fît tant d'embarras dans la bonne ville de Paris, sans compter les villes de province, Angers notamment. Au retour de Bondies, ils s'en allaient planter leur may tout bariolé des deux côtés de cartouches,

représentant les armes de la basoche, qui étaient d'azur, s'il vous plaît, ni plus ni moins que l'écu de France, avec trois écritoires d'or, le tout supporté par deux jeunes filles, d'autres disent deux anges, et il y eut peut-être des malins qui osèrent dire que c'était sûrement le seul lieu où les anges et la basoche dussent jamais se trouver ensemble.

Ce bel arbre du may ne devait pas avoir moins de cinquante pieds de haut. On pense bien que ce n'était pas un petit travail que de planter ce monument de verdure dans la grande cour du palais. Mais les clercs étaient de force : ils étaient vingt-cinq préposés spécialement pour cet office.

C'était au bas du grand escalier actuel du palais, escalier qui n'existait pas alors, qu'on plantait dans la cour l'arbre du may. C'est pourquoi cette cour s'appelait *la cour du may*.

Pendant longtemps, messieurs les basochiens y étaient venus en nombre assez considérable. Mais comme ils s'étaient avisés de jouer au palais même, sur la table de marbre, des *farces*, *sotties* et *moralités*, attirant du dehors des spectateurs dont ils exploitaient la curiosité, il leur avait été enjoint, depuis l'an 1667, de n'entrer dans la cour du palais qu'au nombre de vingt-cinq, ce qui dans les premiers temps leur avait semblé assez dur, habitués qu'ils étaient à donner des ordres et à n'en pas recevoir.

Bref, ils avaient tout le temps de s'en dédommager ; car le may planté, et quand, montés à cheval, vêtus d'habits rouges, accompagnés de trompettes, timbales,

hautbois et bassons, ils s'étaient rendus chez leurs dignitaires et principaux membres des cours du parlement et des aides pour leur donner des aubades, ils battaient la ville par troupes joyeuses, étalant en public leur pompe, leur multitude et leur attirail militaire; et les Parisiens en avaient pour trois jours de ce tapage.

Ajoutons pourtant que le *may* était fête aussi pour les Parisiens eux-mêmes, et encore bien plus pour les campagnes.

La fête du may n'avait jamais été nouvelle dans nos institutions, et si l'on en cherchait la trace, il faudrait remonter toute l'échelle de la chronologie ancienne. Il est à croire que depuis que le monde est monde, depuis que ce grand poëme de la création, dont Dieu, dans sa bonté, voulait faire pour l'homme une page de sa propre éternité, a été troublé dans ses harmonies par l'entrée du péché, c'est-à-dire depuis qu'il y a eu la lumière et les ténèbres, le froid et le chaud, les jours bons et les jours mauvais, l'été et l'hiver, il est à croire, disons-nous, que, après les frimats et le ciel sombre de l'hiver, l'humanité a toujours dû saluer d'un signal d'allégresse le retour du printemps, le premier sourire du soleil. Le soleil! la lumière visible et créée, manifestation sans doute de cette lumière invisible et incréée, dont tout notre être pressent et proclame l'existence!

C'est sans doute dans cette idée que les anciens avaient mis le mois de mai[1] sous la protection d'Apollon, le dieu du soleil et de l'harmonie, et qu'on célébrait les

[1] De Maïa, fille d'Atlas.

premiers jours de ce mois la fête des fleurs, ce qu'on appelait *les florales.*

Les Romains, qui étaient superstitieux, bien qu'ils fussent les esprits forts de l'antiquité, ne se mariaient pas pendant ce mois-là. On ferait une spécialité curieuse du recueil des superstitions de ce grand peuple, que notre nation a eu naguère la velléité d'imiter en tout point. Quelques historiens chagrins et hargneux, qui se sont escrimés à incriminer et à parodier les pratiques et l'esprit de notre moyen-âge dont les trois-quarts nient et méconnaissent les beaux côtés avec la plus insigne mauvaise foi, devraient bien, au lieu de calomnier une histoire qui est celle de leur propre pays, médire un peu de l'antiquité à son tour. Le champ serait vaste.

Dans les enluminures des anciens manuscrits, on représentait le joli mois de mai sous la figure d'un homme entre deux âges, habillé d'une large tunique à manches flottantes, portant une corbeille de fleurs; un paon était à ses pieds. Ce n'est pas l'allégorie la plus ingénieuse qu'on ait faite à ce propos charmant.

Déjà dans l'antiquité, dès l'aurore du 1er mai, les jeunes gens s'en allaient dans la campagne cueillir les premiers rameaux verdis, les rapportaient en cérémonie, et les allaient planter devant la porte de leurs parents, amis, patrons et bienfaiteurs, mais surtout à la porte privilégiée de leur fiancée. Pendant longtemps ce fut comme une demande en mariage, message muet, mais aimable et touchant.

La devise de ce beau mois est passée en proverbe : « On ne me prend point sans verd. »

Mais la fête du may n'avait ses pompes les plus vraies que dans nos campagnes. En Provence, c'est la *fête de la maye*, où l'on célèbre le retour du printemps par mille manifestations joyeuses. Une jeune fille, parée de fleurs, qu'on promène dans les rues, personnifie le printemps, la saison des fleurs. C'est un symbole plus gracieux que celui dont nous parlions tout à l'heure.

A Montélimart, il y a une place qui s'appelle la *place de Mai* ou de Bouviers. Là se réunissent tous les ans, à l'époque du 30 avril, tous les laboureurs des campagnes voisines pour y planter le mai. C'est une sorte de prélude à la fête des laboureurs qui vient à la Pentecôte.

A Evreux, se célébrait le 1er mai, la fameuse *procession noire*. Les clercs, bedeaux, enfants de chœur se rendaient, la croix et la bannière en tête, dans le Bois-l'Evêque, pour y couper des rameaux destinés à décorer la statue de la Vierge et des saints dans les chapelles de la cathédrale. Ils en revenaient sous une véritable voûte de verdure. Ils faisaient alors l'école buissonnière. Gare aux passants mal avisés qui se rencontraient sur le chemin de cette procession bruyante et grotesque! Ils recevaient des poignées de son dans les yeux, ou bien ils étaient tenus de sauter par-dessus d'énormes branchages. C'était une vraie tyrannie, et une de celles contre lesquelles il n'est ni armes ni défense : la tyrannie de l'usage.

Souvent cette troupe folle commettait des dégâts très-répréhensibles. Ils sonnèrent un jour si rigoureusement

les cloches de la cathédrale, en se pendant trois ou quatre aux cordes, qu'ils cassèrent une cloche.

A la fin, l'évêque voulut réprimer cet abus; mais les clercs méprisèrent sa défense. Ils se sentaient forts de l'antiquité et de la popularité de cette coutume. Aussi l'évêque n'eut-il pas le dessus; et, pour éviter la destruction de son bois, il se résigna à faire couper par un de ses gardes, tous les ans, autant de branches qu'il en fallait pour la procession du may, autrement dit *la procession noire*.

Il nous reste à parler du côté le plus poétique de ce beau mois de mai, de sa consécration mystique à Marie, la reine des anges et des fleurs, la fleur elle-même de la création.

A Marie, la rose du mystère, la verge fleurie d'Aaron, le lis entre les épines, à elle la consécration de ce mois fleuri! A Marie, vase plein de parfums, les fraîches senteurs du printemps! A Marie, radieuse étoile du matin, les premiers rayons printaniers, le premier sourire de la nature ressuscitée! Quoi de plus naturel, mais quoi de plus poétique et de plus touchant!

On a dit que l'Eglise avait choisi ce mois pour être consacré à la Vierge, parce qu'il était en quelque sorte le seul qui ne comptât pas au moins une fête en l'honneur de Marie. Cela est vrai; mais l'Eglise, avec sa vigilante sollicitude, a encore caché sous cette consécration une haute pensée de moralité chrétienne.

En Italie, comme souvent dans nos campagnes méridionales surtout, les fêtes du may étaient l'occasion d'une

foule de divertissements dont la morale et la décence n'étaient pas toujours la règle.

Et l'Eglise a voulu, mère attentive et prévoyante, mettre le sceau angélique de notre plus chaste dévotion à ces fêtes, bien légitimes sans doute, mais que leur nature même rendait sujettes à des interprétations plus ou moins délicates.

A la licence de ces divertissements elle a substitué la pureté des plus doux mystères ; aux plaisirs coupables et aux folles joies elle oppose de pures émotions et la douce allégresse des chants divins. C'est toujours la *fête du may*. Mais les anges à présent la célèbrent avec nous.

C'est à un pieux missionnaire, le père Lalomia, qu'on doit cette touchante institution de l'Eglise, récente, il est vrai, car elle ne date que du milieu du xviiie siècle.

A Rome, cette dévotion du mois de Marie ne fut pas longue à fleurir et à se développer. Dans tous les monastères d'Italie, dans les oratoires des palais, et même dans les rues et sur les places publiques, on se rassemblait chaque jour pour faire le mois de Marie.

Cette dévotion passa à Naples, en Sicile, en Pologne, mais surtout en France, où elle fut accueillie comme cela se devait dans une terre consacrée par ses rois depuis si longtemps à la Reine du ciel.

Le culte de Marie, né en France avec nos plus antiques traditions, a toujours été en quelque sorte l'âme de notre pays. *Notre-Dame*, disaient nos aïeux, comme ils disaient *Dieu, notre Sire*, absolument comme si le patronage de Marie nous était un privilége exclusif entre toutes les nations de la terre.

A cette époque, les filles du Carmel, les sœurs de la séraphique sainte Thérèse, comptaient dans leurs rangs une princesse auguste dont la France répétait le nom avec amour, et dont les austères vertus effaçaient les scandales de la cour de Louis XV. C'était la première fois, depuis la sœur de saint Louis, qu'on voyait sous les cloîtres une fille de France. Cette princesse était Madame Louise de France. Elle expiait à toute heure, dans les incroyables rigueurs de sa règle, les folles joies de Versailles et les désordres honteux dont le roi de France infâmait sa noble couronne. Privée, toute jeune encore, des soins de la reine, sa mère, elle avait contracté une tendre dévotion envers la Reine des anges, qu'à l'imitation de sainte Thérèse, cette royale orpheline s'était choisie pour mère. Longtemps avant que le cloître eut refermé sur elle ses portes pour toujours, Madame Louise avait abrité sous les fastueux lambris de Versailles sa chère et ardente dévotion pour la Mère des orphelins. Dans un coin retiré du somptueux château de Versailles, une petite pièce ignorée dissimulait son étroite porte; sous les riches tentures lampassées, couverte d'un simple lampas gris avec les ornements pareils, seulement ceux de la plus stricte nécessité. C'était là l'oratoire de la fille de Louis XV. Au fond d'une rotonde s'élevait un petit autel consacré à la Vierge, dont la statue de marbre blanc était parée de fleurs et entourée de lumières. Un prie-Dieu de velours noir, sans fauteuil, placé aux pieds de l'auguste image, une lampe d'albâtre toujours allumée, quelques siéges de damas pareil à celui de la tenture et sans dossiers,

puis, en face de l'autel, un crucifix d'ivoire, et à côté, sur deux autels plus petits, l'image de saint Louis et celle de saint Henri, empereur d'Allemagne, quelques précieux reliquaires : tel était tout l'ornement de ce petit sanctuaire. C'était là que Madame Louise venait oublier les lassitudes de la grandeur et livrer son cœur aux saintes et sérieuses pensées qui depuis son jeune âge absorbaient sa vie intérieure.

C'est de là que partit la dévotion du mois de Marie pour s'aller répandre dans toute la France. Le P. Lalomia, heureux de ce succès, publia alors le premier mois de Marie qui eût encore paru. C'était une méthode efficace de consacrer chaque jour du mois à quelque vertu de la sainte Vierge, ou à quelque pensée de piété ressortant de la méditation de sa vie si pleine de mystères, mais si pleine de leçons, surtout pour les femmes chrétiennes. Il dédia son petit livre à Madame Louise de France, alors devenue Mère Thérèse de Saint-Augustin.

Ce culte du mois de Marie, tout le monde le connaît à présent ; et lorsque, tous les ans, le mois de mai nous ramène les saints offices de la Vierge immaculée, il n'est pas jusqu'à la plus pauvre de nos églises qui ne déborde de fidèles et, qui plus est, d'offrandes. C'est maintenant un culte universel.

IX

Les foires.

La fête des loges. — Les foires pittoresques. — Les pélerinages. — La foire de Saint-Denis. — Le bon roi Dagobert. — Les marchés d'hommes. — Les *landits*. — Les métiers au vii° siècle. — La procession de l'Université. — Les espiégleries des clercs. — La foire de Saint-Germain et la foire Saint-Laurent. — La foire incendiée. — Les merveilles de Saint-Laurent. — Les monstres et les singularités de Paris. — Les saltimbanques. — Le roi à la foire. — Les théâtres forains. — Les mystères. — Les farces et sotties de l'hôtel de Bourgogne. — Les prologues drôlatiques. — Tabarin. — Les aventures de Turlupin, de Gauthier-Garguille et de Gros-Guillaume. — Les marionnettes. — La foire Saint-Ovide — Les grands danseurs du roi. — La foire aux jambons. — Les foires de la province.

Ceux qui, de nos jours, ont pu voir dans son beau temps la fameuse fête des loges à Saint-Germain, se feront à peu près une idée de ce qu'étaient au moyen âge, mais surtout aux dix-septième et dix-huitième siècles, nos foires célèbres, entre autres nos deux plus anciennes et plus illustres, la foire Saint-Germain et la foire Saint-Laurent.

Il n'y a pas plus de vingt ans, cette *fête des loges*, dernière tradition de notre grande et antique foire de Saint-

Germain, était encore une des plus belles fêtes des environs de Paris, la seule peut-être où la bonne compagnie eût jamais mis le pied; et quand le ciel lui était clément et l'atmosphère favorable, on ne s'abordait dans le noble faubourg, au moment de l'année où elle s'ouvrait, qu'avec ces mots : « Venez-vous à la fête des loges ? »

Les foires ont été longtemps toute la ressource du commerce de France; elles ont même été un canal d'exploitation pour les denrées étrangères que recevaient nos ports et quelques-unes de nos provinces, témoin les foires de Champagne, celle de Provins surtout, qui, dès les temps les plus reculés, a eu une réputation universelle, aussi bien que la fameuse foire de Beaucaire, autrefois si fréquentée, que les négociants ne pouvaient trouver de lits pour se coucher, et que les marchands forains qui la hantaient étaient réduits à passer la nuit dans leurs baraques pour être sûrs de retrouver leur place le lendemain.

Et les autres foires de la Provence, donc, avec leurs larges tentes blanches et leurs farandoles pittoresques sur les grandes places! Et la fameuse foire de Saverne, si gaie, si animée entre toutes!

Mais ce n'est pas le cas de retracer ces fêtes commerciales et industrielles de nos provinces, dont la plupart existent encore, et toujours presque aussi courues, presque aussi brillantes que par le passé. Parlons, avant tout, de celles qui ne sont plus, et qui ont donné à Paris, pendant des siècles entiers, cette couleur locale, si étrange, si naïve, si pittoresque, qu'au milieu de notre luxueux Paris du XIXe siècle, nous nous prenons à les regretter.

quelquefois, quand une scène de quelque récit historique nous fait repasser sous les yeux ce que les chroniqueurs et l'histoire de Paris nous en ont appris.

C'est encore à l'Eglise catholique que nous devons, entre autres bonnes et belles choses, l'origine de nos *foires*, qui ne furent d'abord que des exhibitions partielles de quelques spécialités, et qui insensiblement prirent dans nos mœurs et coutumes une part si large et si brillante.

Il y avait en France, dès les premiers temps mérovingiens, quelques lieux de pèlerinages célèbres. Le tombeau de saint Marcel, la châsse de sainte Geneviève, le calvaire du Mont-des-Martyrs, le pélerinage de saint Denis, étaient autant de pieux rendez-vous fréquentés par les fidèles à diverses époques de l'année ecclésiastique. Le pèlerinage de sainte Geneviève et celui de saint Denis étaient surtout, dans ces siècles de dévotion ardente, une sorte de procession célèbre, où durant plusieurs jours la route était sillonnée de bourgeois, boutiquiers, manants, dames et seigneurs, le tout confondu dans la seule fraternité véritable et possible, la fraternité chrétienne. Il advint de là que plusieurs petites industries se transportèrent sur ces voies, pour faire oublier aux pélerins la longueur du chemin. Ce furent peut-être d'abord de pieux vendeurs d'images saintes, de reliquaires. Puis ce furent des objets de luxe, aiguières, vaisseaux de faïence, drageoirs. Puis enfin des objets d'utilité, parchemins, étoffes, cuirs. Bref, petit à petit, les marchands n'y allaient plus pour les pélerins : c'étaient les pélerins qui y allaient pour les marchands. Et notre première exposition univer-

selle de 1855 ne fit certainement pas sensation — relativement au caractère de l'époque — autant que le fit, en 629, le premier étalage de la foire Saint-Denis, érigée par l'un de nos bons rois, un type vraiment national, le roi Dagobert d'aimable et riante mémoire.

Les fastes de Saint-Denis, autrefois la première abbaye du royaume — aujourd'hui l'une de nos meilleurs villes de fabrique, de garnison, d'entrepôt —, se rapportent tous au bon roi Dagobert. Son souvenir erre encore sous les beaux peupliers dont Saint-Denis borde les rives de la Seine, et il semble que son ombre garde encore cette vieille cathédrale, royale nécropole de notre monarchie, sépulture maintenant fermée aux descendants de Robert le Fort et de saint Louis.

Du temps du roi Dagobert, la foire de Saint-Denis s'ouvrait le 9 octobre, jour de la fête du saint évêque patron des Gaules. On va voir que le bon roi mérovingien s'entendait assez bien à l'économie commerciale. Il voulait que cette foire durât quatre semaines, « parce que, disait-il, il fallait donner le temps aux marchands de l'Espagne, de la Provence et d'autres contrées d'outre-mer de venir y assister. »

Il entendait aussi que, pendant tout le temps que durait la solennité de la foire, il fût défendu sous peine d'amende de faire le commerce ailleurs dans les environs de Paris. Les marchands de la Neustrie et de l'Armorique venaient exhiber dans la plaine Saint-Denis leur miel et leur garance; les Saxons, leurs fers et leurs plombs; les provinces méridionales de France, leurs vins, leurs huiles, qui commençaient déjà de se faire leur ré-

putation. Les Syriens, les marchands du Levant, qui formaient déjà aussi avec les Juifs une association puissante, nous y apportaient les miroirs de Venise, les soies de la Chine et de l'Asie, les étoffes de Smyrne, le gingembre, la cannelle, l'anis et le safran. Mais ce comptoir de Juifs et d'Orientaux faisait bien un autre commerce, commerce inouï et odieux! Ils vendaient là, entre toutes les denrées qui s'écoulaient de pays et d'autres, des esclaves qu'ils ramenaient de lointains climats, et qu'ils échangeaient quelquefois contre des enfants dont les pauvres gens se débarrassaient, et desquels ces honnêtes marchands allaient trafiquer ailleurs. On s'étonne de voir qu'une ordonnance royale n'ait pas sévi contre la barbarie de tels marchés, et que cette bonne figure mérovingienne que nous avons accoutumé d'appeler *le bon roi*, qui nous apparaît comme un symbole de la rustique et sincère piété comme de l'épaisse justice de ces temps-là, ne se soit pas émue d'une barbarie si abominable, venant s'essayer sur une terre déjà à demi défrichée par la civilisation chrétienne.

Ce mode de spéculation dura encore quelque temps sur le champ de la foire, jusqu'à ce que parut la blonde et gracieuse saxonne Bathilde, qui vint, comme un ange de bonté et de miséricorde, briser les fers de l'esclavage en France. Cette fille des rois saxons, couronnée reine dans cette France où elle avait abordé esclave, se souvint sous son manteau royal de ses liens de captive; et ce fut elle qui, après avoir aboli l'esclavage dans le royaume, osa défendre aux marchands étrangers qui faisaient cette traite infâme de venir faire revivre sur

nos rivages hospitaliers ce souvenir honteux de la barbarie antique.

Ce qui attirait tant de monde à la foire de Saint-Denis, était une sainte relique que les moines exposaient dans leur abbaye à la vénération des Parisiens. On disait aussi qu'ils possédaient un morceau de la vraie croix, et c'est ce qui fit que tout Paris s'y rendait en dévotes processions pendant tout le moyen-âge. Ce fut cette cause qui donna à cette foire sa célébrité, et la fit se perpétuer jusqu'en 1789, gardant toujours son double caractère religieux et commercial, pendant que tant de choses, non moins respectables pourtant, se faisaient ruines autour d'elle.

Sous Charlemagne il y avait de plus une autre foire, celle du Lendit, que le grand empereur avait, disait-on, instituée à Aix-la-Chapelle, sa résidence chérie. Charles le Chauve ne la continua pas. Il la réunit à celle de Saint-Denis. Mais il n'était pas possible qu'une fondation de Charlemagne ne laissât pas de vestiges derrière elle, et la foire d'Aix, transportée à Saint-Denis, augmenta encore la prospérité de la fondation de Dagobert et lui imposa son nom qui lui est resté : *la foire du Lendit :* « Elle fut établie, dit du Tillet, par autorité apostolique, en l'honneur, révérence et mémoire des saints clous et couronne de notre Rédempteur placés en l'église de Saint-Denis pour la protection des rois et du royaume. »

Tous les ans, donc le jour de saint Barnabé, s'ouvrait la foire du Lendit, sur le chemin de Saint-Denis à la Chapelle. Ce n'était déjà plus ce marché aux proportions étroites, au commerce borné qui avait si

longtemps fait le bonheur du Paris de la première race. C'était un brillant concours de toutes les industries en usage alors. De plus, c'était un dévot et gai pélerinage au moyen duquel on gagnait mainte indulgence. Ce n'était pendant trois jours qu'une longue procession de fidèles de toutes les classes de la société de ce temps. On s'y en allait, silencieux, avec un cœur contrit, en égrenant son chapelet ou en récitant des pâtenôtres tout le long du chemin, et l'on s'en revenait tout guilleret, soulagé du poids de ses fautes. On le comprend, ce retour à la ville n'était plus qu'une partie de plaisir, et vraiment il n'y avait pas grand mal. Le devoir accompli rend le pas léger.

Il devait y avoir du reste, de quoi tourner la tête à tous ces braves Parisiens d'alors, s'il en faut croire le tableau burlesque qui nous reste de la foire du Lendit au treizième siècle, « foire, est-il dit, où se vendait toute chose, hormis des livres et des armes. »

Il y avait là de tout en effet; et c'était merveille de voir comme, d'après les règlements que le roi Philippe Auguste avait fixés aux marchands, chaque chose avait sa place et en bon ordre dans le champ du Lendit. A partir du gros orme que la foule appelait *l'Orme du Lendit* et qui marquait le champ de la foire, chaque industrie avait, comme il en était aussi à la foire Saint-Germain, sa place assignée. On y voyait des tapissiers, de la mercerie, des parchemins, de vieux habits, et des habits neufs, des pelleteries : il y avait encore de la tiretaine, qui était une étoffe adoptée par les pauvres gens, des cuirs, des chaudrons, des souliers vieux et

neufs, des outils de labourage, des bahuts, du chanvre, des ustensiles de ménage, en bois et en étain. Il s'y trouvait aussi des changeurs et des marchands d'argent comme aux foires de Champagne; puis des orfèvres, des marchands de draps, des tanneurs, des épiciers, des regrattiers, des taverniers, des marchands de bière et de vin. On le voit le marché était bien assorti. Il s'y trouvait même des chevaux, témoin ces vers d'un poëte du temps :

> Et ceux qui vendent des chevaux,
> Ronsins, palefrois et destriers
> Les meilleurs que l'on peut trouver,
> Jumens, poulains et palefrois,
> Tels comme por contes et por roys.

Aujourd'hui que notre commerce a atteint un si grand développement et un degré de luxe qui nuit peut-être même à sa prospérité, on ne saurait se faire une idée de ce qu'étaient les foires de notre moyen-âge. Avec quelle impatience elles devaient être attendues ces époques de mouvement et de réjouissance générale qui étaient comme des stations du plaisir dans la vie monotone de nos bons aïeux. Quelle joie ! que de surprises, de divertissements, d'émotions ! Tous y trouvaient leur compte. Les marchands s'y en allaient pour s'en revenir avec quelques bons sacs d'écus de plus. Les étrangers, les seigneurs, les bourgeois, les dames, pour y vider leurs escarcelles; les filous, pour les leur couper, si le cas échéait, et pour peu que les gens du guet n'eussent pas l'œil trop ouvert. Les écoliers, pour faire enrager tout le monde; les coquettes pour s'amuser, les baladins pour amuser les autres ! Et cela n'arrivait que trois ou quatre fois dans l'année. Aussi qui eût voulu y manquer ?

Et tous les produits de notre commerce naissant s'écoulaient pendant ce temps-là. On tirait gaiment l'escarcelle, et les sols et les écus pleuvaient comme grêle dans toutes les baraques de ces modestes négociants. C'est qu'on ne retrouvait pas dans les rues de Paris tout ce qu'offrait le champ du Lendit. Il y avait des spécialités qui ne paraissaient qu'à la foire. Or nos bons aïeux n'étaient pas blasés comme nous par la vue quotidienne de ces bazars qui étalent à nos yeux à chaque coin de rue toutes les superfluités du luxe. La plus petite nouveauté les émerveillait. Qu'on juge du plaisir que procuraient ces grandes expositions aux naïfs sujets de Philippe Auguste, de saint Louis et des premiers Valois !

Il n'y avait pas jusqu'à la grave Université elle-même que n'attirât cette procession du Lendit. Mais c'était bien pour la damnation des promeneurs et des marchands; car les écoliers augmentaient terriblement le tumulte de ces fêtes, et il était rare, grâce à eux, que la foire se passât sans plaies ni bosses.

Dès la première aurore du premier jour, toute cette marmaille lettrée se rassemblait sur la place Sainte-Geneviève, son quartier, au plus haut de la montagne. Les uns étaient montés sur des chevaux, les autres armés d'épées et de bâtons, desquels les abbés de Saint-Denis, qui ne les aimaient pas, n'avaient jamais osé les détrousser à leur entrée à la foire. Ainsi équipés, ils partaient sous la conduite de leurs régents, et divisés en nations avec tambours et bannières, ils traversaient fièrement tout Paris et se rendaient avec de grandes acclamations,

dit le récit, au champ du Lendit. Ils n'étaient pas sitôt arrivés qu'ils se débandaient à plaisir, comme on pense bien ; et du reste, leurs régents se hâtaient de s'en débarrasser, leur laissant volontiers le champ libre, pour aller boire de leur côté, soit chez les taverniers, soit à l'abbaye, où les moines étaient dans l'usage de leur offrir du vin. Pendant que le recteur s'en allait dans les boutiques des parcheminiers, suivant les ordonnances, et qu'il allait même fouiller les maisons de Saint-Denis pour y confisquer le parchemin qu'on aurait pu y introduire en fraude, toute cette turbulente jeunesse couvrait la plaine, se répandait en bandes joyeuses chez les taverniers et marchands de vin, et faisait mille misères aux marchands et aux bourgeois. Ici, ils dévalisaient un marchand d'*oublies*, ou *oublayer*, qui, de la rue de la Licorne, avait transporté sur la foire ses pâtisseries et sucreries enjolivées d'images et d'inscriptions pieuses, — ce qui était pure malice, et seulement pour se venger du privilége par lequel messieurs les clercs de l'Eglise de Paris recevaient gratuitement, aux jours de fête, des distributions d'oblées, d'échaudés et de vin. Ailleurs, c'était un groupe de laquais, espèce qui fourmillait aussi aux foires, aux prises avec une bande d'écoliers. On y était si accoutumé, que les Parisiens n'y regardaient seulement pas, et qu'une scène pareille aux foires, si elle n'était sanglante ou des plus burlesques, n'attirait l'attention de personne. Cependant la moindre chose qui pût arriver, c'était un nez ou une oreille coupés. Un chroniqueur raconte que la foire de l'année 1605 avait fait fomenter tels dissentiments et animosités qu'on n'en-

tendait plus parler dans Paris que de malheurs, de batailles, de coups et contusions occasionnés par les méchancetés et drôleries commises à la foire par les laquais, pages, soldats aux gardes, et surtout par les écoliers de l'Université, *mauvaise engeance*, *fauteurs de troubles* et *grands meneurs* de discordes dans les fêtes et cérémonies publiques. Et on en vit, ajoute-t-il, pour échantillon, un trait qui montre l'audace de ces trouble-fête; car un jour, à cette foire — c'était la foire de Saint-Germain —, un laquais eut l'effronterie de couper les oreilles à un écolier, et ayant eu l'audace de les lui mettre dans sa pochette, il s'en suivit une émeute épouvantable parmi les écoliers qui prirent fait et cause pour leur compagnon. D'où advint une affreuse mêlée. Les écoliers s'abattirent sur les laquais : d'autres laquais sur les écoliers; si bien que personne n'en put venir à bout, et que ce fut le plus grand désordre que l'on pût voir.

Ce n'était pas tout; mais ce fut bien encore pis lorsque plus tard, tandis que le peuple et les bourgeois jouaient tranquillement aux quilles, à la paume et au tourniquet, il s'établissait pour les grands seigneurs des académies de jeux, tels que cartes et dés, où l'on perdait tout son argent. Quand les grands se mêlèrent à tout ce tapage, et que des querelles de jeu vinrent se joindre à ces incidents, cela ne finissait pas toujours aussi bien, et il y eut quelques anecdotes un peu plus tristes à consigner. Heureusement nos rois et le parlement y mirent bon ordre.

Les guerres civiles du règne de Charles VII interrompirent aussi le Lendit pendant environ dix sept ans. Puis

il fut transporté dans le bourg même de Saint-Denis.

On profita de ces changements pour essayer d'établir un peu d'ordre dans ces fêtes, et pour commencer on s'en prit à messieurs de l'Université. Il fut ordonné au recteur de ne se faire accompagner chaque année que par un certain nombre d'écoliers. C'était encore assez pour mettre tout en train. D'ailleurs, le parchemin devenait de jour en jour moins usité, et le papier plus commun. La procession de l'Université n'était donc plus qu'une formalité inutile; néanmoins elle subsista. Mais il fut défendu aux écoliers, surtout pendant les guerres civiles, d'y revenir en troupes. Ce fut pour eux un jour néfaste. Hélas! plus de processions aux tambours, plus de rassemblements avec bannières. Les marchands forains ne s'en trouvèrent pas peu soulagés.

En mémoire des joyeuses expéditions du Lendit, maîtres et écoliers conservèrent l'habitude de fêter chaque année, comme un jour de vacances, le lundi d'après la Saint-Barnabé. En quelques endroits cet usage existe encore [1].

Mais le Lendit n'était rien à côté de ce qu'étaient déjà à l'époque dont nous parlons l'illustre foire Saint-Germain et la foire Saint-Laurent. C'est là que se réfugiait tout l'esprit français, c'est là que commença et se forma l'art dramatique. C'est là enfin que tous les jeux et divertissements publics naquirent et se développèrent. Nulles foires n'offrirent un tableau aussi complet, aussi pittoresque, des *dicts* de Paris, des diverses merveilles qui se partageaient la curiosité des campagnes et de la ville, quelquefois de la

[1] La foire du Lendit a duré jusqu'en 1789. Aujourd'hui encore la foire se tient à Saint-Denis le 11 juin de chaque année. On y vend plus de neuf mille moutons.

cour. On peut dire que l'histoire intime du peuple parisien est toute là.

Entre le faubourg Saint-Denis, le faubourg Saint-Martin et près la rue Saint-Laurent, se tenait la foire Saint-Laurent, qui avait d'abord été longtemps la foire Saint-Lazare.

Cette foire, dite Saint-Lazare ou Saint-Ladre, avait été accordée par Louis VI à la maladrerie ou léproserie de Saint-Lazare. Elle durait alors huit jours, et se tenait hors la ville, sur le territoire du prieuré, le long du chemin de Paris à Saint-Denis. Philippe-Auguste l'avait plus tard réunie à son domaine, et transférée dans le grand *marché des Champeaux*, qui n'était autre que les Halles, c'est-à-dire un vaste enclos couvert de hangars et fermé de murs à grandes portes. Il y venait plusieurs marchands par intérêt; mais il en venait encore plus par obligation, parce que les domaines royaux percevant un droit *sur les étaux et les huches*, les changeurs, les pelletiers, les marchands de soie, les ciriers, les selliers, et même les bouchers, étaient obligés de fermer leurs boutiques et ouvroirs pendant toute la durée de la foire, et de n'étaler qu'aux halles et aux environs dans des limites déterminées. C'était une servitude. Aussi quelques métiers qui devaient retrouver leurs frais d'impôts au marché fermaient-ils leurs maisons pour venir grossir le nombre des étagistes des halles.

Souvent, le roi affermait le produit de la ferme Saint-Lazare. Alors le fermier qui percevait tenait ses *plaids* quatre fois le jour. « C'était assavoir, — dit un manuscrit du treizième siècle, — à huit heures du matin, à douze

heures, au premier coup de vespre à Saint-Eustace, et aux chandelles allumans. »

Ce fut pour dédommager les Lazaristes de la *foire des Champeaux*, que le roi Philippe-Auguste leur accorda une autre foire d'un jour durant, qui devait avoir lieu le onze août.

Le marché s'étendait sur trente six arpents, depuis le faubourg Saint-Laurent près l'église, jusqu'au Bourget.

En octobre 1661, les prêtres de la Mission, qui avaient succédé aux Lazaristes, reçurent du roi des lettres patentes qui les confirmaient dans la possession de cette foire.

Sûrs de leur autorisation, ils transportèrent la foire dans un enclos situé entre Saint-Lazare et les Récollets, qui fut nommé l'enclos de la Foire-Saint-Laurent.

Par une amélioration toute nouvelle, ils firent construire sur cet emplacement, qui n'avait pas moins de cinq arpents, des boutiques, des loges, des salles. Ils y firent percer des rues bordées d'arbres. Enfin, ce fut une concurrence réelle et redoutable pour la foire Saint-Germain alors dans toute sa splendeur.

Heureusement, les Parisiens pouvaient aisément profiter de toutes les deux. Car la foire Saint-Laurent, qui durait trois mois, occupait presque tout l'été, à partir du premier juillet. Mais elle n'offrait toute son activité qu'au mois d'août, tandis que la foire Saint-Germain, ouverte le trois février, se continuait pendant le carnaval, une grande partie du carême, et ne finissait qu'au dimanche des Rameaux.

Les bons religieux luttèrent bravement avec les religieux de Saint-Germain et avec la vogue qui semblait

régner tout entière à la foire Sainte-Germain. Les abbés de Saint-Germain avaient fait de cette foire un vrai monument. Ils avaient fait construire cent quarante *huches* qui étaient les logis des marchands. Ces *huches* étaient élevés à la même place où se trouve aujourd'hui le marché Saint-Germain. C'était un vaste espace alors. Il s'étendait jusqu'à l'extrémité de la rue de Tournon et aux environs de Saint-Sulpice et du Luxembourg. Cet ensemble formait neuf rues, qui se coupaient à angle droit et se trouvaient abritées par une charpente immense, construction alors fort admirée pour sa hardiesse. Au bout d'une de ces halles on avait élevé une chapelle où chaque jour pendant la foire on disait la messe. Le souvenir de Dieu était partout dans notre moyen-âge. Ni les préoccupations des affaires, ni les entraînements des plaisirs, ne chassaient cette sévère et douce pensée. Elle n'était absente d'aucun des faits et gestes de nos aïeux.

Cependant la foire Saint-Laurent crut être un instant débarrassée d'une rivalité si redoutable. Une belle nuit le feu prit à cette charpente magnifique, dévora toutes les boutiques et loges, et menaça même la superbe église Saint-Sulpice, qu'elle endommagea quelque peu du côté de la coupole de la sainte Vierge.

Mais on ne pouvait plus se passer de la foire Saint-Germain. Elle fut aussitôt reconstruite que brûlée. Pourtant sa forme fut plus simple, et on ne fit que cent loges au lieu des cent quarante d'autrefois.

Pendant ce temps, la foire Saint-Laurent, quoique plus éloignée de beaucoup du centre de la ville, s'enrichissait tous les jours de quelque acquisition et offrait au public

l'attrait de quelque piquante nouveauté. Sans oser lui donner le pas sur la brillante foire Saint-Germain, son poëte, car elle avait son poëte et ses apologistes, Colletet, qui en faisait en 1666 un tableau en vers burlesques, donnait à la foire Saint-Laurent ces éloges :

>Celle-ci pourtant a sa grâce.
>Elle est dans une belle place;
>Et ses bâtiments bien rangés
>Sont également partagés.
>Le temps qui nous l'a destinée
>Est le plus beau mois de l'année.

Disons, entre parenthèse, que ce plus beau mois de l'année, au sens du poëte, était le mois d'août. Colletet l'entendait à sa manière; car, pour tout le monde alors, le plus beau mois de l'année avait été jusque-là le mois de mai.

Bref, la foire Saint-Laurent fit bientôt courir tout Paris. On y voyait des baladins, des animaux savants, des sauteurs de corde. Il n'y avait pas de curiosité à la foire Saint-Germain qui ne vînt s'étaler aussi à celle-ci; c'était un feu roulant de merveilles ambulantes.

Tout Paris avait vu en 1550 le fameux poussin de Saint-Merri, qui avait quatre ailes et deux croupions. Mais la foire Saint-Laurent en montrait bien d'autres.

En 1578, il était né à Monthléry, le jour de saint Nicolas, un veau-monstre vraiment curieux. On lui voyait deux corps l'un sur l'autre avec quatre pieds et quatre jambes dont l'une lui sortait au-dessous du gosier, le tout surmonté d'une tête ordinaire. On avait d'abord montré ce phénomène au faubourg Saint-Marceau. On

le porta bientôt à la foire Saint-Laurent, où il attira un nombre considérable de curieux.

Du reste, l'attention était alors singulièrement partagée par divers étrangetés de ce genre qui s'étalaient dans les foires.

On citait par exemple un homme de Nantes, âgé de quarante ans, né sans bras, qui tirait de l'arc, et bien plus, qui chargeait, bandait et démontait un pistolet. On s'amassait autour de lui, comme on a vu de nos jours encore pareil exemple, pour l'admirer écrire, tirer son chapeau, laver un verre et jouer aux dés.

Il existe bon nombre de gens tellement épris de notre époque qu'ils ne se doutent pas que jamais nul autre siècle n'ait enfanté rien de ce qu'ils voient. Si ceux-là passaient en revue, dans nos foires des trois derniers siècles, toutes les singularités désignées par Sauval et Félibien, ils seraient bien étonnés.

Certes, nous serions restés ébahis tout aussi bien que nos bons aïeux devant le fameux *buveur d'eau*, c'est ainsi qu'on appelait cet autre phénomène.

« Ce n'était pas peu de chose, dit Sauval, exprimant ingénument son admiration, que de lui voir boire un seau d'eau, et le rendre incontinent après, ou en formes de girandoles, ou en plusieurs bouteilles, avec l'odeur de l'eau de rose — excusez du peu, — de l'eau d'ambre et de maintes autres senteurs. Quelquefois, quand il veut, c'est avec la couleur et le parfum de l'eau de vie. Cependant, continue Sauval, nous ne l'admirons pas trop, *parce que nous y sommes accoutumés, et parce qu'il prend peu d'argent.* »

Confession naïve et laconique qui peint en deux mots et au naturel le caractère de notre nation, et qui nous prouve à n'en pouvoir douter que, sauf le vêtement, le Parisien d'aujourd'hui est toujours le même que le Parisien d'autrefois.

Il est probable que la fameuse licorne venue d'Afrique, qui avait établi son domicile dans la rue qui porte son nom, et qui, vers le commencement du xvie siècle, mit tout Paris en émoi, avait dû figurer parmi les singularités de la foire Saint-Germain. Après la mort de cette prodigieuse bête, sa corne, qui, disait-on, avait deux coudées de long, avait été déposée dans le trésor de l'abbaye de Saint-Denis.

Il était rare aussi qu'on ne vît pas aux foires un homme ou une femme sauvage, avec leur diadème et leur ceinture de plumes, faire la parade au dehors des théâtres de saltimbanques et battre du tambour comme des gens civilisés. On avait toujours eu en France le goût des sauvages, depuis une importation de ce genre, *l'homme sauvage*, qui, sous le règne de Charles VI, inspira ce fameux ballet, dans lequel le roi, déguisé avec des *étoupes attachées à poix-résine*, faillit être brûlé au milieu de sa cour. Les récits des voyageurs et quelques tableaux de peintres en vogue avaient répandu dans le peuple la fable de l'homme sauvage, à savoir, disait-on, *des hommes velus et hérissonnés de leur naturel par tout le corps, sauf la face.* Aussi les charlatans profitaient-ils de la crédulité populaire, et ils ne manquaient guère de paraître aux foires, traînant après eux l'un de ces produits exotiques, « amenés par eux, criaient-ils, à

grands frais, de pays lointains, » n'eussent-ils hanté jamais que Pontoise et Chaillot.

Et le peuple, émerveillé de l'annonce faite à grand renfort de trompettes et de porte-voix, se précipitait dans la baraque, d'autant plus que le prix était modique et à la portée de tous, *deux sols d'entrée*, absolument comme aujourd'hui.

Les manans, qui n'étaient pas fort lettrés alors, comme on le leur reproche assez, ne se pressaient pas moins autour de l'échope d'un écrivain public d'un nouveau genre, qui se transportait alternativement de la foire Saint-Laurent à la foire Saint-Germain. C'était le fils d'un tailleur, nommé l'Asne. Le pauvre diable était né sans main droite, et sans bras ni épaule gauches. Il n'en était pas moins habile, se servant à ravir de son trognon de bras droit et gagnant sa vie à écrire pour le public. Il taillait des plumes que l'on essayait à plaisir et que l'on trouvait excellentes. Il y avait du reste, non loin de lui, une femme qui, sans bras aussi, cousait et taillait des robes et des chemises aussi adroitement qu'aucune ouvrière.

Mais cela n'était rien auprès du prodige dont avait parlé, sous les Valois, Ambroise Paré, — cet homme, sans bras du tout, qui jouait aux quilles, aux cartes, aux dés. Il buvait et mangeait tout seul, et l'on disait que jamais charretier n'avait manié un fouet comme lui. Pour ruer une cognée contre quelque pièce de bois de grande force, il n'avait qu'à pencher la tête sur son épaule. Apparemment sa nature ne répondait pas à ses talents, ou bien ses contemporains ne lui payèrent pas assez cher

leur admiration ; car il se fit détrousseur de grands chemins dans la suite, et prouva à la postérité qu'on peut dévaliser les gens même sans le secours de ses deux bras.

La foire Saint-Germain n'avait pas un assortiment de merveilles moins remarquables. Elle avait ses monstres indigènes et exotiques, ses danseurs de corde, et autres singularités.

On y montrait, par exemple, l'an de grâce 1662, un phénomène qui effrayait tout le monde, et qui pourtant ne rebutait personne, car plus on criait au hideux, plus ceux qui n'avaient pas vu voulaient voir. C'étaient deux petites filles jointes par le milieu du corps ; elles étaient nées, cette même année, dans la rue de la Cerisaie, et elles étaient si hideuses et si difformes qu'on ne les pouvait regarder sans un mouvement d'horreur, ce qui n'empêchait pas que leurs parents gagnassent passablement d'argent à les montrer à la foire. Le prêtre de Saint-Paul avait quelque temps hésité à donner le baptême à ces masses informes. Finalement il s'était décidé à en baptiser une. C'était déjà beaucoup risquer que de supposer une âme pour ces deux drôles de corps.

Il n'y avait pas trente ans qu'on avait montré un phénomène encore bien plus surprenant. C'était les *deux jumeaux génois*, dont l'un était attaché à l'autre, et le trainait partout avec lui, par la peau du ventre. Ils formaient deux individus distincts, mais inséparables ; et le second, trainé par l'autre, avait à peine figure d'homme. Le premier n'était pas trop mal bâti. Il était si accoutumé à trainer son frère, que ce fardeau ne l'empêchait point

de jouer à la pomme; et bien que ce grand poids, dit Sauval, lui entrainât et lui allongeât considérablement la peau du ventre, il ne s'en mettait point en peine et ne s'en soulageait guère plus. Mais son frère le dédommagea bien de ses services. Car le premier ayant tué un homme d'un coup de couteau, il fut condamné à mort pour ce meurtre, mais non pas exécuté, à cause de son frère qui n'y avait eu nulle part, et ainsi il eut la vie sauve. Il faut dire aussi que le second était incapable de participer à aucun acte de son frère, car à peine donnait-il signe de vie. Il n'avait jamais ni bu ni mangé, non plus qu'ouvert les yeux.

Parlerons-nous des animaux et des rats, danseurs de corde, qui couraient alternativement les deux foires? Ce serait péché que de passer outre, sans parler de la petite guenon d'Angole, et d'un ou deux sauteurs célèbres qui faisaient leurs exercices de voltige sur la corde lâche ou tendue.

Cette petite guenon, un peu plus grosse que le poing, appartenait à un homme demeurant dans l'Isle Notre-Dame. Il l'avait rapportée, disait-il, de l'Isle d'Angole. On assure qu'il ne lui manquait que la parole pour être une des personnes les plus distinguées et les mieux éduquées de Paris; et son maître l'avait rendue si savante, qu'elle écrivait à merveille et qu'elle savait signer son nom en toutes lettres, bien gentiment et en beaux caractères : *Marie d'Angole*.

Quant aux sauteurs de corde, leurs tours étaient devenus presque indifférents à la foule, tant leur art avait fait de progrès depuis que, sous Henri II, un Turc,

très-adroit et très-fort, avait importé en France ce genre d'exercices. A peine daignait-on regarder le fameux Boulonnais qui faisait depuis longtemps ses tours équestres sur les remparts Saint-Germain. D'ailleurs, en fait de tours d'adresse et d'agilité, on en avait vu bien d'autres, à partir du fameux ange qui, au passage de la reine Isabeau de Bavière, était descendu des tours Notre-Dame, en fendant un beau ciel de toile parsemé de fleurs-de-lis d'or, pour venir mettre sur la tête de la reine sa couronne, jusqu'à ce saltimbanque hardi qui se laissait choir d'une corde sur l'autre à plusieurs pieds au-dessus de la Seine, du côté de la tour de Nesle, et à qui Blondin n'en aurait pas remontré.

Il y avait aussi un jeu qui attirait beaucoup la foule : c'était la *course en sac*, où, sur douze concurrents, souvent un seul n'arrivait pas au but. Après quelques pas embarrassés dans leurs sacs de toile, ils tombaient à qui mieux, aux grands applaudissements et rires de la foule, et n'avaient plus que la ressource de se hisser en roulant vers le but. Il y avait quelquefois près de deux cents badauds autour de six coureurs en sac, qui riaient à se tenir les côtes. Ajoutez à cela les farces de Tabarin, les pochades de Gauthier-Garguille, de Gros-Guillaume et d'autres, dont nous parlerons tout à l'heure plus amplement, et vous conviendrez qu'il y avait de quoi passer le temps aux foires de Paris.

Malgré tant d'attraits, elles eurent cependant leurs revers, et connurent, comme toute chose, les vicissitudes de ce monde. Les guerres civiles et religieuses, qui déchirèrent longtemps la France, et qui ne s'apai-

sèrent guère avant le commencement du dix-septième siècle, leur firent grand tort. La foire Saint-Germain allait s'allanguissant; la foire Saint-Laurent, quoique plus éloignée du centre des factions, ne brillait plus comme par le passé. Si celle-ci fut fermée, on ne sait, mais la foire Saint-Germain le fut pendant une grande partie du règne de Henri IV, et ne reprit son allure et son mouvement habituel que vers les dernières années de ce monarque.

Henri IV prenait plaisir à y aller; il s'y amusait beaucoup, « quoiqu'elle fût encore, dit *le Journal de l'Estoile*, piètre et désolée, et que ceux qui l'avaient vue du vivant du feu roi n'eussent pu la reconnaître pour la foire Saint-Germain. » Mais le roi n'y dépensait pas beaucoup d'argent. Le Béarnais avait été pauvre, et il en avait gardé des habitudes d'économie que la duchesse de Verneuil et les courtisans du roi de France pouvaient railler, mais que le peuple appréciait.

« A la foire de 1597, dit encore *l'Estoile*, il marchanda plusieurs bijoux de grand prix; mais il n'acheta rien, si ce n'est un drageoir d'argent mathématicien, où étaient gravés les douze signes du zodiaque, que lui vendit un marchand joailler. Il le donna à son fils César (le bâtard de Vendosme). »

C'est à cette époque environ qu'il s'était établi à la foire Saint-Germain quelques petits comptoirs de jeu, où il y eut quelques catastrophes de fortune assez étranges, notamment un fils de marchand, qui perdit dans une séance soixante mille écus, n'en ayant hérité de son père que vingt mille. Mais cette fureur, nous l'avons

dit, ne fut pas de longue durée. Le peuple se rangeait. « Ils voulaient être dorénavant sages et bons ménagers, dit le journal de Henri IV, puisque le roi leur en montrait le premier l'exemple, et que M. de Rosny leur apprenait tous les jours à le devenir. » D'ailleurs, à la place de ces tripots qui ne pouvaient que nuire à l'ordre et aux mœurs publiques, s'élevaient d'autres jeux qui devaient occuper dans l'histoire de l'art dramatique et de notre littérature nationale une place assez importante.

Il s'agit des théâtres forains.

Les *Mystères*, d'abord de simples récits dialogués, souvenirs des pélerinages de la Terre-Sainte, colportés des carrefours de Paris au bourg de Saint-Maur, avaient été en France les éléments du théâtre. Les premières foires offrirent quelque temps, sur les tréteaux des *Confrères de la Passion*, les épisodes si dramatiques et si palpitants du sacrifice de la Rédemption. De cette interprétation bouffonne, souvent grossière et indécente du plus sublime des drames, naquit en France l'art dramatique.

Les *Mystères* étaient si bien passés dans nos mœurs, qu'à côté du théâtre de l'hôtel de Bourgogne, qui commençait à étaler certaines prétentions artistiques, que le temps devait justifier, devant le public choisi que le roi et la reine ne dédaignaient pas de lui amener, sur la même affiche que les tragédies de Jean Prévost, *Œdipe*, *Hercule*, etc., on voyait en même temps annoncée la représentation *du Purgatoire et du Paradis* et du *Mystère de saint Sébastien*.

La reine Marguerite de Valois, sœur de François Ier,

avait elle-même fourni son contingent au répertoire des Mystères. Et l'on jouait d'elle, quelquefois encore, le *Mystère de la Nativité*, celui *des Innocents*, puis *de l'Adoration des mages*. Mais le peuple de Henri IV se contentait encore très bien du *Mystère et beau miracle de saint Nicolas*, joué à vingt-quatre personnages; du *Mystère de la Vengeance de la mort de Notre-Seigneur et de la Destruction de Jérusalem*, le tout par personnages; du *Mystère de la Nativité de la glorieuse Vierge Marie, avec le Mariage d'icelle*; toutes pièces qui s'étaient déjà jouées à Paris du temps de François Ier. Il y avait même encore une autre espèce de *Mystères*, purement historiques, que l'on donnait aux fêtes de nos rois. Un des plus courus avait été celui-ci :

« *Mystère là où la France se présente au roi Charles VII pour le glorifier des grâces que Dieu a faites pour lui et qu'il a reçues en sa cause.* » Le tout dialogué par les barons du roi.

Les *Mystères* cédèrent tout doucement la place aux farces, sotties et moralités, dont le succès était tel, que tout le monde se mêlait d'en faire. Depuis la cour du palais où les farceurs de la basoche sur les tables de marbre s'escrimaient à singer et parodier la cour, le Châtelet et les bourgeois de Paris, jusqu'à l'hôtel de Bourgogne où le roi, mêlé à ses sujets suivant la bonhomie des mœurs d'alors, allait assister à des satires indirectes lancées avec une effronterie non pareille contre les autorités les plus respectées, la *farce* et *momerie* avait cours partout. Quelques-unes amusaient beaucoup le public, et même le roi, qui, en riant à gorge déployée, oubliait

de se mettre en colère. On va voir, d'après celle-ci, que le roi avait l'esprit bien fait.

La scène représente un ménage de Paris. Le mari et la femme se querellent La femme reproche à son mari d'absorber, au cabaret, tout l'argent de la maison, tandis que tous les jours les huissiers viennent saisir ses meubles, et qu'ils n'ont point encore payé *leur taille au roi*. Le mari se défend en disant que c'est au contraire une raison pour faire bonne chère, puisque *ce beau roi* leur mange tout leur bien; et il ajoute : « Je n'ai bu jusqu'ici que du vin à trois sous, mais j'en boirai à six. » La femme, exaspérée, s'emporte. Injures et menaces s'en suivent. Au milieu de la tempête, arrive un conseiller de la cour des aides, commissaire et sergents, qui viennent réclamer les contributions. Grand débat : point d'argent au logis, et l'on va saisir les meubles.

« Qui êtes-vous? dit le mari. — Nous sommes gens de justice, disent les autres. — Vous, gens de justice! » s'écrie le contribuable en furie.

Puis il leur déroule avec indignation une assez longue sortie sur les principes et la mission de la *justice*, mis en contradiction avec la tyrannie à laquelle il se trouve en butte. « Non, termine-t-il enfin, vous n'êtes point gens de justice. »

Pendant tout ce vacarme, la femme, voyant qu'on va saisir ses habits et son linge, s'assied sur le bahut qui les contient. Le commissaire la veut faire déloger, et au nom du roi lui intime l'ordre de se lever. Elle obéit en rechignant. On ouvre le coffre. Mais, ô surprise ! au

grand étonnement du public, on en voit sortir trois diables, lesquels enjambent le bahut d'un bond, attrapent par les oreilles conseiller, commissaire et sergents, et vous emportent le tout sur les rivages du Styx. Grands applaudissements de la foule, à qui de tout temps les dénoûments de ce genre ont plu, et le rideau tombe. D'ailleurs de quoi se scandaliser? Cette bouffonnerie avait sa moralité : l'action de la Providence, sauvegarde du faible, et *grande justicière* de l'humaine justice.

Cependant cette moralité ne plut pas à la cour des aides. Ils se prétendirent insultés dans cette farce et firent emprisonner les comédiens. Mais le même jour, le roi, que la vérité ne fâchait pas, comme tous les braves cœurs et les esprits droits, les fit relâcher par *ordre exprès*. Le roi traita même de *sots* messieurs les conseillers, disant que lui-même n'avait guère été épargné dans la pièce, mais qu'il pardonnait aux comédiens de bon cœur, surtout en se souvenant qu'ils l'avaient fait rire jusqu'aux larmes.

Du reste le public n'était pas de moins bonne composition que son roi, et il ne se fâchait pas davantage, quand, pour se venger des clameurs, des attaques, et quelquefois de l'improbation des spectateurs, *Turlupin*, *Gauthier-Garguille*, *Guillot-Gorgu* et *Bruscambille*, tous ces types célèbres de nos farces foraines, chargeaient de spirituelles impertinences les prologues que, suivant l'usage, ils débitaient aux spectateurs avant la pièce, sans doute pour suppléer à l'effet de nos orchestres modernes et faire prendre patience à tout ce monde; entremêlant quelquefois leur discours de grossières caricatures des-

sinées à vif et impromptu, prises au hasard dans les galeries de ce même public, comme nous le voyions faire de nos jours par le célèbre Mangin.

Ainsi Gauthier-Garguille et Bruscambille ne se gênaient-ils guère, et voilà comme, dans le prologue sur l'*Impatience des spectateurs*, ils avaient bien l'aplomb de parler au public : « Je vous dis donc que vous avez tort et grand tort de venir depuis vos maisons jusqu'ici pour n'être à peine entrés dans ce lieu de divertissement, que pour crier à gorge déployée : Commencez, commencez !... Et que savez-vous, messieurs, si le seigneur Bruscambille aura bien étudié son rôle avant que de paraître devant l'excellence de vos seigneuries, et si votre précipitation ne lui fera point dire quelque impertinence qui pourra déplaire à la seigneurie de vos excellences ? »

Puis plus loin :

« Nous avons bien eu la patience de vous attendre de pied ferme et de recevoir votre argent de meilleur cœur, pour le moins, que vous ne nous l'avez présenté....

» Mais c'est encore bien pis quand on a commencé : l'un tousse, l'autre crache, l'autre rit, l'autre nous tourne le dos. Il n'est pas jusqu'aux laquais qui n'y veulent mettre le nez...

» Vous répondrez peut-être que le jeu ne vous plaît pas ; c'est là où je vous attendais, pour vous prouver que vous êtes d'autant plus fous d'y venir, et de nous apporter votre bel et bon argent. Ma foi, messieurs, *si tous les ânes mangeaient des chardons, je n'en*

voudrais pas fournir la compagnie à cent écus par an. »

Toutes les pasquinades du Pont-Neuf se donnaient rendez-vous sur les foires et faisaient cortége au théâtre de l'hôtel de Bourgogne. On y voyait les farces de Montdor et de son valet Tabarin. Montdor, en habit doctoral, la tête couverte d'un bonnet basque, le menton orné d'une longue barbe, débitait là, comme au Pont-Neuf, ses onguents et ses baumes, « souverains, criait-il, aux douleurs de tête, aux migraines, vertiges, ténébrosités du cerveau, singuliers topiques pour le mal d'estomac, syncope, vomissement, palpitation... » — pendant que Tabarin, coiffé d'un chapeau d'arlequin, vêtu d'une souquenille et d'un large pantalon, sa balle à la main, et le visage couvert du masque traditionnel, dialoguait ainsi avec lui :

TABARIN. Ça, mon maître, quels gens trouvez-vous les plus courtois du monde ?

MONTDOR. J'ai vu l'Italie, j'ai traversé les Espagnes et les Allemagnes ; mais je n'ai jamais remarqué autant de courtoisie qu'en France. Vous voyez les Français qui s'embrassent, se caressent, se bienveillent, s'ôtent le chapeau. Il n'y a gens si courtois au monde.

TABARIN. Appelez-vous un trait de courtoisie que d'ôter le chapeau ? Je ne voudrais pas voir beaucoup de telles caresses, moi.

MONTDOR, *sentencieusement.* La coutume d'ôter le chapeau est ancienne, Tabarin ; c'est pour témoigner l'honneur, le respect et l'amitié qu'on doit à ceux qu'on salue.

Tabarin. Eh bien, voulez-vous savoir quels sont les gens les plus courtois du monde?

Montdor. Qui, Tabarin?

Tabarin. Ce sont les *tireurs-de-laine* de Paris (une espèce de voleurs); car ils ne se contentent pas seulement de vous tirer le chapeau, mais ils vous ôtent le manteau avec. »

Or, très-souvent la farce se passait en action, comme cela se faisait aussi sur le Pont-Neuf; et, au milieu de ce beau dialogue, tandis que les badauds, le nez en l'air, écoutaient les drôleries de Tabarin ou les débits des autres charlatans, on entendait tout à coup ces cris : « Au filou! au voleur! hé la la! mon manteau! »

Et le *tireur-de-laine*, de s'encourir au loin, emportant le manteau qu'il venait d'arracher brutalement aux épaules d'un habitué de la foire Saint-Laurent.

La fameuse farce de l'avocat Pathelin que nous revoyons de nos jours sur notre scène, sous une forme vraiment littéraire, est née sur la petite scène d'un théâtre forain. Elle comptait alors quatre personnages, ni moins ni plus, savoir : Pathelin, avocat, maître passé en tromperies; Guillemette, sa femme, qui le seconde; Guillaume, drapier, maître badaud, qui est dupé, par Pathelin, de six aulnes de drap valant neuf francs; et de plus, un berger.

C'est la foire Saint-Germain qui, la première, avait eu le privilége d'un théâtre forain, en 1596; mais ce n'était pas la faute des *maîtres de la Passion*, autrement dit le théâtre de l'hôtel de Bourgogne, qui avaient cherché à expulser les nouveaux acteurs. Le théâtre

forain tint bon, en vertu des franchises de la foire; seulement ils en furent quittes pour une redevance légère à cette compagnie rivale. L'hôtel de Bourgogne, du reste, n'avait pas à se plaindre de l'état de ses affaires. Il s'était acquis une collection de farceurs qui faisaient courir tout Paris aux foires, et en temps ordinaire, rue Mauconseil, où s'était établi à Paris, le théâtre de l'hôtel de Bourgogne.

Turlupin, qui joua la comédie improvisée pendant cinquante ans, Gauthier-Garguille, de son nom Hugues Guéru, et Gros-Guillaume, autrement dit, Robert Guérin, étaient trois garçons boulangers du faubourg Saint-Laurent, qui étaient liés d'amitié. Grossiers, sans étude, mais doués d'esprit naturel, les pochades de la foire Saint-Laurent leur donnèrent le goût du métier, et ils essayèrent leurs moyens dans une baraque qui fut leur premier théâtre, du côté de l'Estrapade. Ayant eu l'honneur de divertir un jour le cardinal Richelieu, ce ministre les fit incorporer à la troupe de l'hôtel de Bourgogne, et ils firent la fortune de ce théâtre.

Turlupin passait pour n'avoir pas d'égal dans le bas-comique. Il était né pour la farce; c'était chez lui une vocation. Son ami Gauthier-Garguille, quoique normand, contrefaisait à ravir le gascon. C'était lui qui était chargé des rôles de vieillards de farce, de maître d'école, de savant et de maître de la maison. Turlupin jouait les valets, les filoux; et Gros-Guillaume, le sentencieux.

Ils avaient tous, un peu par nature et beaucoup par apprentissage, le physique de leur emploi, ce qui faisait un assortiment parfait.

Quant à Gros-Guillaume, il avait, ainsi que l'indique son nom, une grosseur de stature extraordinaire. Rien n'était plus naturel et plus entraînant que sa joie, et cependant il y avait des moments où elle était bien jouée et où elle lui coûtait cher; car le pauvre diable avait la gravelle, et sous son gros rire bouffon, on voyait souvent des larmes de douleur sillonner ses joues épaisses. Et pourtant, son jeu n'en était point interrompu, ni son rire moins communicatif.

Ces pauvres camarades ne firent pas une heureuse fin. Un jour que Gros-Guillaume s'était avisé d'imiter un tic habituel à un des magistrats du sévère parlement, celui-ci, en colère, le fit décréter de prise de corps. Gros-Guillaume, enfermé dans les cachots de la conciergerie, tomba malade de saisissement et mourut. Quant à ses deux compagnons, instruits de sa fin, ils ne purent lui survivre. Le chagrin les enleva dans la même semaine. Tous trois furent enterrés dans l'église de Saint-Sauveur, sépulture ordinaire des comédiens de l'hôtel de Bourgogne.

La douleur est souvent le dernier mot d'une vie passée à égayer les autres.

Guillot-Gorgu et Bruscambille leur succédèrent. Ils ne les valaient peut-être pas. Cependant il semble que Guillot-Gorgu ait eu un vrai talent, et que ses farces dans lesquelles il imitait les médecins ridicules et pédants, jusqu'à faire rire les médecins de son temps eux-mêmes, aient inspiré beaucoup Molière dans les comédies qu'il a laissées de ce genre.

La foire Saint-Germain avait cette supériorité du théâtre

sur la foire Saint-Laurent. Car, tandis que grâce à l'hôtel de Bourgogne et à quelques autres compagnies on sortait peu à peu de la farce pour entrer dans la comédie, la foire Saint-Laurent n'avait encore que la farce du genre poissard, qui se donnait dans la salle de spectacle établie par le sieur l'Ecluse à la foire.

Brioché, qui, en 1650, avait établi à la foire Saint-Germain son théâtre de marionnettes, avait été obligé, comme les autres, de suivre le progrès.

Les marionnettes avaient paru pour la première fois sous Charles IX. La mode étant alors pour les hommes de se grossir démesurément le ventre, et pour les femmes de porter des paniers, un charlatan du nom de *Marion* entreprit de frapper au vif ce ridicule. Il en éternisa le souvenir par deux types, deux pantins, Polichinelle et la mère Gigogne, le père et la mère de toutes les marionnettes possibles.

Jean Brioché, qui avait repris sur le Pont-Neuf la succession de Tabarin, avait d'abord été comme lui empiriste et charlatan en plein vent. Il fit de ses marionnettes des personnages artistiques; il les perfectionna et les fit servir à la critique des mœurs, ce qui semble devoir être le but honnête du théâtre. Elles eurent leur rôle sous le régime de la Fronde; le souvenir nous en a été conservé dans quelques chansons du temps.

Quelque temps après lui, un autre étalait aussi son théâtre de marionnettes à la foire Saint-Germain. Ce fut Audinot. Il n'avait qu'un seul acteur sérieux, Arlequin. Une nouveauté qui parut très-piquante, c'est que les marionnettes d'Audinot avaient le mérite d'être la cari-

cature des acteurs des théâtres royaux. Ceux qui n'étaient pas assez riches pour fréquenter l'Opéra, la Comédie et les Italiens, étaient bien aises d'en venir voir la parodie. Ceux qui y allaient, voulaient voir si la caricature s'éloignait beaucoup du portrait. Tout le monde y trouvait son compte, et surtout le directeur, qui fit d'excellentes affaires.

Enfin la troupe de Nicolet, avec son singe, qui, du boulevard du temple, transportait son théâtre des grands danseurs de corde aux foires, compléta la collection des curiosités foraines. Il se transportait même aussi à une nouvelle foire qui venait de s'ouvrir, et en faveur de laquelle le public abandonnait souvent la foire Saint-Laurent, malgré le zèle que les religieux de la Mission mettaient à le contenter, et malgré une *redoute chinoise* qu'ils avaient fait faire à l'instar du vauxhall d'hiver de la foire Saint-Germain.

Cette redoute chinoise avait coûté fort cher à établir. Elle contenait tout un assortiment de plaisirs et de jeux de toute espèce. On y trouvait des escarpolettes, une roue de fortune, des balançoires. Il y avait un jeu de bague, d'autres petits jeux, un jardin, un salon chinois pour la danse, une grotte pour un café, ce qui a fait dire aux dictionnaires que la foire Saint-Laurent offrit au public le premier *café*. Enfin, il y avait même un restaurateur; c'était un magnifique vauxhall d'été.

La foire qui s'offrait en concurrence avec les deux grandes foires de Paris, car, pour celle du Temple, qui s'ouvrait à la Saint-Jude et qui n'était absolument qu'un marché de mercerie et de fourrures, nous n'en

avons pas parlé, — cette foire était celle de *Saint-Ovide*.

Ce saint était peu connu en France ; cependant le duc de Créquy, étant à Rome, avait reçu du Pape une de ses reliques ; et, comme il ne la trouvait pas en mains assez dévotes dans sa maison, il en fit don aux religieuses capucines, qui avaient leur couvent place Vendôme. Les religieuses exposèrent ce saint présent à la vénération des fidèles ; de là, promenades et pélerinages. C'était ainsi qu'avaient commencé les autres foires. Celle-ci fit de même. On construisit des baraques aux marchands, et en peu de temps elle devint si florissante, qu'elle fit un tort considérable à la foire Saint-Laurent ; car pour la foire Saint-Germain, la vogue ne la quitta jamais sérieusement.

La foire Saint-Ovide ouvrait le 30 août. Comme elle était, par sa situation, plus au centre de la ville que les autres, les Parisiens, profitant des belles soirées de l'automne, venaient s'y installer, s'y asseoir, et y restaient à respirer le frais jusqu'à minuit. Du reste, ils retrouvaient là tous les marchands et même tous les divertissements des autres foires. Les marchandises étaient seulement un peu moins fraîches ; les escarpolettes et autres jeux un peu plus poudreux. Mais on y voyait des bateleurs, des marionnettes et des spectacles. On n'y vendait pas moins des joujoux, du pain d'épice et toutes les bagatelles que nous offrent nos fêtes des environs. En 1762, l'industrie créa une nouveauté qui fit fureur. C'étaient des figurines sortant d'une coquille d'escargot et y rentrant ensuite. Ces escargots à surprise furent longtemps à la mode.

Cette foire eût duré jusqu'en 1789, comme la foire Saint-Germain, sans un accident pareil à celui qui avait une première fois détruit celle-ci. Transportée de la place Vendôme à la place Louis XV, malgré les plaintes des marchands, elle fut incendiée en 1777. Toutes les baraques, qui étaient en planches, flambèrent en moins de rien, tout comme les autres boutiques et les salles de spectacle.

Ce malheur causa presque plusieurs ruines. Pour essayer de le réparer, les troupes Andinot, Nicolet et autres s'associèrent pour donner des représentations au bénéfice des incendiés. C'est le premier exemple que l'on cite d'un acte de bienfaisance de ce genre.

Si à quelque chose ce malheur fut bon, ce fut à la prospérité décroissante alors de la foire Saint-Laurent; mais ce ne fut pas non plus pour longtemps. Et malgré ses splendeurs, malgré sa longue faveur, malgré la supériorité même dont elle brillait à côté de la foire Saint-Germain par son beau local et sa situation riante et champêtre, sa sœur aînée l'enterra, avant les grandes ruines de la Révolution.

Reine et sans rivale désormais, la foire Saint-Germain étala ses fastes avec un orgueil tranquille, que l'émulation et le soin de sa gloire ne stimulaient plus. Aussi n'eut-elle plus d'histoire à partir de 1780. Aucune nouveauté bruyamment annoncée, comme autrefois, ne piqua plus la curiosité de ses amateurs. Les sauteurs de corde, autrement dits le théâtre des grands danseurs et sauteurs du roi, semblèrent seuls y faire quelque progrès. Ceux de ces brillants saltimbanques qui avaient eu l'honneur

de paraître devant le roi, n'arrivaient sur leurs planches qu'avec les armes de France brodées en plastron sur la poitrine. Mais aussi c'était le théâtre de Sa Majesté.

On y vit paraître quelques années avant la Révolution, un écuyer français remarquable, puis la troupe Astley avec ses écuyers et ses patrons. Cette troupe eut un succès extraordinaire.

On venait de créer les fameuses galeries du Palais-Royal, et la foire Saint-Germain pouvait craindre le voisinage peut-être un peu trop prochain de cette petite foire permanente. Le nouvel ordre de choses ne lui en laissa pas le temps.

L'année 1789 fut la dernière où le lieutenant de police, assisté des officiers du Châtelet, des syndics de la foire et des gardes-marchés, vint, suivant la coutume, le 3 février à dix heures du matin, crier à haute voix, entre deux fanfares devant une foule joyeuse : *Messieurs, ouvrez vos loges!*

Le moment était venu où les Français allaient briser ce qu'ils avaient adoré, et adorer ce qu'ils avaient brisé. Rien de ce qui avait été ne devait plus être. Avoir été devenait un crime aux yeux de cette race d'hommes qui ne reconnaissaient plus leurs pères et qui reniaient leur passé. La foire Saint-Germain subit le sort de tant d'institutions plus illustres. Elle fut supprimée.

Il nous reste aujourd'hui de nos foires, la foire au pain d'épice et la foire aux jambons.

Un mot seulement sur nos foires de province dont la plupart subsistent encore.

La foire *du Pré*, à Rouen, était très-fréquentée dès le XIV^e siècle; le prieur et les religieux de Notre-Dame du Pré en faisaient l'ouverture, montés sur de grands chevaux. On y portait toutes les marchandises de la ville, et l'on ne pouvait vendre et acheter que dans ses limites.

Le marché de Noyal-Pontivy, en Bretagne, était aussi l'un des plus connus de France. C'était une foire très-ancienne et franche de tous droits d'entrée. On y observait des coutumes assez singulières.

Tout marchand qui aurait osé vendre avant que le receveur de la vicomté de Rohan eût porté le *gant-levé*, aurait vu toutes ses marchandises confisquées au profit du seigneur. Les marchands faisaient ensuite passer tous leurs chevaux en revue devant le vicomte ou son commis, et celui-ci prenait ceux qu'il voulait au prix fixé par son écuyer ou par son maître d'hôtel. Si quelqu'un vendait avant que ces formalités fussent remplies, l'animal vendu était confisqué sur-le-champ. Le seigneur de Rohan tenait lui-même ses plaids généraux à la foire; et les différends qui s'élevaient entre les marchands étaient jugés sur-le-champ, de préférence à toute autre matière, pendant toute la durée de la foire, quinze jours, à partir du 1^{er} juillet. Enfin, les habitants de la paroisse étaient tenus de faire le guet pendant la nuit, pour la sûreté des marchandises.

Cette province de Bretagne, refuge de nos vieilles traditions, eut encore longtemps ses principales foires,

presque toutes très-intéressantes, entre autres *la foire de Guingamp*.

Cette foire était appelée la foire d'*An-Avalou* ou *foire des pommes*. Elle remonte à un temps immémorial. Parmi les droits dus par les marchands au titulaire de la *seigneurie de Carnaba*, il y en a un curieux :

Ce seigneur envoyait à Guingamp, le 29 août de chaque année, un de ses officiers pour percevoir quatre deniers sur chaque pochée de pommes qui se vendait à la foire. Il prenait, le même jour, possession des portes de la ville, dont les clefs restaient entre ses mains pendant dix-sept jours. Pendant ce temps, il levait une coutume sur toutes les marchandises étalées dans la ville. Les traiteurs et les aubergistes lui devaient un pâté haut et large de deux pieds. C'était la plus succulente de ces contributions. Ils le lui portaient en grande cérémonie le 14 septembre. Sans doute, le seigneur de Carnaba, en bon gentilhomme, payait à ces braves gens la bien-venue de ce monument croustillant.

Quelques foires encore ont gardé quelque chose en France de leur ancienne splendeur. Ce sont surtout celles qui se soutiennent par la vente de produits spéciaux. Telles sont :

La foire de Caen, connue pour ses toiles et ses chevaux de trait.

La foire de la Chandeleur, à Alençon, pour les chevaux de selle.

La foire de Guibrac, à Falaise, pour les chevaux normands.

La foire de Bordeaux et celle de Beaucaire, bien connues pour la vente des produits du Midi.

La foire de la Martère en Bretagne, pour les chevaux de la province entière.

La foire de Brée, près de Guingamp, où se font généralement les mariages. Mais celle de Beaucaire a réuni tous les souvenirs de nos antiques marchés. C'est en quelque sorte tout ce qui reste de nos foires françaises, ces vieilles fêtes de notre commerce et de notre industrie.

X

La procession de la Fête-Dieu.

La Fête-Dieu à Lille. — La procession de Marseille — et de la Fête-Dieu d'Aix. — Le bon roi René. — La Fête-Dieu à Paris. — Ordonnance de 1564. — Une procession sous Henri II.

« Quelle est la solennité païenne qu'on peut opposer à la fête où nous célébrons le nom du Seigneur? Aussitôt que l'aurore a annoncé la fête du Roi du monde, les maisons se couvrent de tapisseries, les rues se jonchent de fleurs, et les cloches appellent au temple la foule des fidèles. Le pontife de la fête apparaît dans le lointain; ses mains soutiennent la radieuse Eucharistie, qui se montre sous un dais à l'extrémité de la procession, comme on voit le soleil briller sous un nuage d'or au bout d'une avenue illuminée de ses feux. »

Ainsi parle notre immortel auteur du *Génie du Christianisme*, et il n'en dit pas trop : la pompe sévère de ce beau style, la richesse de ses peintures sont à peine à la hauteur du sujet. La Fête-Dieu, c'est la grande

acclamation de l'univers tout entier qui salue le règne du Christ dans sa merveilleuse présence au milieu de nous sous les apparences les plus étroites et les plus infimes, — celles enfin qu'il a choisies lui-même dans le mémorable Jeudi dont la Fête-Dieu consacre le souvenir : le pain et le vin.

Il n'y a dans toute la Chrétienté qu'une seule manière de célébrer canoniquement la Fête-Dieu : c'est la forme usitée dans son immortelle unité par l'Eglise catholique. Mais au culte invariable, un et orthodoxe de cette fête vraiment nationale autant que religieuse, l'Eglise a laissé le cérémonial populaire ajouter sa forme naïve. Or ce cérémonial populaire était le sceau de la croyance publique à nos mystères, et l'expansion plus ou moins pittoresque des allégresses dont cette fête était le principe. Aussi ne faut-il pas s'étonner de la bizarrerie de ces manifestations et de l'étrangeté de ces processions, où les masses illettrées de notre moyen-âge mêlaient sans façon le burlesque au sublime, le païen au chrétien, et quelquefois même les plus inconvenantes allégories de la fable aux symboles les plus purs de la religion catholique.

Il faut rendre cette justice aux villes du Nord, que leurs processions étaient plus souvent exemptes de ces bouffonneries, où l'extravagance atteignait vraiment les dernières limites du possible.

Lille, par exemple, avait une procession très-digne et en même temps très-solennelle, bien qu'à la fête religieuse se mêlât une fête toute populaire, la fête patronale de Lille.

En 1269, la comtesse Marguerite de Flandre avait institué une fête patronale de la ville de Lille. Cette fête devait réunir ensemble le caractère de fête politique et le caractère religieux surtout, car elle tombait juste à la procession de la Fête-Dieu.

C'était une fête magnifique. On y portait toutes les châsses des saints dont Lille possédait les reliques. Les corps des métiers y tenaient leurs places avec leurs bannières, et y portaient en tête l'image de leur patron. Les quatre compagnies bourgeoises de canonniers, archers, arbalétriers, tireurs d'armes, ouvraient la marche. Chaque compagnie avait ses valets, — dont le costume un peu grotesque était le seul côté comique de la chose, — et qui faisaient ranger le peuple, en essayant d'assortir quelques farces et propos drôlatiques à leurs fonctions. Après cela venaient des chars de triomphe, où de beaux enfants blonds, parés avec soin, représentaient la cour des anges.—Un char symbolisait le Paradis,—un autre l'Enfer.

Dans les villes du Midi, la pompe de cette belle procession est tout autre. A Marseille, par exemple, jusqu'au XVIIe siècle, la procession s'ouvrait par une marche de diables très-laids et très-cornus. On supprima ensuite les diables, dont la présence n'avait aucune raison d'être dans une fête qui est celle de notre salut; et à leur place on faisait courir dans la ville un bœuf de haute taille, ayant sur la tête un chapelet de fleurs, et sur le dos un petit enfant. Autour du bœuf, dont on cherche aussi vainement la raison, étaient groupées les principales corporations des métiers, et des musiciens précédaient ce cortége burlesque.

Le lendemain le bœuf a disparu; mais le cortége reconduit au *Fort de la Garde*, ce pélerinage devenu si célèbre, la Vierge, Notre-Dame de la Garde, que la municipalité avait descendue la veille, pour la conduire en pompe, à la chapelle de l'Hôtel de ville, comme une reine que son peuple escorte dans la capitale de ses états.

Dans une autre ville du Midi, c'était une cérémonie encore plus singulière.

Chaque année, cette petite ville envoyait à la procession de la fête le chef d'une confrérie de paysans, le roi de la Pioche, qui paraissait à la Fête-Dieu avec une pioche en manière de sceptre, et qu'entourait une cour assortie à sa rustique royauté, c'est-à-dire tout un cortége de laboureurs brandissant des épées nues. Il se choisissait une reine parmi les paysannes les plus sages et les plus pieuses; et cette reine du labourage avait sa cour, ses dames d'honneur parées de bouquets énormes. Un villageois allait devant, battant la grosse caisse, puis un berger s'escrimant du bâton, et d'autres danseurs, suivis de tambourins, venaient après.

Mais de tous ces tableaux pittoresques, il n'en est pas de plus bariolé que la procession de la Fête-Dieu d'Aix, une des traditions les plus curieuses du moyen-âge dans la Provence. Elle est de la fondation d'un prince aimé, dont la mémoire sera chère à la Provence, tant qu'il y restera un écho de ses traditions historiques.

Il faut nous reporter à la fin du xve siècle.

Le bon Réné d'Anjou, chéri de ses sujets qui l'ap-

pelaient leur père, oubliait, comme autrefois Dioclétien dans les jardins de Salerne, les fatigues et les soucis de la royauté dans un repos laborieux dont il consacrait les loisirs à la culture de ses vergers, devenus célèbres par l'abondance et la diversité de ses fruits. Retiré avec sa femme, la reine Jeanne de Laval, dans sa bastide tantôt des environs d'Aix, tantôt des environs de Marseille ou de Saint-Remi, il se livrait à ce bonheur, fait seulement pour les cœurs purs, de contempler Dieu dans ses merveilles, et de le glorifier dans cette belle nature, éclose sous le souffle de sa volonté. Personne ne s'entendait mieux que ce bon roi à la culture des terres, aux améliorations de l'art agraire, au développement de l'agriculture, cette science suprême d'où dépendent la vie des générations et la prospérité des peuples. Nous l'avons dit, ses vergers avaient acquis une réputation universelle alors en Europe, et on venait troubler sa solitude pour admirer leurs terrasses disposées en amphithéâtres fleuris, leurs arbres rares, pour la plupart transportés de climats étrangers, leurs vignes épaisses et leurs viviers magnifiques. Libéral et bienfaisant, il était l'ami du laboureur. Il dotait les filles, payait les réjouissances publiques, et on le trouvait partout où il y avait des infortunes à secourir, une entreprise à encourager.

Au milieu de cette vie champêtre si douce, et si favorable à ceux qui l'entouraient, un malheur frappa Réné d'Anjou, qui n'avait conservé de sa souveraineté que son cœur de roi, toujours atteint le premier par les calamités qui frappaient son peuple. Des symptômes de

peste, fléau alors si fréquent en Provence, parurent dans le pays; bientôt le mal se manifesta sérieusement. La peste se développait et commençait d'étendre ses ravages. Le bon Réné, de concert avec le clergé d'Aix, pour ranimer le courage de ses sujets et attirer sur eux les bénédictions célestes, fit le vœu de fonder à perpétuité une procession générale, et afin qu'elle fût plus solennelle, il la fixa à la Fête-Dieu. Cela se passait dans l'été de l'an de grâce 1474. C'est du triste motif qui avait donné lieu à l'institution de cette procession, qu'est né sans doute ce sombre cortége de la Mort et des trois Parques, qui traversait comme un sombre souvenir de deuil tout cet appareil bruyant de figures et d'allégories joyeuses.

Voici à peu près comme avait lieu cette procession qui devait être fort riche et élégante, mais dont le sens nous paraît quelque peu amphigourique [1].

La veille de la fête, vers dix heures du soir, le son des cloches et des tambours annonçait la sortie des principales divinités du paganisme, toutes à cheval, et précédées par la Renommée aux cent voix, robe retroussée, sonnant de la trompette, et portant des ailes à la tête et sur le dos. Après elle venaient les dieux de tout l'Olympe, dont le défilé devait durer assez longtemps, surtout s'il y passait les demi-dieux et ces quarts-de-dieux qu'on est convenu d'appeler des héros.

Il est bien entendu qu'ils avaient chacun leur attribut. Momus agitait ses grelots, Mercure son caducée, Nep-

[1] Nous en empruntons les détails à un extrait tiré lui-même de l'histoire de Réné d'Anjou, par M. le vicomte de Villeneuve-Bargemont.

tune son trident, Pan sa flûte, Bacchus son thyrse, et ainsi de suite. On n'avait pas oublié, comme de juste, les *Ris* et les *Plaisirs*. C'était au beau milieu de tout cela que les Parques malfaisantes venaient se jeter à la traverse du chemin. C'était assurément un souvenir allégorique. Il va sans dire que ce cortége de l'Olympe était augmenté des chevaliers du guet, des porte-drapeaux, d'un grand tapage de fifres et de tambours.

Et pendant ces jeux profanes, on chantait cet hymne : *Noctem lux luminat* : La lumière chasse les ténèbres.

Du reste, cette procession grotesque devançait la vraie procession, mais ne s'y mêlait aucunement. Elle en était d'ailleurs séparée par les principaux personnages de l'Ancien et du Nouveau Testament, qui, suivant l'ordre chronologique, arrivaient chacun leur tour, en représentant l'action principale de leur vie.

On y voyait, par exemple, Moïse et son frère Aaron, descendant de la montagne, les tables à la main, et fulminant le peuple parjure qu'ils retrouvaient en ronde autour du veau d'or.

C'était toujours un gros garçon qui remplissait le rôle de la reine de Saba. La large taille de cette robuste princesse était enfermée dans une ceinture d'argent, et un voile de gaze pendait derrière sa couronne resplendissante de pierreries. Trois dames d'atours la suivaient, ainsi qu'un danseur fort leste, portant une épée au bout de laquelle était fixé un château doré avec ses girouettes.

Comme la reine était censément en présence du gracieux roi Salomon, elle devait s'agiter noblement et avec lenteur, les mains sur les côtés.

Il y avait aussi le cruel Hérode, en casaque courte cramoisi et jaune, la couronne sur la tête, le sceptre à la main, en devoir d'ordonner le massacre des Innocents. Naturellement, la place de saint Jean était marquée là.

On voyait plus loin Judas, à la tête des douze apôtres, tenant la bourse de trente deniers, bourse qui ne lui profita guère ; — Notre-Seigneur allant au Calvaire, vêtu de la sainte tunique, avec une ceinture de corde, et courbé sous le poids de sa croix ; puis, les quatre évangélistes, saint Pierre et ses clefs, saint Jacques patron des pèlerins avec son collier de coquilles, et finalement saint Christophe portant sur ses épaules l'enfant Jésus.

Derrière cette galerie des saintes Ecritures, venait l'escadron des chevaux *frus* (ou fringants), avec leurs cavaliers en habits blancs garnis d'épaulettes d'or. Ces centaures exécutaient divers mouvements de danse. C'était le roi Réné lui-même qui en avait fait la musique, ainsi que celle qu'on jouait pendant toute la cérémonie, ce qui prouve que ce bon prince n'était ni paresseux ni ignorant, comme la plupart des compilateurs d'histoires et des romanciers actuels veulent bien en accuser si gratuitement les princes et les grands du moyen-âge.

La Mort terminait ce cortège étrange, avec sa grande faux, si redoutée de ceux qui n'ont pas placé leurs espérances dans le ciel. Mais, avant elle, venait tout un régiment de grands et petits diables qui égayaient grandement cette longue défilade.

Ils avaient des vêtements noirs mêlés de flammes, et le visage caché par des têtières rouges et noires du

sommet desquelles sortaient de grandes cornes. Le grand diable ne se distinguait que par quelques cornes de plus que les autres ; il était accompagné de madame la diablesse qu'il associait en bon mari à son cortége. Madame la diablesse était toujours coiffée à la mode du jour.

Cette cérémonie avait ses dignitaires : — d'abord le *prince d'amour*, ordinairement choisi dans les rangs de la noblesse, — puis *le roi de la basoche*, — un cadeau du parlement, — puis *l'abbé de la jeunesse*, fourni par le corps des métiers, — ce qui représentait, après le clergé, les trois corps de l'Etat, — la noblesse, la magistrature, le tiers-état.

Quant à la richesse de cette procession si variée, si pittoresque, il n'en faut pas parler, de peur de nous trop étendre ; car on n'en finirait pas. Depuis les costumes des dieux jusqu'au prince d'amour avec son justaucorps et sa culotte de moire blanc et argent, et au roi de la basoche avec son cordon bleu et sa plaque du Saint-Esprit, ce n'était que soie, satin, velours, brocard d'or et d'argent, rubans, franges et crépines d'or, plumes et glace d'argent. Le cortége de la basoche, par son nombre et sa magnificence, surpassait peut-être encore tout le reste, avec sa compagnie de mousquetaires aux écharpes de soie bleu-de-ciel, et une autre aux écharpes de soie rose. Ce jour était, après le may, le plus beau jour de la basoche.

Le temps n'a pas détruit complétement la tradition et l'usage de cette procession de la Fête-Dieu d'Aix. Quoiqu'elle ne se célèbre plus qu'à de longs intervalles, elle s'est conservée, sauf quelques modifications et suppres-

sions ; mais lorsqu'elle a lieu, elle attire toujours à Aix un flux immense de curieux.

L'histoire nous parle avec moins de pompe et de détails des processions de la Fête-Dieu à Paris. Et cependant, dès le milieu du moyen-âge, elles existaient. Une des dernières ordonnances qui règlent la cérémonie de la procession de ce jour, est une ordonnance de 1564, — le maréchal de Montmorency étant alors gouverneur de Paris.

Il y avait déjà longtemps que les malheureuses doctrines de Luther déchiraient de guerres intestines la France catholique, et que ce peuple si sensé et si loyal était divisé en lui-même par des croyances contraires. Peut-être, sur le passage de la sainte procession de l'Eucharistie, — ce point capital auquel s'attaquait l'hérésie de Luther, — avait-on eu à regretter quelque scandaleuse irrévérence de la part de quelques-uns de la réforme. Toujours est-il qu'il fut stipulé à cette époque par la dite ordonnance que le commissaire de chaque quartier, accompagné du quartenier, d'un cinquantenier et de l'un des marguilliers de la paroisse, irait s'informer, *sans entrer en contestation avec personne* (notons en passant que les partisans modernes de la tolérance et de la liberté de conscience n'y auraient pas mis plus de formes), si l'on pouvait tendre les maisons comme de coutume, et dresser les arches de fleurs et de feuillage de chaque rue. En cas qu'ils ne voulussent pas ou ne le pussent pas, faute de moyens, les marguilliers étaient alors chargés de tendre aux frais de la paroisse, ceci pour éviter le scandale beaucoup plutôt

que par la grande révérence qui est due au sacrement de l'amour de Notre-Seigneur. Car le peuple de Paris était si animé contre les hérétiques qu'on les aurait mis en pièces, en voyant de la part de quelqu'un d'eux un acte public d'irrévérence et de mauvaise volonté. C'est ce que passent sous silence bien des auteurs dont le mauvais esprit égare la bonne foi.

Terminons par un des tableaux les plus détaillés que nous offre l'histoire, d'une des processions de la Fête-Dieu à Paris.

C'était après les fêtes de l'entrée du roi Henri II et de Catherine de Médicis. Le roi ayant été informé que plusieurs hérétiques avaient été tout récemment renfermés dans la conciergerie, et qu'ils y attendaient leur arrêt, voulut surtout en raison de la situation du moment, donner hautement la preuve de son attachement aux saines doctrines de la véritable Eglise et de l'horreur que lui inspirait l'hérésie. On était justement à l'octave de la Fête-Dieu. Il voulut que la procession en fût célébrée avec une magnificence plus grande que jamais, lui et la reine se joignant eux-mêmes au cortége. Ce fut, en effet, une des plus belles processions que l'on eût vues jusque-là. L'ordre en était vraiment royal.

Parti de l'église Saint-Paul, le saint Sacrement devait être porté jusqu'à Notre-Dame. D'abord le parlement, en grand costume et cérémonial, se rendit à pied à Saint-Paul, accompagnant les reliques de la Sainte-Chapelle. Le roi et la reine les attendaient à Saint-Paul aussi, où ils s'étaient rendus dès dix heures du

matin. Au seuil de Saint-Paul étaient réunies toutes les paroisses de la ville, avec leurs croix et bannières. Elles ouvraient la marche quand la procession se mit en route, deux à deux, suivies d'nn grand nombre de leurs fidèles tenant chacun une torche allumée. Après eux marchaient les quatre ordres mendiants avec les reliquaires de leurs églises, le clergé des paroisses, les religieux et églises collégiales, « tous avec leurs corps saints, » dit Félibien dans son Histoire de Paris, avec torches allumées et bannières. Ensuite venaient les croix et bannières de Notre-Dame et de Sainte-Geneviève, suivis d'archers de la ville, avec des torches blanches aux armes de la ville, et les châsses de saint Marcel et sainte Geneviève, escortées du lieutenant criminel, vêtu d'une robe d'écarlate, et d'une compagnie d'archers. Après marchaient les religieux de Sainte-Geneviève, nu-pieds, et ceux de Saint-Victor à côté d'eux, suivis du chapitre de Notre-Dame et des églises qu'on appelle ses filles. Puis, les suisses de la garde du roi, avec leurs fifres et tambours, puis la musique du roi, celle de la Sainte-Chapelle, les aumôniers du roi, hérauts d'armes, escortant les grandes reliques de la Sainte-Chapelle, portées moitié par des religieux, moitié par des gentilshommes de la maison royale, portant leurs becs de faucon et des cierges.

Enfin, une procession d'évêques, le reste de la maison du roi, les ambassadeurs, les cardinaux de Vendôme et de Châtillon précédaient immédiatement le saint Sacrement, porté par le doyen et l'archidiacre de Paris, et le cardinal de Guise officiant.

Quant au dais, il était tenu par la tête de la noblesse, savoir : le prince de la Roche-sur-Yon, le duc de Nemours, M. de Vendôme et le duc de Montpensier.

Derrière le saint Sacrement, à droite, le roi marchait seul, le grand collier de son ordre au cou, et un cierge de cire blanche à la main. Un peu au-dessous de lui, du côté gauche, était le cardinal de Lorraine. Ensuite marchaient à droite le connétable de France, et d'autres seigneurs et chevaliers de l'ordre du Saint-Esprit.

Du côté gauche, venait la reine, accompagnée de Madame Marguerite de France, sœur unique du roi, et suivie de sa cour.

Après, le cortége se composait du chancelier suivi des présidents, maîtres de requêtes et conseillers de la cour; puis de la chambre des comptes, avec les généraux de la justice en robes d'écarlate, et les généraux des monnaies.

Le milieu de la rue était occupé par les membres secondaires de la maison du roi. Le prévôt des marchands et le prévôt de Paris, par ordre du roi, fermaient la marche, encadrée par les archers de la garde.

C'était là une belle et riche procession. Toutes les dignités et les aristocraties de la France s'y trouvaient réunies.

Le cardinal de Guise célébra à Notre-Dame la messe solennelle. Un repas magnifique offert par l'archevêque de Paris à Leurs Majestés termina cette belle fête religieuse. Le cardinal de Guise y harangua le roi — on avait en France, dès l'antiquité la plus reculée, le goût

des discours — au nom des prélats et de l'Eglise. Le premier président porta ensuite la parole pour le corps de la justice; mais le discours le plus intéressant, le plus sincère et le plus flatteur en même temps pour le roi de France, fut celui du prévôt des marchands, qui parla au nom des états de la ville. Il protesta que la ville avait toujours eu pour devise ces quatre mots, *un Dieu, un roy, une foy, une loy*, et finit par assurer le roi du zélé catholicisme et de la fervente fidélité de la ville de Paris, prête à repousser avec une nouvelle vigueur les nouveautés pernicieuses introduites en France par des étrangers que l'hérésie avait séduits et que la ville ne mettait plus au nombre de ses enfants.

La procession de la Fête-Dieu fut en France l'une des cérémonies religieuses les plus suivies. La Terreur et le Directoire la trouvèrent dans toute sa splendeur. Elle ne pouvait manquer d'être supprimée en même temps que le reste du culte. Restreinte et presque persécutée par la *tolérance religieuse*, elle n'est redevenue ce qu'elle est aujourd'hui que par les efforts et les vœux populaires. Mais aussi cette fête est si aimée! son prestige est si grand!

A Rome, la Fête-Dieu a aussi ses splendeurs, et son cortége est à peu près disposé comme celui de la cérémonie de l'intronisation du Pape. Mais il est plus silencieux et surtout plus majestueux encore. Le point le plus intéressant de cette procession est le groupe au milieu duquel le Pape, vêtu d'ornements blancs, est porté sur un trône au-dessus duquel flotte un vaste

dais à broderies d'or sur fond blanc. Là, c'est le Pontife qui porte le saint Sacrement, assisté de deux cardinaux diacres. Inutile de dire qu'à Rome comme chez nous jadis, c'est la fleur de la noblesse, quelquefois même des ambassadeurs, qui porte le dais.

XI

Les fêtes patronales.

La procession de sainte Geneviève et de saint Marcel. — Les fêtes du Nord.

Le plus grand nombre des Parisiens qui foulent d'un pied oisif le bitume de nos boulevards et du Paris modernisé que nous avons sous les yeux, s'arrêtent en haussant les épaules devant les ruines éparses de notre vieille cité, de ce Paris du moyen-âge, dont il nous reste à peine quelques vertèbres sur la rive gauche de la Seine. En voyant le peu qui subsiste encore de ces petites rues étroites, de ces pierres noires, de ces morceaux de tourelles, ils sourient de pitié, et ils louent dans leur cœur les bienfaits de l'édilité actuelle. On dirait à les voir, surtout à les entendre, que Paris n'a pas d'histoire, qu'il est né d'hier, et sans doute ils plaignent profondément nos bons aïeux, qui dans leur simplicité se contentaient de si peu, et consentaient à enfermer leur vie dans cet horizon étroit et borné.

Mais c'est qu'aussi il avait ses joies ce Paris si dédaigné de notre époque. Il avait ses joies nationales, ses joies religieuses, ses fêtes de famille. Il y avait des jours où ses murs noircis s'éclairaient, où ses maisons se tapissaient de verdure, où les porches de ses églises et les arceaux de ses monuments se tendaient de guirlandes, surmontées du drapeau fleurdelisé. Il y avait de beaux jours, jours de victoire ou jours de commémoration religieuse, où la joie débordait dans ses rues, où les Noëls retentissaient, où l'expansion d'une concorde fraternelle unissait toutes ces familles, tous ces individus, et faisait de cette bonne ville comme un vaste et heureux foyer.

Et on s'embrassait sur les places, et le vin et le lait coulaient à flots des fontaines publiques décorées de girandoles; et aux portes des maisons aisées et opulentes, devant les magasins des commerçants prospères, des tables longues dressées superbement, et copieusement servies réunissaient les familles, parfois un quartier de Paris tout à la fois; et le pauvre qui n'avait pas de table, lui, avait sa part aussi de ces réjouissances. Une fraternelle hospitalité l'appelait au banquet national, la charité en Jésus-Christ l'appelait en frère encore plus qu'en convive au festin joyeux....

C'était là encore le Paris de Louis XV. C'est là une des scènes que notre histoire si brillante et pourtant si calomniée nous retrace, et cela pas plus tard qu'au retour de Louis XV de Metz, quand à la gloire d'une victoire remportée se joignait le bonheur de l'heureuse recouvrance que Dieu venait d'accorder à Louis le

Bien-Aimé, de la vie et de la santé, recouvrance que la nation entière avait achetée de ses larmes, de ses prières, et qu'elle saluait alors de ses vœux et de ses acclamations les plus ferventes.

Mais ne parlons ici que de nos fêtes patronales, de ces fêtes où l'Eglise, tendre mère alors vénérée et chérie, était seule l'ordonnatrice. La fête patronale de Paris, et on peut dire que le souvenir s'en reflète encore dans notre neuvaine annuelle, était celle de sainte Geneviève, l'humble bergère de Nanterre, en même temps qu'on célébrait avec elle la mémoire de l'illustre saint Marcel, ou saint Marceau, une des pieuses gloires de nos temps mérovingiens. Même dans notre siècle de matérialisme et d'indifférence, le nom de Geneviève est resté au cœur de Paris comme le souvenir le plus pur et le plus radieux de nos splendeurs nationales. Les auteurs les plus cyniques, les incrédules les plus effrontés ont tous respecté le nom de cette fille du peuple, devenue au ciel la patronne et la protectrice de cette nation dont elle naquit. Pas une tradition populaire qui soit plus vivante parmi nous que celle de ses vertus et des prodiges obtenus par son intercession; et Voltaire lui-même, qui a soufflé le venin de son athéisme sur tant de choses saintes, s'est arrêté devant cette gloire si humble et si pure. Cette enfant de Paris avait trouvé grâce devant le maître cynique de la philosophie moderne.

Cependant notre dévotion actuelle à la mémoire de sainte Geneviève n'est plus qu'une ombre, qu'une trace de la dévotion antique de la ville de Paris pour sa sainte patronne. Elle avait sa procession, comme la Reine des

anges, proclamée aussi Reine du beau royaume de France par la consécration du bon roi Louis XIII; et quelle fête que cette procession! C'était la plus belle fête de Paris.

Ce n'était pas peu de chose que de faire sortir la châsse de sainte Geneviève, châsse qui avait son gardien, le *chevessier*, et que nos rois eux-mêmes avaient dotée de ses pierres précieuses et ciselures. Il fallait pour cela l'ordre du roi et l'arrêt du parlement qui autorisait la procession annuelle des reliques; mais il fallait d'abord, d'après une antique tradition populaire qui a donné lieu à un dicton connu, que la châsse de saint Marcel fût portée à l'église Sainte-Geneviève, « car, disait le peuple de Paris, sainte Geneviève ne bouge pas, si saint Marcel ne la requiert. »

Après une pieuse veille et les préparations usitées par l'Eglise, les Génovéfains faisaient descendre la sainte châsse. L'abbé faisait l'absolution, comme pour le jour des Cendres, sur la foule prosternée. Puis, la châsse descendue, le chantre entonnait le *Beata virgo Genovefa*. Après quoi l'abbé et les assistants s'en allaient dans l'ordre hiérarchique baiser, nu-pieds, la précieuse relique. C'était ensuite la communion générale, comme dans toutes nos belles solennités catholiques.

Le lendemain au point du jour, arrivaient le lieutenant-criminel et le procureur du roi, les commissaires et autres officiers de justice, prenant la sainte châsse sous leur sauvegarde, et jurant de la ramener fidèlement à l'abbaye.

Après l'entrée solennelle du clergé de notre église

métropolitaine, la procession commençait de défiler; et sur le passage des reliques, les maisons pavoisées, les rues tendues, le sol jonché de fleurs témoignaient du zèle pieux des habitants de Paris. C'était à qui aurait dressé la plus belle arche de verdure, à qui aurait fourni à la procession le plus d'ornements, à qui aurait le plus donné, le plus dépensé.

A la tête de la procession, on voyait l'abbé de Sainte-Geneviève qui marchait la crosse en main et la mitre sur la tête; l'archevêque de Paris tenait sa droite. Les religieux, le clergé de Notre-Dame venaient ensuite; les fidèles fermaient la procession.

Arrivés au portail de Notre-Dame, où l'on faisait une station, les porteurs de la châsse de sainte Geneviève prenaient celle de saint Marcel, et réciproquement.

C'est que saint Marcel, dont si peu de Parisiens d'aujourd'hui connaissent l'histoire, avait aussi sa part jadis de nos respects et de nos souvenirs pieux.

Il y avait, vers l'an 440, aux portes du vieux Paris, une montagne qu'on appelait *Mons Cetardus*. Là, le peuple de Lutèce venait souvent en grand pélerinage. Un de ses évêques y reposait; c'était saint Marcel. Pasteur chéri et vénéré de son troupeau, il avait été pendant sa vie la providence active et vigilante de son diocèse, et depuis sa mort, son tombeau opérait des miracles. On en citait des exemples merveilleux. Un curé empoisonné avait mêlé la poussière de sa pierre à un simple breuvage, et il en avait été instantanément guéri. Les mères répétaient à leurs enfants ce que leurs pères leur avaient appris

des vertus de ce saint patron et des miracles qui pendant sa vie avaient témoigné de sa sainteté.

Un énorme dragon avait longtemps désolé la ville et les environs. Ce dragon dévorait les enfants, attaquait les hommes, jetait partout la consternation et l'effroi. Dans cette calamité, les Parisiens s'adressent à leur évêque. Marcel prie. Il marche à la rencontre du monstre. Il se trouve face à face avec lui, sans doute sur cette montagne devenue si célèbre. O prodige ! ô puissance de la prière sanctifiée par la foi, par la charité et par la vertu! Le dragon se couche aux pieds du saint évêque, humble et haletant, évidemment dompté par une puissance qui n'est pas de ce monde. Marcel passe au cou du monstre son étole sacré, et ce n'est plus dès lors le fléau de Lucèce, la terreur de ses habitants ; c'est un animal inoffensif dont la vue rappelle aux Parisiens émerveillés le souvenir du miracle de la *fosse aux lions*.

Une autre fois, un taureau s'était échappé terrible et furieux des boucheries de Paris. Il parcourait les rues, jetant la terreur partout. Quelques-uns avaient tenté de l'arrêter au passage. Il avait éventré les plus robustes et les plus courageux. On n'avait plus d'espoir qu'au saint évêque. On court le chercher. Marcel, avec ses habits pontificaux, se présente au devant de l'animal, fort de sa foi ardente et du nom du Sauveur. Comme le monstre, le taureau devient docile. Il se prosterne même aux pieds de l'évêque. Conduit en triomphe dans les rues et les carrefours, il regagne paisiblement le lieu d'où il était sorti, et chacun de bénir le saint apôtre dont les mérites

et la prière attirent sur Lutèce les prodiges et les miséricordes d'en haut.

C'est en souvenir de toutes ces choses qu'on allait chercher à la petite église de Saint-Marcel la châsse du saint évêque, pour lui faire partager les honneurs de la procession de Sainte-Geneviève.

Car cette montagne, que le v° siècle appelait *Mons Cetardus*, illustrée depuis par une église bâtie sur le tombeau du saint, était devenue un bourg célèbre appelé Chambeau, et puis enfin, plus tard, un quartier ou plutôt un faubourg de Paris, le faubourg Saint-Marcel, le même qui subsiste encore.

La procession Sainte-Geneviève stationnait donc à Notre-Dame, où les religieux de Sainte-Geneviève chantaient la messe. C'était ordinairement l'évêque de Paris qui officiait, les génovéfains étant du côté droit, le clergé de Notre-Dame du côté gauche.

En sortant de Notre-Dame, Messieurs de Sainte-Geneviève portaient la châsse de saint Marcel jusqu'au Petit-Pont, et Messieurs de Notre-Dame, celle de sainte Geneviève. On partait ensuite pour l'église des Ardents; et là seulement, on prenait congé les uns des autres. Le clergé de Notre-Dame s'en retournait à son église, et les religieux s'acheminaient vers la leur, avec le clergé de Saint-Marcel. Les quatre ordres mendiants de Saint-Etienne et de Saint-Médard allaient devant.

Indépendamment de la fête patronale de la sainte, on promenait sa châsse dans Paris aux jours de calamité publique.

En 1675, elle était sortie soixante-dix-huit fois depuis le miracle des Ardents.

On la promena en 1566, le 7 juillet. Depuis six semaines environ, des pluies incessantes désolaient la campagne, menaçaient les récoltes. Au moment où la procession se mettait en marche, une étoile resplendissante apparut au ciel, bien que l'on fût en plein jour. Elle ne s'effaça pas de toute la journée, et brillait encore lorsque la châsse rentra à l'abbaye.

Quelles fêtes que ces cérémonies si majestueuses et si aimables, où tous les cœurs battaient à l'unisson, où tout était joie, concorde, amour!

Il est bien entendu que la procession une fois rentrée, la fête prenait cette allure particulière à l'esprit français, à l'esprit parisien surtout. Les marchands forains établis dans les carrefours et sur les places, comme nous les voyons encore dans nos rares pèlerinages et solennités nationales, se partageaient les faveurs de la foule, les exclamations des badauds et les convoitises des enfants. Puis on s'acheminait vers les boulevards, où, au retour de ces pieuses promenades, on retrouvait tout l'entrain et toute la gaîté des foires.

C'est ainsi qu'au retour de la procession des Rogations, procession pieuse et sévère s'il en fut, le peuple s'ébattait devant le *fameux dragon d'osier*. Ce dragon, fourni chaque fois par le clergé de Notre-Dame, était tout justement un souvenir du monstre dont saint Marcel avait de son vivant délivré Paris et ses environs. Cet énorme mannequin, secoué vertement par la foule, finissait par ouvrir sa formidable gueule. Et les gamins

de Paris de danser autour de cet ennemi inoffensif, en riant et en chantant, et lançant, à qui mieux mieux, dans ce gouffre, des gâteaux, des sucreries et des fruits, exactement comme nos badauds le font encore devant la caverne grillée de l'ours Martin, ou devant le bénin éléphant du jardin du roi.

Un quartier de Paris tout privilégié avait son géant d'osier à lui seul; c'était la rue aux Ours. Tous les ans, le 3 juillet, par une permission singulière, ce géant était promené dans Paris aux huées de la foule, tout comme le bœuf gras. Voici d'où venait au quartier Saint-Denis ce privilége unique.

Le 3 juillet 1418, un soldat suisse, attablé dans un cabaret aux portes de Paris, jouait aux dés avec quelques camarades. En quelques heures, il avait perdu tout son argent. On connaît le proverbe, et il nous fait assez comprendre que les Suisses ne savent point perdre de bonne grâce. Le soldat fut pris d'un tel accès de fureur que, passant dans la rue aux Ours, au coin de la rue Salle-au-Comte, il frappa d'un coup de couteau une image de la Vierge, que tout le quartier vénérait. Dans ce temps de foi énergique et profonde, où, sans adorer plus que maintenant les images, on les entourait de respect par rapport aux dévotions qu'elles représentaient, un tel acte était réputé comme un odieux sacrilége. Le peuple, saisi de terreur, allait se ruer sur l'impie, lorsqu'il s'arrêta devant le miracle qui frappait ses yeux. Le sang jaillissait de la sainte statue, comme s'il fût sorti d'une plaie véritable. On courut quérir le clergé; mais pendant ce temps, le soldat, sans doute ému de remords, était

déjà loin. On ne pouvait plus brûler que son effigie : car ce n'était ni plus ni moins que le supplice du feu qu'encourait alors un acte semblable.

Tous les ans donc, à pareil jour, un grand mannequin d'osier était dressé là, comme pour faire amende honorable à la sainte image. Ce géant avait six mètres de haut. On le promenait, suivi des huées de la populace et des signes de croix des vieilles femmes. Quand on l'avait fait voir à tout Paris, on ramenait le géant rue aux Ours, où, à la satisfaction générale, on le brûlait sans en laisser miette. Une fois cet acte de réparation accompli, la joie et l'entrain parisien reprenaient le dessus, et un superbe feu d'artifice réjouissait tout le quartier.

Voilà l'histoire du géant de la rue aux Ours. Cela dura jusqu'en 1743.

A qui sourirait malignement en lisant cette anecdote et crierait à la barbarie, nous demanderons ce que c'était que le bouc émissaire du peuple de Dieu, et si la peine de contumace n'est pas encore à l'heure qu'il est, en plein XIX^e siècle, en vigueur dans notre code pénal.

Pas de ville en France, pas le moindre bourg qui n'ait sa fête patronale. Du nord au midi, de l'est à l'ouest, sauf les mois d'hiver les plus rigoureux, c'est une succession de réjouissances en l'honneur du patron particulier à chacune de nos localités. On oserait presque dire que c'est le calendrier animé.

Bien mieux, tous les corps constituant l'Etat, toutes les compagnies avaient leur fête patronale. Le parlement avait tous les patrons des villes où nos rois l'avaient

transféré. L'Université avait pour patronne la docte et glorieuse sainte Catherine, reine des écoles de philosophie, qui, dans les premiers siècles de l'Eglise persécutée, avait confondu par les arguments de la divine sagesse la fausse science et la sagesse humaine. Le second patron de l'Université était saint Nicolas, révéré des écoliers.

Les six corps des marchands et des métiers avaient chacun leur saint patron, quelquefois leur patronne.

Les meuniers avaient le *bon larron*, figure si connue et si popularisée par les *mystères*. Le bon Sauval, à qui nous empruntons ces détails, ajoute malicieusement ceci : *comme s'ils reconnaissaient eux-mêmes qu'ils sont larrons, mais qu'à la fin ils pourront s'amender.* C'était au bon vieux temps que parlait là Sauval. Qu'aurait-il dit en celui-ci ? Sans doute le bon larron n'aurait su où donner de la tête.

Saint Martin « qui donne le bon vin » ne devait pas être, on le pense bien, en France, le plus négligé de tous les patrons. On le fêtait superbement, et cet anniversaire est encore resté très-populaire et très-fêté dans nos provinces et même à Paris.

« Les *ivrognes*, ajoute encore Sauval avec sa bonne gaieté, *voudraient bien faire croire que c'est à leur sollicitation qu'on fête saint Martin.* » Nous ajouterons que le motif de la popularité du grand saint Martin est au fond du cœur français, de sa nature élevé et généreux. La figure tout à la fois martiale et chrétienne de ce grand évêque, devenu apôtre de soldat qu'il était, faisant avec sa vaillante épée la part du

pauvre dans son ample manteau, ne pouvait manquer d'être environnée d'un culte vraiment populaire dans cette France où le courage uni à la charité, c'est-à-dire la force unie à la douceur, est resté l'idéal de notre aimable et héroïque nation.

Mais le peuple de France a toujours aimé à rire. Il est rare qu'il ne signe pas ses faits et gestes les plus sérieux d'un mot spirituel ou d'un acte de bonne humeur. Il avait ses malices au bon vieux temps comme aujourd'hui, plus qu'aujourd'hui peut-être.

Ainsi y avait-il à Paris, dans nos quartiers marchands, quelques bonnes gens bien simples? On ne manquait pas l'occasion de s'en divertir, et cela sous le patronage de quelques saints connus qui, certes, ne pouvaient en faire un crime à cette population bruyante et joviale du quartier des Innocents. A la Saint-Simon et à la Saint-Jude, on envoyait ces braves gens au Temple ou à la tour Saint-Jacques, pour y acheter des nèfles. Là, quelques méchants garnements, le plus souvent des valets de bonne maison les attendaient pour leur noircir la figure de charbon ou de suie, et les pauvres dupes de rire avec tout le monde, tout en maudissant peut-être au fond du cœur leur simplicité.

A la Conception Notre-Dame, c'était au parvis qu'on envoyait les nigauds.

Au cœur du vieux Paris, au *marché aux Poirées*, il y avait une maison d'origine très-ancienne. Au mur principal de ce bâtiment, se trouvait sculptée, on ne sait en souvenir de quoi, la figure d'*une truie qui file*. Arrivait-il de province quelque apprenti ingénu? Le jour

de la mi-carême, on ne manquait pas de l'envoyer au marché aux Poirées, baiser cette figure. Et quelle hilarité quand il revenait de sa corvée, rouge et confus, après s'être cogné le nez et le menton au grain poudreux de la truie qui file !

Le jour de la Saint-Jean, encore une de nos fêtes les plus populaires, était le jour de liesse du prévôt des marchands et des échevins. Il y avait festin et grand bal à l'hôtel de ville ce jour-là.

Mais aussi à côté de tous ces ébattements populaires apparaissait la pensée sérieuse et chrétienne. Dieu reprenait bientôt ses droits sur ce peuple, et les fêtes de nos saints les plus illustres, comme celles de nos saints mystères, avaient leurs pompes, mais surtout leur solennelle préparation. La fête de saint Pierre et saint Paul, celle de saint Jean, avaient leur vigile comme l'Assomption, Noël et la Toussaint.

Qui croirait que, au milieu de ce Paris du moyen-âge, dont les romanciers nous font un véritable coupe-gorge et le repaire des crimes mystérieux et des trames les plus odieuses, la nuit qui précédait l'Assomption et Noël, ces petites rues noires serpentant à travers la cité, étaient sillonnées de pieux fidèles qui de tous les coins de la ville accouraient à Notre-Dame, et même aux autres églises, pour y attendre dans l'oraison et le jeûne l'aurore des grands jours de notre christianisme ?

Ces siècles ignorants et incrédules, dont on a dit tant de mal, avaient, on le voit, leurs bons moments. Qu'il y a loin de ces temps de gaieté franche et de sincère ferveur à notre indifférence nationale et reli-

gieuse! On sent que le froid et monotone calendrier républicain est venu interrompre la suite joyeuse et pittoresque de nos anciens jours, ces jours qui s'écoulaient pour nos pères entre la prière, le travail et l'allégresse, sans que l'un de ces jours ressemblât à l'autre. A peine si notre population d'aujourd'hui, soucieuse et affairée, se souvient qu'elle a connu d'autres cortéges que ce grossier et monotone cortége du bœuf gras, qui, sans doute, disparaîtra bientôt encore de nos mœurs.

Nos fêtes modernes, si rares et si tristes, ne sont plus qu'un souvenir, qu'une trace du passé. L'âme de la nation n'est plus parmi nous. Et même dans celles de nos provinces qui sont restées le plus attachées à leurs traditions, ainsi que le Languedoc, la Provence, la Normandie, la Bretagne, mais surtout nos provinces du Nord, ces souvenirs, ces signes de vitalité locale vont s'affaiblissant chaque jour. Dans le plus grand nombre de nos villes, les fêtes de nos aïeux ont disparu. Provins, Beauvais, Sens avaient leur *fête de l'âne*, qu'elles doivent regretter singulièrement. Provins avait surtout sa *fête des Innocents*, où les enfants nommaient parmi eux un évêque. Aux Rogations, elle avait *son dragon*, porté par le sonneur de Saint-Quirace. La *lézarde*, portée par le sonneur de Notre-Dame, rencontrait le *dragon*, et entre ces deux monstres s'engageait un mémorable combat. Senlis avait sa fête du roi de l'arbalète. Enfin Amiens avait sa *fête littéraire*, à l'instar de Toulouse, où le plus docte poëte, auteur de la meilleure ballade en l'honneur de la Vierge, allait recevoir le prix au milieu des réjouissances publiques.

Rouen célèbre toujours sa belle fête de la gargouille. Encore une fête de la Charité! Encore le souvenir d'un saint illustre!

Ce bénéfice de la charité, cet impôt que l'Eglise prélève sur nos fêtes nationales, c'est ici le *privilége de la fierte*.

Il y avait jadis aux environs de Rouen un vaste marécage dont les populations des campagnes voisines fuyaient les exhalaisons malsaines et le triste renom. Ce lieu, comme tous les lieux déserts ou abandonnés, avait sa légende; mais ce n'étaient pas des terreurs fictives qui en éloignaient le peuple : dans ses ravins humides, au milieu des roseaux, était caché un énorme reptile, moitié monstre, moitié serpent. Il dévorait l'imprudent qui osait se risquer dans ces affreux parages, et son haleine pestilentielle donnait la mort au loin et corrompait l'air pur des campagnes. Personne n'osait le combattre, la terreur était au comble dans le pays.

Un jour pourtant il se trouva un homme qui eut ce courage. C'était Romain, l'évêque de Rouen. Il vivait dans la sainteté, faisant le bien, évitant le mal, comme saint Paul décrit l'homme juste selon la foi. Romain, inspiré d'en haut, promit qu'il tuerait le serpent; mais il demanda qu'un fidèle, confiant dans la Providence divine, s'aventurât à l'accompagner. A la honte des ouailles du saint évêque, personne ne consentit à le suivre. Un seul s'offrit : c'était un malheureux condamné au gibet pour ses nombreux méfaits. Il n'avait plus rien à perdre en ce monde; son supplice était prochain. Romain, touché de son courage, accepta, et lui promit sa grâce au retour

de leur dangereuse expédition, si, comme il le croyait fermement, le Seigneur armait son bras et les sauvait tous deux de la fureur du monstre.

Ils partirent. De loin derrière les hauts herbages, ils voyaient étinceler les yeux du reptile, ils entendaient ses sifflements hideux. Déjà tout autre fût tombé mort au contact des vapeurs infectes que de son antre il répandait dans l'air. Saint Romain avait conjuré ces premiers périls par la puissance du signe de la croix. A l'aide de la prière et par le secours de Dieu, ces deux hommes, dont l'un est un élu, et l'autre un coupable justifié en un instant par la foi et le repentir, s'avancent sans crainte vers le monstre. L'horrible dragon tressaille. Sa fureur est impuissante; il se sent désarmé. Le saint en profite pour passer sur lui, comme un joug invincible, son étole d'apôtre. Docile et domptée, la bête se laisse entraîner, et Romain ordonne au prisonnier, son compagnon, de conduire ainsi jusqu'à la ville ce monstre si redouté.

Le peuple, émerveillé, reçoit avec des cris de joie son sauveur. Le serpent est brûlé publiquement; ses cendres sont jetées dans la Seine; et la même ovation élève et confond dans les transports de la foule reconnaissante le saint évêque et le malheureux qu'il a arraché à la mort, et dont Dieu a voulu faire aussi l'instrument de ses miracles.

Le bruit de cet événement alla bientôt jusqu'à la cour. C'était le pieux roi Dagobert qui régnait alors. Ce prince, attendri par ce récit, ordonna qu'en souvenir de ce miracle la cathédrale de Rouen aurait le privilége de délivrer tous les ans un prisonnier. Ce privilége, appelé

le privilége de la fierte, fut sanctionné dans la suite par des lettres-patentes des rois successeurs de Dagobert et par arrêt des cours souveraines.

Depuis ce jour, tous les ans à la fête de l'Ascension — c'était le jour auquel saint Romain avait fait cette expédition terrible, — Rouen célébra sa fête *de la gargouille*, nom que le peuple avait donné au dragon vaincu.

Fête religieuse et fête nationale tout ensemble, elle réunissait toutes les autorités religieuses et civiles dans une touchante union et de communes formalités.

Trois jours avant l'Ascension, c'est à dire pendant les trois jours des Rogations, le clergé visitait les prisons pour y chercher le condamné le plus digne de compassion et de pardon, après s'être rendu en la grand'chambre du parlement, puis au bailliage et à la cour des aides, où, en vertu du privilége de la fierte, il sommait les officiers du roi de surseoir à toute procédure contre les criminels détenus alors dans les prisons de la ville.

Le jour de l'Ascension venu, dès sept heures, la cathédrale retentissait de la sublime invocation *Veni Creator*. Ensuite on prononçait le serment solennel de ne rien révéler des dépositions qui auraient été faites par les prisonniers. Ces dépositions étaient consultées à huis clos par les chanoines, prêtres et capitulaires. La discussion close entre eux tous après le choix du prisonnier à délivrer, le nom du gracié était adressé sous scel à messieurs du parlement, qui attendaient dans la grand'chambre la décision du chapitre, avec leurs grandes robes rouges. Une fois cette décision venue,

le parlement envoyait aussitôt l'ordre d'élargir le prisonnier.

Cette délivrance n'avait qu'une condition pour le privilégié. C'était qu'il parût dans la procession de la fierte pour faire la confession publique de sa faute; celle de mener à l'avenir une vie meilleure et de s'amender sincèrement était, bien entendu, moralement imposée au pénitent.

Vers trois heures de l'après-midi, celui-ci était amené tête-nue et les fers aux pieds au lieu où était déposée la châsse de saint Romain. Là, il faisait l'aveu public de sa vie criminelle, et aussitôt ses fers tombaient. A la vue du coupable que la miséricorde de l'Eglise venait de réhabiliter, la foule attendrie battait des mains. Alors commençait pour tout le monde, cette fête avec ses allégresses. Le prisonnier délivré prenait un des brancards de la châsse du saint patron de Rouen, à qui il devait la vie — c'était bien le moins —, et la procession commençait son défilé par les rues étroites bordées de maisons à pignons. Devant la châsse, un homme portait au bout d'une perche l'image de la *gargouille*, le fameux monstre de saint Romain. Cette figure recevait tous les anathèmes de la foule. Les enfants lui montraient le poing, pendant que les reliques étaient l'objet de la vénération publique, et que sur leur passage le peuple en se signant criait : « Noël! vive notre grand saint Romain! »

La procession rentrée, les divertissements commençaient, et le gracié, mêlé à la foule, reprenait tous ses droits en même temps que tous ses devoirs de chrétien et de citoyen.

Telle était, telle est encore la fin de toutes les œuvres de l'Eglise catholique : le salut temporel et spirituel de ses enfants.

Quelque chose de presque semblable quant au fond et à la forme se retrouve dans la fête de Béziers, connue sous le nom de *la Caritach*.

Au IIIe siècle, du temps de la domination romaine dans les Gaules, une étrange monture apparaissait sous les murs de Béziers. C'était un chameau ; il portait un apôtre qui venait semer sur cette terre encore païenne le bon grain de l'Evangile. Cet apôtre était Aphrodise ; il venait de l'Orient. Il fit luire sur le peuple de ce pays la douce lumière du salut ; il se fit aimer par ses vertus et ses bienfaits. Dieu récompensa son élu par le don des miracles ; et quand Aphrodise s'en alla dans le sein du Seigneur, il laissa sur la terre un immortel souvenir, et ce pays qu'il avait conquis à la lumière l'adopta pour patron.

Pour cette cause aussi, son nom béni se mêle à toutes les pompes de la fête de Béziers, et cette fête célèbre de la *Caritach* n'est autre chose que le souvenir joyeux de ses bienfaits et de ses dévouements. — C'est encore la fête de la Charité.

Au milieu du cortége obligé, où se mêlaient comme partout les représentants de l'autorité civile et de l'autorité religieuse, entre les bannières et les chariots enrubannés des corps de métiers, au bruit des fanfares et des tambours, une image s'avance encore ; mais celle-ci est une image de paix, un souvenir vénéré. Elle marche au milieu des bénédictions de la foule, et nulle

part ne retentit l'anathème. C'est un haut et pacifique animal fait de carton, c'est le chameau traditionnel sur lequel apparut pour la première fois à Béziers le saint apôtre.

Et les gâteaux et les dragées de pleuvoir sur les spectateurs, et les cris et les chants de retentir. Les ménestriers conduisent autour de l'image la ronde joyeuse des jeunes gens, une ronde patoise en l'honneur du saint patron, qui s'est perpétuée à travers les siècles.

Limoges avait sa fête patronale, célèbre aussi sous le nom de l'*ostensoir de saint Martial*. L'ostensoir de saint Martial, dans le langage du pays, était l'exposition de la relique enchâssée de ce saint patron du Limousin. Cette fête n'avait point de dragon ni d'autre image à la tête de sa procession. Elle avait un roi, *le roi de l'ostensoir*.

Honneur à celui que la voix publique désignait pour ce privilége. Il fallait que l'équité, la première des vertus sociales, et la charité, la plus grande des vertus religieuses, eussent motivé ce choix. Arrière en ce jour les privilèges de la fortune ou du rang. Pas d'intrigues secrètes, pas de brigues obscures. La conscience publique était le juge. Une royauté d'un jour était le prix. Mais cette royauté, tout éphémère qu'elle semblait, survivait en réalité à la suppression de ses fragiles insignes; et quand, le soir de la fête, le roi de l'ostensoir ôtait sa couronne et son manteau parfilé d'or vrai et bordé d'hermine, ni plus ni moins que celui de nos rois, il lui restait de ces honneurs, le plus grand de tous, l'estime générale et la considération qui les lui avaient valus.

Quel entrain aussi, quelle magnificence surtout dans quelques fêtes du Nord! Là, c'est une autre allure : les cavalcades, les tournois, les banquets sont les manifestations de l'allégresse publique. Mais, avant de se réjouir, la foule a prié. La procession grave et silencieuse a sillonné les rues, avec l'emblème pieux qui rappelle l'origine chrétienne de la fête. Parlons d'abord de la fête *de l'Epinette*, la fête nationale et antique de la ville de Lille.

La fête de l'Epinette, nous le croyons du moins, n'est autre chose qu'un souvenir de la translation de la couronne d'épines, cette relique sans prix que le roi saint Louis arracha aux infidèles pour en enrichir le trésor de nos reliques. Tout l'atteste dans ses emblèmes et même dans l'époque de son origine, puisqu'elle date des croisades et qu'elle fut instituée sous les yeux mêmes du saint roi.

Le premier tournoi de l'Epinette se donna, en effet, devant ce prince. Avant d'aller chercher sur les rivages étrangers la mort d'un héros et d'un martyr, le saint monarque, heureux d'avoir rapporté à la France, au prix du sien, quelques gouttes du sang divin sur la sainte épine, se mêlait comme un vrai père de famille aux réjouissances qui accueillaient dans cette France fidèle et fervente ce présent du ciel. Il était là, à ce premier tournoi de l'Epinette, entouré de sa vaillante et si simple noblesse, les Coucy, les Châtillon, gloires éclipsées maintenant. Ces vrais grands seigneurs, dont la brave épée étayait si bien le sceptre du roi de France, étaient eux-mêmes les héros du tournoi. Ils luttaient là

de force, d'adresse, de bonne grâce, encouragés par le sourire de leur roi bien-aimé ; et sans doute plus d'une lance fut rompue en ce jour pour le triomphe de la foi et pour l'honneur des dames.

Cette fête resta dans la suite la fête nationale de Lille, et l'une des plus brillantes de la France entière. L'usage lui avait donné une solennité extraordinaire. Nous allons essayer de la décrire d'après les détails que nous en donne l'Histoire de Lille et de la Flandre [1].

Comme à Limoges, l'Epinette avait son roi. C'était un souverain honneur que d'être choisi pour le roi de l'Epinette, et il ne se donnait aussi qu'au plus digne. Le dimanche gras, dans un banquet municipal, le candidat était élu, et le surlendemain on le présentait à la ville sur la place du marché. Un hérault d'armes, car tout se faisait alors dans les formes, lui présentait une branche d'épines, symbole de la sainte épine, déposée au couvent des Dominicains. Le nouveau roi, acclamé par la foule, était reconduit chez lui, où il célébrait son joyeux avènement avec quelques autorités de la ville et des amis à lui, réunis à la table de famille. Un bal terminait la journée.

Le mercredi on réglait tout ce qui avait rapport au prochain tournoi.

Le vendredi le roi s'en allait, en vrai chevalier français, honorer saint Georges, à Templemars, en nombreux cortége.

Le samedi se faisaient les revues ; puis il y avait un banquet superbe suivi d'un mystère.

[1] Par M. V. Derode.

Restait la fête principale pour le dimanche. C'était le jour du tournoi, c'était le beau jour. A Lille on disait *le béhourt*.

Il fallait voir quel ordre, quelle vigilance patriotique présidait à cette fête. Nos municipalités d'aujourd'hui ne sont pas capables de tant de sollicitude, de tant de précautions précises et délicates. Et d'abord, comme Lille était en ce jour assiégé, ainsi qu'on le pense bien, par une innombrable foule de curieux, tous ces braves gens étaient tenus de se servir eux-mêmes. Défense à eux, au nom de l'usage et des constitutions de la fête, de prendre parmi la population lilloise aucun serviteur pendant ces jours-là.

On ne pouvait non plus augmenter le prix des vivres pendant la fête.

Le plus grand nombre des bourgeois devaient prendre les armes et se distribuer aux lieux convenables pour y veiller de jour et de nuit. Les portes de la ville étaient fermées aux heures du tournoi. Une autre partie de la bourgeoisie, les *mal-armés*, était campée dans les carrefours. Aucun empêchement dans les rues. Toutes les voies devaient être libres et ouvertes à la circulation. Les *chiefs d'hôtel* étaient tenus de mettre devant la porte de leur maison des vases pleins d'eau pour le rafraîchissement de la foule, et aussi comme mesure de salubrité sans doute.

Les *pardons sonnés*, les mêmes *chiefs d'hôtel* devaient entretenir chacun devant sa porte des lanternes avec chandelles ardentes.

était vivement dépavée et couverte de sable fin. La lice était entourée de planches à hauteur d'homme. Une cloison semblable divisait l'arène et marquait la ligne que chacun des champions devait parcourir. Devant cette lice était établi un échafaudage destiné aux princes et aux dames.

La fête était annoncée dans toute la Flandre. Quand une compagnie de chevaliers était arrivée près de la porte de la ville par où devait se faire l'entrée, le roi de l'Epinette et son cortége se trouvaient là pour recevoir les étrangers, et avec toutes les formes du cérémonial requises dans les grandes solennités, il les conduisait en ville au cœur de la fête.

Le cortége du roi de l'Epinette était digne de curiosité. En tête du cortége chevauchait le hérault revêtu de sa cotte d'armes et portant l'étendard de la ville ; puis venait la procession des chevaliers avec leurs bannières ; derrière eux étaient les *archers du Serment*. Puis marchaient, dans de superbes litières couvertes de damas, d'or et de soie, ou sur de brillantes haquenées, les dames des chevaliers dans leurs plus beaux atours.

C'est à cet endroit du cortége que l'on voyait apparaître la pièce la plus curieuse. C'était une troupe d'hommes en costume rouge, portant trois cygnes, présent de la ville de Valenciennes au roi de l'Epinette. D'autres fois c'était un groupe de damoiseaux vêtus en sauvages. Leurs chevaux étaient déguisés en *peaux de bestes estranges*. Il y avait derrière eux des sauvages jusque dans la foule, et leurs épaules étaient surmontées

Enfin le roi de l'Epinette, ce monarque d'un jour, s'avançait tout vêtu de satin blanc, avec son cheval houssé de même, et ceci jusqu'à terre. Il était suivi de la troupe de ses valets ou servants, en *jupons de soie verde*. Les housses des chevaux étaient de même, bordées de franges de soie et d'or entremêlées de sonnettes. Du reste, on ne voyait que dorures, tant aux harnais du destrier royal qu'aux guides et aux mors des chevaux. Les panaches blancs des toques de velours flottaient au gré du vent, et tous les gens du cortége, jusqu'aux simples hallebardiers, avaient des vêtements de soie.

Quand cette magnifique cavalcade était arrivée sur la place, le roi et la reine de l'Epinette s'asseyaient sur leurs trônes, environnés de toute leur cour et des princes et grands seigneurs venus pour assister à la fête. Des ducs de Bourgogne ne dédaignèrent pas de se mêler à ce noble entourage. On dit même que Louis XI y parut en 1463. Il était venu tout exprès de Tournai; et il joûta, dans la cérémonie de cette année, contre Bauduin Gomer, roi de l'Epinette.

On le voit, il fallait que le roi de l'Epinette payât de sa personne. Après les joûtes, où le chevalier vainqueur recevait en grande pompe un collier aux armes de la ville, ou un épervier d'or suspendu à deux becs de soie verte, le roi était tenu de se mesurer avec le vainqueur. Toute son ambition, tout l'heur qu'il souhaitait, était de vaincre à son tour celui qui avait vaincu tant de nobles chevaliers.

Ce n'était pas tout, et il n'en était pas quitte à si bon

marché; il fallait que, en galant chevalier aussi, le roi vidât tous les jours sa bourse et fît servir en son hôtel ou ailleurs *des vins et espices avec alumerie* aux dames et demoiselles.

Puis les pénitences de la semaine sainte faisaient oublier ces innocents divertissements. Le mercredi saint et jusqu'au mardi de Pâques, toute la cour joyeuse restait au couvent des Dominicains pour y honorer la sainte épine que les religieux conservaient dans un magnifique reliquaire. Les tenants du tournoi entendaient religieusement les offices et la prédication. Après quoi le roi et les siens faisaient un dernier repas pendant lequel une quête avait lieu.

En 1556, le farouche Philippe II abolit cette fête pittoresque.

La fête nationale de Mons était *le Lumçon*.

Le Lumçon était la grotesque représentation d'un des glorieux faits de la chevalerie.

Mons et ses environs avaient eu au XIIe siècle, leur dragon, effroi des populations de ces contrées. Un noble chevalier, Gilles de Chin, — qui avait alors un grand renom bien mérité de valeur et de sagesse, et qui était l'un des plus loyaux et des plus intrépides de France et d'Allemagne, — affronta le terrible animal et le tua, comme fit le chevalier de Gozon du dragon de Rhodes.

De là une fête brillante qui, dans les temps reculés, attirait par sa solennité une foule de curieux. Par la suite, elle dégénéra; et maintenant, aux *kermesses*, on voit apparaître un énorme dragon d'osier, poursuivi par un homme armé de toutes pièces, monté sur un cheval

et accompagné des chinchins. C'est tout ce qui reste de ce chevaleresque souvenir.

Les Montois célèbrent encore cependant fidèlement leur kermesse de Messine. Un pélerin avait jadis rapporté de Messine une image miraculeuse de la Vierge. Cette image fut bientôt l'objet d'une dévotion particulière et de pieux pélerinages. De là naquit la kermesse de Messine. Ils n'ont pas encore oublié non plus la fête des crosseurs de Saint-Antoine.

Au XIVe siècle, un affreux fléau ravageait la province de Hainault. C'était le feu Saint-Antoine. Il était comme la peste, prompt et contagieux, par-dessus tout mortel.

A la même époque, et comme si Dieu mettait toujours le remède à côté du mal pour ceux qui glorifient sa providence, il y avait au bois d'Havré un saint et dévot ermite dont la renommée était grande dans le pays. La foule croyante se dirigea vers ce bois, où vivait ce saint ermite dans le jeûne et la retraite depuis de longues années. Il s'appelait Antoine. Sa prière opéra des guérisons miraculeuses, et jusqu'à ce que le fléau eût disparu, tout le peuple s'y porta

Des processions et des fêtes éternisèrent la mémoire de cet événement. La plus grande était celle des crosseurs, qui avaient saint Antoine pour patron. On ne sait trop cependant s'il existe entre cette fête et la pieuse légende qui y a donné lieu, d'autre rapport que celui du nom de ce pieux solitaire.

Tournai avait sa fameuse fête *des trente-et-un rois*. C'était une fête toute de festins, où la lice était la

salle à manger, et où les combattants ne connaissaient d'armes que la fourchette.

Valenciennes avait ses cortéges burlesques, *le prévost des coquins*, puis *le prince de la plume* et *le prince de l'Estrille*.

Bouchain avait sa fête *du prince de Plaisance*, avec ses devises joyeuses et ses farces allégoriques. Mais tout ceci n'est rien à côté de la fête de Douai, qui se célèbre fidèlement tous les ans encore, le 7 juillet, *la promenade de Gayant*.

Gayant est un vrai Goliath d'osier. Ce géant a une tête de bois, peinte et ciselée par Rubens, dit-on, pour un monstre de foire. On voit que ce joujou populaire ne manque pas d'une certaine valeur.

Mais *Gayant* n'est pas seul. Il est environné de son honorable famille, *madame Gayant*, une digne géante qui, bien plus petite que son noble époux, porte encore six mètres de haut, et ses trois bambins, *Jacot*, *Fillion* et *Binbin*, des petits gaillards qui n'ont encore que quatre à cinq mètres. Un orchestre composé de tambours et de fifres suit cette famille intéressante; et comme les rois du moyen-âge, ces bouffonnes majestés ont leur nain ou plutôt leur bouffon qui caracole à leurs côtés. C'est *le sot des canonniers*.

Après eux marche *le char de la Fortune*.

On y voit cette aveugle déesse, figurée par une statue, debout sur la plate-forme du char, et paraissant chercher dans la foule à qui distribuer ses bienfaits capricieux. Derrière elle, des personnages accouplés, représentant dans ses diverses conditions la société en-

tière, renversés par la bascule qui les porte, figurent admirablement les hauts et les bas auxquels nous soumet cette cruelle idole de l'humanité. Une leçon de philosophie au milieu d'une fête foraine.

Un mot, en terminant, sur l'origine de la *marche de Gayant*, fête si chère au cœur de tout vrai Douaisien.

Les calvinistes étaient venus mettre le siége devant Douai, au temps néfaste des guerres de religion. Mais la ville résistait, et ils eurent recours à la ruse. Une nuit que les habitants fêtaient au foyer de la famille la grande solennité *des rois*, ils tentèrent d'escalader les murs. La ville était presque prise, et les habitants éperdus ne savaient à quelle ressource se vouer, lorsque saint Mauront en personne descendit du ciel. Il était armé comme un vaillant chevalier, et dans sa main brillait une longue lame lumineuse d'où jaillissaient des éclairs célestes. Comme un foudre de guerre, le saint tomba sur les assaillants; il combla de leurs corps sanglants les fossés de la ville, et les bourgeois avaient à peine eu le temps de revêtir morion et cuirasse, que l'ennemi dispersé s'enfuyait devant eux.

Ce Goliath céleste, c'est Gayant. Mais la Vie des saints ne dit pas que saint Mauront ait eu femme et enfants. Madame Gayant et ses marmots sont la prose de la légende.

XII

Le feu de la Saint-Jean.

Les feux de joie. — Cérémonies du feu de la Saint-Jean — Les chats de la Grève. — La procession de Jumiéges. — La légende du Loup-vert. — La Saint-Jean de Châlons et de Provins. — La pierre de Saint-Jean. — Les brandons en Bretagne.

De tout temps, les feux publics ont été la manifestation des réjouissances populaires. Le feu possède en effet, par sa clarté et sa chaleur, quelque chose qui vivifie, qui réjouit, qui échauffe le cœur et l'esprit.

Aussi avons-nous connu de toute antiquité les feux de joie. On en faisait le soir, aux portes des maisons, sur la place publique, à la nouvelle d'un événement heureux, à l'annonce d'une victoire, à la naissance des princes, après que les prières publiques avaient chassé quelque fléau.

Cette tradition étrange s'est toute réfugiée dans un de nos us et coutumes des plus invétérés dans notre caractère national; car, après toutes nos secousses politiques, après ces temps d'indifférence religieuse dont,

malgré nous, nous subissons l'influence, elle demeure encore parmi nous, non pas dans notre capitale, où la génération actuelle, qui semble n'avoir pas eu d'aïeux, ne s'enquiert jamais de ce qui se passait hier, et repousse presque avec haine tous les souvenirs du passé, mais dans les provinces et les campagnes, où l'éducation, plus concentrée dans l'intérieur, s'empreint plus aisément des traditions que le père reçoit de l'aïeul et que l'aïeul a reçues des aïeux.

Cette coutume a nom *le feu de la Saint-Jean*. On ne saurait dire quelle est l'époque de son origine; mais on sait qu'elle s'est continuée jusqu'à la Révolution, en plein Paris.

Chaque année, la veille de la Saint-Jean, les magistrats de la ville faisaient élever un amas considérable de fagots, auxquels, à un moment donné, on mettait le feu aux grands applaudissements de la foule. La place de Grève, qui était alors le théâtre des exécutions, était le lieu ordinaire choisi pour celle-là.

Il faut croire que cette cérémonie, si chère au peuple parisien d'autrefois, comportait une très-grande solennité; car on y dépensait passablement d'argent, et la présence habituelle de nos rois, mentionnée depuis l'an 1471, exigeait un certain apparat, qu'on retrouve en effet aux rares pages de nos chroniques et souvenirs, où il est parlé du feu de la Saint-Jean.

C'était presque toujours le roi, quelquefois la reine, qui, accompagnés de leur cour, venaient allumer le feu sur la place de Grève. Nos rois partageaient alors les plaisirs de leur peuple, si minces ou si puérils qu'ils

pussent être. Dans ces temps de mœurs vraiment patriarcales, princes et sujets se confondaient dans les mêmes joies. Après ces cérémonies, le roi et la famille royale ne dédaignaient pas le simple repas, quelquefois une frugale collation, que la ville leur offrait. On mangeait là, confondus, et il y avait, à côté de la table du roi, et après celle des officiers de la ville, une autre table à laquelle participaient tous ceux qui, parmi la foule, désiraient partager les friandises et mièvreries que la ville offrait au prince et à sa cour.

Ce fut une grande solennité que le feu de la Saint-Jean de l'an de grâce 1573. Il mérite l'honneur du récit.

C'était la dernière année du règne de Charles IX. Ce monarque, consumé par le souvenir du passé, traînait dans les regrets sa jeunesse languissante et maladive. Il avait plus que jamais besoin de distractions. La ville lui en donna une vraiment royale dans la cérémonie du feu de la Saint-Jean.

On avait fait les apprêts les plus magnifiques. Au milieu de la place de Grève, qui était alors très-vaste, s'élevait un arbre de soixante pieds de hauteur. Il était hérissé en tout sens de traverses de bois, desquelles pendaient cinq cents bourrées et deux cents cotrets.

Au pied de ce trophée s'entassait… on ne le croirait jamais, *dix voies* de gros bois, et Dieu sait combien de bottes de paille. On ne vit jamais un feu mieux nourri.

Le tout était orné de guirlandes de roses et autres fleurs, et surmonté de bouquets et de rubans : il y en avait pour quarante-quatre livres.

On avait disposé un feu d'artifice à côté de là, composé de lances à feu, pétards et fusées; il y avait aussi des pièces d'artillerie et des arquebuses à crocs.

De tous côtés une foule immense était accourue à ce spectacle : c'est qu'il y avait à ce divertissement un appendice presque nouveau, qu'on n'avait ajouté au feu de la Saint-Jean que depuis quelques années. C'était un sac de toile énorme, qui contenait environ deux douzaines de chats, plus un renard, lesquels animaux étaient destinés à être brûlés vifs, *pour donner plaisir à Sa Majesté*, dit le compte des dépenses payées à Lucas Pommereux, l'un des commissaires des quais de la ville; ce compte consistait dans la fourniture *des chats qu'il fallait audit feu*, et aussi la fourniture *du grand sac de toile dans lequel avaient été livrés lesdits chats*.

On pense bien que la fête n'allait pas sans musique. Il y avait donc là, suivant la coutume antique, les joueurs d'instruments, notamment ceux dits *de la grande bande*, ce qui était la réserve pour les grandes occasions. Sept trompettes sonnantes retentissaient encore par-dessus tout cela. C'était une sérénade à faire tomber du premier coup les murs de Jéricho.

Tout l'orchestre partit quand le roi parut. On n'attendait que Sa Majesté pour qu'elle mît le feu au bûcher. Peu après l'arrivée du roi, donc, les magistrats de la ville, prévôt des marchands, échevins, armés de torches de cire jaune, s'avancèrent vers l'arbre entouré de bûches et de fagots qui ne demandaient qu'à flamber; puis respectueusement présentèrent au roi une belle torche de

cire blanche, garnie de deux poignées de velours rouge; et Sa Majesté, armée de cette torche, vint gravement allumer le feu.

On peut juger du vacarme qui commença, lorsque la flamme s'élevant s'en vint atteindre le sac où étaient renfermés les malheureux chats, des miaulements désespérés qui traversèrent l'harmonie des fanfares, et enfin des drames intimes qui se passèrent dans le malencontreux sac parmi lesdits chats avant qu'ils fussent rôtis et consumés.

De notre temps, il est certain qu'un mouvement populaire se fût élevé en faveur de ces malheureuses victimes de nos ébattements nationaux. Mais le peuple d'alors n'avait pas ces entrailles de miséricorde que nous nous connaissons pour ces hôtes familiers de nos foyers modernes. Les chats étaient encore, à cette époque, l'objet d'une aversion craintive parmi la multitude; et il n'y a pas si longtemps, du reste, que cette répulsion générale semble s'être adoucie, on peut dire même effacée.

Il ne s'éleva donc aucune protestation, aucune clameur sensible en faveur de ces malheureuses bêtes, qui rôtirent tous jusqu'au dernier, en vrai gibier de Satan.

Et pendant ce temps-là le peuple criait, gesticulait, battait des mains.

Lorsque la dernière bûche et le dernier rameau de l'arbre s'affaissèrent, le roi se leva, et il monta à l'hôtel de ville, où l'attendait un goûter splendidement servi quoique fort simple :

C'étaient des dragées parfumées, des confitures sèches

de toutes sortes, des cornichons confits, de grandes tartes aux fruits, des flancs à la crême, des massepins, où l'on voyait les armes royales faites en sucre et dorées, des fruits et des vins fins.

Il resta là fort tard. Et tandis qu'il était à table avec les magistrats de la ville, et que les curieux se pressaient autour de la desserte royale, le peuple, en bas, ramassait les tisons que chacun enlevait et portait dans sa maison, bien assuré qu'ils lui porteraient bonheur.

Jusqu'à Louis XV, cette cérémonie garda sa splendeur, car nos rois y manquèrent rarement ; — mais l'éducation que Louis XV orphelin fut obligé de devoir au régent ne lui inculqua pas un grand respect pour nos coutumes nationales. — Il fut aussi le premier roi qui manqua au pélerinage du mont Saint-Michel, et ce ne fut pas un bonheur pour sa race.

Ce n'était pas seulement Paris qui fêtait si joyeusement la Saint-Jean. Presque chaque province la fêtait à sa manière, par des processions, des danses, le tout d'une façon plus ou moins pittoresque. Ne parlons que de quelques-unes, qui se célèbrent encore, sinon dans tous leurs détails du bon vieux temps jadis, mais encore au moins dans plusieurs de leurs particularités.

A Jumiéges, par exemple, on célèbre la Saint-Jean sous un singulier vocable, qui ne nous semble pas trop révérencieux pour le saint et austère précurseur du Messie. C'est la confrérie du Loup-vert qui en fait tous les frais.

Il est d'usage dans ce pays, que tous les ans, la veille de la Saint-Jean, la fameuse confrérie du Loup-vert aille se choisir un nouveau chef au hameau de Conihout.

C'est seulement là qu'on peut le prendre. Celui qui revêt cette haute dignité s'appellera le Loup-vert, comme son prédécesseur. Il revêt une large houppelande verte, et se couvre la tête d'un bonnet vert, de forme conique, comme les docteurs allemands. Puis il se met en marche à la tête des frères ; et bannière en tête, on rentre à la ville, avec accompagnement de pétards, et en chantant l'hymne de saint Jean, par anticipation sur le lendemain.

L'office dit, on retourne chez le Loup-vert, où, par respect pour cette antique dévotion de l'Eglise catholique qui fêtait par le jeûne et la prière les vigiles de de nos saints les plus illustres, on sert un repas tout en maigre. Puis on danse devant la porte, en attendant l'heure heureuse à laquelle doivent s'allumer les brandons de la Saint-Jean.

La nuit venue, une jeune fille et un jeune homme, sans doute des fiancés dont l'union doit bientôt avoir lieu, parés de bouquets et de guirlandes de fleurs, mettent, au son des clochettes, le feu au bûcher qui s'élève sur la place, orné de fleurs et de rubans. La flamme brille et s'élève, au chant pieux du *Te Deum*, le plus beau de nos saints hymnes, — car il faut toujours que Dieu ait sa part dans toutes les allégresses du moyen-âge. Après quoi, un paysan entonne, en patois normand, une sorte de parodie de l'*Ut queant laxis;* et pendant ce temps, le Loup et les confrères, le chaperon sur l'épaule, et se tenant tous par la main, poursuivent autour du feu celui qu'ils ont désigné pour être le Loup-vert l'année suivante. Le premier et le dernier de ces singuliers chasseurs n'ont qu'une seule main libre ; et il faut cependant

qu'ils enveloppent et saisissent trois fois le futur Loup, qui cherche à leur échapper et les frappe à coups redoublés de sa grande baguette. Cependant il ne peut longtemps leur résister : il est pris, et on le porte au bûcher, où on feint de le jeter.

Un formidable repas termine cette journée, au bruit des chansons, et aux aigres accords du ménestrier, l'accompagnateur obligé de toutes nos joies rustiques.

Enfin vient le 24 juin, le vrai jour de la fête. Il n'est pas moins gai que la veille, non plus que son lendemain. Une des cérémonies les plus pittoresques de la fête est la procession du pain bénit, surmonté d'une pyramide de verdure, ornée de rubans, au bruit des fanfares et de la mousqueterie. Après quoi, les clochettes déposées sur les marches de l'autel sont octroyées comme insignes de sa future dignité à celui qui doit être Loup-vert l'année suivante.

Voici la tradition qui, dit-on, a donné lieu à cette fête singulière, où le souvenir de saint Jean, on le voit, n'entre que pour mémoire.

Sainte Austreberte venait de fonder le monastère de Savilly, dont elle avait été élue abbesse. C'était à ses religieuses qu'était confié le soin de blanchir le linge de la sacristie de Jumiéges, dont Savilly n'était éloigné que de quatre lieues environ. Un âne transportait ce linge d'un monastère à l'autre. Il n'avait point d'escorte, il n'en était pas besoin dans ces temps de fervente dévotion. Son fardeau le protégeait assez. Cependant il arriva qu'un jour, un loup, peu révérencieux pour les choses saintes, sortit d'un bois voisin, pressé par la faim, et

se jetant sur maître Aliboron, le dévora en quelques bouchées. Mais la sainte abbesse avait entendu de son cloître les cris de sa malheureuse monture. Elle accourt, étend la main sur le meurtrier, et lui ordonne, avec cette sainte autorité des élus qui savent que Dieu est avec eux, de se charger désormais du fardeau de sa victime. La légende rapporte que messire loup obéit sans murmurer, et ainsi jusqu'à sa mort continua-t-il sa charge. On pense bien que cette fois le saint fardeau était bien assuré contre les voleurs.

La Nativité de saint Jean était célébrée à Châlons par une fête à peu près du même genre, qui a subsisté jusque vers le milieu du XVIIe siècle.

Le chapitre de la cathédrale se rendait, à cheval, avec tout le clergé, à une demi-lieue de la ville. Là, les chanoines coupaient avec des serpes des branches d'arbres; et à leur retour, ils en allaient orner les statues et les autels des saints. Le peuple, tout en joie, les escortait, des rameaux à la main, en jonchant de feuillage le chemin de la *verte procession*.

Provins avait aussi sa fête de la Saint-Jean et ses feux.

Les feux de joie seuls, sont restés, et tous les ans les paysans allument leur bûcher de la Saint-Jean sur la montagne en l'entourant des danses d'usage.

Combien cette fête était autrefois solennelle, dans ces heureux temps où les préoccupations de la vie matérielle n'absorbaient pas toute l'existence des classes laborieuses, et où Dieu et nos pieuses fêtes prélevaient leur dîme sur la vie des peuples!

Le soir, sur la place du Châtel, se dressait un immense bûcher, du fond duquel un arbre orné de rubans et de girandoles sortait sa cime verte. Le peuple réuni là, en groupes heureux et souriants, attendait gaiement que les autorités religieuses et municipales vinssent donner le signal du *feu*. Elles arrivaient enfin, avec les gens de la ville, portant fagots et bottes de paille, et le bûcher bénit, on y mettait le feu. Alors quels cris, quelles explosions de joie! C'était la même cérémonie dans la ville basse, au cloître de Notre-Dame du Val. Le vicaire se rendait là en grande cérémonie et procession, en chantant les litanies et le *Te Deum*. Et de toutes les montagnes voisines de Provins, les flammes de la Saint-Jean répétaient le signal de la danse et de la joie.

En Poitou, c'était un bourrelet de paille qu'on plaçait autour d'une roue de charrette, et qu'on allumait et promenait dans les sillons des champs.

Ailleurs, dans la commune de Cravant, le feu s'allumait entre quatre chemins, près d'une pierre que la tradition avait nommée *la grosse pierre de Saint-Jean*. On recueillait les cendres de ce bûcher fleuri, et l'on faisait passer des bouquets et des rameaux dans les flammes. Ces reliques, bénies dans la pensée des populations, étaient comme des gages de bonheur et de prospérité pour le foyer qu'elles protégeaient toute l'année de leur ombre. C'était comme le rameau bénit de *Pâques-fleuries;* ce rameau, de buis dans nos climats, de palme en Italie et en Orient, souvenir sacré du triomphe de Jésus-Christ, dont la présence dans nos demeures chasse

les influences mauvaises, et attire sur nous les bénédictions du ciel, et au dedans de nous les saintes et bonnes pensées.

Nos populations des campagnes — car il n'est guère de bourg ou de commune où ne se brûle chaque année le feu de la Saint-Jean — ont presque toutes une foi bien arrêtée en ces restes des brandons de la Saint-Jean. En Bretagne, surtout, on accorde à ces pieuses amulettes un vertu insigne. Le feu de la Saint-Jean n'y est pas une mince cérémonie. Les paysans y amènent leurs bestiaux qu'ils font sauter par-dessus le brasier salutaire, afin, disent-ils, de les préserver de toute épidémie et maléfice. Le feu éteint, chacun a soin d'en retirer un tison : c'est un gage de bonheur, et on lui accorde la vertu de préserver de la foudre la maison qui le possède. C'est toujours, on le voit, ce vieux coin de notre France, la Bretagne, qui sert d'archives aux traditions du passé.

XIII

Les Rosières.

Saint Médard et Salency. — La première Rosière. — Saint Médard et Clotaire I^{er}. — La royauté de la Rose. — La fête de la Rosière. — Les banlieues de Paris.

Au v^e siècle, du temps que régnait Clovis, vivait à Noyon un saint homme, Médard, évêque de ce diocèse, que les rois visitaient, et qui ne visitait, lui, que les pauvres chaumières. C'était le temps où le christianisme, comme un grain fécond, ensemençait la terre de France, pour y produire plus tard des prodiges de vertu, de courage et de sainteté. Il y avait alors, en France, autant d'évêques que de provinces, et presque autant de saints que d'évêques. Saint Remy, saint Médard, saint Germain d'Auxerre et d'autres florissaient sur cette terre devenue chrétienne, et tous les jours l'eau du baptême coulait sur des fronts convertis.

La sainteté de l'évêque de Noyon était connue. Elle est demeurée, du reste, presque proverbiale dans tout le pays du diocèse, où plus de quarante églises étaient

consacrées à Dieu sous son invocation. Cet homme illustre était moins l'évêque et le maître seigneurial de son diocèse, dont il possédait à peu près tout le territoire, que le père, le conseil et l'ami de ses chères ouailles. Aussi la petite commune de Salency, qui avait l'honneur de l'avoir vu naître, et tout le pays qu'il gouvernait spirituellement, se ressentaient-ils de la tutelle de ce saint homme. Salency surtout était le séjour de toutes les vertus. On l'appelait *la vallée d'or*, parce que le travail y entretenait la prospérité. Ses habitants vivaient partagés entre leurs labeurs, les devoirs de la piété et ceux de la famille. On n'y entendait jamais parler d'aucun des scandales qui attristaient les villes voisines; la sagesse et l'honneur, y étaient héréditaires. Salency était comme une grande famille, qui mettait sa gloire à conserver sans tache l'arbre de sa généalogie.

Mais saint Médard vieillissait; il voulut qu'après lui une institution perpétuelle fixât dans son pays ces lois de l'honneur de la religion et de la probité. C'est alors qu'il fonda le prix de *la rose*, récompense bien simple, mais précieuse à ces honnêtes et pures générations qui y voyaient le symbole d'une réputation à l'abri de tout reproche.

Il assigna sur une partie de son domaine, appelé *le fief de la rose*, une redevance de vingt-cinq livres, somme alors très-considérable, pour être donnée chaque année à la fille la plus vertueuse de Salency.

Suivant une tradition authentique, saint Médard fut contraint par le choix public de couronner en sa propre sœur la première rosière de Salency. On voyait en-

core, il y a quelques années, dans l'église de Saint-Médard, au-dessus de l'autel, un tableau dans lequel ce saint prélat, revêtu de ses habits pontificaux, couronnait sa sœur Agnès, agenouillée sur les marches de l'autel.

Peu après, saint Médard acheva sa vie pleine de bonnes œuvres; il mourut le 8 juin de l'an 545. C'est ce jour que, suivant la coutume sainte et raisonnable de l'Eglise catholique, qui fait naître les saints à l'immortelle gloire le jour où ils quittent cette vallée de larmes, nous célébrons sa fête. Il rendit sa belle âme entre les bras de Clotaire Ier, roi de France, accouru pour recevoir le dernier soupir de son évêque, et sans doute pour lui recommander son salut, si compromis par ses crimes et ses longues iniquités.

Depuis ce temps, la fête de la rosière s'est perpétuée dans ce diocèse, religieusement pratiquée par les Salenciens de siècle en siècle. Tout a changé autour de ce fragile chapel de roses, lui seul est demeuré : combien de couronnes se sont brisées depuis! Au milieu de toutes ces ruines, cette fraîche couronne subsiste encore. Ainsi demeure tout ce que la conscience humaine est contrainte de respecter en vertu des lois éternelles du beau, du bien et du juste.

Mais il y avait des conditions que l'on n'eût pu trouver partout, à ce beau titre de Rosière. Par les règlements, il fallait que l'opinion publique décernât elle-même la couronne. Ce n'était pas seulement la jeune fille désignée pour cette pure et fraîche royauté qu'on couronnait là, c'était toute sa famille; car il fallait que

jusqu'à la quatrième génération il ne se fût pas trouvé un reproche, un soupçon même, attaché à la réputation des aïeux. On le voit, cette fête était éminemment morale.

Les anciens seigneurs de Salency étaient en possession du droit de choisir la rosière parmi les trois filles les plus vertueuses connues à Salency. Mais ce privilége ne prévalait pourtant pas sur l'opinion, et il était obligé de la consulter au moyen du prône de la paroisse qui annonçait cette nomination, tout en en appelant à la paroisse de la validité de cette nomination. Ensuite, ce fut le sort qui décida de l'élection entre les trois candidates.

Un mois avant le jour de la cérémonie, les habitants de Salency s'assemblaient et s'assemblent encore pour nommer, en présence du maire et de l'adjoint, trois filles dignes de la rose. Cette nomination faite, on tire au sort le nom de celle qui sera couronnée. C'est le jugement de Dieu. Aussi est-il rare que le silence de ses jeunes rivales et l'approbation de toute la petite ville n'achèvent pas de prouver que l'heureuse élue est digne de tant d'honneur.

Le 8 juin, donc, jour de la fête du saint fondateur, pendant que la commune se met sur pied, que les cloches de la paroisse sonnent à toute volée, et que les tambours donnent le signal de la cérémonie, la rosière, vêtue de blanc, s'avance vers l'église au son joyeux de la musique. Les autorités la précédent, et deux personnes des plus notables la conduisent. Toute tremblante de se voir ainsi l'objet de l'ovation générale, elle entre

à l'église avec son cortége, douze jeunes filles vêtues de blanc comme elle, avec un large ruban bleu en baudrier. Ses filles d'honneur, car toute royauté veut une garde, se rangent autour d'elle avec sa famille et douze garçons qui font aussi partie de son entourage. Un prie-Dieu couvert de velours, comme pour la châtelaine, attend au milieu du chœur cette reine de la sagesse. Et c'est de là qu'elle assiste à l'office en attendant le moment solennel. De là elle voit la couronne qui l'attend, au bord de l'autel, avec le ruban bleu et la bague que Louis XIII, le roi juste, qui se faisait une religion de cette chasteté que tant d'hommes mettent leur gloire à profaner en eux, voulut donner un jour lui-même à la rosière.

L'office fini, la cérémonie du couronnement commence. Le cœur de la jeune fille bat d'une douce émotion. Les yeux de sa mère sont pleins de larmes. Toute la foule la couronne déjà du regard.

L'officiant bénit le chapel de roses. Il rappelle en quelques mots l'antiquité de cette fête, la gloire attachée à cette chaste récompense, le souvenir sanctifiant du fondateur à qui cette coutume est due. Il tient à la main cette couronne, objet de tant de vœux. La rosière avance timidement son front; à peine ose-t-elle le relever sous tant de gloire. Cette couronne si légère, c'est toute sa vie de sagesse et de travail. Quel moment! Et comment se fait-il que toutes nos campagnes ne se soient pas sans exception rangées à l'exemple de cette petite paroisse, si humble et si méritante?

Ensuite vient le *Te Deum*, et pendant ce chant solennel, le cortége gracieux se remet en marche.

C'est avec sa couronne, sous le prestige de sa respectable royauté, que la rosière, au retour, parcourt les rues de Salency. Elle s'en va recevoir les hommages dus à sa dignité nouvelle. Des présents simples et symboliques attendent la nouvelle reine, et leur singularité même est un attrait de plus : un bouquet de fleurs, deux balles de paume, et un sifflet de corne.

De là, la rosière et sa petite cour se réunissaient au château seigneurial; un repas abondant, offert par le seigneur du lieu à la reine de la fête et à tous les habitants de la commune, était suivi, le soir, d'un bal où se mêlaient tous les rangs et tous les costumes, et où le seigneur dansait le premier avec la jeune fille que le matin il avait couronnée. Ce bal champêtre finissait au coucher du soleil.

Ce beau jour avait son lendemain, auquel la rosière invitait sous son humble toit toutes les jeunes filles du village et leur servait de sa main une collation qui était un adieu à sa gracieuse royauté.

Telle est la pieuse et morale fête que, dans sa sagesse et dans sa simplicité, l'un de nos premiers évêques nous a donnée. C'est la fête des aïeux; c'est la fête de l'innocence qui s'ignore; c'est la fête de la sagesse et de toutes les vertus. Tous les prix Monthyon possibles ne seront jamais qu'une imitation libre de celle-là.

Les campagnes ne sont pas riches; tout leur trésor est dans la fertilité de la terre, dans l'activité et le courage de ses habitants. La sagesse et le travail y sont

la seule dot des filles. Saint Médard a voulu que l'admiration publique y ajoutât quelque chose.

La pensée du saint évêque est devenue féconde. Depuis sa fondation, de riches et nobles propriétaires, des municipalités même ont voulu élire leur rosière, et plusieurs villages de Normandie, de Lorraine et des environs de Paris l'ont imité. Tous les ans, on accourt de la capitale à Suresnes et à Nanterre pour assister à cette cérémonie, nouvelle pour le plus grand nombre d'entre nous. La critique, qui se mêle de tout en France, a voulu couvrir de ses railleries cette honnête coutume. De quoi ne rit-on pas parmi nous? Elle subsiste malgré tout, en dépit des sceptiques et des indifférents, et il est à croire qu'elle demeurera tant que la civilisation moderne voudra bien permettre à nos campagnes de laisser subsister un toit de chaume au fond de leurs vallées, et jusqu'à ce qu'aient disparu le dernier paysan et le dernier sillon.

XIV

La Rosière de Salency.

I

A une lieue de Noyon, en Picardie, il y a une humble petite ville qui s'appelle Salency. L'histoire n'en a jamais parlé, et certainement aucun dictionnaire géographique n'en dirait mot, sans l'intérêt qui s'est attaché à la fameuse institution de la Rosière, que le bienheureux évêque de Noyon, Saint-Médard, y fonda, vers les premières années du vi^e siècle, du temps que Clovis, d'imposante mémoire, achevait son règne glorieux. — Mieux vaudrait dire du temps où les rois étaient bergers. Qui est-ce qui croit encore que ce temps-là ait existé?

L'époque à laquelle nous allons nous reporter, est l'an 1642, temps de simplicité et de bonne foi patriarcale, où l'innocence au village n'était pas du moins une fiction, quoi qu'en dise le petit opéra de *Joconde*. Il y avait déjà onze siècles que l'on célébrait tous les ans le couronnement de la rosière à Salency; et depuis

le jour où le saint évêque de Noyon avait été contraint par la voix publique, de couronner, dans sa sœur bien-aimée, la première rosière du pays, on eût dit qu'il veillait d'en haut à l'honneur de son aimable fondation, et que la sagesse et les douces vertus étaient devenues l'héritage commun des filles de Salency. Des couronnes de roses desséchées, suspendues aux lambris des chaumières, y étaient regardées comme des blasons vénérés; et les mères avec orgueil montraient à leurs filles ces souvenirs d'une jeunesse irréprochable, en leur disant : « Vois, mon enfant, cette couronne fut méritée par ma mère; celle-ci est la mienne; tu nous dois la troisième. »

Ce n'était par d'ailleurs pour les femmes seulement que la sagesse et l'honnêteté la plus rigoureuse étaient passées à l'état de loi. Les hommes montraient la même émulation pour tout ce qui touchait à l'honneur et à la délicate probité. Car, dans la rosière, on ne couronnait pas uniquement la jeune fille la plus pure, mais anssi le nom le plus estimé et le plus irréprochable. La famille tout entière était solidaire de chacun de ses membres; le moindre écart d'un frère, d'une sœur, d'un parent, la plus légère tache apportée à un nom, de quelque part qu'elle vînt, rejaillissaient sur la conduite la plus exemplaire, et eussent suffi pour anéantir les titres les plus légitimes à ce chapel de roses, si digne d'envie et si envié. — A ceux qui trouveraient cet ordre de choses trop rigoureux, nous pourrions prouver, à l'aide de considérations trop hautes pour notre sujet, que cette loi de solidarité est l'esprit de toutes les institutions sociales; mais cela est hors de propos, et ce

qu'il y a de plus concluant à dire, c'est que les habitants de Salency ne se trouvaient pas mal apparemment de cette sévérité-là, puisque chacun y était tour à tour juge et partie.

II

C'était donc en l'an de grâce 1642, c'est-à-dire la dernière année du règne de Louis XIII, qui est peut-être bien la figure royale la plus généralement méconnue de l'histoire et la plus dévisagée par les historiens. Un soleil de printemps jetait ses derniers rayons sur la campagne des environs de Salency, en fuyant déjà doucement derrière l'horizon plat et verdoyant. Les troupeaux paissaient tranquillement dans les champs, plus silencieux et plus solitaires à mesure qu'on s'éloignait de la ville. La route qui conduisait de Salency à Noyon était presque déserte; les paysans étaient encore aux champs. L'heure du repos n'avait pas encore sonné, et la solitude de ces campagnes n'était troublée par nul indiscret. Seul, un beau cavalier que portait fièrement un cheval richement caparaçonné, longeait la lisière d'un petit bois qui bordait la route. Au bout de quelques minutes d'un trot lent et régulier, le chevalier mit pied à terre, et se retournant, il donna les rênes de sa monture à un valet de chambre qui le suivait à la distance de quelques pas, en lui ordonnant d'aller l'attendre au bout du petit bois. Demeuré seul, il s'assit au

pied d'un arbre, et reposant sur le large tronc sa belle tête languissante et ennuyée, il s'assoupit légèrement. C'était un homme dans toute la force de l'âge, et de la taille la plus élégante et la plus noble. De longs cheveux bruns naturellement bouclés s'échappaient de son chapeau de feutre; un frond pâle, un visage plein d'une mélancolique douceur, tels étaient, à grands traits, les caractères distinctifs de sa personne. — Son costume, qu'il tenait apparemment à dissimuler, ne laissait rien voir de sa richesse, caché qu'il était sous les plis d'un ample manteau brun. Après s'être reposé quelques instants, le noble cavalier releva vivement la tête, comme pour secouer quelque rêve pénible ou une langueur douloureuse, et, resserrant sur sa poitrine les plis de son manteau, il se leva et se remit en route.

« Eh! par ma foi, se dit-il, étais-je venu ici pour m'endormir? Dormir! cela m'est bien permis. Mais rêver, être seul, c'est différent. L'incognito est cependant une douce chose. Depuis mon séjour à Varennes, je n'ai pu en user. Il y a si peu de bons moments pour nous dans la vie! »

Et ce disant, le cavalier jetait un regard jaloux sur une pauvre chaumière délabrée qui s'élevait humblement de l'autre côté de la route. Sur le seuil serpentaient deux maigres vignes en fleur, et la porte disjointe était entrebâillée. Sans doute le cavalier fit quelque amère réflexion sur les misères secrètes de l'opulence et sur le bon côté de la pauvreté; car un amer sourire glissa sur ses lèvres, et il se mit à traverser le chemin, qu'une pluie d'orage tombée pendant la nuit avait rendu

fort boueux, dans l'intention sans doute de respirer un instant l'air enfumé mais paisible de cette demeure misérable et solitaire.

« Aussi bien, se dit-il, j'ai une soif furieuse, et je trouverais volontiers chez ces bonnes gens une tasse de lait pour une désaltérer. Entrons. »

Arrivé à la porte de cette masure champêtre, le cavalier en poussa timidement la porte, qui s'ouvrit à demi; et il s'arrêta, comme ému et charmé, devant le spectable qui s'offrit à lui. Son regard traversa une pièce delabrée, et s'arrêta avec ravissement sur une charmante fille rose et blonde qui, assise sur une escabelle aux pieds d'une bonne vieille femme presque octogénaire, baissait sa tête souriante vers un objet qui absorbait tout son intérêt, et que cachait en ce moment au cavalier un groupe curieux de trois enfants, dont l'aîné avait dix ans au plus. Caché dans l'ombre, et séparé de cette scène par la pièce sombre et vaste qui servait d'entrée, le cavalier n'avait point été aperçu. Il n'osait ni entrer ni se retirer; une douce curiosité l'attachait à ce pauvre seuil. Il se résolut enfin à rester à cette place, jusqu'à ce qu'il eût appris quelque chose de ce qui se passait là, ou jusqu'à ce qu'une circonstance imprévue lui dictât la conduite qu'il avait à tenir. Il se disposa donc à voir et à écouter de tout yeux et de tout oreilles.

La jeune fille, vêtue suivant le costume du pays, d'une robe proprette et d'un blanc fichu de mousseline croisé, tenait dans ses mains un papier dont elle lisait la teneur à la bonne vieille, qui l'écoutait avec le plus

vif intérêt dont son grand âge eût laissé son cœur capable. Mais le tapage des deux plus jeunes marmots empêchait le cavalier d'entendre ce dont il s'agissait. Il fut un instant sur le point d'aller leur tirer les oreilles, car il était naturellement impatient et semblait avoir la douce habitude d'être obéi. La bonne vieille lui évita ce soin, en appelant auprès d'elle, d'un signe impératif, le plus récalcitrant des deux. Grâce à l'à-propos de cette injonction, le silence fut établi, et, de plus, le cavalier au manteau put découvrir l'objet qui attirait ainsi l'attention de toute l'assistance. Quoiqu'il parût appartenir à un haut rang, son cœur etait candide et généreux; il fut bientôt captivé par tout ce qu'il vit.

Un bel enfant nouveau-né, du milieu d'un flot de dentelles et de batiste, élevait ses mains mignonnes vers la douce jeune fille, qui caressait son front avec compassion et tendresse. Des larmes, ces premières larmes que nous versons tous à notre entrée dans la vie, tremblaient au bord de ses yeux, et un faible gémissement sortait, par intervalle, de sa bouche entr'ouverte; à ses pieds gisait un coffre de bois de rose plein d'or et de bijoux. — La bonne vieille paralytique n'avait d'yeux que pour ces merveilles, dont elle n'avait jamais vu la moindre dans sa longue existence, et les marmots, effarouchés par le feu des diamants et par l'éclat de l'or, couvaient de loin, de leur convoitise enfantine, toutes ces belles choses, qui leur paraissaient être tombées de l'autre monde.

Voici ce que le cavalier put saisir de la longue lecture de la jeune fille, interrompue tantôt par les exclamations

de la bonne vieille, tantôt par la révolte de l'un des deux mutins.

« Ami inconnu qui recevrez ce dépôt, au nom de la sainte Église, ouvrez votre cœur à la pitié. Amis du fidèle Strafford, proscrits et fugitifs, nos jours sont mis à prix par les rebelles. Des affidés secrets du Protecteur sont sur nos traces, et le roi Charles, notre gracieux et doux souverain, ne peut plus rien pour ses dévoués serviteurs. Sous un obscur déguisement, nous gagnons les côtes de Bretagne, d'où nous pourrons rejoindre nos braves Irlandais, pour vaincre ou mourir dans une lutte suprême. Bientôt, demain peut-être, l'enfant que le Ciel nous fait naître sera orphelin, et nous ne pouvons le sauver du sort qui nous attend qu'en le jetant en des bras étrangers. Que la Providence nous vienne en aide; qu'elle entre avec ce cher dépôt sous le toit hospitalier qui le recevra, et qu'on s'y souvienne que les bénédictions de ceux qui pleurent sont un gage de prospérité et de joie pour l'avenir.

» Il y a dans ce coffret une partie de notre fortune. Celui qui recueillera notre enfant en usera pour elle. Hélas! puisse-t-elle trouver, dans ce coin oublié du monde, une destinée souriante; que le Ciel l'y fasse croître pour le bonheur obscur, et non pour les revers éclatants. Mais vous qui ouvrirez vos bras à la pauvre délaissée, vous qui lui apprendrez à prier, n'usurpez pas tout entiers les droits maternels. Laissez quelque chose de son cœur à la vraie mère, et nommez-la, le soir, en lui joignant les mains.

» Ce médaillon est le portrait de son père. En l'ou-

vrant, plus tard, elle y trouvera l'image de sa mère, belle d'un bonheur passé et sans retour. Si un miracle nous conserve la vie, ce médaillon servira à nous faire reconnaître; car une mère, pour reconnaître son enfant, n'a besoin que de son cœur.

» Et maintenant, adieu, cher fardeau! Nous ne pouvons aller plus loin avec toi sans risquer ta frêle existence. Vis loin de nous, mais vis! Et vous qui lisez, nous nous remettons entre vos mains; notre sûreté, celle du trône, dépendent peut-être de votre discrétion. Gardez quelques jours seulement notre triste secret à tout ce qui vous environne. Un mot, un indice peut nous perdre, en nous livrant. Dans quelques jours, nous ferons voile vers l'Irlande, nous aurons transmis à des sujets fidèles les ordres du roi, notre souverain légitime, et notre vie alors sera à nos ennemis! Que Dieu nous garde. »

La blonde jeune fille s'était interrompue plusieurs fois pour essuyer ses larmes, et le beau cavalier lui-même sentait ses yeux humides, en contemplant cette gracieuse figure toute bouleversée par une pitié tendre et active, car elle semblait offrir le contre-coup de toutes les douleurs dont l'expression abrégée avait passé par sa bouche. Il avait lu tour à tour, sur ce visage sincère, la compassion, la terreur, le découragement et l'espérance. Mais le sentiment qui survécut à tous les autres, ce fut la pitié la plus aimable, et quand elle eut fini de lire, elle la reporta sur la frêle et innocente créature qui élevait vers elle ses petits bras, comme pour la supplier d'accepter la maternité de l'adoption.

« Mon doux Jésus! dit-elle en serrant avec soin dans

son corsage cette douloureuse épître, est-il bien vrai, mère Mathurine, et est-ce qu'il peut arriver au monde de tels malheurs parmi les grands ? »

Ici un soupir étouffé sortit de la poitrine de l'homme au manteau brun. Personne ne l'entendit.

« Avez-vous jamais vu, mère Mathurine, qu'une mère soit ainsi obligée de se séparer de son enfant ? » Et une dame si noble, si riche ! Tenez, voilà les armes de leur nom derrière le médaillon, et comme elles sont belles ! Mais, Jésus Dieu ! il faut penser tout de suite à ce pauvre petit être, il appelle sa mère, le pauvre enfant. Peut-être qu'il croit que c'est moi, mère Mathurine ; à cet âge-là on ne distingue rien. Ne crains pas, pauvre enfant, continua-t-elle en embrassant le nouveau-né qui se calmait sous ses caresses, je serai ta mère, moi, ou plutôt ta grande sœur, car le père et la mère Gaillot, mes parents, sont les meilleurs fermiers du pays, et le cœur ni le bon pain n'y manquent ; tu seras la plus jeune de la famille, voilà tout. Encore quelques jours de patience, car il faut garder d'ici là le secret, et si ma mère ou Sylvain, mon futur, venaient à savoir un mot de cela, tout Salency en parlerait demain. Et ne va pas nous trahir, au moins.

— Sainte Vierge ! dit la bonne vieille en se signant, j'ai pourtant eu dans ma vie grand'peines et labeurs, et du temps de la Ligue tout n'était pas roses, ma petite Catherine ! Mais-da ! je n'ai jà vu en telle encombre les rois et les grands seigneurs. Le Ciel garde nos très-aimés princes de tels guerres civiles et malheurs, et Dieu sauve notre roi très-chrétien, Louis le Bien-Aimé. »

Le cavalier, qui écoutait toujours, eut sur les lèvres un sourire de satisfaction. Il leva les yeux au ciel dévotement, et ne put s'empêcher de murmurer : *Amen*.

« Çà Catherine, ma belle fille, continua la vieille paralytique, tout n'est pas dit, et il faut nous enquérir promptement d'une nourrice pour ce pauvre marmot; c'est le plus pressé, car Mathurin va revenir des champs; et puis, par avant toute chose, nous serrerons la cassette et tous ces bimbelots-là. Toi, viens ici, Gillot, et laisse tout cela, dit la vieille à l'aîné des trois marmots, qui s'amusait à passer au cou de la belle Catherine un collier de diamants d'une immense valeur, après avoir glissé dans son fichu le médaillon enrichi de pierreries que la jeune fille avait remis dans le coffret. Tu ne diras mot de tout cela à ton père Mathurin, ni à la voisine Jeannette, ni à son garçon, dà; autrement j'envoie quérir la vache noire du grand pré, qui te mangera, c'est sûr. »

La même injonction fut répétée aux deux derniers bambins, qui n'avaient pas compris un mot à tout ce qu'ils voyaient, et qui n'entendaient que d'une oreille les menaces de la grand'mère.

« Mère Mathurine, dit la jeune fille après qu'elle eut bien embrassé la pauvre orpheline en l'enveloppant de nouveau dans ses langes, et en l'établissant bien commodément dans la petite corbeille de joncs vernis où elle avait été déposée, le temps presse, et la nuit va tomber d'ici à une heure au plus; il faut nous hâter. Savez-vous, mère Mathurine, il me vient une idée : votre fille Jacqueline a un nourrisson, n'est-ce pas?

elle se chargera bien de celui-ci jusqu'à ce que nous puissions l'établir à la ferme; je vais le lui porter bien vite avant la nuit tombante, enveloppé dans de vieux linges, comme si c'était un paquet que vous envoyiez à Jacqueline; on n'y verra rien, et justement Paillot-le-Roux, votre gendre, est allé travailler à la terre pour toute la semaine, au bailliage de Noyon : par ainsi, il ne saura rien; car c'est aussi un fier bavard que celui-là, mère Mathurine, soit dit sans reproche, et surtout quand il est dans le vin, ce qui dure bien toute l'année, pas vrai, mère Mathurine?

— Hélas! oui, par malheur, ma petite Catherine. Et prends garde à ça pour l'homme avec qui tu entreras en ménage; tout s'en va par là, vois-tu; il n'y a ni femme ni enfant qui tienne : c'est un fléau.

— Ah! pour ceci, n'en prenez souci, la mère; je connais Sylvain comme s'il était mon fils; il a bien des défauts, et il est joliment têtu, par exemple; mais pour ce qui est de boire, ça n'est pas son affaire, et j'en réponds comme de moi-même. »

Et ce disant, l'aimable jeune fille se leva, et alla prendre dans le bahut une pile de vieux linge qui s'y trouvait. Elle en tira un drap et en enveloppa l'enfant dans son élégante petite crèche, en lui ménageant la facilité de respirer et en le dissimulant avec adresse, sous la forme apparente d'un paquet de linge.

« Ah! Dieu soit loué! mère Mathurine, voilà justement que le pauvre enfant s'endort. On dirait que la divine Providence nous vient en aide. Pourvu qu'à cette heure je ne rencontre personne sur la route, et cepen-

dant, j'aimerais autant n'être pas seule ; il est tard, et l'on disait dernièrement qu'une bande de voleurs s'était répandue dans les environs. Si vous laissiez venir avec moi Jeannot que voici, dit-elle en mettant la main sur l'épaule de l'aîné des trois garçons, cela vous priverait-il beaucoup, la mère?

— Oui, pour qu'il te laisse là toute seule avec ton paquet, au premier nid de merles qu'il apercevra, le grand fainéant! Voyez un peu la belle compagnie et le grand secours! Est-ce qu'il fait seulement quelque chose pour moi, depuis que je suis couchée là sans me mouvoir, et n'es-tu pas obligée de nous venir faire la soupe tous les jours, pauvre Catherine? Ecoute, il y a bien pour près d'une heure de chemin par la route, car notre fille est tout proche de Noyon. Mais tu gagneras bien un quart d'heure en prenant par le chemin de la Croix blanche, à travers le bois ; va, ma fille, emmène Jeannot si tu veux; mais il ne t'arrivera nulle encontre, je te le dis; Dieu et les saints Anges seront avec toi. Ah! que n'ai-je encore mes bonnes jambes d'il y a dix ans! »

Et la bonne vieille, se soulevant péniblement, joignit les mains comme pour offrir à Dieu ses souffrances. Pendant ce temps, Catherine avait déposé auprès d'elle son précieux paquet, et, en grande hâte, elle ôtait de son cou le collier de diamants que Jeannot y avait passé. Elle ne songea plus au médaillon qu'il avait glissé dans son corsage. Elle renferma les bijoux et l'or dans le coffret, le ferma soigneusement, en cacha la clé d'or sous la paillasse de la bonne vieille, et le serra dans

un coin de panneau secret où la bonne femme, qui avait eu comme sa fille très-mauvaise chance en ménage, avait ramassé jadis, denier par denier, la dot de ses enfants.

On peut juger de l'attitude du cavalier qui voyait et entendait sans être aperçu; il était venu là chercher une heure de paix et de silence, et voilà qu'il se trouvait engagé à son insu dans une aventure incroyable. Car si le cas qui se présentait était assez fréquent pour que le vénérable Vincent de Paul eût cru nécessaire d'y subvenir à l'aide de sa sainte institution, du moins celui-ci était-il étrange par les circonstances qui l'accompagnaient. Attendri et intéressé au plus haut point, il ne bougeait et ne soufflait mot, oubliant qu'il était là dans une très-fausse position, et ce ne fut que lorsqu'il s'était agi pour Catherine de traverser seulette ce bois désert sous la protection très-peu sûre de Jeannot, que le cavalier s'était dit : « Je la suivrai. »

En conséquence, il tira à lui en dehors la porte, qu'il ferma comme il l'avait trouvée, de manière à ne pas laisser soupçonner que cette scène eût eu un témoin, et, caché derrière un coin de taillis, il attendit que Catherine partît avec le fardeau dont elle avait accepté si joyeusement la responsabilité.

La jeune paysanne donna son front à baiser à Mathurine, lui demanda de réciter à son intention un *Ave Maria*, afin que rien ne l'arrêtât durant la route, et prenant Jeannot par la main, elle sortit furtivement et se jeta dans le bois. Lorsqu'elle fut à une vingtaine de pas de distance, l'homme au manteau brun, rabattant

son chapeau sur son beau visage, la suivit et disparut après elle.

III

Le petit chemin qu'avait pris Catherine aboutissait, en effet, à une longue vallée au bout de laquelle s'élevait une croix de pierre qui indiquait la route de Noyon. Quand Catherine fut arrivée là, elle hâta sa course; car le chemin était beaucoup moins désert en cet endroit, et elle risquait d'être surprise. La jeune fille ne marchait plus, elle semblait avoir des ailes, et Jeannot était hors d'haleine. Quant au cavalier brun qui suivait toujours Catherine de près en se dissimulant de son mieux, tantôt derrière les arbres, tantôt entre les broussailles, bien qu'il eût de grandes bottes, il était lui-même tout essoufflé, et il était facile de voir qu'une marche si rapide n'était point dans ses habitudes.

Tout alla le mieux du monde. Le futur nourrisson de Jacqueline ne jeta pas un cri de tout le temps, et Catherine ne fut arrêtée ni reconnue par aucun ami indiscret. Arrivée à la petite ferme de Jacqueline, elle cogna discrètement, entra, et le cavalier l'attendit de nouveau tout près de là.

Jacqueline était seule, comme elle l'avait prévu, et les arrangements furent bientôt conclus. Elle devait se charger de l'enfant jusqu'à nouvel ordre, et le traiter avec les soins dus à sa faiblesse, et les égards dus à

sa naissance. Catherine viendrait tous les jours, et le secret devait être religieusement gardé, pendant quelques jours au moins. Catherine sortit de la ferme, radieuse comme une mère. La mission que le Ciel lui imposait en cette circonstance rehaussait son innocence d'une dignité noble et charmante. Le cavalier ne put s'empêcher de l'admirer, bien que toujours à distance. La jeune fille était si heureuse et si préoccupée qu'elle ne sentit pas son regard. Toujours accompagnée de Jeannot, qui rongeait une beurrée en s'attachant à sa robe, elle reprit le chemin par lequel elle était venue; et comme il était tard et que la nuit tombait, l'homme au manteau brun la suivit à une distance plus rapprochée; ce ne fut pas sans une vertueuse émotion que, arrivé à l'angle de la croix blanche, il la vit s'agenouiller sur les degrés de pierre, et murmurer dévotement une sainte oraison, sans doute, en reconnaissance du succès de sa démarche. En ce moment, un bruit assez proche de voix avinées et de grossiers éclats de rire arriva à travers la feuillée au chevalier et fit tressaillir la jeune fille au milieu de sa prière. Elle la termina vivement, tout émue d'une juste frayeur, et prêtant l'oreille, elle se signa, en délibérant si elle ne ferait pas mieux de regagner la route de Noyon que de continuer son chemin seule à cette heure. Mais le souvenir du secret qu'elle avait à garder la retint; un plus long retard, une rencontre imprévue pouvait la compromettre. Elle se mit donc résolûment sous la garde de la Providence, dont elle suivait les desseins, et, reprenant la main de Jeannot, elle se préparait à courir à

toutes jambes, quitte à porter le marmot s'il venait à perdre le souffle, lorsque le cavalier au manteau s'approcha d'elle :

« Ma belle enfant, lui dit-il en portant seulement la main à son chapeau qu'il n'ôta point, et d'un son de voix si noble et si doux que Catherine n'en avait jamais entendu de pareil, n'ayez nulle crainte; ce sont des mousquetaires attardés, un peu pris de vin, qui retournent au château, où la cour est venue passer quelques jours; ma présence auprès de vous imposera à leur gaieté. Je ne vous quitte pas.

— Ah! monseigneur! vous êtes bien bon, » s'écria Catherine en osant à peine lever ses yeux pleins de candeur sur le beau visage du cavalier; car elle se sentait dominée en sa présence par une sorte de respect filial et par une vénération douce qu'elle n'avait jamais éprouvée pour personne. La pensée qu'elle pût courir aucun danger en acceptant cette protection ne lui venait pas; elle s'y reposa avec toute la confiance de son cœur; il lui semblait qu'elle acceptait la sauvegarde paternelle.

Le beau seigneur, car c'était assurément, dans la pensée de Catherine, quelque grand de la cour, offrit galamment la main à la jeune fille pour l'aider à se relever. Catherine, toute confuse, l'accepta en tremblant; et comme le cavalier prit son hésitation pour une vertueuse défiance, il ajouta en souriant:

« Si ma bonne mine n'est pas un titre suffisant à votre confiance, ce que je ne puis que louer dans une jeune fille de votre âge, croyez du moins que je la mérite en toute loyauté. Je vais à Salency; si c'est là votre direc-

tion, je vous ferai compagnie. Ne craignez rien sous ma garde, ma belle enfant, je vous donne ma parole de gentilhomme que vous y êtes en sûreté. »

Catherine ne se le fit pas répéter et marcha timidement à côté du gentilhomme. Elle avait trop de frayeur de se trouver seule à cette heure dans ce bois écarté, et d'ailleurs les éclats de voix grossiers qui l'avaient rappelée au sentiment du danger qu'elle courait, se rapprochaient de plus en plus. Le cavalier avait eu raison ; c'étaient deux mousquetaires en belle humeur, qui traversaient le bois pour regagner leur poste au château de Varennes. Ils débouchèrent bientôt d'un petit chemin de traverse, marchant en ligne brisée et traînant leurs armes. Catherine, se retournant, les vit sur ses talons, et eut un tressaillement d'effroi, ce que voyant son compagnon, il fit passer la jeune fille à sa droite, abattit mieux que jamais son feutre sur son front, et la main sur le pommeau de son épée, il attendit d'un air haut et sévère que les soudards fussent passés. Cette attitude leur imposa beaucoup plutôt que la personne du cavalier, dont le visage, ombragé par la plume blanche de son large feutre, était rendu tout à fait méconnaissable par le crépuscule qui descendait. Le plus brave des deux ivrognes, traçant un formidable zig-zag à travers le chemin, se contenta de pousser un gros éclat de rire accompagné d'un geste grotesque, et de crier à son camarade, en allant retomber sur lui :

« Par la châsse de mon patron, voilà une fille bien gardée ! Holà ! l'ami : vive Bacchus et les belles !

L'amour naquit sous une treille. »

Le reste de la chanson se perdit à propos dans la profondeur de l'écho.

Catherine s'était rapprochée instinctivement de son noble protecteur, et le premier effroi passé, elle se hasarda à le regarder. Ce qui la frappa et la toucha surtout, ce ne fut pas tant la beauté délicate et platonique de ses traits, leur simplicité noble et austère, que la douce mélancolie qui en faisait l'expression. Elle sentit qu'il y avait une belle âme et peut-être un cœur ulcéré sous ces formes si distingués, et les larmes lui en vinrent aux yeux; sa confiance candide l'aurait rendue familière jusqu'à lui demander la cause de cette tristesse, si un respect plus fort que sa reconnaissance ne l'eût retenue, si bien que ce fut le cavalier lui-même qui lui rendit la parole.

« Vous êtes Salencienne, ma chère enfant? dit-il sans regarder la jeune fille.

— Oui, monseigneur.

— Votre famille est dans l'aisance, sans doute?

— Oui, monseigneur.

— Et vous avez un futur?

— Ah! monseigneur, dit Catherine en rougissant.

— Est-ce que ma question vous contrarie?

— Non, monseigneur.

— Ne l'aimeriez-vous pas, par hasard?

— Oh! si. »

Catherine, tout ignorante qu'elle était de la grammaire, s'aperçut qu'elle avait épuisé toute la somme des conjonctions, et elle ajouta :

— J'aime Sylvain de toute mon âme.

— Ah! voilà qui est bien, dit le cavalier en souriant, et c'est une bonne disposition pour entrer en ménage. Il y a bien des dames à la cour qui auraient dû commencer par là. Avez-vous une dot, ma chère petite? Pardonnez cette indiscrétion à mon intérêt pour vous. »

Catherine remercia son noble protecteur par un sourire.

« J'aurai un bel enclos tout planté et deux pleins bahuts de linge, dit-elle; mais, monseigneur, j'aurai encore mieux que cela : c'est moi qui serai rosière cette année.

Et Catherine sautait presque de joie et regardait le cavalier toute radieuse.

« Je n'en suis pas étonné, la belle enfant, répondit le gentilhomme, que gagnait la douce contagion de cette joie enfantine.

— Oui, continua Catherine en se rapprochant et de cet air mystérieux duquel on dit les secrets innocents : M. le prieur, M. le bailli et les officiers de justice du château m'ont nommée en grand conseil; personne n'a contredit leur jugement, et lundi prochain, jour de la Saint-Médard, je serai couronnée rosière! O monseigneur, quel bonheur! Comme Sylvain va être glorieux en me donnant le bras, comme ma mère m'embrassera sur chaque joue, et comme ce joli chapel de roses m'ira bien, n'est-ce pas, monseigneur? »

Le beau chevalier sourit à cette coquetterie ingénue. Puis un nuage passa sur ses traits, et il dit avec un soupir contenu :

« Oui, c'est une belle couronne que celle-là, sur un front pur; on lui croit des épines, et elle n'a que

des fleurs; les couronnes royales montrent des fleurs et cachent des épines. »

Catherine ne comprenait pas beaucoup le sens de ces paroles; elle ne songeait pas qu'il y eût au monde d'autre couronne que celle qu'elle avait méritée. Après un silence, elle reprit sa gaîté et son babil.

« Nous étions trois sur la liste : Julienne, Huchette et moi, et c'est moi qui l'ai emporté. J'aurais bien voulu partager avec Huchette; elle est si bonne et elle m'aime tant ! Quant à Julienne, c'est différent. Sylvain dit qu'elle est jalouse de mon bonheur; l'autre jour, il l'a surprise dans la grange, pleurant de colère et d'envie. Elle épie toujours ma conduite dans l'espoir de me trouver en défaut. Cela n'est pas bien, n'est-ce pas, monseigneur?

— Certainement non, c'est d'un mauvais cœur.

— Au milieu de tout cela, continua Catherine en soupirant à son tour, j'ai bien un chagrin.

— Un chagrin, ma chère enfant, et lequel donc ?

— Hélas ! monseigneur, je n'ai point de parrain. Le seigneur de Salency, qui est d'habitude le parain de la rosière, est cette année dans ses terres de Touraine; c'est M. le bailli qui tiendra sa place. Mais ce n'est pas du tout la même chose. Il est si grognon, M. le bailli ! Avec cela il est gaucher et il y voit double. C'est un fameux inconvénient.

— En vérité, la belle enfant. Hé bien n'en ayez point de souci. Je vous promets d'y pourvoir.

— Ah ! monseigneur, que de bonté ! Vous viendrez donc à la cérémonie ? C'est lundi prochain, monseigneur.

Oh! mais j'y pense, ajouta la jeune fille d'un air tout attristé, que dirai-je à Sylvain, à ma mère, à tout le monde? Car tout noble cavalier que vous êtes, on ne vous connaît pas à Salency. Et qu'est-ce que dira Julienne, par exemple?

— Soyez sans inquiétude là-dessus, belle enfant. Tout ira pour le mieux. Le seigneur de Salency est fort de mes amis, et je prends tout sur moi. Comment vous appelle-t-on?

— Catherine Gaillot, pour vous servir, monseigneur. »

En causant de la sorte, Catherine et le cavalier étaient arrivés au bout du petit bois et tout proche de la maisonnette de Mathurine. Une femme en sortait que la jeune fille n'aperçut pas, tant elle était occupée de sa reconnaissance, et tant l'étonnement, la curiosité et la joie se partageaient son cœur.

A cet endroit le cavalier s'arrêta. Catherine n'avait plus rien à craindre. Il lui souhaita bonne chance, et, lui faisant de la main un signe gracieux, en même temps plein d'affection et d'estime, il la quitta pour aller retrouver son domestique et son cheval.

Catherine le suivit longtemps des yeux. Son cœur était sous l'empire d'un sentiment doux qui n'était ni de l'amour ni de l'amitié. C'était un mélange d'intérêt tendre, de vénération filiale et de douce pitié qu'elle ne s'expliquait pas. Quand elle se retourna pour poursuivre sa route, elle aperçut Julienne qui l'attendait triomphante, sa lanterne à la main, et traînant après elle le pauvre bailli exténué.

IV

Le soir même, tout Salency et ses environs savaient que Catherine avait été surprise, à la nuit, au détour du bois, faisant de tendres signaux à un beau capitaine aux gardes. La Renommée est femme, et ce n'est pas sans raison. Le bailli n'avait été pour rien dans la découverte; mais, sur la foi de Julienne, il en jurait ses grands dieux et ses lunettes; ce ne fut donc qu'un cri d'indignation dans la paroisse. Catherine depuis longtemps était une ingénieuse hypocrite. Elle s'était jouée de la candeur publique. Il y avait bien de bonnes âmes qui refusaient de croire à ce bruit si nouveau. Le bon prieur et les dames du château ne voulaient rien retirer à Catherine de leur confiance ni de leur estime. Les bonnes gens qu'elle avait coutume de secourir et d'assister, révélaient mille choses à l'honneur de son excellent cœur, que son humilité avait tenues secrètes. Mathurine était de celles-là, et elle demandait instamment qu'on retardât de quelques jours le couronnement de la rosière, attendu qu'elle avait à fournir des preuves évidentes à l'appui de la justification de Catherine. Huchette, dont ces circonstances pouvaient favoriser l'élection, pleurait de la douleur de son amie et refusait de prendre sa place sur la liste. Catherine put compter le grand nombre de ses amis et ses rares ennemis.

La mère Gaillot était en larmes ; — et que dire du désespoir et de la jalousie de Sylvain, que les méchants discours de Julienne réveillaient à chaque instant. Sylvain avait foi en Catherine; élevés l'un pour l'autre, ils avaient grandi ensemble. Il connaissait son cœur; mais la vanité des jeunes filles est si grande ! Qu'était-ce que lui, pauvre jardinier du château, auprès d'un beau militaire, gentilhomme, jeune et riche ? Et comme rien ne nous amoindrit davantage à nos propres yeux qu'un insuccès ou qu'une déception de l'amour-propre, Sylvain finissait par jeter les yeux sur lui-même, et par rejeter sur le compte de sa médiocrité, de sa gaucherie, de son ignorance, au moins la moitié de l'infidélité apparente de son amie. Puis enfin la longue habitude d'une confiance pure et entière reprenait le dessus; tout un passé sans nuages se présentait à son esprit et plaidait la cause de Catherine dans son cœur; et il était tout prêt à aller dire, tout haut et en face, à M. le bailli et à Julienne, qu'ils en avaient menti, que Catherine était irréprochable, qu'elle était toujours digne de son cœur et de l'estime des autres, que le chapel de roses était toujours dû à ses vertus, qu'enfin tant de candeur et de bonté ne pouvaient être un masque. Mais comment ? Catherine elle-même refusait de se justifier. Aux questions de sa mère, aux plaintes et aux reproches de Sylvain, à tous les doutes qui pesaient sur son innocence, elle ne répondait que par le silence. Elle s'était contentée d'affirmer qu'elle n'avait manqué à aucun de ses devoirs et que sa conscience était pure. Sylvain n'en aurait pas demandé davantage, et Catherine était

déjà justifiée dans son cœur, lorsqu'une circonstance concluante vint accabler la pauvre enfant. — Elle avait oublié, dans sa hâte, chez Mathurine, de retirer de son cou le médaillon que Jeannot y avait glissé étourdiment, et les yeux intéressés de Julienne avaient saisi l'éclat chatoyant de l'or et des rubis sous la mousseline de son fichu blanc. Le médaillon glissa des plis de son corsage, et ceci trahit les protestations fermes et dignes de l'innocente Catherine.

Toutes les insinuations de Julienne se trouvaient donc confirmées. Elle jeta un cri de joie et de triomphe; elle avait entrevu le portrait d'un homme en costume militaire. Nul doute, c'était ce gentilhomme que Julienne avait surpris au bout du petit bois, faisant à Catherine de tendres adieux.

Le médaillon offrait, en effet, les traits d'un colonel des gardes royales irlandaises; le visage était jeune encore, mais surtout noble et sévère. Des rubis et des brillants magnifiques encadraient ce beau portrait. C'était un bijou royal.

Catherine, surprise et interdite, sentit ses joues se couvrir de rougeur, tout aussi bien que si sa conscience s'était élevée contre elle; ses lèvres tremblèrent, son secret était sur le bord, prêt à lui échapper peut-être. Il se livrait, en effet, un rude combat au fond d'elle-même, entre son devoir et ses plus chers sentiments. En se taisant, elle s'avouait coupable d'une faute imaginaire; en parlant, elle le devenait réellement, elle trahissait le secret confié à sa garde et à son honneur. Catherine eut du courage, elle se tut.

Son premier mouvement fut de cacher le médaillon. Julienne n'en perdit rien, cria haro ! sur la pauvre Catherine. M. le bailli mit ses lunettes et croisa ses jambes gravement, ce qui était son dernier mot dans les grands cas. La mère Gaillot invoqua tous les saints du paradis en versant des larmes; la pauvre femme voyait pour la première fois le soupçon entacher sa famille. Enfin Sylvain, accablé par ce témoignage, n'essayait plus de lutter avec l'évidence; la tête baissée, l'œil morne, les bras pendants, il avait l'air d'un coupable, il n'avait plus d'espoir.

C'en était fait : Catherine avait abdiqué son chapel de roses, sa couronne de reine à elle; car quelle royauté que celle de la sagesse ! Les rois de la terre laissent leur couronne à leur chevet; celle-ci, on l'emporte devant Dieu. Quelques larmes tombèrent sur son sacrifice, mais sa conscience lui souriait en elle-même et lui applaudissait. Et puis, dans huit jours, on allait tout savoir; l'amour de sa mère, le cœur de Sylvain, l'estime de tous ceux qui l'aimaient, tout cela lui allait être rendu; un rayon d'espérance eut bientôt séché ses pleurs.

V

Le lendemain, la grand'messe réunit tous les habitants de la paroisse de Salency, puis quelques-uns de la paroisse de Noyon et des autres environs, curieux de connaître le nom de la rosière qu'on allait proclamer

pour la troisième fois, et soumettre en dernier ressor au jugement de la foule. Catherine vit sa rivale triomphante attirer tous les regards, et prendre sur les bancs communs de la paroisse la première place, en compagnie de Claude-Louis, un garde-chasse à qui elle était promise; tandis qu'elle, la pauvre Catherine, rebutée, méprisée déjà, attendait, le cœur gonflé de larmes, et derrière un obscur pilier, le moment où on allait proclamer à sa place la seule ennemie qu'elle comptât parmi ses compagnes.

Le prône arriva enfin. M. le bailli mit ses lunettes, et alla s'installer, à côté de M. le curé, au banc d'œuvre; puis le prieur monta solennellement en chaire, fit le prône, annonça les mariages, et ce fut ensuite le tour de la rosière d'être annoncée.

Le bon prieur était un vénérable abbé de soixante ans environ. Il aimait beaucoup Catherine, qu'il avait vue naître; il lui avait appris le catéchisme, et souvent il lui permettait de lire dans de beaux livres fleurdelysés et dans d'autres grands livres à images qui ornaient la bibliothèque de l'abbaye; aussi Catherine, par ses soins, était-elle moins ignorante que ses compagnes, et en défrichant un peu son esprit, le bon prieur avait entretenu dans son âme le sentiment du beau et y avait fait éclore les vertus. Le vénérable vieillard était profondément affligé de tout ce qu'il avait appris; il se refusait toujours à y croire; mais que pouvait-il dire à la défense de Catherine, puisqu'elle refusait elle-même de se justifier?

Ce fut donc avec le cœur gros et un soupir retentis-

sant, qu'il prit la parole en ces termes, pour annoncer l'élue du village :

« Mes très-chers et aimés frères,

» Honorant la mémoire du bienheureux Médard, évêque de Noyon et patron de son cher diocèse, dont nous célébrerons demain la fête, nous procèderons aussi à la nomination définitive de la rosière, que nous couronnerons après les vêpres, suivant l'intitution vénérée que le saint évêque a laissée à ce pays, et qui s'y est transmise fidèlement depuis onze siècles. Nous aimons à constater que cette chère et aimée paroisse s'est maintenue digne de cet honneur, et que les vertus évangéliques y fleurissent encore dans toute la simplicité et l'intégrité des premiers temps de la foi. Nous annonçons donc pour la dernière fois, et d'après les délibérations du conseil de la justice seigneuriale du lieu, de M. le bailli et des paroissiens assemblés, confirmés par notre autorité ecclésiastique, que les trois jeunes filles de ce village désignées par la voix unanime comme ayant droit de prétendre au chapel de roses, étaient : Catherine Gaillot, Julienne Lefaucher et Huchette Grandjean. »

Ici le bon prieur s'arrêta un instant, suffoqué par son émotion contenue : il essuya à la dérobée une larme, une larme vraiment paternelle, et il continua, beaucoup plus bas et d'un ton à peine intelligible :

« Il ne reste plus sur la liste que deux noms à débattre, savoir : Julienne Lefaucher et Huchette Grandjean. »

Ces graves et tristes paroles furent comme un jugement et jetèrent dans l'assemblée une agitation remarquable. Malgré la sainteté du lieu, une rumeur confuse

s'éleva. Evidemment Catherine en était l'objet. Toujours agenouillée à l'ombre du pilier, loin des regards amis ou curieux qui la cherchaient, la généreuse enfant levait sans confusion ses yeux vers l'autel. Et cependant, en ce moment, la pensée de son sacrifice était plus forte que le témoignage intérieur qui la louait en elle-même ; un sanglot intérieur manqua la trahir, et des larmes dont elle avait plus honte que du blâme tacite dont elle était l'objet, tombèrent sur la dalle de pierre devant elle. Huchette était à ses côtés ; elle lui serra la main en silence ; car Huchette, la plus vertueuse jeue fille de Salency après Catherine, était comme elle la vertu la plus aimable, et son amitié confiante n'avait pas été ébranlée par les apparences qui condamnaient Catherine à tous les yeux.

Le prieur, remis de l'émotion que lui avait coûtée cette déclaration solennelle et publique de la déchéance de Catherine, termina en ces termes :

« Le conseil de la justice seigneuriale du territoire de Salency ayant le privilége de confirmer ou de rejeter en dernier ressort, et toutefois dans les bornes de la plus stricte justice, la nomination faite, nous avons, mes frères, à vous faire connaître, d'après l'avis que nous en avons reçu, qu'il a confirmé pleinement le choix que vous avez fait de Julienne Lefaucher, comme la fille la plus sage du pays et la plus digne de recevoir le prix de la vertu. Julienne Lefaucher recevra donc demain, selon l'ordre accoutumé et les statuts de la fondation, le chapel de saint Médard, que reçut la première, des mains de notre saint patron, la bienheureuse Agnès, sa sœur. »

Catherine fut la dernière à sortir, et elle attendit douloureusement le lendemain, qui avait dû se lever pour elle si radieux et si impatient. Elle rêva, pendant la nuit, qu'un ange descendait du ciel durant le couronnement de la rosière, et que du bout d'un sceptre fleurdelisé il enlevait à Julienne son chapel de roses pour le placer sur le front de Catherine. Cette figure d'ange avait des traits qui lui étaient bien connus ; mais les vapeurs du sommeil éloignaient cette douce figure de son cœur et ne lui permettaient pas de se la définir. Ce doux rêve remplit d'abord d'un vague sentiment d'espoir sa pauvre âme résignée ; mais ce n'était qu'un songe ; rien n'était changé à son sort ; Catherine sentit tout le prix de son sacrifice.

Le lendemain fut le grand jour.

VI

L'unique consolation de Catherine était dans la pensée de sa bonne action. C'était comme un baume sur son cœur, comme un cordial mystérieux qui la soutenait contre les dédains des uns, les soupçons des autres, et contre ses propres défaillances. Pour se faire plus forte contre la souffrance qui l'attendait, Catherine, dès l'aurore, avait couru à la ferme de Jacqueline. Elle eut les larmes aux yeux en voyant la pauvre orpheline tendre les bras vers elle, et l'appeler par ses cris, comme si

la voix de l'instinct eût appris à cette innocente créature que Catherine avait déjà payé par des sacrifices le titre qu'une mère exilée et fugitive avait légué à son cœur. Ce seul instant fit oublier à Catherine tous ses chagrins. Elle ne songea plus à sa propre douleur, devant cette innocente victime des disgrâces humaines et des revers d'une monarchie. Elle prit entre ses bras l'enfant, la couvrit de baisers, l'enveloppa de sourires; elle la berça au son des douces chansons qui avaient endormi son enfance à elle, son heureuse et paisible enfance; puis elle songea à la malheureuse mère, à ce père infortuné, réduits à jeter en des bras étrangers l'héritière de leur opulence et de leurs grandeurs, en sollicitant pour elle, au nom de la Providence, la même commisération qui donnait aux orphelins du pain et un toit.

Où étaient-ils ces illustres malheureux? Avaient-ils réussi à cacher leur trace aux assassins? Avaient-ils conservé la vie et l'espoir? Et s'ils vivaient encore, quelles devaient être leurs angoisses? Et Catherine, abîmée dans ces pensées, suivait en idée les fugitifs jusqu'aux côtes de Bretagne, où les attendait la flotte irlandaise, et où ils n'avaient pu cependant encore arriver.

Elle fut rappelée à elle-même par les cloches de la paroisse, qui timbraient les échos de toutes leurs forces, et dont l'harmonie sonore arrivait jusqu'à elle. Les cloches s'étaient mises en fête, pour célébrer joyeusement le retour de la fête de saint Médard et le couronnement de la rosière de Salency, qui était le principal événement de ce grand jour. Le cœur de Catherine se serra de nouveau; mais son baiser à l'enfant n'en fut pas moins

maternel. Son adieu n'en fut pas moins tendre ; car ce pauvre être souffrant lui coûtait déjà un sacrifice, et le sacrifice est un lien plus fort que la pitié.

Catherine, en sortant, trouva Sylvain sur la route. Le pauvre garçon sanglotait en cachant dans ses mains son visage baigné de larmes. Il sortait du château, où on l'avait questionné ; car la comtesse aimait beaucoup Catherine qui était sa filleule, et elle avait bien compté la doter et la marier à son jardinier, après que Catherine aurait reçu le chapel de roses. Le pauvre Sylvain, l'âme navrée, n'avait pu répondre qu'en protestant de toutes ses forces que sa fiancée était innocente, et en offrant sa vie pour le prouver.

« Hélas ! Catherine, lui dit-il, je le vois bien, cependant, tu nous caches quelque chose. La mère Gaillot me le disait hier : « Catherine a des secrets. Il y a dans sa conduite un mystère auquel je ne devine rien, vois-tu, Sylvain. »

Mais Catherine se troublait et ne répondait rien.

« Ah ! tu le vois, Catherine, ma bien-aimée, Julienne a donc raison. Sa langue de vipère, après t'avoir perdue dans tout le village, aurait voulu me faire douter aussi de toi ; et que veux-tu que je croie, puisque toi-même tu ne te défends pas ? C'en est donc fait. Julienne va recevoir à ta place le chapel de roses. Ah ! elle est joliment contente, va !

— Je le sais, murmura Catherine.

— Ah ! parle donc ! Dis un mot, et rends-moi la vie, Catherine. Ne me laisse pas douter de ton cœur, de ta vertu, peut-être. Qui sait ? Ce beau gentilhomme que

Julienne a vu avec toi? Et ce portrait que tu caches avec tant de soin. Réponds, Catherine. Par ta sainte patronne, je t'en prie, réponds.

« Tais-toi, Sylvain, laisse-moi. C'est toujours toi que j'aime, et je suis toujours digne de ton cœur. Mais je ne puis parler, un jour tu sauras tout.

— Eh bien! il est donc vrai! Il y a dans ta vie un mystère que je ne dois pas connaître. Ah! Catherine, c'est bien mal. Ainsi, c'est maintenant Julienne qui sera couronnée; c'est elle qui sera proclamée la plus sage, elle si jalouse, si médisante, si envieuse. Et tu le souffriras, quand d'un mot, d'un seul peut-être, tu pourrais te justifier et tout réparer, Ah! Catherine, serait-ce vrai tout ce qu'elle a dit? »

Et le pauvre Sylvain, toujours suppliant aux pieds de Catherine, attendait avec angoisse un mot, une réponse. Catherine était à bout de courage. Des larmes tombaient de ses yeux sur ses mains jointes. Elle allait parler. Enfin, éperdue, hors d'elle-même, elle s'enfuit, laissant Sylvain livré au désespoir et à tous les soupçons douloureux que Julienne entretenait dans son cœur et qu'elle-même avait dédaigné de dissiper. Cette fois la jalousie et le dépit s'étaient emparés de son âme. Les coups de Julienne avaient porté. Il se releva plein de colère, et, jurant de rendre à Catherine sa promesse et son cœur, il se jeta à sa poursuite dans les détours du petit bois. Mais Catherine s'enfuyait rapide comme le vent, et déjà elle était bien loin.

VII

Julienne, triomphante et parée, attendait, entourée de sa famille et de ses amis, le moment où, suivant les pieux statuts du saint fondateur, le cortége imposant de toutes les puissances du pays devait venir prendre la rosière proclamée pour la conduire en grande pompe et solennité à l'église, où un riche prie-Dieu de velours, fourni par le mobilier du château, attendait au milieu du chœur la reine de ce beau jour. Comme par une faveur toute providentielle, le seigneur du lieu était revenu du voyage qu'il avait entrepris dans ses vastes domaines, et il avait ressaisi le beau droit d'être en ce jour le parrain de la rosière, ce qui était à Salency surtout un des priviléges les plus chers de la seigneurie. Douze jeunes filles des plus estimées et des plus sages de l'endroit, vêtues de blanc, et portant chacune un bouquet de roses blanches, entouraient Julienne, et devaient lui faire escorte, en donnant la main chacune à son fiancé.

L'estime dont on ne pouvait se défendre pour Catherine, et la sympathie générale dont ses douces vertus l'avaient rendue l'objet, lui avaient fait proposer par par M. le bailli de figurer au nombre des compagnes de la rosière. Mais la jeune fille, guidée par une juste fierté et par le sentiment intime de son innocence et de son mérite, avait refusé ce chétif honneur qu'on lui offrait comme une grâce ainsi que par commisération, et

Julienne n'eut pas la joie de traîner à sa suite sa rivale et de faire servir sa présence à son propre triomphe.

Tandis que les cloches, sonnant à toutes volées, appelaient de tous côtés les Salenciens en habits de fête, le seigneur de Salency, accompagné de M. le prieur et de M. le bailli, usa avec le plus gracieux empressement du droit qu'il avait d'aller prendre dans sa chaumière la jeune fille qu'on devait couronner. Appuyée sur son bras, Julienne radieuse sortit de sa demeure, entourée de sa gracieuse escorte, et précédée de la musique du village et des tambours, elle se rendit ainsi à l'église, où, le cortége se rangeant sur son passage, elle alla prendre la place d'honneur qui lui était réservée.

Cependant la fête était triste. Cet anniversaire, si solennel et si joyeux d'ordinaire, avait cette fois quelque chose de froid et de sévère qui témoignait assez que la nouvelle rosière n'était point l'objet des sympathies générales, et qu'en la couronnant, la foule ne faisait que céder à l'inflexible rigueur de l'opinion et à la sévérité des statuts qui ne souffraient aucune tache dans la vertu et la réputation de la jeune fille proclamée. Evidemment Julienne ne remplissait pas dans les cœurs ni même dans l'estime des Salenciens la place que Catherine semblait y avoir abdiquée. Sa prude sagesse obtenait le prix; mais Catherine, calomniée et presque perdue déjà de réputation dans le village, retenait encore autour d'elle les regrets et les sympathies; et tous les yeux se détournaient du front orgueilleux de sa rivale, pour la

chercher au milieu de la foule, humblement cachée derrière les plus humbles.

La messe finie, le cortége se remet silencieusement en marche, et, suivant la coutume, on se dirige vers la chapelle de Saint-Médard, vieux monument du christianisme gothique, où le saint patron de Salency est honoré d'un culte particulier. C'est là que tous les ans le curé de Salency consacre le chapel de roses, et c'est à l'autel de Saint-Médard que la rosière le reçoit. Le clergé précède, le peuple suit et borde les rues jonchées de fleurs. On arrive, et Julienne radieuse est conduite par le comte jusque sur le coussin de velours, où, au pied de l'autel, la rosière agenouillée attend le moment solennel.

La foule attend aussi respectueuse, émue, impatiente. Non loin du portail, Catherine, dans une attitude recueillie, mais digne et fière, assistait sans envie et sans aigreur à l'injuste triomphe de Julienne. Auprès d'elle sa mère essayait de cacher les larmes que lui arrachaient ces honneurs dus à sa fille; et à quelques pas, Sylvain, le cœur et les yeux tout gonflés, troublait par de longs soupirs le silence solennel qui régnait dans cette pieuse assemblée. Ces soupirs semblaient à Catherine comme autant de reproches, et il lui fallait bien du courage pour refouler au fond de son cœur tout son chagrin.

Bientôt l'officiant se tournant vers les fidèles, salua le banc seigneurial, puis M. le prieur et M. le bailli, qui siégeaient l'un à la droite, l'autre à la gauche de Julienne; puis il prononça un honnête et touchant dis-

cours sur la beauté de la vertu, et sur les récompenses temporelles et éternelles que la Providence attache à l'accomplissement du devoir. Il rappela les vertus du saint fondateur et toute la valeur de l'humble prix accordé à l'innocence. Il termina en rappelant à l'heureuse rosière les obligations qu'elle acceptait pour toute sa vie en acceptant l'honneur d'être proclamée la plus sage. Ensuite, se retournant vers l'autel, il donna l'encens à la rosière agenouillée, et il s'avança pour bénir et consacrer le blanc chapel qui reposait sur la nappe sainte tout auprès du tabernacle.

Mais tout à coup le curé s'arrêta. Une grande rumeur venait de se manifester dans l'assemblée. Bientôt les grandes portes s'ouvrent, la foule se sépare en deux haies. « Le Roi! le Roi! » ces mots circulent dans toutes les bouches. Le suisse court au portail en dressant d'un geste pompeux sa hallebarde tout enrubannée; et avant que le clergé eût pu s'avancer pour le recevoir, le roi, Louis XIII lui-même, précédé d'un seul capitaine de ses gardes, entre sans bruit, sans éclat, sans faste, mais avec cette majesté douce et tranquille qui lui était particulière entre tous nos rois, et qu'il portait avec lui jusque dans l'intimité de sa vie privée.

Le roi tenait à la main son chapeau de feutre qu'il avait ôté à la porte en saluant l'autel, et il n'avait d'autre insigne royal sinon son cordon bleu. Il était pâle comme toujours, et la souffrance qui consumait sa belle âme inquiète et languissante se peignait sur ses traits amaigris. Sa longue chevelure brune tombait en boucles

soyeuses sur la guipure de son col. Il s'inclinait légèrement devant les sympathies et les sourdes acclamations du peuple qui saluait son passage, et il essayait d'y répondre par le sourire mélancolique, mais souverainement doux et bienveillant, qui errait sur ses lèvres.

Louis XIII fit ainsi quelques pas, puis il s'arrêta, comme si ses yeux cherchaient au milieu de cette foule un visage connu. En ce moment, un cri que le respect étouffa bientôt, arriva jusqu'à ses oreilles, et ses yeux rencontrèrent ceux de Catherine, tremblant d'un pieux respect, rougissant d'émotion, de bonheur, et tout ensemble d'une aimable confusion; Catherine se soutenait à peine sous les palpitations pressées de son cœur. Ce beau gentilhomme qui l'avait conduite et protégée l'autre soir au retour de la ferme, qui avait daigné lui promettre d'assister au couronnement de la rosière, qui avait reçu avec tant de bonté ses confidences de jeune fille, il était là, et c'était le roi!

Louis aussi avait reconnu son aimable protégée. Il l'enveloppa d'un doux regard de protection paternelle, et reportant ses yeux vers l'autel et vers la place d'honneur d'où Julienne s'était levée en son auguste présence, il fit comprendre à la pauvre Catherine qu'il savait tout. Puis, lui tendant la main, tandis que, toute confuse d'attirer ainsi sur elle seule l'attention royale, Catherine baissait la tête en rougissant, il la tira de la foule, et à travers l'étonnement général et l'émotion contenue de toute l'assemblée, il la conduisit jusqu'au chœur, avec cette galanterie pudique et délicate dont

il usait si gracieusement avec toutes les femmes, de quelque âge ou de quelque condition qu'elles fussent.

Quand le roi eut franchi la grille du chœur en tenant toujours Catherine par la main, il la fit asseoir sur le fauteuil de velours cramoisi qu'on avait apporté en toute hâte pour lui-même, et se tournant du côté de M. le prieur, à l'abri duquel M. le bailli était venu mettre sa myopie et sa nullité, le roi lui dit :

« M. le prieur, mes sujets bien-aimés m'ont surnommé Louis le Juste, et ils ont raison, ajouta-t-il en souriant, car j'aime sincèrement la justice, et j'ai toujours tâché à la rendre fidèlement partout où il se peut; et c'est pour ce, M. le prieur, que vous me voyez ici. Je sais que la jeune fille que voilà avait droit cette année au chapel de roses, et qu'elle devait être couronnée. Je sais aussi qu'elle a été calomniée, et qu'elle souffre maintenant dommage et confusion pour garder le secret d'un fidèle sujet et serviteur de mon honoré et féal cousin le roi Charles; j'ai appris enfin qu'elle sait cacher une bonne action comme d'autres cacheraient une faute, et garder le secret de l'honneur tout aussi bien que le ferait un héros. Ne craignez rien, ma belle enfant, continua Louis en regardant Catherine qui le suppliait de son regard timide, ceux pour qui vous avez souffert soupçon et calomnie sont maintenant en sûreté par mes soins, et la pauvre enfant délaissée que vous avez adoptée dans votre cœur sera élevée à nos frais et dépens, si vous voulez bien nous céder votre droit. Et maintenant, afin que l'on sache ici que vous n'avez en rien démérité de l'honneur qui vous était dû, je

déclare que celui qui a osé vous parler le soir et sans témoins, était le roi. »

Louis, à ces mots, jeta un regard sévère sur Julienne, qui écoutait toujours debout, et il répéta, en s'adressant à elle directement :

« C'était le roi, mademoiselle ; me reconnaissez-vous ?

— Sire... » balbutia Julienne, aussi pâle et aussi honteuse que Catherine était radieuse et émue.

Julienne était assez punie, et le roi en avait dit assez pour la justification de Catherine, car il était connu pour le plus honnête homme de son royaume, et sa vertu le faisait vénérer comme un saint parmi le peuple.

Le roi savait bien cette confiance et cette vénération populaires ; aussi n'ajouta-t-il rien de plus ; il alla prendre de nouveau la main de Catherine, la fit agenouiller sur le coussin de velours réservé à la rosière, au pied de l'autel, prit le chapel bénit des mains de l'officiant, et s'avançant vers Catherine, il la couronna de sa main royale. Après quoi, il se tourna vers l'assemblée et dit de ce ton de maître qu'il savait prendre quand il lui plaisait :

« M. le prieur, M. le comte, et vous M. le bailli, moi, le roi votre maître, en votre nom je couronne rosière Catherine Gaillot que voici, comme la fille la plus sage et comme la plus aimable vertu de cette commune de Salency. En témoignage de l'estime en laquelle je la tiens, aussi bien que la vénérable fondation du bienheureux évêque saint Médard, l'un des patrons de ce royaume, je lui octroye le cordon bleu et l'anneau d'argent, et j'ordonne qu'à l'avenir, en mémoire d'elle

et de moi, et aussi à l'honneur de cette sainte institution, il soit donné les mêmes insignes à toutes les rosières de Salency, perpétuellement. Telle est ma volonté. »

Après qu'il eut ainsi parlé, Louis XIII ôta le ruban de ses ordres et en décora Catherine, qui se laissait faire, toute éblouie, comme si elle eût rêvé quelque vision de l'autre monde; il prit aussi une bague d'argent (ce qui de ce temps-là valait bien une bague d'or de celui-ci, et surtout venant de la main du roi), et il la passa à un doigt de Catherine, tout aussi bien et sans moins de grâce qu'il l'avait fait le jour de son mariage avec la reine Anne d'Autriche.

La foule fut attendrie jusqu'aux larmes. Tout ce peuple aurait voulu parler, la sainteté du lieu arrêtait seule l'élan de sa joie et de son amour. On attendit à grand'-peine la fin de la cérémonie, pour reconduire le monarque comme en triomphe, aux cris de Vive le Roi !

Louis XIII sortit donnant la main à Catherine couronnée et radieuse au milieu de ses larmes et de son humilité. Il daigna ouvrir le cortége avec la rosière, et l'accompagna suivant l'usage, à la paroisse, où l'on devait chanter le *Te Deum* solennel et l'antienne à saint Médard; la mousqueterie des jeunes garçons du village termina la cérémonie à l'honneur de saint Médard, puis du roi et de l'aimable rosière.

Au sortir de la paroisse, Louis voulut conduire lui-même Catherine sur la pelouse où sa royauté innocente et facile devait trouver aussi ses vassaux. Là, sur une table chargée d'une frugale collation, se trouvaient réu-

nis les présents d'usage offerts à la rosière par la commune, suivant la tradition : un bouquet de fleurs printanières, deux balles de paume et un sifflet de corne avec lequel un des censitaires siffle trois fois avant de l'offrir.

Ce fut là seulement que le bon prieur put exprimer au roi, au nom des Salenciens, les transports et la joie que sa présence et sa bonté excitaient autour de lui. Le roi l'écouta heureux et ravi, et cette franche et pure expression d'un amour sincère reposa un instant son cœur fatigué de doute et de déceptions. Il fut heureux ce jour-là, pour la première fois depuis longtemps peut-être.

Quant à M. le bailli, il allait commencer aussi sa harangue, croyant qu'il y allait de l'honneur du pays; il ouvrait donc la bouche, en finissant d'ajuster ses lunettes, lorsqu'un courrier vint annoncer l'arrivée de la reine et du cardinal de Richelieu au château de Varennes. La journée du roi était finie.

« M. le bailli, dit-il finement en contemplant avec le sérieux obligé de la grandeur la grotesque figure du magistrat, je sais ce que vous allez me dire, ne vous fatiguez pas, je vous en saurai le même gré. »

Le roi baisa paternellement le front gracieux de Catherine, remercia tout le monde de la main; puis il s'élança sur son cheval, comme s'il se fût arraché à quelque charme magique, au bruit de mille délicieuses acclamations.

Louis XIII avait oublié pendant quelques heures la royauté. Il garda l'illusion jusqu'à ce qu'il eût perdu

de vue le doux regard de Catherine, qui le suivait plein de larmes, et la bouche béante du bailli, qui attendait probablement les corneilles.

Si Catherine fut mariée et richement, si Sylvain fut glorieux, si la mère Gaillot fut la plus heureuse mère de Salency, tout cela se devine clairement.

XV

Les fêtes nationales. — Les joyeuses entrées. — Les cours plènières. — Les banquets publics.

L'origine des joyeuses entrées. — Notre-Seigneur à Jérusalem. — Le cérémonial français. — Les harangues. — Le roi Clovis à Tours. — Les cours plènières et le festin du roi. — Les ménétriers et les jongleurs. — La cour de saint Louis. — Quelques singularités. — La musique des chats. — Une entrée à Cambrai. — Le peuple et le roi. — Les banquets et festins nationaux. — Le cardinal de Birague et la procession Saint-Benoît. — L'entrée des rois de France à Paris. — La porte Saint-Denis. — Louis XI et Charlotte de Savoie. — Les présents de la ville de Paris. — Les médailles d'honneur. — Les marmousets. — L'entrée de la reine Isabeau. — Une aventure de Charles VI. — Henri II à Reims. — Les mystères dans les rues. — Les entremets. — Les mâts de cocagne. — La naissance de Louis XIV. — Les réjouissances publiques. — La naissance du dauphin. — Les ballets ambulatoires. — Le ballet de la duchesse de Berri. — Louis XIV à un bal de noces. — Les derniers jours de fête.

Ce n'est pas dans nos mœurs du moyen-âge qu'il faut chercher l'origine des fêtes et des cérémonies solennelles par lesquelles le peuple célébrait si joyeusement au bon temps jadis les entrées de nos rois, de nos reines et même de nos princes ecclésiastiques. On trouve la forme de ces réceptions chez les peuples primitifs et dès les

temps les plus reculés. A côté des entrées triomphales des héros de l'Asie et de la Grèce, des capitaines romains, l'histoire nous montre la réception de Jephté, de Déborah, de Judith au retour du camp d'Holopherne, et de David même. Depuis que l'homme est homme, il y a eu des inégalités sociales et des hiérarchies, et du jour où il y a eu des hiérarchies, il y a eu nécessairement d'une part manifestation de l'autorité, de l'autre, des témoignages de recognition en faveur de cette autorité, accompagnés de marques de déférence, de respect et quelquefois d'amour.

Or, entre toutes les autorités, l'autorité royale était le sommet de la puissance et du droit. De là, cet hommage, cette recognition formelle, qui lui était faite à l'avènement d'un de ses représentants. Le roi pouvait mourir, la royauté ne mourait pas ; et pendant qu'expirait dans une chambre du Louvre le royal moribond, un huissier de la couronne brisait en deux une baguette, suivant l'antique coutume, sur le balcon de la chambre royale, aux yeux mêmes du peuple, et de là il criait : « Le roi est mort, vive le roi ! »

En vérité, il y avait dans le principe dont cette coutume était l'expression, quelque chose de magnifiquement beau, de viril et de vraiment digne de la constitution d'un grand peuple.

Dans un des psaumes du roi-prophète, il y a tout l'élément de notre cérémonial français. Ce modèle des rois, parlant dans un sens mystique de l'entrée solennelle du Christ dans son royaume éternel, nous le représente sous la figure d'un roi au-devant duquel s'en

vont les princes et les grands de la nation. Des chants harmonieux accueillent son passage. Des acclamations de joie retentissent sur son chemin. Des troupes de jeunes filles environnent ce brillant cortége en jouant divers instruments. Les corps des magistrats marchent sous leur chef par troupes vénérables et illustres. On entre dans les églises pour y rendre grâces au Seigneur; les fontaines coulent des eaux limpides; les jeunes gens font des récits et des représentations avec des machines; le peuple offre au souverain des présents magnifiques; des ambassadeurs et des députés des provinces voisines, humblement inclinés, sont là qui le félicitent et l'assurent de leur alliance et fidélité. Enfin ce ne sont partout que des images d'allégresse, que magnificence, exercices d'adresse, spectacles et divertissements.

Il y avait donc des entrées solennelles bien avant celle de notre premier roi Clovis.

Mais depuis que le Christ lui-même, le roi et le prêtre selon l'ordre de Melchisédech, le Réparateur adorable du monde, le Roi de tous les êtres créés, accomplissant en sa personne ce que les prophètes avaient prédit du Messie, voulut entrer à Jérusalem et y être reçu à la manière des rois, — en roi pauvre, — selon l'expression de Zacharie, ce qui distinguait sa royauté éternelle et véritable de nos royautés factices et périssables, lesquelles ne peuvent se passer du cortége de nos vanités; depuis que Notre-Seigneur voulut entrer dans Sion au milieu des acclamations du peuple et sous les arcs verdoyants des palmiers et des oliviers dont les petits enfants, sur les bras de leurs mères, ombrageaient sa tête sacrée;

depuis cette entrée unique et singulière entre toutes, l'entrée des souverains avait contracté parmi les nations civilisées et chrétiennes un caractère tout particulier. C'était, après l'onction du sacre, comme une seconde consécration indispensable à la validité de cette élection royale. C'était plus qu'une forme, plus qu'un usage; c'était en réalité le premier fait de la vie politique du prince : son intronisation.

Peu à peu, ces réceptions prirent chez nous des formes qui furent réglementées et soumises à des ordonnances qui constituèrent notre cérémonial français. On y envoya les députés des provinces; les corps du royaume s'en allaient au-devant du prince, à pied ou à cheval, en char, en habits de cérémonie, ou même armés. On faisait des chemins, on abattait quelquefois des postes ou des murailles de ville, pour recevoir le prince, comme pour lui faire une voie plus large et plus digne de lui.

Ensuite vint la présentation des clés, les compliments, les baisements de mains, la présentation du dais, cérémonie qui nous vient des Orientaux et des peuples du Midi; — une nécessité de ces climats ardents, devenue ensuite parmi nous un suprême témoignage de vénération, puisque le Saint-Sacrement, dans nos processions, ne peut descendre de l'autel sans ce lambris d'honneur consacré par l'usage.

Enfin vinrent aussi, plus tard, les harangues, dont on faisait déjà usage dans les derniers temps mérovingiens. Il est à croire qu'on en abusa cruellement à la longue pour la patience des princes; car le roi Louis XIII, n'ayant guère plus de vingt ans, étonné un jour de se

voir des cheveux blancs malgré sa jeunesse, dit naïvement à quelqu'un de sa cour : « C'est sans doute à cause de toutes les harangues que j'ai été obligé de subir depuis ma majorité, que j'ai vieilli si jeune. »

Ces devoirs de la nation une fois accomplis envers son prince, elle se livrait pour son compte à toute l'effusion de la joie, et les divertissements populaires allaient leur train. Le peuple avait alors la sagesse de respecter dans le roi de son choix son propre représentant, la personnification de sa virilité, de sa dignité, de son unité, de ses droits. Il comprenait que si, en outrageant un père que la nature nous impose sans la participation de notre volonté, on transgresse une loi respectable, en outrageant un souverain élu par sa volonté, il s'outrageait lui-même et insultait à son propre choix, ce qui était inconséquent et contraire à sa dignité. Aussi le peuple français honora-t-il comme des pères et respecta-t-il comme des maîtres cette race de rois sortis du milieu de lui, jusqu'aux jours de crime et de démence où on lui fit voir un tyran dans le représentant le plus débonnaire qu'il eût encore eu jusque-là de cette autorité royale, unie au principe national en la personne de cet homme honnête et bon entre tous.

A l'origine de notre bel âge monarchique, ces fêtes si chères aux Français furent d'abord fort simples. On voit Clovis entrer dans la ville de Tours dans un appareil qui semble plutôt celui d'un chef militaire des temps barbares que d'un roi très-chrétien. Il est monté simplement sur un cheval, — superbement harnaché, à la vérité, — suivant le genre de magnificence des chefs barbares

dont il descendait, et qui semblaient mettre tout leur luxe dans leur monture. Il est entouré des généraux et des officiers de sa cour : c'est là toute la splendeur de son cortége. Des femmes, des enfants, des citoyens accourent au devant de lui, des palmes à la main, à la manière des triomphateurs de l'Orient, et sèment des fleurs sur ses pas. Plus tard, nous verrons les habitants des villes offrir des présents au monarque, coutume qui ne s'était point encore effacée de nos mœurs dans le dernier siècle, où il était encore d'usage, en Bourgogne, d'offrir au roi des vins du pays.

En ces entrées solennelles, le clergé régulier et séculier marchait sous ses croix et bannières. C'est ainsi que Grégoire de Tours nous peint l'entrée du bon roi Gontran à Orléans, où il était allé célébrer la fête de saint Martin. Tout le clergé et le peuple allèrent au devant de lui avec les bannières. Et le peuple, se pressant aux côtés du bon roi, criait : « Noé! (Noël), Vive le roi! »

Notre grand empereur Charlemagne, la plus grande figure peut-être de l'histoire des Français, fut ainsi reçu par le pape Adrien à Rome. Car le pontifical romain, entre les cérémonies qui se pratiquent dans l'Eglise, s'occupe de marquer l'ordre dans lequel il faut aller au devant des rois, des reines et des empereurs, et toutes les cérémonies de ces réceptions.

Les évêques et les abbés y paraissaient avec la crosse et la mitre. La noblesse s'y montrait à cheval.

Quant au clergé, suivant que le prince était plus ou moins illustre ou par sa piété ou par les priviléges de

sa naissance, il portait souvent au devant de lui ses plus insignes reliques. A la porte des villes ou des églises, les prélats présentaient aux princes la croix à baiser ou bien l'eau bénite. Quelquefois même ils leur donnaient l'encens comme à des personnes sacrées.

Cette simplicité des premiers temps de notre histoire, où l'on avait vu le grand évêque saint Remi, laisser par testament ses cochons à partager entre ses frères ; où l'évêque Fortunat envoyait à sa mère et à ses sœurs, dans un panier de jonc tressé par lui-même, dans ses loisirs, des prunes sauvages cueillies par lui ; où un monarque comme Charlemagne s'occupait lui-même aussi de l'administration de ses fermes et métairies, cette extrême simplicité ne nuisait pourtant pas à la majesté de nos rois. Elle ne faisait que relever l'éclat des fêtes de leurs cours plénières, où se déployait toute leur magnificence. C'était quelquefois à l'occasion d'un mariage, d'une naissance, d'un traité ou d'un message politique. Mais toujours le peuple et les grands du royaume y étaient conviés.

En dehors de ces circonstances accidentelles, les cours plénières se tenaient deux fois par an, à Pâques et à la Toussaint, ou à Noël. C'était alors plutôt des fêtes politiques que des fêtes nationales. C'était là vraiment que le roi était *roi* dans toute la majesté et la splendeur des attributs de ce mot.

Pendant sept ou huit jours que durait la cour plénière, à peine lui était-il permis d'être homme un instant, et de quitter pour quelques heures de sommeil les insignes de la royauté, sa couronne et son sceptre.

C'est un tableau vraiment curieux et digne d'admiration que le respect dont il était entouré, et dont s'entourait lui-même dans ces occasions solennelles ce noble représentant de notre nation ; et souvent les *ambassadeurs d'estranges pays* s'en retournaient éblouis porter au loin le bruit des splendeurs de la cour de France. Ce roi qui, la veille, réglait lui-même les comptes de sa maison et ceux du royaume avec ses officiers, apparaissait là, assis sur un trône magnifique orné de pierreries comme nos châsses saintes, couvert d'un manteau bleu et blanc, le couronne en tête et le sceptre à la main. Autour de lui les ducs et comtes, les patrices, les évêques, tous les officiers de la couronne étalaient leurs manteaux d'hermine et leurs ceintures de pierres et d'or. Auprès du roi, la reine avec ses longues nattes, souvenir des majestueuses coiffures de Clotilde et de Radegonde, semées de perles et liées de réseaux d'or, couverte d'un voile retenu par sa noble couronne, s'élevait sur un siége royal, au milieu de ses dames toutes éblouissantes de perles et de diamants.

Derrière le trône, rangés suivant leur office, se tenaient les échansons, pages, écuyers et sommeillers. Et un hérault d'armes, ouvrait au peuple les portes du palais, et vingt autres héraults jetaient dehors, à pleines coupes de la monnaie d'or, en criant par trois fois : « Largesses du plus puissant des rois. »

De là cette coutume qu'a voulu singer, mal à propos, l'ostentation de quelques grands seigneurs, même étrangers, de jeter au peuple de l'argent par les fenêtres en signe de réjouissance. L'argent étant devenu de siècle

en siècle plus commun mais moins prodigué, on finit par ne plus jeter que des bonbons à la foule, et encore les bonbons et les dragées deviennent-ils de jour en jour plus rares, ce qui n'est pas regrettable pour la dignité du peuple français.

Ces largesses du roi, dans sa cour plénière, étaient accueillies, comme on le pense bien, par des hourras et des cris de joie, si bien qu'on entendait à peine, dit un auteur, les fanfares que jouaient en ce moment les trompettes.

Puis venaient les festins royaux, où les tables d'argent massif étaient surchargées des mets les plus fins entremêlés de fleurs et de fruits, et d'emblèmes nationaux, tels que l'image des villes du royaume. Là une profusion inouïe le disputait à l'incroyable richesse du service; et un historien parle d'un banquet de nos pères, où trente mille plats furent servis, en même temps que d'un autre où l'on fit rôtir trente mille bœufs. Il ne fallait rien moins que sept jours pour dévorer tout cela. Si ce n'était l'authenticité du récit et la véracité de son respectable historien, on croirait, en le lisant, assister à une scène fantastique des *Mille et une nuits*.

Les serviteurs, dans ces repas, étaient dignes du maître : c'était le connétable de France, dit Saint-Foix, et les autres grands officiers du royaume, qui faisaient le service à cheval, qui recevaient et servaient les plats. Chacune de ces entrées se faisait au son des flûtes et des hautbois.

« Au dîner du sacre de Charles VI, dit le chroniqueur[1], les ducs de Brabant, d'Anjou, de Bourgogne et

de Bourbon, oncles de ce prince, s'assirent à table bien loin de lui, et l'archevêque de Reims et autres prélats à sa droite. Les sires de Couci, de Clisson, de la Trémouille, l'amiral de la mer et autres, servaient sur de hauts destriers tout couverts et parés de draps d'or. »

On n'imagine pas avec quel orgueil les princes des temps mérovingiens faisaient parade du luxe de leur vaisselle. Tous les vases des tables du festin étaient d'or ou de marbre, et ornés de pierres précieuses. Ils faisaient partie du trésor des rois, qui montraient leurs plats, leurs vaisseaux et leurs aiguières aux étrangers, dans les jours de galas, et les étalaient sur des buffets dressés dans les salles du festin et surmontés d'un dais de pourpre.

Ces vases étaient si beaux de travail et si riches d'ornements, qu'un de nos rois en ayant mis un en gage, il ne put être retiré pendant dix ans.

On raconte aussi que Clovis, étant à table avec saint Fridolin, un de ces vases précieux ayant été cassé par accident, il fut, dit-on, raccommodé miraculeusement à l'instant même par le saint.

A ces festins, entre chaque service, on introduisait les baladins, les jongleurs, les pantomimes, et plus tard les ménétriers. Les ménétriers et jongleurs furent d'ailleurs de toutes nos fêtes populaires jusques au-delà de la renaissance. Indépendamment des solennités publiques, ils étaient de toutes les fêtes particulières. Mariages, naissances, festins, bals, funérailles même, ils avaient partout leur rôle. Dans les processions, nos aïeux ne

[1] Froissart.

se scandalisaient pas de les voir jouer de la flûte et du hautbois, en dansant le plus souvent autour des statues des saints qu'on promenait ordinairement ces jours-là. On les voyait aussi danser et chanter devant les statues nichées au coin des rues, les jours de la fête patronale du quartier ; et en 1463, un ménétrier alors très-connu et apprécié pour ses talents, *Jacot*, fut payé *deux gros blancs* pour avoir corné devant M. *Saint-Maimbeuf* le jour de la Fête-Dieu.

Tout est bien pour les cœurs simples, et c'est le cas de répéter ici cette belle devise du moyen-âge : *Honni soit qui mal y pense*.

Dans les enterrements ils avaient aussi leur emploi. On les voyait immédiatement après le maître des cérémonies, essayant de distraire la douleur des assistants et frayant gaiement le chemin au défunt qu'on allait mettre en terre.

Les ménétriers, jongleurs et baladins, — car bien que les ménétriers eussent été dans l'origine des *ménestrels*, ce qui était des artistes et non pas des industriels ambulants, ils avaient fini par former une sorte d'association, et ne faisaient tout qu'un, — étaient au moyen âge la providence des châteaux, où ils venaient, par leurs romans, leurs chants et leurs drôleries, jeter quelque gaieté sur la vie monotone et grandiose qu'on menait dans ces demeures retirées. Souvent, quand ils avaient fait passer aux châtelains du lieu quelques bons moments, ils en recevaient en récompense la robe, le manteau du noble baron ou un des joyaux de la châtelaine.

Pendant que le ménestrel se reposait de ses lais et ballades, le jongleur ou le baladin faisait danser ses singes et son chien savant, et divertissait la compagnie par quelque joli tour de gobelets.

Mais ce qui était le plus drôle, et ce qui arrivait quelquefois, c'était que deux de ces troupes ambulantes rivales se rencontrassent ensemble dans un château connu pour sa munificence. Ils ne se ménageaient pas alors. Ils faisaient feu de tous leurs moyens, les sarcasmes pleuvaient comme grêle de l'un à l'autre, et le châtelain et sa famille oubliaient les grimaces des singes pour rire à l'aise de toutes les malices qu'une mutuelle jalousie leur faisait alors débiter.

Le bon roi saint Louis maria, en 1237, son frère Robert avec Mathilde de Brabant. Les noces se firent à Compiègne. Une anecdote du temps raconte qu'il y eut aux quatre coins de la salle des ménestriers qui montaient des bœufs habillés d'écarlate, et qui, à chaque service, sonnèrent du cor. On marchait déjà aussi sur la corde à cette époque; car Monstrelet raconte qu'on vit un homme à cheval, à la fin du repas, monter sur une corde tendue.

Après les croisades, quand le luxe des tournois, des parures et des allégories se fut établi, les entrées des rois se firent avec plus d'éclat et de solennité. Les beaux esprits du temps s'épuisèrent en brillantes inventions pour célébrer dignement l'avènement au trône du nouveau monarque. C'était communément aux docteurs de la Sorbonne et aux régents de l'Université que le prévôt de Paris et les échevins s'adressaient pour le plan et

la direction de leurs fêtes. Le peuple de Paris, que représentaient son prévôt et ses échevins, avait dans l'Université une confiance aveugle. On s'imaginait que le génie et la science étaient infus dans les colléges et la Sorbonne. Il résultait de là ce singulier mélange du sacré et du profane, qu'on remarque dans le récit de nos fêtes, souvenir des mystères druidiques et vestiges du paganisme antique, qui se coudoyaient encore dans nos processions et nos solennités avec les mystères et les cérémonies les plus respectables de notre christianisme. Cela se comprend de soi. Les régents de l'Université prenaient leurs ordonnancements et leurs programmes dans les fêtes de l'antiquité, et comme ils étaient aussi et surtout très-bons chrétiens au fond, il en advenait des compositions fort bizarres. C'était Hercule et saint Christophe, Vénus à côté de la Vierge immaculée, saint Michel et Bellérophon.

Souvent les murs étaient couverts de tapisseries et des plus belles étoffes, de draps camelotés de soie, et de si beaux tissus qu'on eût cru, dit Sauval, être en Orient, ou que la soie et l'or se donnassent pour rien chez nous. Ces tapisseries représentant souvent des scènes de la Bible, on imagina de donner au monarque en tableaux vivants les scènes diverses qu'elles représentaient. Dans ces sortes de mystères, les personnages ne parlaient pas, mais ils pouvaient varier leurs gestes pour exprimer mieux leurs rôles. On juge si « le Français né malin » dut user et même abuser de ce privilége, et on peut se représenter aisément quelles comédies muettes se jouèrent souvent dans ces pantomimes, et si nos rois à leur

passage devaient s'armer de toute la majesté de leur rôle à eux, pour ne pas perdre leur sérieux en face de ces spirituelles jongleries.

Ce fut un jour le cas surtout pour l'empereur Charles-Quint. On raconte qu'à son entrée à Bruxelles, lorsqu'il prit possession de son empire, le peuple flamand voulant imaginer en cette grande occasion quelque chose de plus ingénieux que jamais, on lui donna un genre de sérénade inusité jusque-là. C'était une musique de chats la plus plaisante du monde. On les avait choisis de plusieurs tons différents, et les ayant enfermés dans des caisses trouées, on leur attacha aux queues des cordes de fil de fer qui répondaient à un clavier d'épinette dont les touches étaient marquées suivant les divers tons. A mesure que l'on touchait, chaque touche tirant la queue d'un chat le faisait miauler. Il paraît que le grave empereur, qui devait finir ses jours dans le couvent de Saint-Just, et qui eut plus tard assez de sang-froid pour assister vivant à son enterrement, ne put garder son sérieux devant cette plaisanterie et qu'il s'en divertit tout son saoul.

Sous ce même règne de Charles-Quint, il y eut dans quelques villes du Nord des fêtes nationales dont la somptuosité retentit dans l'histoire. Plusieurs fois la ville de Lille et celle de Cambray en émerveillèrent l'Europe. A une entrée de Charles-Quint, lorsqu'il alla pacifier les Gantois, on y vit *trois mille flambeaux* éclairer les rues où il passa, tous à une distance de quatre pieds. Les taverniers s'étaient fait une gloire de contribuer aux munificences de la ville. Ils avaient construit sur le mi-

lieu de la grand'place une tour à laquelle quatre statues d'enfants faisaient encoignure ; c'étaient les conduits par lesquels coulait le vin. Une multitude de petites tours environnaient cette tour principale, que surmontait une aigle éployée aux armes de l'Empereur, du Roi, du Dauphin, du duc d'Orléans et de l'évêque de Cambrai.

Au coin d'une rue, la rue de l'Arbre d'or, était un autre monument construit par les drapiers : un arc de triomphe sur lequel trois jeunes filles richement vêtues figuraient les vertus théologales.

En face, la corporation des bouchers avait aussi fourni son contingent : un bœuf entier empalé dans une broche rôtissait devant un feu de joie.

Dans un quartier de la ville, il y avait encore mieux que cela : à côté d'une pièce de vin qui coulait tant qu'elle pouvait, les meulquiniers faisaient rôtir un énorme bœuf, plus beau que celui de la corporation des bouchers, et *tout lardé de pourchelets, d'oisons* et *de poulets-pigeons*.

Et pendant ce temps-là, les trompettes sonnaient à tue-tête, et les arquebusiers déchargeaient à la fois une centaine d'arquebuses ; d'un côté les *mystères* et les théâtres de farces attiraient une partie de la foule ; une autre suivait une joyeuse troupe de mascarades, précédée de tambours et de fifres. Qu'on se figure, au milieu de tout cela, des visages épanouis, des femmes parées de leurs croix d'or et de leurs plus frais atours, — des rondes d'enfants, — des banquets en plein air, où tous venaient s'asseoir, dit la chronique, sans morgue ni défiance, ni distinction de rang, et l'on aura à peu près le tableau

d'une de ces fêtes nationales, dont nos fêtes actuelles, tant préconisées, n'offrent même pas l'ombre. Quoi de plus souriant que de telles pages dans l'histoire d'un peuple ?

Mais ce qui est plus étonnant, et ce qu'il faut croire pourtant, puisque le naïf auteur qui raconte ces choses signale celle-ci avec une attention toute particulière, c'est qu'aucun désordre, aucun tumulte ni scandale ne troublaient cette ivresse publique. Il n'en fut pas ainsi à mesure qu'on avança dans une civilisation plus luxueuse et plus éclairée. Plus on va avant dans l'histoire, moins on remarque de tenue et de dignité dans nos ébattements populaires, plus on y voit l'intervention nécessaire des officiers de l'ordre public. Il ne serait plus possible aujourd'hui d'offrir de ces festins en plein air, et peu à peu on fut obligé d'abolir cette coutume, si honorable au peuple et à son roi, qui réunissait aux mêmes tables, dans les fêtes de la ville, le monarque, sa cour, et tous ceux indistinctement à qui il prenait fantaisie de s'aller installer auprès d'eux [1].

Nos rois aimaient à se mêler ainsi à leurs sujets. Ils prenaient souvent leurs repas en public, et depuis, ce fut une partie du cérémonial qu'on appelait *le grand couvert*.

La famille royale et le peuple ne faisaient alors qu'une grande famille. C'étaient les mêmes intérêts, les mêmes joies, les mêmes douleurs. Les revers de la France étaient les deuils du roi, et les chagrins de

[1] Alexis Monteil, Saint-Foix et un grand nombre d'auteurs du temps remarquent l'ordre et la dignité qui présidaient à ces fêtes.

famille du prince étaient les deuils de la nation. On ne peut lire sans une certaine émotion l'histoire de la captivité du roi François Ier; mais on ne peut s'empêcher d'être vraiment attendri devant les transports populaires qui accueillirent le retour en France de ses enfants, que ce roi-chevalier avait donnés en otage de sa parole royale et de l'honneur de la France au trop prudent Charles-Quint. En vérité, il y a de belles pages dans notre histoire!

Un de nos rois que la postérité a ménagés le moins, Louis XI, aimait surtout la présence du peuple; et son rêve le plus cher, après la gloire militaire de son pays, était la fusion de sa noblesse avec la bourgeoisie. Il était d'ailleurs jaloux au plus haut point de sa popularité. Comme plus tard Henri IV, on le voyait souvent donner au peuple des marques de sympathie et de familiarité. Lors des réjouissances publiques qui eurent lieu pour cette paix de 1465, qu'il n'avait acceptée que malgré lui, et de crainte, disait-il, des maux qui fussent advenus de sa résistance, on le vit à l'hôtel de ville de Paris qui lui offrait, suivant l'usage, un festin magnifique, manger bourgeoisement entre le tiers-état, qui était là en famille avec femmes et enfants, et les principaux seigneurs de sa cour, desquels il se fût bien volontiers passé. Le peuple et le roi étaient unis dans la même cause, et n'avaient alors qu'une sorte d'ennemis, les ennemis de l'Etat.

Aussi la royauté savait-elle bien les sentiments qu'elle inspirait à la nation. Charles V emportait dans la tombe cette suprême consolation, lorsque, mourant, il se fai-

sait ouvrir les portes et les fenêtres de son appartement, pour voir encore une fois, disait-il, son peuple bien-aimé, pour être vu de lui, le bénir et se recommander à ses prières.

C'était aussi la confiance de Louis XIV, plus tard, lorsque, dévoré par ses soucis politiques, à l'époque de ses glorieux revers, il disait au maréchal de Villars, qui partait pour la Flandre et allait exposer au hazard des armes nos dernières espérances de salut :

« Si la bataille est perdue, n'écrivez qu'à moi seul. Vous ordonnerez au courrier de ne voir que Blouin. Je monterai à cheval, je passerai par Paris, votre lettre à la main. Je connais les Français, je vous mènerai deux cent mille hommes, et je m'ensevelirai avec eux sous les ruines du royaume ! »

Que ces paroles sont belles !

Cet usage des banquets et festins publics est très-ancien dans l'histoire de France. Le journal de Charles VI, racontant la joyeuse entrée de ce prince à Paris, et comme quoi *partout où il passoit on jetoit sur lui violettes et fleurs*, ajoute que le *soir soupoient les gens enmi les rues, par très-joyeuse chère*. Il y a des vestiges de cet usage même dans les temps gaulois, et il ne s'effaça qu'à la longue, par suite des guerres civiles, notamment des guerres de religion, puisque, grâce à la réforme, il ne se trouva bientôt plus en France une famille qui ne fût divisée contre elle-même. L'avènement du protestantisme en France fut une cause de perturbation générale et amena peu à peu un notable chan-

gement dans les mœurs. Ni l'édit de Nantes ni sa révocation n'y purent rien.

Cependant la religion catholique demeurait infuse, comme maintenant encore, dans le caractère de la nation et dans l'esprit de ses coutumes, et, grâce à elle, ces coutumes luttèrent longtemps avec le froid puritanisme et l'esprit systématique protestant. Ainsi, sous les Valois, au plus fort de nos guerres de religion, on vit un vieil usage qui sembla reprendre vigueur : c'était une procession très-ancienne que le cardinal de Birague, un homme illustre de ce temps, essaya de faire revivre. Ce cardinal, frère du chancelier, de noble et vénérable mémoire, s'il en faut croire le témoignage du chancelier de Thou, témoignage trop sincère et trop honnête pour pouvoir être récusé, était un homme si honoré en France que les cours en corps assistèrent à son convoi par ordre de Sa Majesté, honneur dû seulement au roi, au fils de France et au connétable. La procession qu'il avait réussi à rétablir avait autrefois lieu dans la paroisse Saint-Benoist, de Saint-Jacques du Haut-Pas au petit Châtelet, et de là aux Carmes de la place Maubert. Elle se faisait la nuit et parcourait toute la grande paroisse Saint-Paul. On y chantait et on y dansait aux flambeaux, suivant la forme des processions antiques, ce qu'on peut interpréter, dit l'honorable historien de Thou qui raconte le fait, en bien ou en mal, selon la différence des temps, des lieux, des personnes, et nous ajouterons aussi, suivant le bon ou mauvais esprit du critique qui raconte.

Cette procession réunissait une quantité d'hommes, de

femmes, d'enfants, de vieillards, qui marchaient en cadence au son des instruments, et cela, ajoute de Thou, avec assez d'ordre et de modestie.

Quand le cardinal, qui était aimé à Paris, mourut, cette procession eut lieu en son honneur. Il s'y trouva plus de six mille personnes, qui marchèrent avec beaucoup de convenance en chantant dévotement des prières pour le repos de son âme. Des portiques avaient été élevés dans les rues, suivant la mode de la renaissance. Partout, sous ces portiques, et de station en station, s'étalait la livrée aux armes du cardinal, qui offrait au peuple des rafraîchissements en plein air. Ce qui est le plus étrange, c'est que le tout se passa avec décence et sans confusion, tandis que la procession Saint-Benoît, qui avait été l'origine de celle-ci, était devenue si scandaleuse, qu'on avait fini par l'abolir.

C'était par la porte Saint-Denis que nos rois, après avoir fait leurs dévotions au prieuré Saint-Lazare, faisaient leurs entrées. Ce devait être, remarque un auteur, un spectacle pittoresque et réjouissant, que celui d'une ville ainsi illuminée et en fête, de tout un peuple livré à la joie, sans tumulte et sans foule, riant, chantant, buvant à la santé de ses voisins, et offrant à boire et à manger aux passants.

Depuis la porte Saint-Denis jusqu'à Notre-Dame où descendaient le roi et la reine, toutes les rues étaient tapissées, ornées d'arcades de verdure, de couronnes de fleurs, comme aux processions, et les maisons couvertes de haut en bas des plus riches étoffes. Des jets d'eau de senteur parfumaient l'air : le vin, l'hypocras, le lait

coulaient des fontaines à flots ruisselants. Des feux de joie éclairaient les rues sombres de la cité. Les députés des six corps de marchands portaient le dais. Les corps de mestiers suivaient en habits de caractère, représentant ordinairement : les sept vertus, avec leur contrepartie, les sept péchés, — les vertus théologales, la mort, l'enfer, le paradis, le purgatoire¹, le tout monté superbement. Ajoutez à cela les instruments qui retentissaient partout joyeusement, les décharges des arquebuses, le bruit des tambours, et plus tard le bruit du canon. Au milieu de la haie compacte des citoyens, passe ce roi, objet de tant de réjouissances. Il oublie, dans cet enthousiasme national, que sous ses riches habits de fête il porte un deuil récent, et qu'il n'est roi que par la mort d'un père qu'il pleure encore. Enivré, attendri, il partage la joie de ce peuple qui l'a vu naître, au milieu duquel il a été enfant, puis homme, et qui salue ce règne nouveau comme une aurore d'espérance, de prospérité et de paix. A chaque pas, il se trouve en face de quelque allégorie touchante, d'une surprise charmante. Charles VII entrant dans sa bonne ville de Paris, un petit angelot, qui semblait descendre du ciel, tenant un écu d'azur à trois fleurs de lis d'or, s'en vient du haut de la porte Saint-Denis vers le monarque, et lui chante ces vers :

> Très-excellent Roi et Seigneur,
> Les manans de votre cité
> Vous reçoivent en tout honneur
> Et en très-grande humilité.

Louis XI entre dans Tournai, à son avènement. Dès les premiers pas de son cheval, une belle jeune fille, descendue de dessus la porte par une machine, dit Saint-Foix, vient saluer le roi, et ouvrant sa robe devant sa poitrine, y montre un cœur bien fait. Ce cœur se fend, et en sort une grande fleur de lis d'or, qu'elle présente au roi de la part de la ville, en lui disant :

Sire, je suis pucelle, et aussi l'est cette ville ; car oncques ne fut prise et ne tourna contre les rois de France, ayant tous ceux de cette ville chacun une fleur de lys dans le cœur.

Peu après, en 1467, entrait la reine de France, Madame Charlotte de Savoie. Paris la reçut avec une joie et une pompe extrêmes. On lui présenta un cerf de confitures, qui portait au cou les armes de France et de Savoie. Les enfants de chœur de la Sainte-Chapelle l'attendaient pour lui chanter sur son passage des *virelais, chansons* et *bergerettes ;* de place en place étaient dressés de petits théâtres pour les mystères, et à chaque instant c'était quelque chose de nouveau qui s'offrait à ses regards.

Le roi, ce jour même, la conduisit tout simplement et bonnement, comme une nouvelle mariée de province, en visite chez les seigneurs et les magistrats, et même chez les simples bourgeois, ajoute la chronique.

Le peuple n'en croyait jamais faire assez, et à chaque pas nos princes étaient arrêtés par quelque gracieuse surprise, témoignage d'amour ou de respect. Aujourd'hui, ils ne seraient plus arrêtés que par des embarras de voitures.

Ce *cerf en confitures*, que les citoyens de Paris offraient à la reine Charlotte, était le moindre présent de la ville. Elle en avait fait et elle en fit bien d'autres depuis.

Il y avait des siècles que nos villes étaient dans l'usage d'offrir au roi des présents pour sa bienvenue. C'étaient même quelquefois des cadeaux fort considérables ; ainsi, primitivement, ils consistaient en bœufs, moutons, vins, avoines, gibier, flambeaux de cire, — dans le temps où la cire était purement fabriquée, souvent parfumée, et autrement précieuse qu'aujourd'hui. C'était aussi, tout à fait dans l'origine, des chevaux, des armes, de la vaisselle d'or et d'argent, des vases exquis. — Chaque pays donnait de son crû. — Le Bordelais et le Bourguignon donnaient des vins. Reims, dont l'industrie était le linge ouvré, donnait des serviettes à ramages. Cette ville le fit notamment à l'entrée de Charles VI ou Charles VII. Quelquefois on présentait au roi des bourses pleines de jetons.

Souvent, lorsque nos rois, à leur entrée, voulaient bien visiter une de leurs villes de France, cette ville reconnaissante en perpétuait le souvenir par des médailles frappées pour l'occasion. La ville de Lyon et celle d'Avignon se distinguèrent entre autres par les superbes médailles qu'elles firent frapper à l'entrée de Louis XII et d'Anne de Bretagne, puis à celle de Henri IV, de Louis XIII et Louis XIV.

Lorsque, pour les fêtes de l'entrée de Louis XIV, ce prince eut été reçu à l'hôtel de ville, où il dina, en compagnie de toutes les autorités municipales, servi par les magistrats, — la ville, pour conserver le souvenir de ce

beau jour, fit faire des médailles pour la circonstance, et plus tard, une statue de bronze du roi, qu'elle plaça dans le fond de la cour.

Dans le trajet de leur marche, nos rois et nos reines prenaient leur part des rafraîchissements qui se distribuaient dans la fête. On leur servait souvent du vin avec des dragées et des confitures, ce qu'on appelait alors des épices. Cela était fort en usage depuis les premiers Valois ; et c'était par la main du connétable ou de quelque autre grand dignitaire de la couronne que la ville offrait au roi cette petite collation en plein air. Cela se fit surtout à l'entrée de la reine Anne de Bretagne, qui la première vint en France avec un bataillon de dames et filles d'honneur, étant déjà princesse souveraine et couronnée avant qu'elle fût reine de France, — et à l'entrée de François Ier.

Une particularité curieuse et qu'on ne saurait guère expliquer, c'est l'exhibition, dans les entrées royales, de ces petits *marmousets* qui avaient là le beau rôle, et qu'on postait par troupes à chaque carrefour. Ces marmots étaient quelquefois au nombre de quatre-vingts et cent à chaque endroit ; et pour les faire tenir tranquilles, on mettait à la bouche de ces petits automates un rouleau de parchemin qui portait un distique latin très-flatteur ou une jolie devise gravée, en latin aussi ou en rimes françaises. C'était, d'ailleurs, d'un aspect assez pittoresque. Et puis il y avait peut-être là pour nos rois une délicate allusion de plus : ne dit-on pas que la vérité sort de la bouche des enfants ?

Quand le roi avait daigné considérer leur compliment,

tous ces marmots se mettaient à crier à cœur-joie : « Vive le roi ! » « Noël ! » Souvent ils représentaient aussi une scène allégorique de circonstance.

A la venue de François I*er*, la ville en avait échelonné par troupes tout le chemin que devait parcourir le roi. — Il y en avait à la porte Saint-Denis, à la Trinité, au Sépulcre, à Saint-Innocent, à Sainte-Catherine, à Saint-Barthélemy, à l'Hôtel-Dieu, au parvis Notre-Dame, à Saint-Gervais, au petit Saint-Anthoine et à Sainte-Catherine du Val des Ecoliers. On imagine ce qu'il fallut d'enfants pour ce régiment de marmousets. Certainement toute la génération future était enrôlée-là.

Une des entrées solennelles qui laissèrent en France le plus de souvenirs, fut celle d'Isabeau de Bavière. Comment cette froide Allemande, à qui la Providence offrait un si beau rôle dans cette France alors si accablée, ne laissa-t-elle pas gagner son cœur par tant d'hommages et tant d'amour immérité ?

Lorsqu'elle passa dans sa litière découverte, dans la rue Saint-Denis, elle s'arrêta éblouie devant le spectacle qui s'offrit à elle, car elle n'avait certes jamais rien vu de pareil dans son pays. A la porte aux Peintres, située presque en face la rue que nous appelons encore la rue du Petit-Lion, on avait représenté sur un *ciel nué*, dit Froissard, et étoilé richement, *Dieu séant en sa majesté, le Père, le Fils et le Saint-Esprit.* Dans ce ciel, de petits enfants de chœur, sous forme d'anges, *chantaient moult doucement*, et quand la reine passa sous la porte de ce paradis, deux anges descendirent d'en haut, tenant en leurs mains une très-riche

couronne fleurdelisée, garnie de pierres précieuses, *et la mirent moult doucement sur le chef de la reine,* en chantant ces vers :

> Dame enclose entre fleurs de lis,
> Reine vous êtes en paradis
> De France et de tout le pays
> Nous remontons en paradis.

Cette méchante Bavaroise ne devait pas tarder à tout brouiller dans ce paradis et à le transformer en un véritable enfer.

Juvénal des Ursins raconte que Charles VI voulut se donner le plaisir de voir entrer sa femme, mêlé à tous les citoyens de sa bonne ville, et qu'il courut Paris incognito avec Savoisi son favori, qui n'était ni moins curieux ni moins téméraire que lui. Ils s'en allèrent donc par la ville en divers lieux, dit le chroniqueur, et ils arrivèrent enfin, non sans peine, au Châtelet, où devait passer la reine, et d'où un homme ailé devait venir encore la couronner comme à la porte aux Peintres. Malheureusement pour ces deux nobles étourdis, la presse était grande; toutes les places étaient prises, et les abords encombrés; arriver là n'était pas une petite affaire, d'autant plus qu'il y avait foison de sergents à grosses boulaies, qui, pour empêcher les malheurs, frappaient à tours de bras de côté et d'autre, s'inquiétant peu des éclopés. Mais le roi et Savoisi n'y regardaient pas de si près, et en galants chevaliers rien ne leur coûtait pour voir leur dame. Comme ils ne furent reconnus ni du peuple ni des sergents, ils reçurent bon nombre de coups de boulaies et même de coups de pied, qu'ils ac-

ceptèrent de gaîté de cœur, comme de vrais étudiants en bonne fortune, et riant tous deux à se tordre. Ils arrivèrent ainsi au Pont-au-Change, où ils purent voir le spectacle et furent payés de leurs peines. Car ils virent partir de là, sur le passage de la reine, les deux cents douzaines d'oiseaux qu'on était accoutumé de lâcher aux entrées royales sur le Pont-au-Change, où se tenaient les oiseleurs; et ils furent témoins de quelque chose de plus curieux encore. Un Génois très-habile en sauts et divers tours d'agilité avait fait tendre une corde depuis le haut des tours Notre-Dame jusqu'à l'une des maisons du Pont-au-Change. Il descendit en dansant sur cette corde et avec un flambeau allumé à chaque main, ce qui était fort pour l'époque.

Il passa le plus adroitement du monde entre les rideaux de *taffetas bleu* de ciel à fleurs de lis d'or qui abritaient le Pont, posa une couronne sur la tête d'Isabeau, remonta sur sa corde et reparut en l'air. Or il était déjà nuit, et cet homme fut vu de tout Paris et des environs.

Cela valait bien quelques horions sur les épaules. Le roi, pour son compte, en avait reçu plus que ses valets n'en devaient recevoir en toute leur vie. « *Et le soir, en présence de la cour*, dit la chronique, *fut la chose récitée, et on commença d'en bien farcer, et le roi même se farçait des horions et coups qu'il avait reçus.* »

Le lendemain, les bourgeois de Paris, suivant l'usage, portèrent au roi de magnifiques présents. C'étaient des vases d'or. Ils les lui offrirent en se prosternant, d'après

l'antique coutume : « Très-chier et noble Sire, lui dirent-ils, vos bourgeois de la ville de Paris vous présentent ces joyaux. — Grand merci, mes bonnes gens, répondit le roi, ils sont biaux et riches. »

Ils allèrent ensuite chez la reine, à qui un *ours* et une *licorne* présentèrent de leur part des présents encore plus riches. C'était la coutume de chercher à amuser la reine par ces mascarades, et Saint-Foix dit, que ce n'est pas la seule fois que les villes aient choisi des animaux pour leurs députés.

Pendant que s'avançait le cortége royal des entrées, toutes les cloches de la ville étaient en branle, l'horloge du palais carillonnait, ce qui n'avait lieu que dans les grandes solennités, et à l'arrivée de quelque bonne nouvelle, comme quand on apprit la délivrance des enfants de François 1er et la signature du traité de paix conclu avec l'Espagne en 1598.

Toutes ces cérémonies faites, le roi se retirait d'ordinaire au palais, où il mangeait, comme nous l'avons dit, en public. Autour de lui étaient des tables pour sa cour, ses officiers, la noblesse et le peuple; car les serviteurs du roi y servaient des mêmes aliments que la table royale à tout venant à qui il plaisait.

Le lendemain de leur entrée, nos rois s'en allaient à la Sainte-Chapelle adorer les reliques. On leur montrait la vraie Croix et la couronne d'épines, et presque toujours c'était eux-mêmes qui les présentaient ensuite à adorer au peuple.

Lorsque Henri II entra à Reims pour son sacre, on lui renouvela la gracieuse surprise que Tournai avait

faite à Louis XI : il trouva dressé à la principale porte de la ville un théâtre orné de superbes colonnes et surmonté d'une pomme suspendue au milieu d'une auréole lumineuse qui représentait le soleil. A l'arrivée du roi, la pomme s'ouvrit, et l'on vit descendre d'un cœur doré une jeune fille de neuf ans, magnifiquement parée, qui présenta au monarque les clés de la ville. Elle rentra ensuite dans le cœur, le cœur dans la pomme, la pomme dans le soleil, et cet astre s'épanouit aussitôt en une pluie de fleurs de lis. Ce dernier épisode plut surtout beaucoup à Henri II. Ce prince, d'un esprit gracieux et courtois, d'une nature aimable et fine, sourit volontiers à cette allusion, qui sembla devoir se vérifier dans la fécondité de son mariage. Qui eût dit que cette famille royale devait s'éteindre dans les trois héritiers qui allaient naître à la couronne? L'histoire ne s'en plaint pas. Elle doit à cette fatalité heureuse Henri IV et Louis XIV.

On comprend facilement que les chants et les vers sous forme d'inscriptions, de distiques, d'anagrammes, n'étaient pas épargnés dans ces grandes occasions. Une des inventions les plus singulières et les plus connues est celle qu'on imagina à l'entrée de Louis XI. On hissa à la hune d'un mât dressé dans la cathédrale, un mannequin qui représentait un roi vêtu des plus magnifiques insignes de la royauté; de sorte qu'il se trouvait exposé aux regards de la multitude, plus comme un patient que comme un maître. Mais nos bons aïeux n'y entendaient malice. Non loin de là était un théâtre sur lequel les confrères de la Passion représentaient un

mystère. La route du monarque était jonchée de fleurs; il s'avançait au son des instruments et au chant des syrènes qui lui débitaient des motets et bergerettes.

Les mystères eurent longtemps leur place dans la solennité de l'entrée de nos rois. Il n'y avait pas quarante ans, à l'entrée de Charles VII, on avait simulé les sept péchés capitaux montés sur divers animaux, en costume de caractère, la paresse sur une tortue, la gourmandise sur un pourceau, l'orgueil sans doute sur un paon, la luxure sur une louve ou un baudet. Ces sept péchés mortels étaient, comme dans nos verrières légendaires, suivis immédiatement des vertus théologales et cardinales à cheval. Et pour finir, on voyait le purgatoire, l'enfer, et de vastes balances dans lesquelles l'archange saint Michel pesait les âmes des damnés et des élus.

A cette même entrée, on avait représenté une fontaine surmontée d'un lis d'une grandeur extraordinaire, dont les feuilles et les fleurs versaient des flots d'hypocras, de vin et d'eau; au milieu de la fontaine, des dauphins se promenaient à la surface de l'eau; sur une terrasse voisine, saint Jean-Baptiste montrait l'*Agneau de Dieu* entouré d'anges chantant des cantiques. Puis venaient saint Thomas, saint Denis, saint Maurice et autres bienheureux, au milieu desquels se trouvait sainte Geneviève, cette patronne aimée des Parisiens. Des inscriptions en vers indiquaient les sujets de ces représentations. En voici une :

> Cy est l'amère passion
> De nostre Sauveur Jésus-Christ,

> Et sa crucification,
> Et de Judas le grand délit,
> Qui à un arbre se pendit
> Par très-grande désespérance,
> D'où en enfer il descendit,
> Où est puni de son offense.

Et en effet, on voyait de quartiers en quartiers des tableaux variés de la naissance du Sauveur, de sa passion et des Actes des Apôtres. Ici, c'étaient l'étable, le bœuf et l'âne, les pastoureaux gardant les brebis et avertis par un ange de la naissance de l'Enfant divin. Ailleurs, c'étaient les apôtres, la sainte Cène, et le moindre épisode entre tous n'était pas la représentation des derniers moments de Judas. On y voyait l'apôtre déloyal pendu à une branche d'arbre à plusieurs pieds de terre, et rendant ses intestins, dont le diable se régalait.

Plus loin c'était le drame de la Passion avec toutes ses circonstances si touchantes et quelquefois si lugubres.

Au milieu, entre deux places, ces pieuses représentations étaient entremêlées de sujets plus gais. Par exemple, c'était un bois rempli de lièvres, de lapins, de pigeons, auxquels de jeunes seigneurs donnaient la chasse. Enfin, près la porte du Châtelet, était étalé un lit de justice. C'était un lit magnifique que défendaient d'une part un lion et un cerf de carton, et de l'autre douze jeunes filles tenant d'une main un chapelet doré et de l'autre une épée. Mais dans le corps du lion et du cerf était un homme qui leur faisait remuer les yeux, la tête et la queue, ce qui parut aux citoyens de cette époque un chef-d'œuvre d'invention dans l'art.

Jusqu'à l'entrée de Marie d'Angleterre, cette insigni-

fiante reine que nous ne voyons qu'au chevet du bon roi Louis XII, dont son égoïsme avait hâté la fin, on retrouve dans les entrées de nos rois ces mêmes représentations religieuses. Le goût de la renaissance déteignit sur nos fêtes publiques, et cette entrée fut toute fêtée en allégories. On représenta un grand navire d'argent voguant sur la mer, et portant le dieu Bacchus, *tenant*, dit la chronique, *un beau raisin dénotant plante de vin, et une reine portant une gerbe dénotant plante de blés*. Les trois mâts du navire étaient surmontés de trois hunes, dans lesquelles on voyait les armes de France unies à celles d'Angleterre. La monarchie française voulait bien oublier, ce jour-là, que les rois d'Angleterre avaient été ses vassaux. Pour représenter les quatre vents, on avait figuré quatre géants d'une figure monstrueuse, soufflant sur la mer. Le reste de la fête était conçu dans le même genre et dans le même style.

Ce ne fut pas la seule fois que l'on représenta des vaisseaux dans les solennités nationales. Lorsque, dans nos fêtes royales, nos princes donnaient des festins d'appareil, on les égayait par des épisodes appelés *entremets*. C'étaient des décorations que l'on faisait rouler dans la salle du festin pour l'amusement des convives dans l'intervalle des services. Au dîner donné par Charles V le Sage à l'empereur Charles IV, on vit paraître dans la salle un vaisseau tout équipé aux armes de la ville de Jérusalem. On distinguait sur le tillac Godefroy de Bouillon entouré de chevaliers armés de toutes pièces; le vaisseau vogua jusqu'au milieu de la salle, sans qu'on aperçût les ressorts qui le faisaient mouvoir. Bien-

tôt après, parut la ville de Jérusalem avec ses tours défendues par de vaillants Sarrasins. Les chevaliers s'élancèrent alors de leur vaisseau, plantèrent les échelles, donnèrent l'escalade, et après un combat des plus animés et des plus vraisemblablement sérieux, s'emparèrent de la ville.

A ces entremets on substitua plus tard des instruments de musique, puis, enfin, ces mets particuliers qui en ont conservé le nom.

Pendant ce temps, le peuple ne chômait pas de plaisir. Les divertissements lui pleuvaient. Il s'en allait jouer aux quilles, aux palets, à la paume, aux boules, et courir la bague, jeu que Louis XIV lui-même ne dédaigna pas d'accueillir dans les carrousels. Il y avait aussi les mâts de cocagne, qui de tout temps ont eu en France la grande faveur populaire, — jeu téméraire, plein d'un sens tout philosophique, et qui peint bien l'âpreté du travail et la rareté des faveurs de la fortune.

Un jour que c'était la fête de saint Leu et saint Gilles, patrons du quartier Saint-Denis, les habitants de la paroisse, sans autre autorisation, plantèrent dans la rue Quincampoix un superbe mât de cocagne. C'était une perche haute de trente-six pieds environ. Au sommet était attaché entre drapeaux et bouquets, un beau panier, et de plus une oie grasse avec six blancs, le tout destiné à celui qui serait assez heureux pour arriver jusque-là et les dénicher. Une quantité de grimpeurs s'y risquèrent, et à chaque instant, la foule battant des mains croyait voir une main conquérante décrocher le fameux panier. Mais le savon et la graisse dont le malheureux mât était

enduit les arrêtait tous à un moment donné, et ils glissaient à qui mieux mieux jusqu'au bas. Cela alla ainsi longtemps. Enfin, un adroit valet eut plus de bonheur que les autres. Il détacha le panier aux grands applaudissements de la foule, mais ne put arriver jusqu'à l'oie et aux six blancs, qui restèrent sans doute pour les pauvres.

Il est impossible de se figurer la joie indicible et universelle qu'excita en France la naissance de Louis XIV. A Saint-Germain comme à Paris, c'était des transports qui ressemblaient à de l'ivresse. On eût dit que chaque famille comptait un membre de plus. Les habitants s'annonçaient mutuellement la nouvelle en s'embrassant. On descendait dans les rues pour y faire ses repas. Les uns même défonçaient leurs pièces de vin et en offraient aux passants en signe d'allégresse. Enfin, chacun tenait table ouverte dans les rues et les places publiques.

La gazette du temps parlait ainsi de cet enthousiasme national, universel :

« Et cette resjouissance se trouva si universelle, que les plus tristes furent remarqués avoir renoncé à leur humeur, surpassant les autres en un excès de gaieté; et les plus avaricieux tenoient chacun en admiration par les effets de leur prodigalité non attendue. »

La naïveté de la relation écarte d'elle-même tout reproche d'adulation et de flatterie. Par toute la France on n'entendait que des *Te Deum* et des actions de grâces.

Il n'y avait pas que les feux de joie ordonnés par le prévôt des marchands, les échevins et autres officiers

de la ville. Devant les maisons et les hôtels on allumait des feux particuliers à tout instant, et il partait de tous les coins de rue des fusées et de petits feux d'artifice en plein jour.

Il y eut un citoyen qui fit ouvrir chez lui une fontaine à quatre canaux, dont les ouvertures avaient un pouce de diamètre. Il fit ouvrir ces fontaines depuis midi jusqu'à deux heures après minuit. Qu'on juge ce qu'il dut s'y consommer de vin et de lait. Or ce n'était point de petit vin; car la chronique nous apprend que c'était ce qu'il y avait chez nous de vins les plus excellents et les plus recherchés.

Mais le boire ne suffisait pas, quoique ce soit un peu le besoin essentiel du bon peuple de Paris. Le même bourgeois avait fait placer dans la rue, au-dessus des canaux de la fontaine, deux longues tables chargées de comestibles de toute espèce, notamment de cervelas, jambons, pâtés et gorges de porc.

Enfin, pour ajouter à tout cela, il fit promener pendant toute la nuit deux carosses pleins de musiciens pour accompagner la joie du peuple et des particuliers qui se réjouissaient dans leurs maisons. Un chariot de vivres suivait le cortége, et distribuait sur son passage, fraternellement à tous, des pâtisseries, du vin et des viandes délicates ou substantielles, suivant les goûts.

A la naissance du grand dauphin, l'enthousiasme national ne se ralentit pas. Le roi avait donné le signal et préludé aux fêtes, en faisant jouer aux comédiens espagnols, avec accompagnement de harpes, guitares et castagnettes, des scènes et des danses de leur pays.

On avait aussi, le jour même, délivré des prisonniers civils et militaires. On avait accordé des grâces de toute espèce. Louis XIV, qui, dans les jours ordinaires de sa vie, aimait à faire le bien, et ne manquait jamais, à sa sortie de la messe, de regarder de côté et d'autre pour s'enquérir du regard si l'on n'avait pas à lui présenter quelque placet, devait en ce jour se sentir plus disposé encore à la clémence et à la munificence.

Aussitôt que les dépêches du roi furent parvenues au gouverneur et au corps de ville de Paris, les réjouissances commencèrent.

La fontaine de la place de Grève fit sortir du vin par trois canaux.

Cette nouvelle fut si bien reçue, que l'écuyer du roi, qui avait apporté la dépêche, fut invité au premier repas que donnèrent les échevins. Il reçut là, au nom de la ville de Paris, en souvenir de son message, une grosse chaîne d'or avec la médaille du portrait du roi et des armes de la ville.

On conserva cette coutume, et depuis, quand un page du roi apportait à la ville de Paris quelqu'une de ces bonnes nouvelles, la ville ne manquait pas de lui faire quelque beau présent.

A cette époque, les bals et les ballets particuliers ajoutaient leurs magnificences à toutes ces pompes populaires. De tous les temps, la danse avait été chez nos aïeux de toutes leurs fêtes privées ou publiques, et depuis les danses sauvages des Gaulois et des Francs, qui, autour des tables du festin, dansaient naïvement les armes à la main, en battant la mesure militaire-

ment sur leurs boucliers, jusqu'aux ballets masqués et maniérés, mais si brillants, dont la cour de Louis XIV donna le spectacle à toute l'Europe, la danse et les bals ont chez nous leur chronique. Le peuple avait aussi ses bals en plein air. La danse des brandons et la danse de la Saint-Jean, échappées aux proscriptions successives dont les ordonnances avaient frappé ce genre de réjouissances publiques, avaient conservé leurs rondes joyeuses, et réunissaient, dans les carrefours, sur les places et aux mails les habitants de Paris. Dans les grands jours de liesse nationale, les citoyens se groupaient avec admiration autour *du ballet ambulatoire*, qui se jouait à telle ou telle porte, sur telle ou telle place de la ville.

Le ballet ambulatoire, on dirait aujourd'hui ambulant, nous était venu de l'exemple de la cour. Les Parisiens avaient voulu avoir leur ballet comme le roi avait le sien. Des jeunes gens, parés de guirlandes, s'en allaient dansant et chantant dans Paris, et ceci, dit un auteur, avec autant d'ordre que de méthode. Paris donna bientôt le ton, comme il le fait encore, au reste de l'Europe. L'usage des ballets ambulatoires passa de France en Italie, puis d'Italie en Espagne et en Portugal ; si bien qu'à la béatification de saint Ignace, Barcelone voulut avoir son ballet, que les Jésuites lui donnèrent, en effet, et qui fut joué en partie devant l'église Notre-Dame de Lorette. Le sujet en était *la Prise de Troyes*.

Puis les bals contractèrent le divertissement quelquefois scandaleux du masque.

Un des plus célèbres bals masqués fut ce bal malheureux que la duchesse de Berri donna à l'occasion des noces d'une Allemande de la cour d'Isabeau de Bavière, ce fléau de notre xve siècle.

Ce bal, qui se donnait dans le palais de la duchesse de Berri, aux Gobelins, et qui, on le sait, faillit consumer toute la cour qui se trouvait là, fut la première cause de la démence du roi Charles VI. Le duc d'Orléans, cause innocente de ce désastre, fut, pour ce, à ce qu'il paraît, l'objet des rancunes du peuple. On eut tant de peine à lui pardonner cette étourderie, malheureusement couronnée plus tard par tant d'autres, que, pendant plusieurs jours, il n'osa se montrer dans les rues de Paris, de peur d'être lapidé par le peuple.

Dans l'origine, tout bal masqué était public, ce qui dut entraîner de grands désordres, car plus tard on n'y entra plus que par faveur. Mais cette participation du public à toutes les fêtes auxquelles l'autorité royale prêtait son patronage, était si bien avant dans nos mœurs que, pour mémoire du privilége populaire, on conserva l'habitude de recevoir, après minuit, toutes les personnes qui se présenteraient.

Le roi Louis XIV aimait beaucoup ces sortes de divertissements. On raconte qu'un des présidents du parlement mariant un jour sa fille et donnant un bal masqué, le roi Louis XIV, encore jeune, et ardent ami du plaisir, voulut y aller incognito après minuit. C'était son droit : toute la cour se déguisa ; les valets furent habillés d'une casaque grise pour ne pas être reconnus. La troupe auguste se présente à l'hôtel du président qui

demeurait dans le cul de sac des Blancs-Manteaux. La porte, gardée par des suisses, refuse d'ouvrir. Le roi, indigné, comme s'il était devant une place de guerre, ordonne de mettre le feu à la porte et d'entrer de force. La livrée court chez le fruitier le plus voisin chercher une douzaine de fagots, qu'on applique à la porte et auxquels on met le feu. On avertit le président; il donne l'ordre d'ouvrir, pressentant bien que tant d'audace ne pouvait venir que de haut, mais ne soupçonnant pas du reste toute la vérité. Les portes s'ouvrent, le cortége entre dans la cour, se précipite dans les escaliers, et l'on voit entrer au bal douze masques magnifiquement vêtus avec un grand nombre de gardes suisses masqués tenant un flambeau d'une main et une épée de l'autre. M. de Louvois tire le président à part et, se faisant reconnaître, lui dit qu'il est le moindre personnage de de la compagnie. Ce bon magistrat, désolé, et voulant réparer sa faute, fait aussitôt apporter de grandes corbeilles pleines de confitures sèches et de dragées, qu'on appelait alors *épices,* pour les offrir aux masques.

Pendant ce temps dansait M^{lle} de Montpensier. Tapageuse comme toutes les princesses de sa maison, elle donne un grand coup de pied dans une des corbeilles que des valets portaient sur son chemin, et fait pleuvoir au beau milieu du quadrille commencé toutes les confitures et les dragées du président. L'hilarité gagne tout le monde. Le président, plus consterné que jamais, ne sait plus où se fourrer. Il sue sang et eau sous sa perruque rousse et ose à peine interroger l'attitude du roi. Mais Louis XIV, remis de son premier courroux, revient à

cette bienveillance native qui lui faisait des amis de ses ennemis mêmes quand ceux-ci pouvaient avoir l'honneur d'approcher de lui et de l'entrevoir; il rassure son hôte et fait lui-même cesser le désordre.

Depuis cet instant le calme et la convenance rentrèrent dans l'assemblée troublée un instant, et la fête n'en fut que plus brillante. Le maître de la maison n'eut à regretter que ses confitures. Le roi sortit de là sans s'être fait reconnaître, et plus d'une dame, qui avait admiré son bon air et son bel habit, dansa auprès de lui sans se douter qu'il fût le roi.

Quant aux fêtes particulières que donna la cour sous les règnes de Louis XIV et Louis XV, ce récit n'entre pas dans notre sujet. On croirait d'ailleurs, en lisant cette description, assister à une scène des Mille et une Nuits. Ce n'était pas le roi seul qui créait autour de lui tous ces enchantements. L'histoire nous donne en des détails surprenants la narration des fêtes que savait organiser avec tant d'esprit et de largesse le prince de Condé à Chantilly, sans parler de ces fameuses fêtes où le surintendant Fouquet osa rivaliser de luxe avec la cour et la surpasser même en somptucsité. Nous n'avons voulu parler que de ces fêtes de la France, dont chacun avait sa part, et où pourtant tous se confondaient, maîtres et sujets, grands et petits, — dont l'orgueil et le faste n'étaient pas le mobile, mais qui étaient toujours l'expression d'un sentiment ou d'un principe.

Le dix-huitième siècle, déjà sceptique et indifférent, eut cependant encore de ces belles fêtes nationales. Louis XVI et Marie Antoinette, la dernière reine de

France, virent encore leur peuple se presser autour d'eux en flots impatients. Ils virent encore les arcs de triomphe; ils entendirent encore les acclamations de ce peuple, dans leur forme ancienne et naïve. Puis un jour tout cessa. La nation détourna son cœur et ses yeux de cette reine qui avait été son idole, et il n'y eut plus sur son chemin, devenu la route du martyre, que le silence ou l'insulte. Marie Antoinette se souvenait du passé. Et on la voit, les larmes aux yeux, dans une des scènes de la Révolution, dire à ce peuple qu'elle a peine à reconnaître : « J'étais heureuse quand vous m'aimiez! »

XVI

Les jeux de tir.

L'arbalète. — L'arc. — L'arquebuse

Sauval dit que de tout temps les Français, et les Parisiens en particulier, se sont complu aux jeux du mail, des boules, des quilles, dont le siége principal était autrefois les remparts, mais surtout aux jeux de tir. L'arc et l'arbalète ont toujours été en effet le grand divertissement des Parisiens; c'était presqu'un goût national, comme en Suisse; et Paris a eu des tireurs d'arc si habiles, que les plus fins archers de l'Angleterre leur devaient céder le pas, et que les habitants des montagnes ne les eussent pu surpasser. Les tireurs à l'arc, à l'arbalète, à l'arquebuse, qu'on appelait les chevaliers de l'arquebuse, avaient hors les portes de Paris une lieu affecté à ce divertissement; et de tous les amusements que les boutiques foraines offraient

aux flâneurs dans les promenades et les jardins, surtout aux jours de fêtes publiques, ce fut toujours le jeu de tir qui, sous diverses formes, attirait et retenait le plus de monde. Nulle fête, nulle foire, dans les bourgs ou dans les villes, où ne figurent ces baraques favorites du public. Et, du reste, on en voit de fort curieuses. C'est de tous les jeux d'adresse le plus utile peut-être ; et ce n'est pas sans raison que la ville de Paris et la sollicitude de nos rois s'étaient si fort occupées de ce *grand esbattement* du peuple français, jusqu'à créer à cet égard une sorte de corporation, et organiser des prix destinés à entretenir l'émulation populaire pour ce jeu noble et utile.

Longtemps avant le quatorzième siècle, il y avait à Paris une compagnie de gens qui s'exerçaient à tirer de l'arc ; on les nomma archers. Il y en eut d'autres ensuite qui tiraient de l'arbalète ; ce furent les arbalétriers. Le goût de ces exercices se répandit si bien dans le peuple, que presque toute la nation y acquit de l'habileté. Les archers d'Angleterre, si renommés et célébrés tant de fois dans les romans de chevalerie, cédèrent plusieurs fois à nos Français le prix ; et le peuple y avait tant d'adresse que la noblesse ne put bientôt plus lui tenir tête. Aussi la noblesse de Charles VI obtint-elle de ce prince qu'il limitât le nombre de ces archers et arbalétriers, et qu'il cassât le reste. Le roi Charles établit donc dans chaque ville une certaine quantité des uns et des autres. En 1410, ce fut lui qui créa une compagnie de soixante arbalétriers et de cent vingt archers pour la garde de la ville de Paris ;

lequel état de choses subsista environ jusqu'au temps de François 1er. A cette époque, ce nombre de défenseurs était déjà trop restreint pour la défense de la ville de Paris; et le roi François 1er, pour la sureté publique, créa en 1523 cent arquebusiers avec les mêmes priviléges, et donna ordre à la ville de leur octroyer une place propre à leurs exercices aux fêtes, une fois la semaine. Le roi leur donna aussi la permission de choisir entre eux un chef qui devait être changé tous les trois ans.

A ces compagnies d'archers et d'arbalétriers succéda celle des arquebusiers.

Lorsque le progrès eut amené la savante mais triste découverte de la poudre à canon, ce fut l'arquebuse qui remplaça la lance, l'arc et l'arbalète, antique attirail de nos arsenaux. L'arquebuse, au dire de nos historiens, fut notre plus ancienne arme à feu. Elle était, dans l'origine, de la longueur d'un fusil moderne ou d'un mousquet. Elle était montée sur un fût ou long bâton. On prétend que l'origine de ce mot est italienne : *acro* arc, et *busio*, ouverture, autrement dit arc percé. Les mémoires sur la chevalerie attribuent l'invention de cette arme à l'an 1550, tandis que Henri II régnait en France. Elle était, à cette époque, si massive et si lourde qu'il fallait deux hommes pour la porter. Le travail de la civilisation amena la réforme de cette arme massive et son perfectionnement. En 1566, le roi Charles IX ordonna que les trois compagnies d'arbalétriers qui étaient alors chargées de la défense du royaume porteraient à l'avenir des arquebuses, l'arc et l'arbalète

n'étant plus du tout en usage. Ces compagnies eurent chacun leur capitaine jusqu'en 1594, époque à laquelle le roi Henri IV fit une seule compagnie de ces trois. Ce prince donna le commandement de ces arquebusiers à Marchand, leur capitaine. Ses successeurs ont pris le nom de colonels, et en 1780, les archers de Paris, nommés généralement les archers de la ville, subsistaient encore.

Ces trois compagnies faisaient leurs exercices en des lieux spéciaux, situés hors des portes de la ville. On pense bien que ces exercices étaient fort fréquentés par les curieux, et que les badauds n'y manquaient jamais. Déjà en 1780 la plupart de ces lieux, tout proches des remparts, étaient couverts de maisons.

Lors de la nouvelle clôture qui fut faite depuis la porte Saint-Denis jusqu'à la porte de la Conférence, le parlement demanda pour eux un terrain de quarante-deux toises, car ils avaient une maison à peu près de cette étendue. On leur donna un terrain qui était situé à la porte Saint-Antoine sur le bord du fossé. A cette époque, de vastes pelouses embellissaient nos remparts, et il y eut longtemps à cette porte un vaste jardin qu'on nommait *le jeu des arquebusiers*. Vers 1775, ce jardin cessa d'être affecté uniquement aux arquebusiers de la ville. C'était à cette époque la propriété d'une société de bourgeois de Paris qui y venaient jouer à l'arquebuse et tirer de l'arc. C'était l'objet d'un brillant concours, et on en parlait alors comme on parle aujourd'hui de nos courses de chevaux et de nos marchés.

Ce jardin était à cette époque ce qu'a été sous la Restauration notre fameux et brillant jardin de Tivoli, où, du reste, les jeux de tir étaient encore fort à la mode. C'était là qu'aux jours de fête, et même à certains jours de la semaine, les gros bourgeois et les heureux désœuvrés venaient passer le temps.

Les statuts de la communauté des arquebusiers et armuriers de Paris, laquelle communauté avait pour patron saint Eloi, permettaient aux maîtres arquebusiers d'ériger, indépendamment du jeu de la porte Saint-Antoine, tel jeu d'arquebuse qu'ils voudraient.

Les provinces eurent aussi ce privilége. Leurs villes principales n'étaient pas sujettes aussi fréquemment que la ville de Paris à ces changements qui de siècle en siècle, pour ainsi dire, ajoutaient aux limites de la vieille petite Lutèce. Elles eurent plus longtemps que nous leurs jeux d'arquebuse; c'était toujours aux pieds des remparts ou hors la porte principale de la ville. Et ce fut longtemps là le but des promenades du Dimanche et des jours de fête pour nos bons provinciaux.

Lorsque les arbalétriers n'étaient encore qu'une compagnie civile, composée seulement de l'élite de nos citoyens et des plus adroits tireurs, nos rois les avaient quelquefois obligés, en d'urgentes circonstances, à servir en campagne. Ces compagnies avaient été longtemps aussi la sauvegarde de nos villes, et ce fut une grande ressource pour la municipalité, alors que l'armée commençait seulement à s'organiser sérieusement. Ces services méritaient une récompense. C'est

à cette cause que l'on doit attribuer la création de ce fameux *prix de l'arquebuse,* que l'on tire encore, à l'heure qu'il est, dans bon nombre de villes de France pour l'amusement des bourgeois du pays ; c'est un souvenir des priviléges et immunités que nos rois avaient accordés à la compagnie des archers et arquebusiers de Paris, priviléges qui durèrent jusqu'à la Révolution.

Le concours pour le prix de l'arquebuse avait lieu jadis pour les Parisiens, hors la porte Montmartre, près des Moulins. Une écuelle d'argent était donnée au plus habile tireur. Le second prix était un gobelet d'argent. L'abbesse de Montmartre, comme seigneur du lieu, était tenue de fournir ces objets.

Dans nos provinces, le prix de l'arquebuse se tirait à différentes époques de l'année. Ces jours-là, on l'imagine bien, étaient de grands jours pour la ville et pour les environs. On accourait en foule à cette solennité. Un oiseau planté au haut d'une immense perche était le but. C'était le patigot ou papegai. D'autres disaient papegant. Le plus adroit tireur, ou le plus heureux, était couronné aux grandes acclamations de la foule. C'était l'élu de la province. On le nommait l'empereur, le grand maître. Il y avait aussi le chevalier. C'était le titre du second prix, qui avait abattu l'aile droite. Le troisième prix était proclamé baron. C'était celui qui avait abattu l'aile gauche.

Le tir a beaucoup perdu de son ancienne importance. Néanmoins c'est toujours un des délassements favoris de la nation française. Mais il faut à cet exercice de

vastes espaces qui nous manquent aujourd'hui. Il est trop noble pour notre époque, tout adonnée aux tripots obscurs du tapis vert. Et on peut présumer qu'à mesure que notre civilisation décrépite avancera en âge, ces majestueux et honnêtes délassements de notre moyen-âge disparaîtront.

XVII

Le jeu de paume.

Le jeu du petit-temple. — Origines historiques. — Les jeux de paume de Paris.

Une des curiosités qu'offrait vers l'an 1420 la bonne ville de Paris, était une jeune femme du Hainaut, tout récemment arrivée, et qui jouait à la paume avec une dextérité merveilleuse. Or, ce jeu, renouvelé du peuple ancien le plus célèbre par son excellence dans les jeux gymnastiques, exigeait dans l'avant-bras une très-grande force, et c'était réellement une merveille que l'on allait voir au jeu du petit-temple, qui était le rendez-vous des oisifs de la rue du Grenier-Saint-Ladre. Aussi y venait-on de tous les coins de Paris pour voir une femme lutter là avec les meilleurs joueurs et les gagner presque tous. Ce qui était le plus remarquable, c'est qu'elle jouait de l'avant-main et de l'arrière-main; c'était l'admiration de toute la ville, et cette femme fit la réputation et la fortune du petit-jeu du Temple.

Plus tard, du temps de Sauval, qui écrivait alors ses *Antiquités de Paris*, il y avait, le long des fossés de la porte de Nesle, une autre maison de jeu aussi très-fréquentée. Le comptoir y était tenu par une femme non moins habile et qui jouait aussi admirablement à la paume. Mais la raquette était déjà inventée alors, et ceci diminuait considérablement le mérite de cette joueuse.

Le jeu de paume, détrôné ensuite par le billard, n'eut de vogue en France que vers cette époque. Sa grande splendeur ne date guère que du XVᵉ siècle et ne va guère plus loin. Mais il avait eu dans l'histoire d'illustres antécédents. Hérodote s'occupe de son origine qu'il attribue aux Lydiens. Homère, au sixième et au huitième livre de son Odyssée, en fait un amusement de ses héros. Les Romains, qui avaient pris à la civilisation de la Grèce ses gymnases, dans la construction de leurs thermes et de leurs palestres, établirent des *sphéristères*, qui n'étaient autre chose que la paume. Cet exercice devint très à la mode à Rome. Les Romains avaient des jeux de paume non-seulement dans leurs thermes, mais encore dans leurs maisons, à la ville et à la campagne. C'est sans doute pour cette raison qu'ils avaient adopté toutes les variétés de la paume chez les Grecs. Ils en avaient de quatre espèces. L'une de leurs balles avait une grande ressemblance avec notre jeu moderne. Voici comment ce jeu se jouait.

A Rome, les joueurs se divisaient en deux bandes. Entre les deux camps on traçait une ligne au milieu du terrain. Sur cette ligne était posée la balle, nommée *par-*

pastum, d'une grosseur toute semblable aux nôtres. Derrière chaque bande de joueurs, et pour établir les limites du jeu, on traçait une autre ligne. Après quoi, le jeu consistait de chaque côté à courir vers la ligne du milieu, et à tâcher d'y saisir la balle, ce qui était tout le mérite du jeu, pour la lancer ensuite au delà de cette ligne qui marquait le but. De son côté, le camp contraire faisait tout son possible pour défendre le terrain et envoyer la balle vers l'autre ligne. Le gain de la partie était pour la troupe qui avait envoyé le plus souvent la balle au delà de cette ligne qui bornait le terrain des antagonistes.

Jusqu'au xve siècle, où le jeu de paume fut en si grand usage en France, on ne le joua qu'avec la main. Puis vint pour les gentilshommes l'habitude de se ganter pour jouer à la paume. D'autres trouvaient plus commode de serrer des cordes autour de la main, ce qui était propre en effet à donner au poignet la raideur nécessaire pour lancer la balle fermement. Enfin l'usage des raquettes s'introduisit dans ce jeu et le facilita beaucoup. La raquette fut aussi l'origine du volant qui, dans les fraîches soirées de la fin de l'été, fait les délices des boutiquiers et des petits bourgeois.

Guillaume Coquillart, qui écrivait vers le milieu du xve siècle, parle de cet instrument :

> Se semblent raquettes cousues
> Pour frapper au loin un esteuf.

le mot *esteuf* était le nom que l'on donnait à la balle.

Le jeu de paume de la rue Grenier-Saint-Lazare n'était pas le seul qui existât alors. Paris en comptait un nombre assez considérable. Il en existait deux dans la rue de la Poterie-des-Halles, laquelle avait porté longtemps le nom de rue Neuve-des-Deux-Jeux-de-paume. Un de ces jeux fut réparé en 1571. Le roi Charles IX fit construire une cheminée dans une chambre qui communiquait à la salle principale. Le jeu de paume, qui intéressait sans fatigue et mettait en relief l'agilité et l'adresse du corps, était le passe-temps favori des princes et des grands seigneurs.

Charles V, qui détestait les jeux de hasard, et en prohiba plusieurs à Paris, laissa subsister le jeu de paume. Il en fit même construire un dans son hôtel de Saint-Paul et dans les dépendances de l'hôtel de Beautreillis qui en faisait partie. Deux autres jeux de paume étaient établis à l'entrée du Louvre, du côté de Saint-Germain-l'Auxerrois.

Le plus célèbre au XVIe siècle était celui de la rue de la Perle au Marais; le local en était carré. Sauval dit que c'était le mieux entendu des jeux de paume.

Il y en avait plusieurs du côté de la rue Mazarine, et un autre au Marais, à la place duquel fut bâti, en 1622, un couvent de capucins, remplacé depuis par l'église Saint-François-d'Assise.

Puis la vogue de ce jeu diminua insensiblement pendant quelque temps, et l'on voit à cette époque que presque tous les jeux de paume étaient envahis par des troupes dramatiques. C'est le jeu de paume de la rue Mazarine que, après la mort de Molière, sa troupe choisit pour théâtre.

Plus tard il s'en éleva un autre dans la rue Vendôme. Il en reste un souvenir, — le passage qui de cette rue aboutit au boulevard, et qui s'appelait passage du Jeu-de-Paume, avant d'être baptisé passage Vendôme.

Enfin le règne de Louis XVI a eu le sien assez célèbre, que la génération passée a pu voir près la place Saint-Michel, et qui portait le nom de Jeu de Paume de Monsieur.

Il ne reste même plus aujourd'hui aucune ruine de tous ces établissements.

XVIII

Les feux d'artifices et les illuminations.

Un accident sous Louis XI. — Un feu d'artifice chez M. de Sully. — Le char enflammé — L'entrée d'Henri IV. — Le mariage d'Anne d'Autriche et la naissance de Louis XIV. — Un feu d'artifice sur la Seine. — La naissance du grand Dauphin et celle du duc de Bourgogne. — Les illuminations des bourgeois. — Les lampions — Origine. — Torré et Ruggieri. — Le temple de Vulcain. — Dernières fêtes de la monarchie.

Il y avait deux siècles qu'une des plus glorieuses illustrations du moyen-âge, et peut-être de l'ère du monde, Roger Bacon, d'éminente et vertueuse mémoire, avait surpris d'une naïve terreur ses contemporains par une découverte inouïe jusque-là : *la poudre à canon*. Le bon moine, après une persécution qu'arrêta la profession de foi formelle de son orthodoxie, s'était fait oublier dans sa vie recluse et laborieuse, et depuis ce temps on n'avait guère entendu parler de cette prodigieuse invention; on était en plein quinzième siècle, après la bataille de Monthléry, où le patriotisme entendu et la finesse de Louis XI, l'un de nos rois les plus dignes de popula-

rité malgré ses crimes politiques, s'étaient trouvés aux prises avec les intrigues de la féodalité. Le roi s'était retiré à Corbeil. Le comte de Charolais et le duc de Berri, princes du sang de France, qui ne rougissaient pas de se joindre aux mécontents, s'étaient réfugiés à Etampes. Comme ces deux princes étaient après souper à la fenêtre de leur appartement, devisant ensemble des affaires, voici qu'un trait de feu brille tout à coup en l'air, serpente en pétillant, et se dirige vers la croisée qu'ils occupent. L'esprit encore frappé des souvenirs de cette guerre civile dont ils étaient les meneurs, les deux princes mécontents ne rêvent que plaies, bosses et trahisons. Sans doute c'était le signal de quelque entreprise contre leurs personnes. Il y avait du Louis XI sous ce coup. L'effroi les avait saisis, et la panique gagne tout l'hôtel. On arme les gens, les troupes des deux princes se rassemblent. On craint tout, on s'attend à tout. Cependant rien ne suit ce coup imprévu. En conséquence, on ordonne les recherches les plus exactes pour découvrir la cause de ce grand phénomène, qu'on attribue déjà à la magie et aux artifices de l'enfer conjuré peut-être contre les princes. Le roi était si fin et déluré ! qui pouvait assurer qu'il n'eût pas mis le diable de son côté ?

Enfin, après bien des perquisitions, on arrive à découvrir la cause de tout ce tumulte. Les gens du duc de Berri lui amènent par les oreilles un manant, espèce de sorcier charlatan, qui, effrayé lui-même de son ouvrage, s'était jeté tout tremblant dans quelque buisson du voisinage. Il était breton, et le peuple du pays l'appelait

au choix *Jean Boute-feu* ou *Jean des Serpents*, lequel sobriquet s'expliquait clairement par l'adresse avec laquelle le pauvre diable abusait des badauds des campagnes et villes au moyen de poudre qu'il allumait et faisait partir en l'air en pétards et en fusées. Il s'en vint, terrifié, se jeter aux pieds des deux princes qui s'en trouvèrent quittes pour la peur, et il en fut de même pour lui : car en vrais Français qu'étaient messieurs de Berri et de Charolais, ils prirent la chose du bon côté, s'en égayèrent de mille bons mots, firent recommencer l'expérience sous leurs yeux, et finalement allèrent se coucher en se moquant eux-mêmes tous les premiers de cette belle panique.

C'est depuis ce temps que les feux d'artifice et les illuminations firent florès en France, si bien que cette nouveauté fut de toutes les fêtes, et que, plus tard, il n'y eut plus de réjouissances publiques sans cet élément indispensable devenu aujourd'hui national.

Aussi, sous le règne de Henri II, y avait-il déjà des maîtres artificiers en titre d'office. Depuis ce temps, le progrès a marché pour cette belle invention. A cette époque, on estimait déjà avoir beaucoup dépensé, en comptant neuf mille francs pour les feux d'artifice en trente ans. Dieu sait quelle était déjà la différence, rien que sous Henri IV et sous Louis XIII, — et maintenant donc !

Ces progrès ne furent pourtant pas bien remarquables avant le beau règne de Louis XIV, si fécond pour les sciences, les arts et l'industrie. Jusque-là, tout se passa presque en guirlandes de feu, en bouquets de fusées

et figures illuminées. Mais ce qu'on y admirait grandement alors était un genre d'artifice qui se ressentait des vieux souvenirs de la Terre-Sainte et de nos anciens tournois. Ce fut le grand conseiller de Henri le Grand, l'économe Sully, qui inaugura cette forme de divertissement, lorsque, en 1606, il donna près de Fontainebleau une fête offerte au roi et au peuple. Au milieu d'une place était un château-fort plein de toutes sortes d'artifices, dit le récit. Des satyres et des sauvages parurent en guise d'assaillants qui attaquèrent le château. Après plusieurs jeux de guerre, le château fut emporté, et le feu mis de toutes parts aux artifices qu'il contenait : après quoi il éclata en serpentes et fusées de toutes couleurs, ce qui simulait à ravir un petit siége en règle, et fit pâmer de joie tous les assistants, qui, les sauvages et les satyres près, se crurent transportés au temps des Sarrasins, du côté de Sarragosse, Murcie, Grenade ou Pampelune.

Un spectacle du même genre eut lieu quelques années après, lorsque le poignard de Ravaillac eut fait un roi de Louis XIII encore enfant. Aux fêtes du sacre de ce prince, on donna au peuple, en plein Paris, un divertissement pyrotechnique encore bien autrement magnifique que celui de Sully. On y voyait un guerrier monté sur un char tout rempli de trophées ; il sortait de l'arsenal. Quand il fut sur le quai des Célestins, il fut attaqué par huit hommes armés de masses de feu. Lorsqu'elles furent consumées, ils revinrent à la charge avec des *rondaches*, qui faisaient, dit l'auteur de l'anecdote, *une grande ascopéterie.* Tout à coup on entendit

partir du char comme une décharge de mousqueterie, et les trophées, qui n'étaient qu'un amas d'artifices, jetèrent pendant une demi-heure une quantité de pièces qui faillirent aveugler la foule, qui écarquillait des yeux ravis devant toutes ces merveilles, sur lesquelles elle n'était pas encore blâsée, tant s'en faut.

Quant aux illuminations, elles étaient déjà dans toute leur splendeur. — Lors de l'entrée de Henri IV dans Paris, — ce Paris qui valait bien une messe, — on en avait eu un bel échantillon. A travers les rigueurs de ce siége cruel et mémorable, les Parisiens avaient senti l'influence de cette bonté joviale, de cette facile clémence, qui devaient éterniser parmi nous la mémoire du Béarnais, et ils devinaient, sous le masque et la nécessité politique qui trop souvent déguise l'homme dans le roi, l'aimable personnalité de cet Henri, devenu depuis une figure si populaire dans la chaîne de nos médaillons monarchiques. Aussi, dans ce jour du 22 mars 1594, qui terminait nos longues guerres civiles et semblait devoir être l'aurore d'un âge de paix et de bonheur, les jeux, les danses, les feux de joie remplacèrent-ils les cris de détresse et les scènes lugubres qui avaient trop longtemps attristé la capitale. A voir toutes les fenêtres illuminées, pavoisées de drapeaux blancs comme le panache du Béarnais, encombrées de têtes souriantes, qui criaient à pleine voix, *Noël!* à écouter pétiller au coin des rues les feux de joie, autour desquels dansaient des citoyens en rondes joyeuses, pendant que quelque malicieux plaisant y lançait, avec mille facéties politiques, un beau mannequin décoré d'un des noms

les plus incendiaires de la Ligue, qui eût reconnu le Paris de la veille, affamé, mourant, épuisé?

Le mariage du jeune Louis XIII, la prise de la Rochelle, furent autant d'occasions de réjouissances publiques et conséquemment de feux d'artifice. On avançait à grands pas vers ce grand siècle qui fut comme un météore dans notre chronologie nationale : c'était déjà le temps des allégories; la fable était en honneur. Tous les mystères de poésie qu'elle recèle, et dont le sens échappe en grande partie à notre siècle matérialiste, étaient dans ce siècle croyant l'objet d'une étude profonde. Il n'était guère alors d'œuvre d'art archéologique ou littéraire qui ne se ressentît de cette tendance. On sait si les arts et les lettres y gagnèrent.

Le mariage du roi était une belle occasion de déployer les emblèmes si parlants de la mythologie. On en mit partout, mais surtout dans les feux d'artifice, celui de la place Royale entre tous. Cette belle place régulière, et vraiment d'allure royale, offrait un théâtre suffisant pour l'époque au feu d'artifice donné en cette circonstance. La décoration représentait *le palais de la Félicité*.

C'était bien, en effet, la fête du *bonheur* qu'on célébrait en ce mariage, surtout pour la jeune reine. Depuis son enfance elle avait rêvé cette union. La couronne de France, la plus glorieuse du monde, avait toujours tenté le front d'Anne d'Autriche, et l'orgueil de posséder le cœur de Louis XIII, le fils d'Henri IV, avait été pour la princesse un rêve au-dessus de toute espérance. On dit qu'il fut question un moment de sa sœur

pour cette belle union, et que ce moment d'incertitude avait été l'un des plus cruels de sa vie.

Aussi elle quitta presque sans larmes son frère, le roi d'Espagne, qu'elle chérissait, et qu'elle ne devait revoir qu'à l'une des dernières étapes de sa vie, à ce moment où son âme, envahie par les joies maternelles et la plénitude de l'amour heureux, laissait à peine le passage au souvenir de ses premières affections d'enfance.

On ne se demande pas si la jeune princesse dut comprendre encore mieux que la foule le sens de toutes ces belles choses, et regarder avec des yeux ravis cet édifice flanqué de quatre tours, et les belles vertus cardinales postées à l'entrée, et les figures de *Castor et Pollux*, qui décoraient le portail, pour marquer l'union que contractaient en sa personne les deux couronnes de France et d'Espagne.

On y voyait aussi sur les quatre faces, *la Félicité*, figure principale, Hercule, Horcus, dieu des serments, et Fidius, dieu de la foi, assemblage qui faisait entendre très-éloquemment *que l'union fait la force, et que le bonheur est dans l'accomplissement du devoir et le respect des serments.*

Ces pièces principales étaient flanquées de plusieurs petites tours où se trouvaient symbolisés *la Paix, l'Hyménée, le Repos public, la Joie, la Fidélité, la Concorde.*

Quant au feu de la prise de la Rochelle, c'était la décoration d'un rocher inaccessible élevé sur la rivière. Une jeune fille était attachée sur ce rocher : survenait

un monstre marin qui vomissait des flammes sur elle. Mais à ce moment un héros (le roi) monté sur un cheval ailé comme ceux de la fable, venait percer de sa lance le corps du monstre, et de ce coup victorieux jaillissaient des explosions d'artifices qui éblouissaient les spectateurs et mettaient en flammes cavalier, jeune fille et rocher.

Le peuple, habitué de longue date aux devises et aux emblèmes, accoutumé d'ailleurs à déchiffrer son catéchisme et son décalogue dans les verrières de nos cathédrales, comprenait de reste ces tableaux flamboyants. Il savait très-bien que la jeune fille figurait une bonne ville du roi, la Rochelle; que le monstre marin symbolisait l'hydre de l'hérésie qui avait soufflé en elle son venin, et que ce vengeur heureux, monté sur un coursier ailé, était son roi que conduisait l'esprit d'en haut.

Mais ce fut bien autre chose, lorsque, après une longue stérilité, Anne d'Autriche eut le bonheur providentiel de donner à la monarchie un héritier dont on désespérait. Ce fut le 5 septembre 1638, que la reine mit au monde ce prince qui devait donner son nom à son siècle. La gazette du temps dit qu'on était si impatient à Paris de connaître ce qui se passait à Saint-Germain, que depuis la rupture du pont de Neuilly, *le bac apportant du retardement*, on avait pris soin de placer sur le bord opposé de la Seine un homme qui devait se présenter les bras croisés si la reine avait une fille; et si c'était un dauphin il devait élever son chapeau et ses bras en l'air en signe de joie. De sorte qu'en trois quarts d'heure on devait connaître à Paris

l'heureux événement qui comblait tout le monde de joie, et qui était non-seulement à Saint-Germain, mais pour toute la France une fête de famille.

Les récits du temps disent qu'il est impossible, en effet, de se figurer la joie indicible et universelle que cette naissance excita. A Saint-Germain, ville alors habitée par la cour et lieu de naissance de Louis XIV, on s'imagine bien que ce dut être fête.

Mais l'effet en fut peut-être surpassé par les transports que manifestèrent dans tous les quartiers les habitants de Paris. Les feux de joie, qui sur les places et à chaque bout de rue servaient comme de stations à la joie publique, ne suffisaient pas. On n'avait pas encore vu, au témoignage de l'histoire, une ivresse pareille. On s'embrassait dans les rues, comme après une victoire, on criait *Noël!* on chantait; les citoyens descendaient dans les rues et s'attablaient devant leurs portes pour prendre leurs repas comme au beau temps de saint Louis et de Charles V. C'était un tableau touchant, digne des vieilles républiques de la Grèce, où la vie intime des citoyens n'offrait presque qu'une immense communauté.

On tira un feu d'artifice sur la place de Grève. On pense bien que cette forme de réjouissance publique ne pouvait pas manquer en cette occasion. Sur la place de Grève, théâtre ordinaire de tous les actes publics, on avait dressé un échafaudage de quinze pieds de hauteur. Un rocher s'élevait sur le sommet, et sur ce rocher apparaissait un soleil naissant. Il faut remarquer ici que cette figuration semble avoir porté bonheur à Louis XIV,

et que cet emblème du soleil avec la légende audacieuse qui l'entourait dans la devise royale, et que tant d'historiens ont reprochée à ce grand roi, n'était du moins pas de l'invention de son orgueil, mais bien de celle de son temps.

Il a d'ailleurs tenu tout ce que promettait cette fière allégorie. De quoi se plaint-on ?

A chaque côté de ce *Soleil levant*, se trouvait une figure. D'une part la *prudence*, de l'autre la *France*. L'enceinte qui entourait le rocher, était une balustrade à quatre faces avec *la Paix*, *l'Abondance*, *la Science* et *l'Harmonie*. On ne pouvait rien faire de plus prophétique. C'était l'oracle du Destin que ce feu d'artifice.

Il y en eut encore un beau pour l'entrée de Louis XIV et de la jeune reine Marie-Thérèse, si douce, si aimable et si modeste, que Louis XIV put dire d'elle à sa mort : « C'est le premier chagrin qu'elle m'ait causé. »

Les réjouissances publiques durèrent longtemps pour ce mariage. Pour les terminer, le corps de la ville fit tirer de la Seine un feu d'artifice magnifique ; car le feu d'artifice était alors déjà pour nous ce qu'il est aujourd'hui. Il semble qu'il soit à nos plaisirs ce qu'est le dessert à notre repas.

Le roi y assista du Louvre avec la jeune reine et la reine-mère, et des balcons tout le monde put voir parfaitement : le feu était disposé sur un vaisseau. On voyait à sa proue une sirène qui portait un dauphin couronné ; sa poupe était ornée d'une cartouche aux armes du roi, accolé de deux tritons, et surmonté d'un globe soutenu par les génies de la France et de l'Es-

pagne. Une statue représentant un héros conquérant de la Toison-d'or (le récit ne dit pas que ce fut Hercule), faisait allusion à la conquête que le roi avait faite par son mariage. Au sommet du grand mât, qui était entouré d'une couronne, un soleil portait les chiffres du roi et de la reine. On remarqua que chaque chiffre était composé de deux cent cinquante étoiles.

Les flancs du navire étaient chargés d'écussons avec des devises latines. Cette décoration était, dit l'auteur à qui nous empruntons ces détails, d'une composition fort belle comme dessin ; mais elle ne parut dans tout son grandiose que lorsqu'on alluma toutes ces pièces.

Cette quantité éblouissante d'étoiles et de serpentaux, qui brillaient dans les airs pendant que d'autres feux soulevaient les lames de la Seine, avait quelque chose de prestidigieux aux yeux de la foule qui n'était pas encore grandement accoutumée à de telles merveilles de combinaisons. Il semblait que les deux éléments fussent confondus. Ce feu symbolique fut un de ceux qui eurent dans nos fastes intimes le plus de retentissement. On en parla longtemps dans Paris, et le roi et les deux reines en furent tout aussi émerveillés que la foule.

On cite aussi comme un des plus complets de cette époque, le feu d'artifice qui fut donné à l'occasion de la naissance du grand dauphin, en novembre 1661. C'était toujours aussi une décoration symbolique sur un théâtre de quinze pieds de haut. La gazette du 11 novembre 1661, en raconte la composition : « Le feu n'eut pas été plus tôt mis, ajoute-t-elle, que les fusées partirent en foule de leurs quaisses, et, par un effet des

plus industrieux aussi bien que des plus agréables, semèrent en or les airs de petits dauphins, parmi un nombre infini d'étoiles et autres artifices qui, par leur lumière, leur tintamare, éclairaient et chantaient leur triomphe, en faisant part au ciel des réjouissances de la terre. »

Un autre encore plus beau avait été posé dans le palais d'Orléans.

Le lendemain, le canon annonçait la procession qu'allaient faire en actions de grâces toutes les paroisses et tous les couvents. Un banquet eut lieu, comme la veille, à l'hôtel de ville, à la suite duquel un autre feu d'artifice fut encore tiré. Les bourgeois de Paris continuèrent les réjouissances pendant plusieurs jours. Nos pères, on le voit, s'amusaient mieux que nous.

Le clergé se mêlait aussi à ces joies populaires. Lors de la naissance du duc de Bourgogne, naissance si heureuse qu'on devait pleurer bientôt comme une espérance trompée, l'archevêque de Paris fit tirer pendant trois jours des feux d'artifice devant son palais. Cette munificence fut couronnée par des distributions de pain, de vin et d'argent qui furent faites au peuple.

Les maisons de religieux et de religieuses avaient aussi pris part à cette allégresse commune. Devant plusieurs abbayes, on tira aussi des feux d'artifice, on battit le tambour, on sonna des fanfares joyeuses, on illumina du haut en bas et même jusqu'à la pointe des clochers. Les capucins faisaient exécuter devant leur couvent un concert magnifique de toutes sortes d'instruments. Le clergé français avait de droit sa part de nos prospérités

nationales. N'avait-il pas sa part de nos revers ? Et c'est ici le cas de rappeler ce siége célèbre où les Espagnols, entrant dans la ville prise après une furieuse résistance, et voulant y retenir des religieux qui l'abandonaient, « Non pas, répondirent les moines, nous ne saurions rester dans une ville où il ne nous sera plus permis de prier Dieu pour la France et pour la prospérité de ses armes. »

C'est en cette même fête en l'honneur du petit duc de Bourgogne, que les bourgeois de la cité firent illuminer pendant trois jours aussi le pont Notre-Dame avec des lustres, des girandoles de cristal garnies de bougies, dont une superbe quantité de miroirs réfléchissaient la lumière.

La ville de Paris n'en eut pas encore assez. On était si heureux que le 25 août, sans doute à l'intention de la Saint-Louis, on renouvela la fête. Comme on le pense bien, le feu d'artifice en fit les plus grands frais. La famille royale fit à cette fête nationale, organisée à l'impromptu, l'honneur de sa présence. Elle y assista des balcons de l'hôtel de Créqui, situé sur le quai en face le Louvre. Pendant la collation qui lui fut offerte par le marquis, la galerie du Louvre, en face de lui, se trouva illuminée tout à coup comme par enchantement. Le secret de cette surprise consistait dans le grand nombre d'hommes qu'on avait employés à l'illumination, de telle sorte qu'en un quart d'heure, et presque sans qu'on eût vu le moindre préparatif, la galerie parut tout en feu. Ce fut une admiration générale et un hourra de surprise dans la foule qui ne s'y attendait pas.

C'était d'ailleurs la première fois qu'on dessinait ainsi tout un ordre d'architecture avec du feu.

Une charmante allégorie fut imaginée par Ruggieri, artificier en titre d'office, à l'occasion du traité de 1697. C'était un obélisque surmonté d'un globe. On voyait paraître un soleil et un aigle qui s'épanouissait en le regardant. Ces mots étaient écrits sur le globe : *Aspectu gaudet amico.* (Je trouve mon repos dans leur intelligence.)

Des allégories du même genre célébrèrent aussi le traité d'Utrecht qui sauva la France, et rendit encore deux années de vie à Louis XIV, dont les revers minaient lentement la vieillesse.

Ce que nous appelons les lampions date à peu près chez nous du mariage de madame Elisabeth, fille de France, avec le duc de Parme. Une ordonnance de police avait défendu, nous ne savons si c'est à propos de quelque accident, d'allumer des feux de joie devant les maisons, comme cela s'était fait de toute éternité en France.

On les remplaça par des lumières aux fenêtres. Les uns mettaient des verres de couleurs pleins d'huile; les autres ces lampions grossiers que nous avons tous connus, avec une mèche au milieu de suif ou de cire; et cela alla ainsi quant aux lampions jusqu'à nous.

A cette époque, deux artificiers, tous deux Italiens, se partageaient les faveurs de la ville et du public. C'était Torré, un très-habile pyrothecnicien, et Ruggieri, artificier du roi, qui avait repris cet office de son père et de son aïeul. Torré illuminait le waux-hall

et y donnait de temps en temps en public la représentation d'un feu d'artifice dans les jardins de la ville. En 1764, il donna aux Parisiens le palais de Pluton. On y voyait écrits autour des colonnes de très-jolies stances dont voici un échantillon, et qui étaient soutenues par de petits Cupidons :

> Les vents, les frimats, les orages
> Eteindront ces feux pour un temps;
> Mais, ainsi que les fleurs, avec plus d'avantage,
> Ils renaîtront dans le printemps.

Ces vers promettaient aux Parisiens des progrès dans l'art, et Torré tint parole. Un an plus tard, il représenta avec bonheur un sujet fort difficile : les forges de Vulcain sur le mont Etna. L'intérieur de la montagne laissait voir Vulcain, le dieu forgeron, en plein travail, au milieu de ses cyclopes. Vénus descendait alors de son trône de nuages et venait demander à son époux une armure pour Enée. En face la grotte apparaissait le palais de Vulcain, qui offrait une perspective très-profonde et très-brillante. Il y avait dans ce contraste de la grotte et du palais une ingénieuse et consolante allégorie pour le peuple. C'était le repos après la fatigue, la prospérité en face du labeur. Les travaux des cyclopes produisaient une très-brillante combinaison de feux.

Une autre fois, il représenta la descente d'Orphée aux enfers, à la poursuite d'Eurydice. Le sujet était encore bien choisi, et ce fut un succès indicible.

Une des dernières fêtes de la monarchie française fut celle qui eut lieu à l'occasion du mariage du dauphin

Louis et de l'archiduchesse Marie-Antoinette. On y donna à neuf heures du soir, sur la place de la Concorde, qui s'appelait alors la place Louis XV, et qui remplaçait depuis quelque temps la place de Grève en ces occasions, un feu d'artifice très-brillant et très-compliqué. La décoration en était haute de cent trente pieds, et représentait le temple de l'Hymen, suivant l'ordre corinthien. Partout les emblèmes de la France et de l'Autriche y étaient mêlés, ainsi que les médaillons des nouveaux époux, appliqués à chaque face de l'obélisque. De derrière la décoration partait un bastion dans lequel on avait placé les batteries qui accompagnaient l'exécution du feu ainsi que la gironde du bouquet.

C'est à ce malheureux feu d'artifice que, par la faute des officiers de la ville de Paris, notamment de M. Bignon, dont les Mémoires de Créquy nous peignent en une ou deux anecdotes si plaisantes la malheureuse simplicité, qu'il y eut à regretter de déplorables accidents.

La population était alors bien différente, en statistique, de la foule qui jusqu'à Louis XIV et Louis XV, se pressait aux abords de la place de Grève dans ces grandes circonstances. Et malheureusement il n'y avait jamais eu moins d'ordre que ce jour-là dans l'ordonnancement de la fête. Ce triste incident arrêta un instant les élans de l'allégresse publique.

Le dauphin était aimé. On admirait sa bonhomie si populaire, sa droiture, son esprit de justice. La jeune archiduchesse apportait aussi au pied du trône où elle devait bientôt briller tous les éléments du bonheur, pour

elle et pour ce peuple qui acclamait la jeune étrangère devenue princesse française.

Sa bonté répara autant qu'elle le put les suites de ce désastre. De plus, elle renonçait à ce droit dont nos reines avaient profité jusqu'à elle : *les ceintures de la reine;* et le peuple reconnaissant lui faisait dire par un de ses poëtes :

> A quoi vous servirait la ceinture de reine?
> Vous avez celle de Vénus.

Quelques autres feux d'artifice, quand vinrent les grands jours de la famille royale, l'avènement de Louis XVI, la naissance de Madame, puis celle de ce charmant enfant royal, qui ne fut jamais Louis XVII, firent oublier celui-là. Ce furent les derniers où brilla la radieuse fleur de lis.

Les feux d'artifice tinrent très-peu de place dans les fêtes pompeuses et ridicules de la République française. Ces illuminations, arrachées par la force des décrets, ne ressemblaient guère à ces démonstrations joyeuses d'autrefois, à ces élans vraiment patriotiques et spontanés du peuple de Henri IV et de Louis XIV. Le temps des fêtes était passé.

XIX

Les jeux floraux.

Le collége du gai-savoir. — Clémence Isaure. — L'académie des fleurs.

Toulouse, la fleur des Gaules, le berceau des lettres, avait déjà créé, dès le XIIIe siècle, *le collége du gai-savoir*, cette institution littéraire si célèbre, où l'on enseignait les lois de la galanterie chevaleresque, appelées aussi fleurs du gai-savoir.

Ce collége avait son sceau, ses officiers, son chancelier; et chaque année, au mois de mai, il renouvelait la solennelle et touchante fête du *concours*, où la violette d'or fin était le prix du meilleur poëme.

L'an 1323, les sept poëtes, chefs de l'institution, envoyèrent une lettre circulaire aux poëtes de la langue d'oc, pour les convier à la fête littéraire fixée au 3 mai 1324. Au jour désigné, les poëtes vinrent présenter aux mainteneurs du gai-savoir le fruit des veilles et des inspirations de toute une année. Le lauréat fut Antoine Vidal.

Longtemps encore, grâce à la munificence des capitouls, le génie vint se retremper à cette source d'émulation, et conquit, avec la violette d'or, l'églantine et le souci d'argent, qui s'étaient joints à la récompense primitivement décernée. Mais, en 1355, une mesure de guerre nécessita la destruction du palais de la poésie et du jardin des sept juges. La ville les reçut depuis lors au Capitole, où se continuèrent leurs séances; et les sommes nécessaires au soutien de cette fondation furent prises sur les fonds publics.

Jean, roi d'Aragon, envoya à Charles VI, en 1388, des ambassadeurs chargés de lui fournir des poëtes toulousains pour instituer la gaie-science à Barcelone. Plus tard s'élevait à Tortose un établissement du même genre. Mais en même temps le gai-collége lui-même menaçait de s'écrouler sur ses bases à peine posées.

Banni une seconde fois de son paisible asile par les horreurs de la guerre, le joyeux consistoire alla porter au Capitole ses traditions poétiques. Mais cinquante années s'écoulèrent, et le temps eut bientôt refroidi l'enthousiasme des capitouls.

Enfin, languissante depuis un siècle, l'institution du gai-collége allait périr. Une muse toulousaine, la généreuse Clémence Isaure, réveilla par son exemple les nobles aspirations assoupies au fond des cœurs de ses concitoyens; elle voulut rendre à ces fêtes toute leur première splendeur; elle voulut donner à ce culte de la poésie, mobile si puissant de civilisation sociale, toute la solennité qu'il méritait. Elle n'avait pas de famille: elle s'en fit une de tous ces génies jeunes, ardents,

dont elle devint la patronne. Elle n'avait pas d'héritiers : elle voulut doter cette institution qui, sans son secours, s'écroulait à jamais, et sa fortune entière fut consacrée à cette généreuse fondation.

L'obscurité des temps ne permet pas de fixer exactement la date de la naissance et de la mort de cette célèbre Toulousaine. Il y a quelquefois dans l'humanité des illustrations qui n'ont pas d'âge, et dont la vie n'a qu'une date : celle de leurs œuvres.

Cependant on croit que Clémence Isaure vivait en 1478 et qu'elle n'existait plus vers 1523.

Le mystère qui couvre son berceau et sa tombe couvre aussi son origine : quelques auteurs la prétendent issue des comtes de Toulouse. Son épitaphe nous apprend seulement que, sortie d'une famille illustre, Clémence ne se maria pas et mourut âgée de cinquante ans environ.

La fondatrice des jeux floraux, reçue elle-même parmi les mainteneurs du gai-savoir, se montrait parmi les juges de ce tournoi littéraire et décernait de sa main la fleur précieuse qui récompense le vainqueur.

Depuis ce temps, la fête du 3 mai brilla d'un lustre encore plus grand que par le passé. Cinq fleurs furent les récompenses graduées qu'on proposait aux combattants : c'étaient l'amarante, l'églantine d'or, la violette, le souci et le lis d'argent.

Quand les jeux floraux eurent perdu leur protectrice, sa touchante et douce mémoire présida toujours à ces fêtes qui lui devaient leur existence. Religieuse et poétique tout à la fois, — car la poésie vient du ciel, —

consacrée en même temps par la piété, la reconnaissance et les arts, cette solennité s'ouvrait par une messe en musique et par la bénédiction des fleurs. Puis, pendant que les roses jonchaient la tombe de Clémence, les aumônes et les bienfaits étaient répandus en son nom sur les douleurs humaines. Enfin, pour que rien ne manquât à la magnifique célébration de cet anniversaire, l'éloge de la fondatrice était prononcé au pied de sa statue de marbre blanc, au milieu des poëtes qu'elle avait formés, ses enfants et ses héritiers, et sous les yeux des autorités principales de la ville.

Les jeux floraux furent érigés en académie par lettres-patentes rendues en 1494, sous le règne de notre gracieux monarque Charles VIII; ces lettres portèrent au nombre de trente-six les mainteneurs du gai-savoir.

Quelques changements ont été introduits dans les prix. Par exemple, l'*ode* reçoit une amarante d'or. Le *meilleur poëme*, de soixante vers au moins, obtient une violette d'argent. L'*élégie*, l'*idylle* ou l'*églogue*, un souci d'argent. *Une pièce d'éloquence*, un souci de même. Un lis d'argent est le prix symbolique d'une *poésie religieuse*.

Il reste encore, à Toulouse, des biens de Clémence Isaure légués à la ville, la place dite *de la Pierre*, dont le produit augmente de neuf à dix mille francs les revenus de la ville.

TABLE

Les jeux et les fêtes publiques chez les peuples anciens. *Page* 7

II

Les cirques et les arènes.

Origines romaines. — Les arènes sous les empereurs romains. — Le Colysée.— Les chrétiens aux bêtes. — Les arènes chez les Gaulois. — Le chevalier Tustin. 18

III

Les tournois et les carrousels.

La chevalerie. — L'éducation et le baptême du chevalier. — Le chevalier au tournoi. — Le tournoi. — Les armoiries et devises. — Les chevaliers des croisades. — Le lion de Geoffroi de la Tour. — Le jeune sire de Couci. — Le pas d'armes ou d'emprise. — L'emprise du dragon. — Le pas de Sandricourt. — L'emprise du chevalier solitaire. — La petite guerre de Châlons. — Les carrousels. 38

IV

L'Epiphanie.

Les mages à Bethléem. — Offrande mystique. — L'offrande de la messe des rois de France — Souvenir de Noël. — Le réveillon. — Le gâteau des rois. — Histoire de la fête. — Les Noëls du moyen-âge. — La fête des rois en Provence. 66

V

Le Carnaval.

Les saturnales anciennes et modernes. — Le masque au moyen-âge. — Les changements du calendrier. — Les calendes de janvier. — La fête de l'âne. — La fête des fous. — La procession du renard. — La procession du bœuf gras en 1739. — Le bœuf gras dans la grande salle du palais. — Arlequin et Polichinelle. — Le carnaval en divers pays. 76

VI.

Les étrennes et les calendes de janvier.

Le gui des druides et la déesse Strenia. — Les étrennes chez les Romains. — L'augure favorable. — Le dieu Janus. — Les étrennes des empereurs. — Les étrennes au moyen-âge. — L'hospitalité française. — Les étrennes diaboliques 88

VII

Longchamp.

Le Longchamp moderne. — L'abbaye de Longchamp et la sœur de Saint-Louis. — Les concerts spirituels. — Longchamp et ses ruines. 96

VIII

La fête du may.

La basoche. — La montre des basochiens et le may du palais. — Les origines de la fête du may. — Le may dans les campagnes. — La procession noire. — Le mois de Marie et Madame Louise de France. 102

IX

Les foires.

La fête des loges. — Les foires pittoresques. — Les pélerinages. — La foire de Saint-Denis. — Le bon roi Dagobert. — Les marchés d'hommes. — Les landits. — Les métiers au VIIe siècle. — La procession de l'Université. — Les espiègleries des clercs. — La foire de Saint-Germain et la foire Saint-Laurent. — La foire incendiée.

— Les merveilles de Saint-Laurent. — Les monstres et les singularités de Paris. — Les saltimbanques. — Le roi à la foire. — Les théâtres forains. — Les mystères. — Les farces et sotties de l'hôtel de Bourgogne. — Les prologues drôlatiques. — Tabarin. — Les aventures de Turlupin, de Gauthier-Garguille et de Gros-Guillaume. — Les marionnettes. — La foire Saint-Ovide — Les grands danseurs du roi. — La foire aux jambons. — Les foires de la province. 113

X

La procession de la Fête-Dieu.

La Fête-Dieu à Lille — La procession de Marseille — et de la Fête-Dieu d'Aix. — Le bon roi Réné. — La Fête-Dieu à Paris. — Ordonnance de 1564. — Une procession sous Henri II. 155

XI

Les fêtes patronales.

La procession de sainte Geneviève et de saint Marcel. — Les fêtes du Nord. 165

XII

Le feu de la Saint-Jean.

Les feux de joie. — Cérémonies du feu de la Saint-Jean — Les chats de la Grève. — La procession de Jumièges. — La légende du Loup-vert. — La Saint-Jean de Châlons et de Provins. — La pierre de Saint-Jean. — Les brandons en Bretagne. 197

XIII

Les Rosières.

Saint Médard et Salency. — La première Rosière. — Saint Médard et Clotaire I^{er}. — La royauté de la Rose. — La fête de la Rosière. — Les banlieues de Paris. 263

XIV

La Rosière de Salency. 215

XV

Les fêtes nationales. — Les joyeuses entrées. — Les cours plénières. — Les banquets publics.

L'origine des joyeuses entrées. — Notre-Seigneur à Jérusalem. — Le cérémonial français. — Les harangues. — Le roi Clovis à Tours. — Les cours plénières et le

festin du roi. — Les ménétriers et les jongleurs. — La cour de saint Louis. — Quelques singularités. — La musique des chats. — Une entrée à Cambrai. — Le peuple et le roi. — Les banquets et festins nationaux. — Le cardinal de Birague et la procession Saint-Benoît. — L'entrée des rois de France à Paris. — La porte Saint-Denis. — Louis XI et Charlotte de Savoie. — Les présents de la ville de Paris — Les médailles d'honneur. — Les marmousets. — L'entrée de la reine Isabeau. — Une aventure de Charles VI. — Henri II à Reims. — Les mystères dans les rues. — Les entremets. — Les mâts de Cocagne. — La naissance de Louis XIV. — Les réjouissances publiques. — La naissance du dauphin. — Les ballets ambulatoires. — Le ballet de la duchesse de Berri. — Louis XIV à un bal de noces. — Les derniers jours de fête. 267

XVI

Les jeux de tir.

L'arbalète. — L'arc. — L'arquebuse. 298

XVII

Le jeu de paume.

Le jeu du petit-temple. — Origines historiques. — Les jeux de paume de Paris. 305

XVIII

Les feux d'artifices et les illuminations.

Un accident sous Louis XI. — Un feu d'artifice chez M. de Sully. — Le char enflammé. — L'entrée d'Henri IV. — La mariage d'Anne d'Autriche et la naissance de Louis XIV. — Un feu d'artifice sur la Seine. — La naissance du grand Dauphin et celle du duc de Bourgogne. — Les illuminations des bourgeois. — Les lampions — Origine. — Torré et Ruggieri. — Le temple de Vulcain. — Dernières fêtes de la monarchie. 310

XIX

Les jeux floraux.

Le collège du gai-savoir. — Clémence Isaure. — L'académie des fleurs. 327

— LILLE. TYP. J. LEFORT. MDCCCLXX. —

www.ingramcontent.com/pod-product-compliance
Lightning Source LLC
Chambersburg PA
CBHW071619220526
45469CB00002B/404